江山之助

国家景观视野下西北视觉形象构筑
（1931—1949）

潘超 著

The Gift of Jiangshan:

Constructing the Visual Image of
Northwest China through
the Perspective of National Landscape
(1931-1949)

清华大学出版社
北京

本书封面贴有清华大学出版社的防伪标签，无标签者不得销售。
版权所有，侵权必究。举报：010-62782989，beiqinquan@tup.tsinghua.edu.cn。

图书在版编目（CIP）数据

江山之助：国家景观视野下西北视觉形象构筑：1931—1949 / 潘超著. —北京：清华大学出版社，2024.6
ISBN 978-7-302-66139-9

Ⅰ.①江⋯ Ⅱ.①潘⋯ Ⅲ.①山水画—绘画研究—西北地区 Ⅳ.①J212.26

中国国家版本馆CIP数据核字（2024）第086661号

责任编辑：王　琳
装帧设计：傅瑞学
责任校对：宋玉莲
责任印制：杨　艳

出版发行：清华大学出版社
　　　　　网　　址：https://www.tup.com.cn，https://www.wqxuetang.com
　　　　　地　　址：北京清华大学学研大厦A座　　邮　编：100084
　　　　　社 总 机：010-83470000　　邮　购：010-62786544
　　　　　投稿与读者服务：010-62776969，c-service@tup.tsinghua.edu.cn
　　　　　质量反馈：010-62772015，zhiliang@tup.tsinghua.edu.cn
印 装 者：小森印刷（北京）有限公司
经　　销：全国新华书店
开　　本：170mm×240mm　　印　张：27.25　　字　数：336千字
版　　次：2024年7月第1版　　　　　　印　次：2024年7月第1次印刷
定　　价：189.00元

产品编号：105404-01

序一

21世纪以降，有关中国西部地区的学术研究日益成为热点。一方面是随着国家西部大开发战略的实施，西北地区的经济社会发展和城乡建设日新月异；另一方面，"一带一路"建设更将人们的视野引向广阔的空间，国际经贸往来和文化交流成为新的热点，在古代"丝绸之路"的基础上书写出文明互鉴的时代篇章。中国西部地区尤其是西北地区的历史文化积淀是如此厚重，既需要对古代社会的历史变迁作纵深探寻，也要对从现代到当代的文化价值进行新的研判，其中"西北"与"美术"的关系就是一个值得展开研究的领域。

在中国美术现代以来的发展历程中，一大批艺术家走向西北，在那里做文化的寻源问道，重新"发现"本土艺术的瑰丽辉煌，在文化认知和价值认同上形成了新的艺术理念，更以西北独特的文化遗存、自然风光和民族生活为表现对象，画出了大量从题材到形式语言都为之一新的作品，形成了以视觉图像重新建构"西部"的美术史现象，对中国现代美术的流变路径产生了结构性影响。潘超的著作将20世纪三四十年代中国美术家赴西北考察研究、采风写生和创作作为主体对象，结合当时摄影考察、期刊发行和美术考古所发掘的材料，在国家与民族景观的视野下研究并构筑了西北的自然、历史与现实方面的视觉图谱。本书在研究时段的选择上体现出深厚的历史感，在理解时代语境下的历史脉络与社会逻辑

中，从思想、文化与艺术的多重视角切入，整理并探究美术与视觉图像的丰富材料，以此来论证有关西北的图像与景观如何助力构建包含国家形象的江山概念。这是一个新的研究切入点，尤其在综合学科的知识框架中阐发图像生成的动因和特性，则超过了以往的美术史叙事，体现出青年学者的创新意识。

具有家国情怀的艺术家用画笔赞颂西北的人文历史与自然风光，体认西北文化厚土上源远流长的文化传统和勤劳勇敢自强不息的中华民族精神，重新组织视觉主题与表现语言，使其形成具有国家与民族象征意义的整体性国家景观，这是最值得书写的篇章。本书的研究时段主要聚焦于中国美术家走向西部的20世纪三四十年代，但又不局限于此，在书中开篇先行铺垫分析了19世纪末20世纪初西北的社会与文化境遇：外国考察与考古队伍对西北进行勘察之后，西北大量文物流落至国外，使得诸多有识之士觉醒并萌生出保护西北文化遗产的意识；在厘清促成美术家本土西行的外在因素后，再复本于抗日救亡的历史意识语境中，探讨美术家如何将中国古代艺术遗产转化为参与中国社会变革与现代国家建设的要素，例如美术家通过发现与临摹石窟壁画、雕塑，重返中国古代精神场域，在文化"朝圣"之旅中重现汉魏到盛唐时期中外艺术交融荟萃的创作景象；通过对西北地区民族生活和民族形象的描绘，呈现出迥异于当时画坛的清新之风。

与此同时，作者还将目光聚焦到当时报刊是如何记载、描绘与塑造西北边疆的视觉形象与民族景观这一问题，作为重要文本用以揭示中国美术界的群体文化自觉性。运用图像学与视觉文化的研究方法，建构媒介纸本中的图文西北，着力分析了多种西北典型视觉形象的集成过程，解构了在美术家本土西行以前对于西北的"他者"想象，重构起关于西北丰富的视觉形象，真实还原西北的历史现

场。作者还将美术史叙事置于自抗日战争以来的民族解放与革命运动的历史发展脉络中，指出艺术家个人的美术转向与变革，借助边疆、民间、传统与宗教的力量，延伸至国家文明的叙事范畴。比如美术家与摄影家在当时围绕西北青海塔尔寺的图像生产，在记录历史细节的同时，塑造了由寺院建筑、庙会集市、祝祷场景和族群形象构成的人文景观，使西北民族活动范畴的宗教与民俗行为以图像的方式得以传播。美术家与摄影家将图像作为承载日常与超常构成的塔尔寺精神空间纳入发现西北、重塑边疆与构建国家形象的共同叙事中，起到补充西北边疆实况、巩固政治共同体的作用。

美术家的西行之旅在当年洞开了美术文化的想象性和向往性空间，以图像作品作为方法介入历史和文化的体系，一定程度上调节了以内地为中心的文化意识，从而建立起关于西北的话语逻辑。西北的历史与现实在视觉文本中以民族景观的形式呈现，此现象表征的过程与而后现代民族国家的形成有着密切联系。全面抗战爆发之后，围绕民族形式的讨论在美术领域也曾广泛展开，尤其是关于"中国作风"和"中国气派"在各地引发讨论之后，走向民间、走向大众与走向边疆成为新的路径，西北边疆的文化遗产与民族生活为中国美术的民族化发展提供了现实源泉。潘超的研究阐述了西行美术家的实践，从他们的创作中解读文化中心的演变过程和西北地区的历史与现实在美术中呈现的方式，尤其从美术视角探讨西北地区在20世纪历史与文化中的独特地位，从而发现西北空间如何成为视觉文本中多元民族在国家景观视野中的表达场所。

在悉心发掘、整理与分类多种类型的文献时，潘超体现出其较为深厚的知识储备和思接历史的学术情怀，同时具有较强的问题意识。本书的写作亦恰当采用

艺术史研究、文化地理学研究与视觉文化研究相结合的跨学科方式，将美术与民族、地域、时代和国家相融，全面而深入地发掘西北写生实践背后的艺术、历史与社会方面的多层价值，从不同角度解读西北写生实践的历史演变及其背后的文化动力。跟随他的书写可以发现，20世纪三四十年代艺术家赴西北的实践成为整合民族意识、建立民族认同的有效路径。通过美术家们的作品与当时其他视觉文本共同构筑西北视觉形象，更加认知西北，建立起自我、集体与西北之间的联系，在国家与民族景观的视野下，各民族共享中华民族的本原意识，消弭不同区域之间的对抗性，将普遍性与差异性置于共通的国家形象之中。毫无疑问，这样的研究立意和深入阐述对于建立现代美术的"中国道路"，对于我们今天进一步对中国西部的文化艺术资源进行现代性转换和创新性发展，有着积极的意义。

范迪安

中国美术家协会主席

2024年 初夏

序二

20世纪三四十年代，中国美术界发生着令人瞩目的变革，美术家关注的焦点逐渐从西行美术留学转向本土西行美术实践，开始踏入广袤的西北地域。与20世纪初美术留学的"西行"相比，抗战时期的"西行"活动回归本土并注重文化内省。西北重要的战略地位及由于战争使美术家产生文化焦虑之感，促使他们踏上西北之旅。这一时期的美术实践以写生作为媒介与方法，美术家的足迹遍布新疆、甘肃、青海等地，他们详细描绘了西北的自然与人文景象，从而构建起一个丰富多元的文化图景。西北写生的热潮根植于抗日救亡民族危机的时代背景，亦受到20世纪初外国列强探察与掠夺的刺激，极为关键的是，美术家产生了保护西北历史文化遗迹的自觉意识与责任感。于是，地理位置偏僻但人文内涵丰富、自然景观壮丽的西北区域，成为美术家们寻访、写生与考察的重地。

潘超的著作以20世纪三四十年代中国美术家赴西北写生考察为专题，以画家吴作人、董希文、司徒乔、关山月等为代表，通过对他们的写生实践及作品的解析，深入探讨了西北的自然、疆域、民族、历史文化等多个层面的内容，揭示了此时期的西北写生所蕴含的文化内涵及对中国现代美术变革的影响，由此发现

西北写生既是美术家们个体与集体的自觉和内省，也是对西北自然与文化的深刻表达。他们通过写生实践，将个体的内在情感与文化认同融入整个国家的时代语境之中。作者将民族景观和国家景观的构建设置成为西北写生实践的核心议题，研究美术家是如何通过图像将西北的自然、历史与人文融为一体，以视觉形象构筑独特的民族景观。

作者运用图像学和视觉文化理论，深入分析艺术作品，更辅之以人文地理学、历史学、人类学和民族学等多学科的研究方法，使得本书的研究视角更为全面，论证更为深刻，从而剖析美术家本土西北之行的多个关键维度。作者在研究思路和问题意识方面，展现出其对学术问题的敏感与系统性思考。作者研究了这一时期美术家赴西北写生的内外原因，梳理了美术家们创作实践的具体方法，揭示了西北民族景观的构建过程，研究内容不仅涉及美术作品本身，还关注到其他视觉材料与文本。通过对美术家描绘的西北民族景观在国家和民族认同方面的作用进行研究，探讨了西北民族景观的影响和意义，以及对中国现代美术发展所产生的影响，为理解中国现代美术的历史脉络与文化特点提供了有力依据。西北民族景观的建构既是美术家们对西北地域的理解和表达，也反映了当时社会背景下的民族认同与文化自觉。

作者在美术家们的西北写生作品中，分类总结了一系列典型的西北视觉形象，如"天山""骆驼""草原"和"沙漠"等，这些形象既是对西北自然景观的记录与还原，更是美术家对西北地域的情感寄托与精神表达。他分析了西北之行美术家创作中的民族景观构建过程，对写生作品进行了多层次与多角度的解读。其中，"废墟""道路""寺庙"和"壁画"等图像承载了西北深厚的历史与文化，

美术家们在写生、临摹与创作中凝结了对历史遗存的思考和对文化传承的回应，作者解析了美术家通过选择何种意象来构建视觉图像的复杂关系，通过视觉图像回望西北历史。西北地区的民族生活和习俗为美术家提供了丰富的表现题材，美术家通过对节庆、婚嫁等西北现实生活方面的描绘，鲜活地再现西北地区独特的民俗风情，呈现出当地人民的人文历史、现实生活面貌与民族特色。

本书不仅关注到美术家的作品，同时对当时报刊与杂志中关于西北的图像亦有深入研究。作者收集、整理并分析了大量当时的报刊与杂志，力图还原原始的历史文献，为研究提供丰富而有力的材料支撑。这一研究不仅深化了对艺术作品的理解，更为读者呈现了20世纪三四十年代西北地区在大众读本中所展现的多元而独特的图像。美术家的日记、笔记和传记是还原历史与深入理解艺术创作过程的关键文献，作者通过对美术家的个人文献的梳理与分析，使读者可以窥见美术家们在西北写生过程中的亲身体验、情感抒发，以及对于西北地区的深刻感悟。在当时，出版有关西北的"画家写生集"和举办"西北写生和临摹"展览是呈现美术家创作成果的重要途径。通过对出版物和展览资料中所收录的作品、评论和美术家的陈述等原始材料进行发掘，可以使读者了解西北写生的美术家们如何选择和展示他们的作品，有助于建构一个更为精细、翔实的历史叙事。

在探讨西北写生艺术的过程中，作者将学科交叉与理论阐释相结合，以多维度的视角为读者呈现了20世纪三四十年代中国西北美术的丰富图景。作者深入分析西北视觉形象在杂志、报纸、摄影和绘画等媒介中的生成和塑造过程，从而解读西北视觉形象中所凝聚的民族景观。通过对图像的关注，构建西北的

自然景观、历史景观与现实景观。本书在文化迁徙的视野中对西北地区的艺术文化进行了全景式的展示。这一研究不仅拓展了对20世纪上半叶中国现代美术的理解，更为读者呈现了西北地区的历史、文化与艺术的丰富内涵及深远影响。

<div style="text-align: right;">

周爱民

清华大学美术学院教授

2024年

</div>

前言

本书呈现在读者面前的是关于20世纪三四十年代中国本土西北之行的美术实践研究，是本人于清华大学攻读博士学位期间主要的研究课题，我将目光聚焦于中国西北，试图还原在1931年至1949年间文化迁徙视角下的西北地区的美术现场。主要内容包括：西北写生的缘起、方法与路径；国家与民族景观视野下西北的自然景观、历史景观和现实景观所塑造的西北视觉形象；艺术家本土西北之行美术实践之后的风格变化；美术作品与当时其他视觉材料共同解构观者对传统西北的他者想象，重塑真实的西北形象。

20世纪三四十年代，中国美术界兴起走进西北的热潮，艺术家们的行迹遍及新疆、甘肃、青海等地。这一现象的缘起，究其原因，19世纪末伊始，在外国探险、科学考察与考古队伍对西北的踏查与发掘之下，西北在文化视野中渐次显露，且由于大量文物流落至国外，刺激并唤醒了诸多有识之士保护西北文化遗产的决心与文化自觉。亦在当时民族危机与抗日救亡的时代语境中，西北的重要战略地位与因战争带来的文化焦虑之感促使艺术家们走出斋轩，深入西北。在文化自觉与内省的过程中，通过美术实践的行为缔造个人与民族、国家的联结。西北本身独特的地理环境、丰富的文化遗产和多元的民族习俗吸引着艺术家们前往也是重要原因。

书中涉及赴西北美术实践的艺术家主要有吴作人、董希文、沈逸千、司徒乔、韩乐然、孙宗慰和庄学本等人。他们以不同的身份和目的在西北进行美术实践，具体包括"画记者身份""革命者身份""个人旅行写生""敦煌临摹与考察"和"民族志摄影"等多种身份，书中梳理并总结了西行艺术家美术实践的路径与方法，包括艺术家具体的实践地点，以及将写生、摄影与临摹等作为实践的方法。民族志性质的美术实践建立在实地考察基础之上，艺术家深入当地，强调亲身经历与体验，捕捉当地生活与习俗的细节，通过创作作品记录艺术与文化现象，从而揭示西北当地区域的文化结构和社会关系，重塑由自然、历史与现实景观共同构建的西北民族景观。

本书以人文地理学和民族景观理论为视角，探讨西北写生与民族景观的构建过程。在西北自然景观方面，进行西北写生的艺术家所关注的景物成为加强民族联系的手段，天山、草原、沙漠和戈壁等西北典型景观，被赋予深厚的情感，成为民族的象征景物。其写生作品与当时其他视觉材料共同塑造天山、骆驼、沙漠与草原等典型西北形象，以图像作为媒介，论证景物与民族象征之间的紧密联系。有着家国情怀的艺术家称颂本民族和国家的山川河流、湖泊草原等自然风景的共同行为，赋予区域性的景观以中华民族精神，使其升华成为具有家国象征的整体性国家景观。艺术家通过对西北自然景物的图像化处理，生成具有代表性的西北民族景观，从而构筑整个民族的想象共同体，艺术家以民族志的方式记录西北的自然风光，将西北自然景物转化为艺术化的图像，在画面中构筑西北民族景观中的自然景观图式与观念。

历史景观方面，则由艺术家们所创作的关于西北遗址废墟、道路交通和壁画临摹等作品构建。废墟与遗迹的图像构筑西北的历史与记忆现场，激发观者对于

西北的历史景观产生想象与回应。艺术家对寺庙和民居建筑的描绘，使西北的历史片段在其画布上再现。艺术家通过临摹石窟壁画的手段达到重访古迹的集体行为，再现古代石窟壁画的视觉盛宴之时，从西北的边疆地域中试图找寻文化根脉，重现汉唐及魏晋时期的风格与精神。西北写生的艺术家普遍有临摹壁画的经历，将临摹壁画作为一种特殊的写生方式，艺术家通过以临摹为创作路径的基本方式之一，实现其对传统的发现与重新认知，在艺术和历史维度与古代传统进行对话，深度剖析与重新审视古代艺术风格与经验，临摹壁画的经历对于艺术家个人创作风格的变化亦产生重要影响。

现实景观方面，艺术家深入民间，基于西北当地的现实情况，在实地观察和参与当地民众生活的基础上，构建关于现实西北图景的描绘，如对西北女性形象的塑造，艺术家以西北边地少数民族女性为创作题材，通过对女性形象的写生与创作，尤其关于女性形象的塑造不仅局限于家庭层面，而是多次涉及社会层面，对新西北女性形象的塑造一定程度上反映出女性意识在西北的觉醒与传播。在更广泛的层面上审视，西北女性形象的塑造过程从侧面折射出了现代民族国家构建的进程。艺术家体验并记录西北当地民族的生活习俗，如将真实的哈萨克毡房生活场景呈现给观众。西行艺术家描绘形态各异的集市与庙会生活等场景，如以青海塔尔寺为中心，详细描绘了庙会的生动场景，将人们在寺内及寺庙周边的灯会、祭祀、祝祷和购物等活动呈现，展示了西北民族的生活方式，为了解当时西北的现实生活提供了重要路径。

本书以图像学和视觉文化理论为主要研究方法，将艺术史研究、文化地理学研究和视觉文化研究相结合，以20世纪三四十年代西北写生与民族景观建构为研究主体，重新认识当时中国美术的西北场域，在国家与民族的视野下探

讨关于西北的视觉形象相关问题。对于具有西北典型性的图像作品，包括艺术家的西北写生和临摹的作品，以及当时报刊所刊登的照片和绘画作品，从图像学的"前图像志描述""图像志分析"和"图像学解释"等方面进行分析，研究西北民族景观如何在图像中生成。以西北的多个典型意象与形象作为视觉核心，研究当时西北形象在杂志、报纸、建筑、照片和绘画等媒介中的塑造与生成过程。

文化的呈现与媒介传播关系密切，本书亦重点分析了20世纪三四十年代的报纸和杂志是如何记载、描绘与塑造西北边疆形象与民族景观的，作为重要的视觉与文字材料的期刊和杂志揭示了当时国土家园的沦陷，激起中国知识界的群体文化自觉，推动文化艺术界对边疆的关注与考察。当时国内诸多报刊，如《大公报》《中央日报》《申报》《边事研究》和《地学杂志》等均设置专栏公议西北开发相关问题，报刊的专栏既是信息传递的途径，同时也是对西北区域的社会、文化、经济、历史和艺术等多方面进行深度剖析的平台。通过文字和图像向读者展示西北的自然与人文，成为塑造读者关于西北视觉形象的重要媒介。

此外，还在南京、西安、北平和重庆等地，创立了专为详述和研究西北边疆之事务的刊物，如《新青海》《西北论衡》《拓荒》《禹贡》《边政公论》《中国边疆》《天山画报》和《天山月刊》等，其中西北之行的艺术家所创作的绘画和摄影作品的刊登，关涉西北地区的政治、经济、文化、交通、教育、民族、宗教、语言和史地等各方面的情况，譬如刊载各类照片的有《天山画报》，介绍新疆文化和现状，以沟通内地与新疆文化为宗旨，竭力为巩固民族团结而服务，

图像形式的传播使读者更加直观地了解新疆。通过分析20世纪三四十年代的报刊中关于西北的图像和文字，研究在大众读本中所构建的西北图文世界。

艺术家西北之行后，在自觉与体认的美术民族化实践与思潮中，艺术家的个人风格开始发生变化，吸收有关"西北"的元素，既包含受到石窟壁画如敦煌、克孜尔等传统艺术的影响，又融合了西北特有的自然风貌和人文习俗的影响，部分艺术家将西北写生与临摹视为其个人风格转变的重要标志，不仅是停留在对个人的影响上，甚至在文化结构方面，对中国现代美术的发展也影响深刻。西北地区的形象在艺术家创作的绘画和摄影等艺术作品中得以呈现，大量图像逐步构筑出新的西北图景，通过由展览和报纸建立的文化媒体空间，解构观者对于西北的传统的"异域"想象，重塑西北真实图景和视觉形象。20世纪三四十年代的西北写生实践构筑出一条整合民族意识、建立民族认同的有效路径，观者通过艺术家们的作品了解与认知西北，建立起自我、集体与西北之间的联系，此时的西北不仅是地理空间上的区域，更是文化与精神层面的话语空间，国家与民族的身份认同在丰富的西北图像中得以扩展与接纳。

书中部分内容曾在学术会议上公开宣读，包括：《纪实与想象认同：1936年〈大公报〉与沈逸千塞北写生的族群景观构建》和《〈新疆猎画记〉图文互证》，分别在北京大学举办的"第六届文学与图像学术论坛"和"第七届文学与图像学术论坛"宣读；*With the help of rivers and mountains: Reconstruction of Tianshan Mountains Imagery in Situ Qiao's Paintings from the Perspective of National Landscape*（《江山之助：国家景观视域下司徒乔绘画中的"天山意象"重构》）在中国香港大学美术博物馆公开演讲；《姑苏王君甫

〈万国来朝图〉的华夷秩序观》在湖北美术学院举办的"美术与传播：第四届昙华林青年学者（国际）论坛"宣读；《超常与日常：青海塔尔寺精神空间的视觉呈现（1930s—1940s）》在清华大学人文与社会科学高等研究所主办的"多重空间：民族理论与实践的互动"研讨会上宣读。

本书在出版前，虽经多方了解查询，仍未能与书中部分图片、作品的著作权人取得联系。若引用有误，烦请相关著作权人及时与本人联系（邮箱：panchao.thu@foxmail.com），恳请您提出宝贵的建议，同时感谢您对本书的支持。本书难免存在疏漏之处，敬请各位专家、同行和读者批评指正。在此，向所有为本书贡献知识的作者致以诚挚的谢意。

潘　超

2023 年 12 月

目录

第1章　导读　1

　　1.1　西北的地理空间范畴　3

　　1.2　民族志性质的写生类型　5

　　1.3　国家与民族景观的理论视野　8

第2章　西北写生的缘起、方法与路径　14

　　2.1　西方踏查：国际东方学热潮　14

　　2.2　外部刺激：知识分子与艺术家的觉醒　31

　　2.3　内部危机：战争之下的文化焦虑　36

　　2.4　西北写生者的身份、目的与路径　56

第3章　西北写生的自然景观图式与观念　79

　　3.1　江山之助："天山"图像与意象重构　80

　　3.2　戈壁驼影：骆驼形象构建与象征生成　115

　　3.3　草原牧歌：西北写生中的草原景观　153

第 4 章　西北写生的历史景观图式与观念　175

4.1　历史与记忆现场：西北写生的遗迹、废墟与建筑　177

4.2　再造地景：西北的古道与公路　209

4.3　寻访古迹：石窟的壁画临摹与写生　229

第 5 章　西北写生的现实景观图式与观念　249

5.1　西北写生与女性形象的塑造　250

5.2　西北写生中的民族生活与习俗　278

第 6 章　风格转向与重塑地域想象　311

6.1　荒凉、苦寒与寂寥：想象中的西北形象　312

6.2　自觉、体认与变化：西行后的风格转向　328

6.3　重塑西北：西北之行的展览与传播　354

第 7 章　结语　370

参考文献　376

附录 A　20 世纪三四十年代走进西北的美术家　412

附录 B　20 世纪三四十年代与西北边疆相关的期刊　415

第 1 章
导读

20世纪上半叶，内忧外患的中国正处于危急存亡之秋，如何在个体、民族与国家之间构造联结，提振民族凝聚力并以此救亡图存，是彼时中国知识分子们共同的祈愿与理想。特别是在日本侵华之后，西北的战略地位、能够承载民族精神的丰富意象及深厚的文化遗产使国人愈发认识到西北的重要性，考察、研究和开发西北的声音不绝于耳。

当时的中国美术界也正值风云变幻，西学东渐、中西融合、美术革命、坚守传统等众多流派各自坚守阵营。到20世纪三四十年代，本土艺术家向西而行的美术实践活动逐渐增多并成为集体性行为，走向西北的艺术家们足迹遍及新疆、甘肃和青海等地，临摹敦煌、克孜尔石窟壁画便是他们寻访古迹、探求新知的重要活动，亦有诸多艺术家在此期间完成风格转变，实现艺术民族化的理想。此时，本土西行热潮的核心出发点之一便是保护和研究民族传统艺术，深究其缘由，艺术家们对西北的关注、创作与研究实际上经历了从外部刺激到自觉内省的过程。19世纪末，在东方学热潮的驱策下，西方探险考察队伍长驱中国西北，掠获艺术珍品、历史文献等，大量的珍贵文物流失海外，刺激了本土有识之士保护

西北文化遗产的决心。

20世纪上半叶是中国民族学与考古学的发端时期，西行艺术家们除了开展美术写生创作，还有其他实践活动，比如对石窟的发掘、保护与研究，以及参与并记录当地民俗生活等。此类实践多处于跨学科的研究视野之下，体现出纪实性、民族性和传统性等特点，在美术考古方面，注重对石窟壁画的研究和保护；在绘画方面，强调深入当地的民间生活，记录真实生活场景中的民俗文化，具有民族志写生的性质。于是，20世纪三四十年代，西北写生便成为中国近现代美术不可或缺的一环，艺术学界对其的研究和书写也开始逐渐增多。

中国西北在欧亚大陆独特的地理位置与气候条件决定了其具有丰富且独树一帜的自然、历史与现实景观，丝绸之路的兴盛与陆权的强势促使其历史上就是东西方文化的交汇与激荡之地，这些原因都使其成为艺术创作与研究的宝库。以新疆为例，新疆处于亚洲中心区域，"三山夹两盆"的独特地貌使新疆同时存在绿洲、湖泊、草原、松林、戈壁、沙漠等多样化的自然景观，而这也孕育了多姿多彩的历史与现实景观；再以河西走廊地区为例，位于祁连山拗陷带的河西走廊气候干燥，独特的地质构成在常年风蚀的作用下形成了大气磅礴的丹霞地貌和雅丹地貌，而作为丝绸之路的"黄金通道"，在独特地貌中文化的交流使河西走廊地区存有大量巧夺天工的历史遗迹，敦煌莫高窟便是典型例子。近代以来，随着海运与海权的兴起，西北地理位置的偏僻及交通状况的落后，致使西北许多地区在文化上并未受到足够重视，直到20世纪30年代以后，中国近代民族危机的爆发为艺术研究中"西北"话语空间的生成提供了时代语境，内外交织的原因共同促成了20世纪三四十年代的西北写生实践。

国内对于走进西北的热忱一向有增无减，直到如今仍有许多美术家、文化学

者对西北怀有浓厚的向往之意。聚焦美术领域，以20世纪三四十年代本土西北美术写生为主题的学术研究仍具意义。尤其是在涉及本土西北之行的成因、艺术家的文化自觉与内省、西北美术写生的具体路径与方法、西北民族景观与形象的生成与传播、民族身份认同的塑造等方面时，不仅需要学界认真开展研究与考证，最大限度地完善和还原该时期美术实践的历史细节，更需要多维度、跨学科地思考和定位，以期考察并评估西北美术写生的文化价值，以此为基础总结自觉与内省的文化心理下"本土西北之行"的艺术经验。

关于"20世纪三四十年代西北写生"的研究范畴是艺术家在文化自觉与内省的驱动下，赴西北写生创作作品。首先，要界定三个关键方面："西北的地理空间范畴""民族志性质的写生类型"与"国家与民族景观的理论视野"，进而探讨20世纪三四十年代西北写生的缘起、目的、方法与路径，研究艺术家的写生作品和当时其他视觉材料如何构建西北民族景观，解构传统印象中关于西北的异域想象，重塑西北的历史与现实图景。

1.1 西北的地理空间范畴

20世纪上半叶，关于西北地区的地理区域常见范围包括新疆、青海、陕西、甘肃、宁夏和绥远六省。❶但是时人对于西北地理范围的认知存在些许差异，从其记载可知，如1932年，何应钦在《开发西北的重要性》文章中指出：

❶ 绥远，旧省名，中国原省级行政区1914年设置绥远特别行政区，1928年划察西5县并入，改称绥远省，东连察哈尔省，南界山西、陕西二省，西邻宁夏，北接蒙古国，总面积约92万平方公里，人口约180万（1935年），省会归绥市（今呼和浩特市）。张占斌，蒋建农. 毛泽东选集大辞典[M]. 太原：山西人民出版社，1993：1101.

"所谓西北，系包括蒙古高原及秦晋山地而言，就是指蒙古、新疆、青海、甘肃、宁夏、绥远、山西、陕西等地而言。"❶1935年，王金绂在《西北之地文与人文》中指出："则西北之区域，当包括新疆、青海、甘肃、宁夏、陕西及绥远六省区。"❷1943年，朱敩春在《我们的西北》中关于西北范围列为"绥远、陕西、甘肃、宁夏、青海和新疆等六省。"❸更有学者指出，当时的西北地理范围还包括蒙古和西藏。如1931年，戴季陶刊发于《新亚细亚》的文章《开发西北的重要与其下手》中对于西北地理范围阐述为："各位要到西北地方从事工作，这西北就是甘肃、宁夏、青海、陕西、新疆和蒙藏等处。"❹又如1934年《开发西北》载文指出："西北的区域，包括新、甘、宁夏、青海、绥、察、陕，更及西藏、西康等省。"❺1943年，汪昭声在《西北建设论》中指出，"西北地区，自广义言之，除蒙古西藏外，包括陕、甘、宁、青、新、绥六省，总面积达一千零八十万六千六百余"方"里，等于德法两国土地总面积三位。"❻所指区域大于现在关于西北的地理空间范围，关于西北疆域的界定，在20世纪三四十年代各持己见，亦证明西北属于动态变化的概念，但大致范围都包括新疆、甘肃、宁夏、青海及内蒙古、西藏、四川、陕西和山西等部分地区。现今关于西北地区通常意义上是指甘肃、青海、宁夏、内蒙古西部和新疆，占到全国陆地总面积的20%以上，是汉族和回族、藏族、蒙古族、维吾尔族、哈萨克族、东乡族、保安族、撒拉族、土家族、裕固族、柯尔克孜族、锡伯族、塔吉克族、乌孜别克族、塔塔尔

❶ 何应钦. 开发西北的重要性[J]. 新亚细亚, 1932, 4(1): 13.
❷ 王金绂. 西北之地文与人文[M]. 上海：商务印书馆, 1935: 2.
❸ 朱敩春. 我们的西北[M]. 重庆：国民图书出版社, 1943: 4.
❹ 戴季陶. 开发西北的重要与其下手[J]. 新亚细亚, 1931, 2(4): 14.
❺ 刘家驹. 开发西北者应该怎样准备[J]. 开发西北, 1934,1(2): 25.
❻ 汪昭声. 西北建设论[M]. 北京：青年出版社, 1943: 3.

族、俄罗斯族等多民族共同生息与活动的家园。❶总体而言，关于西北的地理空间范畴在20世纪三四十年代各类学者的认定范围内有所差异，所以本书中的艺术家"西北"之行的地理空间亦会涉及广义上的西北之地。

1.2　民族志性质的写生类型

"民族志"（Ethnography）作为一种研究方法在20世纪初由文化人类学家首创并使用，亦可译为"文化志"，其稳定的概念内核是指人类学学者对其所研究的文化对象或群体开展田野调查，亲身进入并体会该目标对象的社区生活，从其内部观察并认知，生成相关行为和意义的民族学客观描写，随之再对其进行分析比对，以此形成对该文化群体的基本认识与概念。❷强调深入当地，实地考察。艺术民族志是撰写"他者"或异文化背景中的艺术现象、艺术行为和艺术作品，以及由这些各种因素形成的社会关系及文化的意义世界。❸20世纪三四十年代的西北写生，艺术家体验当地生活，观察自然、历史和现实等场景，一定程度上是属于带有民族志性质的写生。

"写生"一词，从中国古代画论考究，最初于唐代释彦悰于贞观九年（635）所著的《后画录》中记录，"唐殷王府法曹王知慎：受业阎家，写生殆庶。用笔爽利，风采不凡。"❹此处"写生"一词，意为描绘出鲜活之态，近乎真人，所评价的对象为人物肖像画。直至宋代，"写生"才开始特指花鸟画，尤其在《宣和

❶ 杨建新,闫丽娟.中国西北少数民族通史·民国卷[M].北京:民族出版社,2009:23.
❷ 汪民安.文化研究关键词[M].南京:江苏人民出版社,2020:222.
❸ 方李莉.重塑"写艺术"的话语目标：论艺术民族志的研究与书写[J].民族艺术研究,2017,30(6):50.
❹ 俞剑华.中国画论类编·上[G].北京:人民美术出版社,2016:383-384.

画谱》中多次被提及,著录《写生荷花图》《写生折枝花图》《写生杂禽图》《写生山鹧图》《写生鹌鹑图》《写生鹅图》等多幅写生花鸟画,其中在评价崔白作品时,讲道:"善画花竹羽毛、芰荷凫雁、道释鬼神、山林飞走之类,尤长于写生,极工于鹅。"[1]艺术家崔白面对自然界的花鸟,对景写生,尤其擅长于描绘鹅。

中国古代关于山水画的"写生"论述亦为丰富,宗炳、王微、王维、郭熙、石涛、董其昌等人均有深刻的见解,以郭熙为例,他在《山水训》中有言:"真山水之川谷,远望之以取其势,近看之以取其质。"[2]可知中国山水写生追求"势"和"质",前者讲究势态,后者注意形质,把握宏观与微观之关系。在谈及西画写生时,俞剑华有言:"中国山水画与西洋风景其写生方法,有一根本不同之点。即西画写生之时,须按照透视学之理法,画家立足之停点有一定,不可左右动,亦不可前后移,画家眼睛之视点亦有一定,不可左右移,亦不可前后动。"[3]从论述可知,西方的写生是建立在透视学与模仿物体的基础之上,以视觉为基础,面对自然的写生,注重事物的形体、空间与色彩,客观真实地再现自然,正如达·芬奇所认为的"镜子说","画家的心应当像一面镜子,将自己转化为对象的颜色,并如实摄进摆在面前所有物体的形象。"[4]与其"模仿自然说"提及的"绘画的确是一门科学,并且是自然的合法的女儿,因为它是从自然产生的"观点相承。[5]

"田野民族志是关于民族的写作实践",[6]进入西北的艺术家采取类似民族志的

[1] 岳仁.宣和画谱[M].长沙:湖南美术出版社,2010:371-372.
[2] 陶明君.中国画论辞典[M].长沙:湖南出版社,1993:282.
[3] 俞剑华.国画研究[M].上海:上海书店出版社,1948:114.
[4] 达·芬奇.达·芬奇笔记[M].杜莉,译.北京:新星出版社,2010:5.
[5] 达·芬奇.芬奇论绘画[M].戴勉,译.北京:人民美术出版社,1981:17.
[6] 阿兰·巴纳德.人类学历史与理论[M].王建民,刘源,许丹,等译.北京:华夏出版社,2011:14.

方法进行写生实践,虽然当时本土西行的艺术家并不完全知道"民族志"是人类学的一种研究方法和写作文本,也并不完全了解"民族志"是基于实地调查、建立在人群中第一手观察和参与之上的关于文化的描述,以此来理解和解释社会并提出理论见解的学术实践。但是在他们的美术实践中,很多实践行为是属于民族志的方法,比如深入民间、深入当地,进行实地调查、观察和写生等。例如庄学本以摄影作为民族志的手段之一,补充了青海、四川等边远地区的民族学知识,从他的考察文字和日记内容可知其民族志实践过程。又如,孙宗慰在西北美术写生时,描绘的细节图,如围裙、上衣、靴子和帽子的颜色及装饰细节等(见图1.1～图1.4),西北之行的艺术家用考察结合写生的方式将民族形象进行记录与描绘。

图1.1 孙宗慰《围裙颜色及装饰图案》纸本铅笔水彩
20.4cm×31.7cm 1942年

图1.2 孙宗慰《上衣颜色及装饰图案》纸本铅笔水彩
20.4cm×31.7cm 1942年

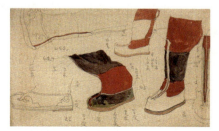

图1.3 孙宗慰《靴子颜色及装饰图案》纸本铅笔水彩
20.4cm×31.7cm 1942年

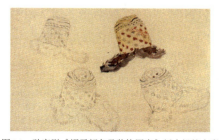

图1.4 孙宗慰《帽子颜色及装饰图案》纸本铅笔水彩
20.4cm×31.7cm 1942年

西北写生的艺术家也大多有临摹壁画的经历，临摹壁画亦可作为一种特殊的写生方式，艺术家通过以"临摹"为基本方式之一的创作路径，实现美术家在艺术史意义上对"传统"的发现和再认识。正是这些艺术家带有民族志性质的写生活动所创作的作品，共同组成了西北的民族景观，在当时家国命运休戚与共的时代洪流中，有助于强化民族认同感和家国意识。

1.3 国家与民族景观的理论视野

英国民族学家安东尼·史密斯（Anthony D. Smith，1939—2016）认为，"民族景观是通过民族与景观的共生而形成的"，❶并且指出民族景观是由"历史景观"和"自然景观"等构成，且无论是哪种景观都是民族性格、历史和命运的内在组成部分，❷并且"共享历史领土、拥有共同的神话和历史记忆"。❸文化地理学家丹尼斯·科斯格罗夫（Denis E. Cosgrove，1948—2008）和史蒂芬·丹尼尔斯（Stephen J. Daniels，1950—至今）在《景观图像志》中提到"景观"与"图像"关系时说："一处景观就是一个文化图像，是表征的图绘形式、结构与象征的环境"，将"风景"描述为一种"文化形象，一种代表，构建或者象征周围环境的视觉图像形式，"❹结合本文研究对象艺术家所创作的关于西北自然风景的作品，如常见的山川、草原和沙漠等景物，在民族景观的视域下亦具有文化意义。

❶ SMITH A. D. The Cultural Foundations of Nations: Hierarchy, Covenant and Republic[M]. Newark: John Wiley & Sons, Incorporated, 2008: 43.
❷ SMITH A. D. Myths and Memories of the Nations[M], Oxford: Oxford University Press, 1999: 151.
❸ SMITH A. D. Nations and Nationalism in a Global Era[M], Cambridge: Polity Press, 1995: 57.
❹ DELLA DORA V., LORIMER H., DANIELS S. Denis Cosgrove and Stephen Daniels (eds) (1988) The Iconography of Landscape: Essays on the Symbolic Representation, Design and Use of Past Environments. Cambridge: Cambridge University Press[J/OL]. Progress in human geography, 2011, 35(2): 264-270. DOI:10.1177/0309132510397462.

科斯格罗夫认为视觉图像在历史中可以被用来塑造地理想象，关于景观与视觉文化的研究，"时间"构成其思想的重要维度之一，强调视觉文化作品的历史背景的重要性。❶ 此处指出自然景物与文化历史的关系重要性，并强调时间的作用，19世纪英国画家约翰·康斯坦布尔（John Constable，1776—1837）的作品《干草车》即为典型例子。❷ 在研究关于西北风景写生作品时，亦可将西北的民族身份、民族共同体等概念和话语与西北的自然景物相结合，塑造出具有在地性、地域性的西北景观。

另外一位人文地理学家胡安·诺格（Joan Nogué，1958—至今）在《民族主义与领土》论著中，将"景物"（Paisaje）❸ 与"民族主义象征"联系起来，定义为与人类行为相互结合的空间的可视和可觉方面，并且存在一种象征民族主义的景物。❹ 以本书中涉及西北边地的风景而言，虽然西北景物是自然世界集体演变的结果，但通过艺术家选择具有西北典型特点的景物而产生的图像，体现出艺术家及当地人们的经验和追求，此时西北的风景是文化的景观，是属于社会的产物，承载着思想、感情和意识，具有象征的意义。

凯·安德森（Kay Anderson，1958—至今）在其主编的《文化地理学手册》中收录了科斯格罗夫的文章《景观和欧洲的视觉感——注视自然》，作者在分析

❶ LILLEY K. D. Denis E. Cosgrove, 1948-2008[J]. Social & cultural geography, 2009, 10(2): 219-224.
❷ 丹尼尔斯在《视野：英国和美国的景观意象和民族认同》一书中分析《干草车》时称，画面描绘的是英国萨福克郡和埃塞克斯郡之间的斯图尔河上的乡村景象，这是英国农村风景图的典型代表，作为民族身份的象征景观的风景画建构出英国的民族共同体。参见 DANIELS S. Fields of Vision: Landscape Imagery and National Identity in England and the United States[M]. Cambridge: Polity Press, 1993:200.
❸ "Paisaje"为西班牙语，徐鹤林和朱伦的中文译本将其翻译为"景物"，与英文"Landscape"一样，也可翻译为"景观"。参见胡安·诺格. 民族主义与领土[M]. 徐鹤林，朱伦，译. 北京：中央民族大学出版社，2009: 49-50.
❹ 胡安·诺格认为："景物术语，是指自然界集体演变的结果，大部分的景物是文化的景物，是社会的产物，是对一个生活在特定空间里的社会的文化折射，景物充满了体现人的经验和追求的地点，这些地点，变成了意义的中心，表达不同思想、意识形态和情感的象征。这些象征使人产生个人归属特定集体的明确情感，对于此种集体，被赋予一个认同符号，因此这些地点变成了民族主义性质的真正象征。即存在一种民族主义象征景物。"参见胡安·诺格. 民族主义与领土[M]. 徐鹤林，朱伦，译. 北京：中央民族大学出版社，2009: 49-50.

"自然、国家与景观"等概念时,提出观点"民族和国家之间最强大的关联就是物质性景观","自然与民族景观的图像化形象在将现代民族国家塑造成可见表征方面,发挥了强大作用,并主张民族或国家与其所占据的领土或自然之间存在天然关系,"作者通过研究德国地理学界从文化、景观、社群和故乡等方面塑造德国民族领土性的话语起到关键作用,来论证"在德国国家意识的形成过程中,领土边界和物质性景观是根深蒂固的。"❶

在艺术史的视野下,作者以德国19世纪早期的浪漫派民族主义者为分析对象,认为弗里德里希(Caspar David Friedrich,1774—1840)和格里姆(Ludwig Emil Grimm,1790—1863)等艺术家将图像化的铁十字架景观置于峭壁、松林和史前墓石中,譬如弗里德里希1807年至1808年所创作的《山中十字架》,塑造了具有德国特性的纪念碑性的景观。❷此时其笔下的德国风景画作具有象征性,传达了对自然世界的主观情感反应,在广阔的风景绘画中以缩小的视角设置人物的存在,艺术史家克里斯托弗·约翰·默里(Christopher J. Murray)将其描述为"观者注视着其形而上学的维度"。❸艺术家将风景与崇高之感通过绘画联系在一起,以不同于传统的方式对景观进行可视化描绘,并且捕捉崇高的瞬间,以构建德国的民族景观。❹又通过举例分析20世纪美国的落基山脉(Rocky Mountains)视觉上令人印象深刻的森林,指出最初是观者被关于此地的绘画、透视画和摄影表现吸引而来,最终来到此地的观者通过"想象与体验的原材料一起运作,创作

❶ 科斯格罗夫.景观和欧洲的视觉感:注视自然[M]//凯·安德森,莫娜·多莫什,史蒂夫·派尔,等.文化地理学手册.李蕾蕾,张景秋,译.北京:商务印书馆,2009: 376-377.
❷ 科斯格罗夫.景观和欧洲的视觉感:注视自然[M]//凯·安德森,莫娜·多莫什,史蒂夫·派尔,等.文化地理学手册.李蕾蕾,张景秋,译.北京:商务印书馆,2009: 376-377.
❸ MURRAY C J. Encyclopedia of the Romantic Era, 1760–1850[M]. London: Taylor & Francis, 2004: 338.
❹ MITCHELL T. Caspar David Friedrich's Der Watzmann: German Romantic Landscape Painting and Historical Geology[J/OL]. The Art bulletin (New York, N.Y.), 1984, 66(3): 452-464. DOI:10.1080/00043079.1984.10788189.

并形成新的现象",于是"景观表达为可以看见、形成印象和想象的地理"。❶

在历史景观和现实景观方面,1925年美国地理学家卡尔·索尔(Carl O. Sauer,1889—1975)在《景观形态学》中提及,"文化景观由自然景观通过文化群体的作用形成。文化是动因,自然区域是媒介,文化景观是结果。"❷前文中史密斯所讲的历史与现实景观与此处的文化景观存在相似之处。在西北写生的实践中,于西北历史景观层面的形象构建中,以西北的建筑、废墟、道路和壁画等图像为例,其图标式的景观的物质性表达,连接西北的历史与现实,而成为一种"文化景观"。艺术家将西北民族的肖像、生活与习俗作为景观对象,根据自身的情感与审美逻辑,在其所生产的作品中构建现实性的景观,亦是历史化的现实景观。

民族景观与国家景观是两个紧密联系但有所区别的概念,西北的多民族群体在长期生产生活实践中形成具有多民族特色的历史景观,与西北的自然景观共同构成承载着民族记忆与认同的民族景观,是民族的历史与文化的外在体现。国家景观则是在特定的国家地理范畴内,通过自然与人文的景物结合而形成的蕴含文化内涵的、具有象征性意义的、代表国家形象的景观系统。

在讨论国家景观与民族景观时,将会涉及与国家权力、民族记忆、历史遗产和文化认同等相关的系列实践经验和符号象征。人类学家阿雷特萨加(Begoña Aretxaga,1960—2002)指出:"作为现象学事实(phenomenological reality)的国家通过权力话语和权力实践而产生,是在日常的地方接触中产生的,通过公共文化话语、哀悼和庆祝仪式以及与官僚机构、纪念碑、空间组织等的接触而产

❶ 科斯格罗夫. 景观和欧洲的视觉感:注视自然[M]//凯·安德森,莫娜·多莫什,史蒂夫·派尔,等.文化地理学手册. 李蕾蕾,张景秋,译. 北京:商务印书馆,2009: 363-364.
❷ SAUER C. O. The morphology of landscape[M]//The cultural geography reader, London: Routledge, 2008: 108-116.

生。"❶ 这为理解国家景观提供一个强有力的视角，阿雷特萨加指出国家不仅是地理与政治的实体，更是现象学事实，本土西行的艺术家通过他们的艺术作品，记录并展示了西北地区人民的日常生活与习俗。这些艺术作品本身便是民族景观和国家景观的重要组成部分，通过这些作品，读者可以见到哈萨克族、维吾尔族等群体的家庭生活；西北当地人民的日常集市与庙会生活；人们在天山与草原地带放牧的景象；西北人民的舞蹈与音乐等文化生活。庆祝与纪念仪式是民族文化的重要精神活动，在呈现民族的传统和习俗之时，还反映出民族与国家的关系。例如青海湖边的祭祀场景、塔尔寺祝祷大会等，这些不仅是宗教活动，同时也是民族认同与国家象征的体现，是个体与集体、历史与现实、政治与宗教交织的场域，亦是民族与国家共同体的象征性空间。

安德森遵循人类学的精神，将民族理解并定义为"是一种想象的政治共同体"，强调民族的构建是一种心理过程，通过共享的语言、文化和历史及其他符号系统共同实现，在想象与心理活动中进行民族认同，但是想象本质上有限的，因为每个民族有其特定的边界，民族同时也是"享有主权的共同体。"❷ 赶赴西北的艺术家们所进行美术实践活动，属于从视觉形象角度，在文化意义方面，构筑西北的地方性知识，西北地域包括自然地理与人文历史等多重维度，西北的地域认同是族群与区域之间产生的意义联结。在动态构建的过程中，美术写生作为民族志方法使得艺术家在实践中发挥其自觉性，充当为"并接结构"（structures of the conjuncture），发挥西北的场域价值，在反作用于传统价值的同时，❸ 再与其他

❶ ARETXAGA B. MADDENING STATES[J/OL]. Annual review of anthropology, 2003, 32(1): 398. DOI:10.1146/annurev.anthro.32.061002.093341.
❷ 安德森. 想象的共同体：民族主义的起源与散布[M]. 吴叡人, 译. 上海：上海人民出版社，2005: 6.
❸ 马歇尔·萨林斯. 历史之岛[M]. 蓝达居, 张宏明等, 译. 上海：上海人民出版社，2003: 281.

区域的知识共同书写国家景观。此时的美术写生不仅是对西北现实与历史的视觉记录，更是对西北现实与历史的解释和再现，写生成为一种文化实践，艺术作品成为交汇点，实现西北自然、历史与现实景观的融合。

观者通过丰富的西北图像，形成认知心理学意义上的心理表象，即"对不在面前的物体或事件的心理表征"，❶绘画与摄影作为重要的视觉媒介，当读者看到此类图像时，从而构建出西北形象，在民族危亡与国族意识凝聚的抗战时期，人们产生强烈的国家与中华民族认同情感。作为最早提出"中华民族"概念的梁启超在1905年的《历史上中国民族之观察》一文中提出："现今之中华民族，自始本非一族，实由多数民族混合而成"。❷费孝通在《中华民族的多元一体格局》一文中认为："中华民族在近百年和西方列强的对抗中成为自觉的民族实体。"❸在抗战时期，经历关乎于民族生死存亡的各个民族自觉成为多元一体的民族实体，成为对抗外来侵略的中华民族共同体。其中西北视觉形象的生成，是构筑现代民族国家景观的重要部分，是国家与民族想象共同体的构建过程中的重要产物。当时的期刊和报纸是传播此类图像的重要载体，作为技术手段的纸本媒介的大量图像的刊登对于"民族的想象共同体"的诞生产生重要作用。❹通过这些视觉媒介，人们不仅看到了西北地区的自然风光和日常生活，还体悟到了西北民族的历史、文化和精神。通过美术写生所产生的西北图像不仅成为地域标志，更是文化象征，是中华民族多元一体格局的生动体现，图像成为民族记忆的一部分，成为国家认同的符号。

❶ 索尔所. 认知心理学[M]. 邵志芳等，译. 上海：上海人民出版社，2008: 260.
❷ 梁启超，汤志钧，汤仁泽. 梁启超全集(第5集)[M]. 北京：中国人民大学出版社，2018: 78.
❸ 费孝通. 论人类学与文化自觉[M]. 北京：华夏出版社，2004: 145.
❹ 安德森. 想象的共同体：民族主义的起源与散布[M]. 吴叡人，译. 上海：上海人民出版社，2005: 23.

第 2 章
西北写生的缘起、方法与路径

19世纪末伊始,在外国探险、科学考察与考古队伍对西北的发掘与踏查之下,西北在文化视野中渐次显露,大量的国宝文物被盗取至国外,刺激并唤醒诸多有识之士对西北文化遗产的珍视与保护的文化集体自觉性。20世纪上半叶,民族学、考古学和民俗学等进入中国学界,使得中国学者、艺术家和知识分子,以及当时的政府机构开始重视对于西部民族文化的考察、研究和保护。❶尤其在1931年"九一八"事变爆发之后,中国东北的沦陷愈加催发艺术家自觉深入西北,走进敦煌、克孜尔石窟临摹和研究艺术遗产,在文化寻根的同时,体验西北当地的民间生活,运用艺术民族志的方法记录众多西北的自然、历史与人文的图景。

2.1 西方踏查:国际东方学热潮

从19世纪末鲍尔写本的发现,到国际上以团体形式成立的"中亚与远东历史、考古、语言和人种考察国际协会",各国纷纷派出考察队进入中国的新、甘、

❶ 韩靖. 20世纪40年代"走向西部"的艺术写生热[J]. 西北美术, 2017(3): 116.

蒙、藏等地区，猎取古城遗址和佛寺洞窟中的古代文物，在使西北形象显现的同时，也刺激着许多知识分子和艺术家关注西北，外族的踏查很大程度上成为艺术家本土西北之行的外部原因。虽然早在传教士时代，欧洲对中国的研究就已经开始，但这些研究所关注的对象主要聚焦于以中原为中心的传统汉族的历史、宗教和语言。直到19世纪，西方考古界与探险界才开始对中国边疆西域有所涉猎和研究，究其原因，诚如葛兆光所言，进入19世纪，国力日趋强盛的欧洲列国探索亚洲大陆的兴趣有增无减，在探险式的考察热潮中，欧洲人的足迹遍及西亚、中亚及远东地区，中国的周边也逐渐进入欧洲学界的视野并被关注，研究视域逐渐延展并明确为满、蒙、回、藏等地方。❶随着大量文献的出现，在西方的研究视野中，逐步形成中国周边关于西域的历史世界。到了19世纪末期，帝国主义掀起瓜分中国的浪潮，西北的新疆尤其成为被觊觎的对象，此时深入西北考察的诸国团队带有一定的军事目的，以英国、俄国为例，他们以探险的名义进入新疆，考察西北的自然地理和人文环境，比如记录新疆的山川湖泊数据、城镇分布现状、道路交通情况及地方政情等，为将来可能进行的军事行动做好基础调研准备。在19世纪末20世纪初期，以敦煌为代表的古物开始流向外族，引发西方来西北收集古物的热潮，并进入了西域考古时代。❷正是外族这种充斥着侵略意味的探查与窥探，将西北从自然地域层面转向文化空间层面，以具有丰富性、历史性和多样性为特点的形象开始呈现。

2.1.1 鲍尔写本的发现

随着近代欧洲历史学和语言学研究的兴起，出于科学考察和文物考古等目

❶ 葛兆光.宅兹中国：重建有关"中国"的历史论述[M].北京：中华书局，2011: 256.
❷ 荣新江.敦煌学十八讲[M].北京：北京大学出版社，2001: 124-125.

的，西方历史学家、考古学家、探险家和语言学家纷纷走向传统的文明古国，企图重现失落的历史现场，中国西北便在此列。以19世纪末"鲍尔写本"（Bower Manuscripts）的发现为例，从考古的踪迹可知，中国西北逐渐吸引了大量欧洲学者的关注。1890年，英国陆军上校汉密尔顿·鲍尔（Hamilton Bower，1858—1940）在新疆库车偶然获得56张桦树皮写本，被切成长方形的巴尔米拉形状，即带圆角的矩形条，这是许多古代和中世纪印度手稿的常见形式，书页以印度风格进行装订，每页左侧中间有一孔，供装订线穿过。❶其中的内容被英国东方学家鲁道夫·霍恩勒（A. F. Rudolf Hoernlé，1841—1918）鉴定并解读，发表于《孟加拉亚细亚学会通讯》（1890）和《孟加拉亚细亚学会会刊》（1891）之上，其树皮上面的文字被认定为婆罗米文书写的梵语，❷也被认为是当时已知最早的梵文写本，写作年代大约在公元5世纪中叶至5世纪末。1987年，洛尔·桑德（Lore Sander）分析认为，鲍尔写本的写作年代约为公元500—550年间，❸其内容多涉及巫术和医学，由于此写本是被汉密尔顿·鲍尔发现的，所以此写本也被称为"鲍尔写本"。（见图2.1）❹其被公布于世，招致俄国及西方探险家对新疆文物的极大关注。❺西方学者开始注意到，在中国新疆的塔里木盆地能够找寻到世界最古

❶ BOWER H, HOERNLE A. F. R. The Bower Manuscript[Z]. Bombay: Printed at the British India Press Mazgaon, 1914.
❷ 韩莉，李林安.俄国驻喀什领事彼得罗夫斯基与新疆文物外流[J].甘肃社会科学，2020(3): 217.
❸ SANDER L, Origin and date of the Bower Manuscript, a new approach[R]//YALDIZ M, LOBO W, eds. Investigating the Indian Arts: Proceedings of a Symposium on the Development of Early Buddhist and Hindu Iconography Held at the Museum of Indian Art Berlin in May 1986. Museum für Indische Kunst: Staatliche Museen Preussischer Kulturbesitz, 1987: 313–323.
❹ 关于"鲍尔写本"的发现过程和细节，参见韩莉，李林安.俄国驻喀什领事彼得罗夫斯基与新疆文物外流[J].甘肃社会科学，2020(3): 215-221. 韩莉，李忠宝.俄国驻中国喀什尔领事彼得罗夫斯基与近代英俄大博弈[J].俄罗斯学刊，2022, 12(01): 91-114. 王冀青.库车文书的发现与英国大规模搜集中亚文物的开始[J].敦煌学辑刊，1991(2): 64-73.
❺ 韩莉，李林安.俄国驻喀什领事彼得罗夫斯基与新疆文物外流[J].甘肃社会科学，2020(3): 215.

远的印度语言文字写本。正如霍恩勒所讲，❶新疆鲍尔写本的被发现及其在加尔各答被公布于世界学者的视野中，开创了西方对新疆考古学探险的全新现代化运动。❷

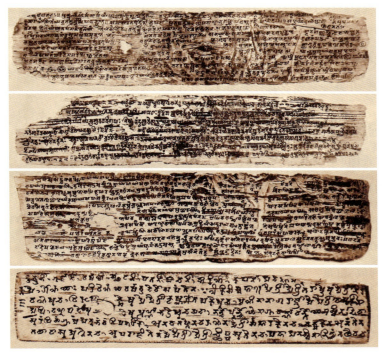

图2.1　鲍尔写本，早期笈多字体5至6世纪，中国新疆库车，1890年发现

此外，在新疆库车还发现了大量其他文书，包括"韦伯写本"（Weber Manuscripts）、部分"马继业写本"（Macartney Manuscripts）、部分"戈德福雷写本"（Godfrey Manuscripts）和部分"彼得罗夫斯基写本"（Petrovsky

❶ 霍恩勒（A. F. Rudolf Hoernlé，1841—1918），德国印度学家和语言学家，因研究鲍尔手稿（1891年）、韦伯手稿（1893年），以及在中国西北部和中亚的其他考察与发现而闻名，与斯坦因有过合作考察。
❷ 彼得·霍普科克. 丝绸之路上的外国魔鬼[M]. 杨汉章，译. 兰州：甘肃人民出版社，1983: 37.

Manuscripts）。❶ 比如其中的"韦伯写本"于19世纪末被发现于中国西北新疆库车，❷ 其中包括梵文词典的手稿、❸ 医疗符咒等信息，❹ 各类库车文书重现于世，促使西方学者将目光从印度转至中国西部，引发新疆探险考古热潮，❺ 例如，英国从1893年开始大规模搜集中国西部的文物，以英国和俄国为代表的西方国家对新疆以考古为手段、以搜集文物为目的行为，直接导致大量的新疆文物外流至西方各国，也使对新疆的研究成为国际东方学的新热点，❻ 并促进国际东方学的发展，促使敦煌学、吐鲁番学等各类与中国西北相干的学科相继产生。❼

2.1.2 远东考察协会的成立

由于各国的东方学者普遍意识到新疆在地理、考古、历史、文化、民族和语言方面均具有十分重要的意义，❽ 也为了使在中国新疆的考察更加规范化，1892年1月26日，俄国驻新疆喀什噶利亚代表尼古拉·彼得罗夫斯基（Н.Ф.Петровский, 1837—1908）向俄国皇家考古协会东方部主席罗森回信写道："佛教的东西在整个新疆地区随处可见，甚至在帕米尔也可以找到。"❾ 在俄国学者瓦西里·拉德洛夫（В. В. Ра́длов, 1837—1918）的倡议下，欧美学者在1899年于罗马召开的第12届国际东方学家大会上，决议成立"中亚与远东历史、考古、语言和人种考察国际

❶ 王冀青. 库车文书的发现与英国大规模搜集中亚文物的开始[J]. 敦煌学辑刊, 1991(2): 64.
❷ COTTON J. S. The Weber MSS–Another Collection of Ancient Manuscripts from Central Asia[J]. Journal of the Asiatic Society of Bengal, 1893:(1): 1-40.
❸ VOGEL C. A History of Indian Literature[M], Wiesbaden: Otto Harrassowitz Verlag, 1979: 309.
❹ COTTON J. S. The Weber MSS–Another Collection of Ancient Manuscripts from Central Asia[J]. Journal of the Asiatic Society of Bengal, 1893:(1): 32-34.
❺ 王新春. 西域考古时代: 列强争霸与学术探索的双重奏[J]. 国家人文历史, 2017(5): 34.
❻ 贾建飞. 19世纪西方之新疆研究的兴起及其与清代西北史地学的关联[J]. 西域研究, 2007 (2): 94.
❼ 王冀青. 库车文书的发现与英国大规模搜集中亚文物的开始[J]. 敦煌学辑刊, 1991(2): 64.
❽ 贾建飞. 19世纪西方之新疆研究的兴起及其与清代西北史地学的关联[J]. 西域研究, 2007 (2): 94.
❾ 俄罗斯科学院东方文献研究所东方学档案馆, 档案库43, 目录1, 档案4A, 第2页. 转引自韩莉, 李林安. 俄国驻喀什领事彼得夫斯基与新疆文物外流[J]. 甘肃社会科学, 2020(3): 217.

协会",教育部部长吉多·巴切利（Guido Baccelli，1830—1916）用拉丁文和意大利文发表会议赞助人翁贝托一世（Umberto I，1844—1900）国王的致辞：

> 在一个世纪即将结束时的（1899年）重大发现，让我们能够接近那些与西方隔绝而关闭的进步之门，从而使种族命运永远停滞的那些人们。经过许多努力，现代文明赢得了这些民族的支持，迫使他们敞开大门，服从人类合作不可逃避的法则，这样每个人都可以分享他人取得的胜利和成就……然而，代表们，正是你们如此热爱的关于东方事物的知识，它是一颗明亮的星，散发着光辉到达地球最遥远的角落，把这些人民带出他们数百年的黑暗。❶

从致辞中可以看出，西方是以拯救东方的心态来中亚地区进行科学考察活动的，会议还规定每个国家都应建立统一正式的中文语音转录系统。❷ 又在1904年汉堡举行的第13届国际东方学代表大会上，决议成立"中亚和远东历史学、语言学和民俗学考察国际协会"，❸ 至此，中国西北地区进入"西域考古时代"。在1902—1903年发行的《第十二届国际东方学家大会论文集》（1899）中提及："东方是实体，西方是形式；东方是理论，西方是有形；文明的这两个方面可以而且

❶ Proceedings of the XII Congress of Orientalists[A/OL]. vol. 1. 1902:CV-CXII[2023-02-18].http://idp.bl.uk/4DCGI/education/orientalists/index.a4d.

❷ The Twelfth International Congress of Orientalists. Rome, 1899[J]. Journal of the Royal Asiatic Society of Great Britain & Ireland, 1900: 184.

❸ "中亚和远东历史学、语言学和民俗学考察国际协会"，简称"国际中亚考察学会"，其主要任务是负责协调各个国家在中亚，尤其是在新疆地区的考察与研究。参见贾建飞. 19世纪西方之新疆研究的兴起及其与清代西北史地学的关联[J]. 西域研究，2007 (2): 94.

应该相互补充。东方播下种子，但西方有让它开花结果的任务。"❶可知，在西方的认知与视野中，东方具有原始的意味，是等待被西方发掘的宝库，这实际上体现了一种殖民者的心态，也正是这种心理认知使文物掠夺成为19世纪末国际上兴起的新疆研究的重要特征。

在学会团体的成立与规范下，各国纷纷派出考察队，进入中国的新、甘、蒙、藏等地区，去猎取来自沙漠废墟、古城遗址和佛寺洞窟中的古代文物。❷他们大多来自法国、德国、英国、俄罗斯和日本等国家，在西北踏查的过程中，对西北文物的探寻与发现影响较大的人物包括：瑞典的斯文·赫定（Sven Anders Hedin）❸和福克·贝格曼（Folke Bergman）❹、法国的保罗·伯希和（Paul Eugène Pelliot）❺、英国的马尔克·奥莱尔·斯坦因（Marc Aurel Stein）❻、俄罗斯的克莱门茨（Дми́трий Алекса́ндрович Кле́менц）❼、别列佐夫斯基（M. M.

❶ "The East is the substance and the West is the form; the East is the theory and the West is the tangible; these two sides of civilisation can and should complement each other. The East sows the seeds, but the West has the task of making it bear fruit." See Proceedings of the XII Congress of Orientalists[A/OL]. vol. 1. 1902: CXXIV-V[2023-02-18]. http://idp.bl.uk/4DCGI/education/orientalists/index.a4d.

❷ 荣新江. 敦煌学十八讲[M]. 北京：北京大学出版社，2001: 128.

❸ 斯文·赫定（Sven Anders Hedin, 1865—1952），瑞典地理学家、地形学家、探险家、摄影师、旅行作家和插画家。在四次中亚远征期间，使喜马拉雅山脉闻名于西方，并定位了雅鲁藏布江、印度河和萨特莱杰河的源头，绘制了罗布泊湖及塔里木盆地沙漠中的城市遗迹、墓地和中国长城的地图。

❹ 福克·贝格曼（Folke Bergman, 1902—1946），瑞典探险家和考古学家。1929—1935年，作为斯文·赫定领导的中瑞西北科学考察团的一员，前往中国西北地区参加考古工作。1934年在新疆罗布泊发现小河墓地，1930年发现汉朝居延汉简。

❺ 保罗·伯希和（Paul Eugène Pelliot, 1878—1945），法国语言学家、汉学家、探险家。1905年被任命为法国中亚考察队队长，组队进入中国新疆地区从事考古探险活动，1908年从敦煌莫高窟劫去藏经洞出土的6000余件珍贵敦煌写本及其他大批文物。

❻ 马尔克·奥莱尔·斯坦因（Marc Aurel Stein, 1862—1943），英国考古学家、艺术史家、语言学家、地理学家和探险家，曾经分别于1900—1901年、1906—1908年、1913—1916年、1930—1931年进行四次中亚考察，其考察的重点地区是中国新疆和甘肃，1907年、1914年，斯坦因两次掠走敦煌莫高窟中的遗书、文物一万多件。

❼ 德米特里·亚历山德罗维奇·克莱门茨（Дми́трий Алекса́ндрович Кле́менц, 1847—1914），俄罗斯中亚研究员、人类学家、考古学家和俄罗斯博物馆民族志科主任，1898年与妻子一起沿丝绸之路的北线进行考古发掘，在吐鲁番附近的喀喇昆仑、阿斯塔纳和雅尔霍托附近发现古维吾尔语、汉语和梵语等的手稿。

Березовский)❶、科兹洛夫（Пётр Кузьмич Козлов）❷、奥登堡（Ольденбург, Сергей Фёдорович）❸、德国的阿尔伯特·格伦威德尔（Albert Grünwedel）❹、乔治·胡特（Georg Huth）❺、西奥多·巴图斯（Theodor Bartus）❻与阿尔伯特·冯·勒柯克（Albert von Le Coq）等人，还有来自日本的大谷光瑞、渡边哲信、本多惠隆、井上弘圆、崛贤雄、野村荣三郎等人，譬如其中的大谷光瑞在1902年至1913年间曾三度派遣队伍前往中亚及我国西北，访查遍及敦煌、吐鲁番、楼兰等西北诸地，以考古研究为名窃取或骗购中国文物。❼伯希和在他的《伯希和敦煌石窟笔记》中写道："这些考古探险团都大肆非法发掘、采集、收购、骗取和盗窃了大量中国西域文物，以丰富他们各自博物馆与图书馆的收藏，其目的仍然是为殖民主义扩张服务。"❽在西方学者以殖民扩张和文物搜集的目的中，中国西北的文物进入世界的范畴与视野，即探险和科学考察视野逐步从地理范畴转向文化领域，或者亦可以说是在科学考察的同时也进行文物收集的任务，西北丰富的文物古迹

❶ 别列佐夫斯基（М. М. Березовский，1848—1912），毕业于圣彼得堡大学生物系，动物学家。从1876年起，多次参加蒙古、中国西部的远征活动，在1902—1908年作为中国和中亚探险队的负责人。

❷ 彼得·库兹米奇·科兹洛夫（Пётр Кузьмич Козлов，1863—1935），俄国旅行家、军事地理学家、民族志学家和考古学家等，1884年起开始随普尔热瓦尔斯基在中国新疆、西藏，以及蒙古一带探险与考察，与斯文·赫定和奥雷尔·斯坦因等人，成为研究新疆最重要的考察者。1908年，发现西夏古城黑水城遗址，并发掘出文物三千余件。

❸ 谢尔盖·奥多诺维奇·奥登堡（Ольденбург, Сергей Фёдорович，1863—1934），俄国东方学家、俄国印度学奠基人之一，有关敦煌学的文章有《千佛洞》（1922年）、《沙漠中的艺术》（1925年）和《敦煌石窟记述》手稿等。

❹ 阿尔伯特·格伦威德尔（Albert Grünwedel，1856—1935），德国东方学家，1893年出版《印度佛教艺术》。1902—1914年间，在阿尔伯特·格伦威德尔和冯·勒柯克的先后率领下，其所在的德国探险队沿丝绸之路北线进行过四次考察。

❺ 乔治·胡特（Georg Huth，1867—1906），德国东方学家和探险家。

❻ 西奥多·巴图斯（Theodor Bartus，1858—1941），1888年开始担任德国柏林民族学博物馆技术员，1902—1914年间，作为技术人员，在阿尔伯特·格伦威德尔和冯·勒柯克的先后率领下，四次跟随德国探险队来到中国西北进行考察，他发明了一种从洞穴岩壁和废墟中分离壁画和铭文的方法，使其基本完好无损。

❼ 香川默识. 西域考古图谱[M]. 北京：学苑出版社，1999: 2-3.

❽ 伯希和. 伯希和敦煌石窟笔记[M]. 耿昇，译. 兰州：甘肃人民出版社，2007: 2.

成为西方列强在西域科学考察和探险的重要目的❶,"西北"作为文化载体而重归世人视野。

2.1.3 斯文·赫定的考察

19世纪末至20世纪初的欧洲,对于中亚的地理考察逐渐增多,国际东方学形成高潮,大批西方探险家纷至沓来。❷从1893年至1935年,近半个世纪,有众多国家的考察队和个人来到中国西北进行考察、发掘与搜集文物。其中瑞典人斯文·赫定率领考察队在1893年至1935年先后四次到中亚考察,足迹遍布甘肃、新疆、蒙古和西藏,前三次发生时间在1893年至1908年,在1896年1月24日,斯文·赫定发现塔克拉玛干古城遗址,1900年3月28日,在罗布泊以北方向发现楼兰王国遗址。❸

在罗布泊考察过程中,发现中国西部边境的楼兰古城。❹1905年至1908年间,斯文·赫定主要考察西藏地区,在对喀喇昆仑山脉的考察中,斯文·赫定通过拍摄"形成连续系列"(forming a consecutive series)的照片来创作摄影全景图。❺他从19世纪末期开始便关注中亚地图,共收集到550幅中国西北地图❻,向世界呈现独特的中国西部风貌。在当时,中国虽有清末时期出版的《西域图志》和《新疆图志》等,但存在地图不准确等诸多问题,正是由于斯文·赫定收集与整理的各类关于中国西北的地图,才使得中国西北以详细的面貌出现在考古和人

❶ 耿昇. 伯希和西域探险与中国文物的外流[J]. 世界汉学, 2005(1): 99.
❷ 张九辰. 《斯文赫定中亚地图集》:跨越半个世纪的测绘与出版[J]. 中国科技史杂志, 2021(2): 236.
❸ 斯文·赫定. 丝绸之路[M]. 江红,李佩娟,译. 乌鲁木齐:新疆人民出版社, 2013: 203.
❹ WEINBER R F, GREEN O R. The Central Asiatic (Tibet, Xinjiang, Pamir) Petrological Collections of Sven Hedin (1865–1952)—Swedish Explorer and Adventurer[J]. Journal of Asian Earth Sciences, 2002, 20(3): 300.
❺ BERGWIK S. Elevation and Emotion: Sven Hedin's Mountain Expedition to Transhimalaya, 1906–1908[J]. Centaurus, 2020, 62(4): 656.
❻ 邢玉林,林世田. 探险家斯文·赫定[M]. 长春:吉林教育出版社, 1992: 2.

类学界。1930年7月25日，曾参加过以斯文·赫定为首的中瑞西北科学考察团的队员陈宗器在《西行考查漫记》中记录，❶即便是当时英国人斯坦因所测量的西北考察详图，纬度亦不可依靠。❷所以重新测绘地图成为斯文·赫定所带领的中瑞西北科学考察团的重要工作。

斯文·赫定第四次考察是在1927年至1935年，和中国学者徐炳昶共同率领"中瑞西北科学考察团"在西北地区开展考察（见图2.2）。❸考察研究项目包括制图学、地理学、地质学、水文学和考古学等诸多学科，也对西北未来的公路和铁路建设进行了调查。

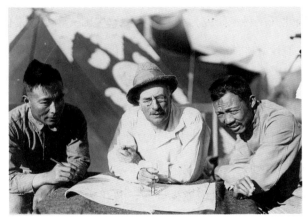

图2.2　内蒙古田野工作照，1927年。从左至右分别是：清华大学地质学家、考古学家袁复礼（1893—1987），瑞典探险队领队斯文·赫定，中国探险队队长北京大学徐炳昌。
照片出自斯文·赫定的《穿越戈壁沙漠》（1931年），斯德哥尔摩斯文·赫定基金会

❶ 陈宗器（1898—1960，英文名Packer C. Chen），字步清，号伯篯，又号君衡、道衡，浙江新昌人，毕业于德国柏林大学，他参加了以斯文·赫定为首的中瑞西北科学考察团，1929年至1934年深入中国西北从事野外科学考察，沿线进行了地形测量，并精确测定了罗布泊的位置与形状，开创了中国的地磁科学事业，建立并领导了若干重要台站。
❷ 陈宗器：《西行考查漫记》，1929年8月—1933年5月。见王忱．高尚者的墓志铭：首批中国科学家大西北考察实录1927—1935[M]. 北京：中国文联出版社，2005: 453.
❸ "中瑞西北科学考察团"的英文为：The Sino-Swedish Scientific Expedition to the North-Western Province of China.

当时北洋政府农商部地质调查所所长翁文灏对于斯文·赫定的计划十分支持，但以北京大学为核心的学者们结成中国学术团体协会反对斯文·赫定此次考察计划，并于1927年3月8日公开发表宣言：

> 近且闻有瑞典人斯文·赫定组织大队，希图尽攫我国所有特种之学术材料。……同人等痛国权之丧失，惧特种学术材料之攘夺将尽，我国学术之前途，将蒙无可补救之损失，故联合宣言，对于斯文·赫定此种国际上学术上之不道德行为，极端反对。❶

1927年的签名集会运动宣言说明，当时的北京学界已经逐渐认识到西方探险家以在中国西北开展科考研究为名，实则攫取中国文物并搜集信息的行径，于是便集会揭露并驳斥其本质包藏掠夺中国文物化石、珍稀植物及其他学术材料的狼子野心，并提出应绝对禁止其涉足中国的口号，❷希望引起时任政府与社会各界对此事的重视。后来，在中国学术团体协会与斯文·赫定谈判争夺科学考察活动话语主导权数月后，协约❸最终于1927年4月26日正式签订，约定中方接受斯文·赫定的辅助，共同筹建中国西北科考团。❹

斯文·赫定成功地从古典中亚探险家，转化为第一个现代探险家。❺中国和瑞典的合作取得巨大成就，在考古学和民族学方面也颇为丰富，如贝格曼在额济纳河一带的居民遗址和长城烽燧发现了大量汉代木简，总数达一万多枚，因

❶ 晨报编辑部. 北京学术团体联合反对外人采取古物宣言[N]. 晨报, 1927-03-10. 转引自李学通. 西北科学考察团组建史事补证[J]. 中国科技史杂志, 2014(3): 256.
❷ 邢玉林, 林世田. 西北科学考察团组建述略[J]. 中国边疆史地研究, 1992(3): 24.
❸ 《中国学术团体协会为组织西北科学考察团事与瑞典国斯文·赫定博士订定合作办法》（共19条）.
❹ 合作办法的具体内容请参见王忱. 高尚者的墓志铭：首批中国科学家大西北考察实录（1927-1935）[M]. 北京：中国文联出版社，2005: 525-528.
❺ 杨镰. 发现西部[M]. 乌鲁木齐：新疆人民出版社，2000: 66-67.

发现于居延地区，称为"居延汉简"，被认为是20世纪前期与殷墟、敦煌文书并列为三大考古发现。❶当时对于斯文·赫定来中国西北考察，国内报道有1935年《西北问题》记载："斯文·赫定率队员由新疆到京，携来零星文物二箱，一麻袋。……箱袋内均为陶器、古镜、钱币、碎玛瑙等新出土文物，约百余件。"❷实际上，第四次的考察之行，最后受到中国官方及学者的支持，从当时的报纸报道可知："（北平十四日电）西北科学考察团、今晚欢迎斯文·赫定，到会者胡适、蒋梦麟、丁文江、翁文灏及各国使馆公使代办等六十余人。"❸斯文·赫定也为当时新疆问题献计献策，1933年的新疆正处于危机之中，他向当时的外交部次长刘崇杰提出建议，应当优先考虑新疆问题，"修筑并维护好内地和新疆的公路干线，铺设通往亚洲腹地的铁路。"❹中瑞西北科学考察团取得成功的原因，建立在双方有共同目标的基础上，都怀有前往中国西部考察的强烈愿望。其中外族的斯文·赫定是为了开辟航线，进行地理发现，而中国的学术团体则是为了维护自身权益，为国家建设、西部开发和人才培养服务，并得到时任政府的大力支持。❺

最终，斯文·赫定考察队的四次考察出版了多本探险纪实游记和科学考察报告，包括《穿越亚洲》(1898)、《1893—1897年中亚旅行的地理科学成果》(1900)、《亚洲：一千英里的未知道路》(又名为《中亚与西藏》)(1903)、《1899—1902年中亚旅行的科学成果》和《亚洲腹地探险八年（1927—1935年）》(1944)。❻

❶ 罗桂环.中国西北科学考察团综论[M].北京：中国科学技术出版社，2009: 93-95.
❷ 佚名.西北消息：斯文赫定携京新疆古物[J].西北问题，1935(9):38.
❸ 本报讯.西北考察团在平欢迎斯文·赫定[N].申报，1935-03-15(4).
❹ 斯文·赫定.亚洲腹地探险八年（1927-1935）[M].徐十周，等译.乌鲁木齐：新疆人民出版社，1992: 420.
❺ 罗桂环.中国西北科学考察团综论[M].北京：中国科学技术出版社，2009: 101.
❻ 荣新江.敦煌学十八讲[M].北京：北京大学出版社，2001: 129-131.

2.1.4 斯坦因与伯希和的踏查

20世纪上半叶，西方列强在西域科考与探险方面的竞争实际上主要是攫取文物古迹的竞争。从1900年到1931年，斯坦因共四次考察了中亚地区，受英国方面委托，斯坦因于1900及次年赴中国新疆和阗地区进行首次考察，其后又于1906年开展了为期3年的第二次中亚地区考察，此次考察的目的范围更广，具体涵盖甘肃省、新疆阿姆河上游到塔里木盆地、兴都库什山等地，考察重心则为考古发掘和地理特征，斯坦因在两次考察完成后均编纂了考察报告书，分别为《古代和阗——在中国新疆进行考古学考察的详尽报告书》和《塞林底亚——在中亚和中国极西部地区考察的详尽报告书》。1907年1月，斯坦因在磨朗（Miran）遗址进行发掘工作，❶2月到达南山疏勒河，发现古城墙，并将其命名为"长城"，花费两个月的时间测量长达220公里的"长城线"遗迹，并找到玉门关的遗址。1907年5月，斯坦因到达敦煌千佛洞，❷6月到达安西绿洲，在南山地区进行地图测绘，并在塔里木盆地进行第二次发掘工作。❸

1913年至1916年，斯坦因进行了第三次中亚考察，据《斯坦因第三次中亚考察申请书》记载，斯坦因1914年4月至10月主要在新疆考察研究，足迹主要集中于吐鲁番、哈密及天山北麓等地区。❹成果集中在《亚洲腹地——在中亚、甘肃和伊朗东部考察的详尽报告书》。❺这是斯坦因最长的一次中亚考察，从喀什出发，取道达丽尔和丹吉尔两河谷地，沿着天山山脉，穿越塔克拉玛干沙漠到达丝

❶ 磨朗遗址位于中国新疆维吾尔自治区巴音郭楞蒙古自治州若羌东北约50英里处，处于阿尔金山北麓，塔里木盆地东南缘的绿洲，向东通向河西走廊，罗布淖尔泽地的最西端的一片沙漠尽头，《斯坦因西域考古记》中文译为"磨朗"遗址。参见斯坦因.西域考古记[M].向达，译.北京：商务印书馆，2013: 111-128.
❷ 斯坦因.西域考古记[M].向达，译.北京：商务印书馆，2013:193-199.
❸ 斯坦因第二次中亚考察（1906-1908）[EB/OL].[2023-01-18]. http://stein.mtak.hu/zh/08b-2nd-centralasian.htm.
❹ 参见《斯坦因第三次中亚考察申请书》，斯坦因手稿第300号，第41张。转引自王冀青.斯坦因第三次中亚考察期间在敦煌获取汉文写经之过程研究[J].敦煌研究，2016(6): 131.
❺ 曾红，慕占雄.斯坦因中亚考察报告中的帕米尔研究资料述评[J].国际汉学，2021(4): 51-56.

绸之路南道，1913年11月到达于阗绿洲，1914年2月，重访楼兰遗址，2月重新到达敦煌千佛洞，5月到达黑水城，9月开始，沿天山北路进入新疆准噶尔盆地，到达吐鲁番，探索阿斯塔娜古墓群和克孜尔千佛洞等遗址。❶

1930—1931年，在英国大英博物馆和美国哈佛大学的资助下，斯坦因筹划开展第四次中亚考察，但由于其此前从中国攫走大量珍贵文物史料的行为已经引起国内的注意与不满，此次考察遭到了中国学界的强烈抗议反对，曾有学界代表给新疆省政府主席金树仁致电：

> 司代诺（斯坦因）……此次领照游历西北，虽该照填明不许采集古物，但此人贪狡异常，此行必有目的。事关国体、国防、文化，应驱逐出境。❷

对此，官方的态度虽较学界有所缓和，允许斯坦因进入西北，但仍对其采攫文物的行为有所警惕，南京政府外交部亦于1930年9月23日电致迪化省政府：

> 经英使声明，该英人此行并无搜求古物目的，望贵省政府准予入境，并通饬地方官，随时派员严密监视，不得有掘古物或携带出境之事。❸

在斯坦因共计四次的中亚考察中，除了第四次因受到迪化政府严密监视而未能猎取古物，其余每次考察均搜刮古物众多，其中尤以第二次和第三次中亚考察为甚。第二次中亚考察中，斯坦因在1907年3月至10月在甘肃省考察，其中3月至6月在敦煌迁延。他在考察莫高窟时从王道士处获得大量藏经洞写本和绢

❶ 斯坦因第三次中亚考察（1913—1916）[EB/OL]. [2023-03-09]. http://stein.mtak.hu/zh/08c-3rd-centralasian.htm.
❷ 原文出自新疆维吾尔自治区档案馆藏，政2-2-688. 转引自孙波辛. 斯坦因第四次来新之经过及所获古物考[M]. 中国边疆史地研究, 2003(1): 85.
❸ 原文出自新疆维吾尔自治区档案馆藏，政2-2-688. 转引自孙波辛. 斯坦因第四次来新之经过及所获古物考[M]. 中国边疆史地研究, 2003(1): 85.

画，其中自王圆禄处欺瞒购得藏经洞六千余件写本残片和三千余件完整经卷，共计九千件左右。❶并且对石窟情况做系统性记录，藏经洞由此进入欧洲学者的视野。❷斯坦因也被认为是第一个进入藏经洞中搜集写卷的考古学家，在结束第二次中亚考察后，斯坦因于1909年1月21日返回英国伦敦，装满93箱搜集品，运抵大英博物馆，❸在斯坦因的掠取之下，最终使得英国国家图书馆藏敦煌文献达约1.7万号，构成英藏敦煌汉文文献的主体部分。❹第三次斯坦因于1914年再访敦煌，在敦煌共购得616卷汉文写经。❺

法国考古学家保罗·伯希和于1906年至1908年在中国西北地区考察，其中1908年2月至5月集中在甘肃省敦煌莫高窟进行考古工作，成为继英国考古学家奥莱尔·斯坦因之后第二个大规模获取藏经洞文物的欧洲人。❻在西方和日本的科考家、探险家和考古学家劫掠敦煌西域文物的狂潮中，伯希和成为学者经常讨论和研究的对象。❼因为伯希和精通中文和其他中亚语言，仅在1908年4月，用三个星期在敦煌千佛洞以极快的速度检查手稿，他挑选了许多学术性价值极高的手稿，❽照片所示为伯希和在莫高窟第17窟检查手稿的场景（见图2.3），1908年，伯希和运走文物文献5000余件。

伯希和在考察第1号洞"百子观音仙姑殿"时，释读出"河西节度使张公夫人后敕授武威郡君太夫人阴氏一心供养""女尼安国寺法律智慧性供养"等极其

❶ STEIN A. Serindia: Detailed Report of Explorations in Central Asia and Westernmost China, Vol. II [M]. Oxford: Clarendon Press, 1921: 917.
❷ 陈旭. 图像、古物与话语：敦煌美术的发现及其现代书写（1900-1940年）[J]. 艺术设计研究, 2022(2): 30.
❸ 王冀青. 1913年狩野直喜、泷精一调查英藏斯坦因搜集品之经过考补[J]. 敦煌学辑刊, 2021(1): 148.
❹ 王慧敏.《英藏敦煌社会历史文献释录》第十、十一卷补正[D]. 保定：河北大学, 2017: 1.
❺ 王冀青. 斯坦因第三次中亚考察期间在敦煌获取汉文写经之过程研究[J]. 敦煌研究, 2016(6): 130.
❻ 王冀青. 伯希和1909年北京之行相关事件杂考[J]. 敦煌学辑刊, 2017(4): 167.
❼ 伯希和. 伯希和敦煌石窟笔记[M]. 耿昇, 译. 兰州：甘肃人民出版社, 2007: 1.
❽ HONEY D. B. Incense at the Altar: Pioneering Sinologists and the Development of Classical Chinese Philology[M]//American Oriental Series. Vol. 86. New Haven. CT: American Oriental Society, 2001: 64.

重要的信息与内容。❶可见，伯希和运用自己的学识有意识地攫取了许多具有较高学术价值的敦煌文物和文献资料，❷他在日记中的一段记述（见图2.4），即为例证：

> 我在千佛洞的前十个洞窟中度过了一天。我出土了一块破碎黏土的中国石碑，黑底白字。但32行中的每一行只有几个字符可以区分，日月有准确的日期，但缺少年号和年数。不过，我已经找到了不少赞助人的名字，还有一些蒙古语、一些西夏语和一些八思巴文。终于，我完成了徐松对李太宾题字的破译及背面的题字；我设法确定后者是献给某个李明振的。❸

图2.3　保罗•伯希和在莫高窟第17窟检查手稿照片，1908年

图2.4　保罗•伯希和的日记，1908年3月7日，法国吉美博物馆

❶ 伯希和. 伯希和敦煌石窟笔记[M]. 耿昇, 译. 兰州: 甘肃人民出版社, 2007: 3-4.
❷ 具体掠夺的文物, 参见伯希和. 伯希和敦煌石窟笔记[M]. 耿昇, 译. 兰州: 甘肃人民出版社, 2007: 21-26.
❸ Paul Pelliot: Diaries of a French explorer and sinologist（伯希和：一个法国探险家和汉学家的日记）[A/OL]. [2022-09-10]. http://idpuk.blogspot.com/2016/02/paul-pelliot-diaries-of-french-explorer.html. 日记原文记载：I spent my day in the first ten caves at Qian Fo Dong. I unearthed a Chinese stele in clay and cob, with white characters inscribed on a black background: but only a few characters on each of the 32 lines are distinguishable; a date is precise concerning the day and month, but the nianhao and number of the years are missing. However, I have already managed to find quite a few names of patrons, plus some Mongolian [language], a bit of Xixia and some 'Phags-pa'. Finally, I completed Xu Song's decipherment of Li Taibin's inscription as well as the one on the back; I managed to establish that the latter one was dedicated to a certain 李明振 [Li Mingzhen]. I am quite proud of having succeeded where Xu Song had failed.

伯希和从敦煌挑选并拿走的敦煌绢画和纸本等古物，主要收藏在法国吉美国立亚洲艺术博物馆和法国国家图书馆等机构，❶ 其中就有出土于莫高窟第17窟的《观音菩萨》（见图2.5），中央绘观音菩萨戴化佛宝冠，左手提净瓶，右手持柳枝，身着缀金箔的红色衣裳，披绿色帔帛，足踏红、青二莲台。观音两侧绘八难，各有橙色榜题。此外，伯希和还拍摄了大量敦煌石窟照片并将其编著成为《敦煌石窟图录》。❷

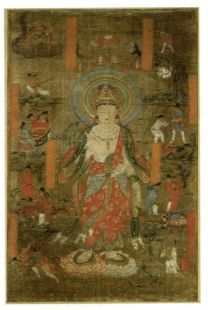

图2.5　[五代至北宋]《观音菩萨》，绢本设色，88.6cm×52.3cm，法国吉美国立亚洲艺术博物馆

❶ 张德明.伯希和集品敦煌遗画目录[C]//四川大学中国藏学研究所.藏学学刊（第11辑）.北京：中国藏学出版社，2014：56.

❷ 1920—1924年，由巴黎保罗·古蒂纳东方书店出版，共六辑，属于《伯希和中亚探险队丛刊》的一种。1907年，伯希和探险队在敦煌期间，摄影师夏尔·努埃特（Charles Nouette, 1869-1910）拍摄了敦煌及莫高窟重要壁画、题记、碑铭等遗迹的照片，伯希和将其用珂罗版印行。六辑包括375幅照片，按伯希和编号顺序排列。除了莫高窟的重要壁画，还有莫高窟、敦煌旧城、月牙泉、《索公碑》《杨公碑》、题记、经卷等少量图版。虽为黑白图片，但因拍摄时间较早，保存的资料浪多，成为研究敦煌壁画的宝贵图录。

2.2　外部刺激：知识分子与艺术家的觉醒

外族对中国西北古物的搜集鞭策着国人对敦煌的关注，激发了保护国内民族文化的热忱，促使国人醒悟。1909年，伯希和在北京六国饭店向王式通、董康、罗振玉、王仁俊、蒋黼、曹元忠等晚清学者展示部分敦煌文献，使中国主流学界第一次确定藏经洞发现之事。❶1909年第11期《燕尘》杂志中发表的北京"文求堂"书店主人田中庆太郎的文章亦载称，北京的士大夫以及喜爱古籍的知识分子们闻悉伯希和带来了珍贵的古代典籍，接二连三拜访伯希和，其寓所一时可谓门庭若市，得观后人们无不惊叹于伯希和所携典籍之稀珍。❷通过介绍伯希和在北京的活动情况可知，当时知识学界对来自敦煌的珍品抱有猎奇心态，在听说伯希和带来古代典籍之后饶有兴趣，并前赴参观。

此外，罗振玉在1909年的《东方杂志》中提及，"丁未冬法人伯君希利，游历迪化。谒长将军，将军曾藏石室书一卷，语其事。继谒澜公暨安西州牧某，各赠以一卷，伯君审知为唐写本。"❸从上述材料可知，当时中国的学术界是知晓伯希和去敦煌搜集文物之事的，伯希和对于敦煌的发掘与收集文物，在一定程度上使得时人开始更加关注中国西北与敦煌，也正因如此，1909年被学术界认定为中国"敦煌学"的开端。

自此，众多学者前仆后继于敦煌学的研究，以《敦煌劫余录》为代表的研究成果渐次于学术界展露。1924年，陈垣开始将北平图书馆所藏的8000余轴敦煌经卷，略仿赵明诚《金石录》前十卷体式，分门别类，考订编目，最终编纂十四

❶ 王冀青.清宣统元年（1909）北京学界公宴伯希和事件再探讨[J].敦煌学辑刊，2014(2): 130.
❷ 救堂生（"救堂生"为笔名，原名为"田中庆太郎"）.敦煌石室中の典籍[J].燕尘，1909(11): 8-9.
❸ 罗振玉.杂纂:敦煌石室书目及发见之原始[J].东方杂志，1909, 6(10): 42.

帙，1930年春，陈垣在序中记载：

> 清光绪二十六年四月，洞中佛龛坍塌，故书遗画暴露，稍稍流布，时人不甚措意。三十三年，匈人斯坦因、法人伯希和，相继至敦煌，载遗书遗器而西，国人始大骇悟。❶

陈垣在序中讲到斯坦因、伯希和等外族人士搜刮文物，此时国人开始有所醒悟。从此处可知，国人之所以对于敦煌文物关注与觉醒与外族人士的踏查和掠夺密切相关。早在1922年11月，鲁迅在文章《不懂的音译》中就曾写道："当假的国学家正在打牌喝酒，真的国学家正在稳坐高斋读古书的时候，莎士比亚的同乡斯坦因博士却已经在甘肃新疆这些地方的沙碛里，将汉晋简牍掘去了；不但掘去，而且做出书来了。"❷斯坦因在新疆甘肃等地搜集文物的行为使鲁迅开始思考，如果是要真正研究国学，便应该走出书斋，实地考察与实践，如同西人考察一般。陈寅恪应中央研究院历史语言研究所之请，为《敦煌劫余录》写序，序中写道：

> 敦煌者，吾国学术之伤心史也！其发见之佳品，不流入于异，即秘藏于私家。兹国有之八千余轴，盖当时唾弃之剩余。精华已去，糟粕空存，则此残篇故纸，未必实有系于学术之轻重者在。今日之编斯录也，不过聊以寄其愤慨之思耳！❸

陈寅恪作为学者愤怒于外国异族将我国的珍贵文物收入囊中，表达了对敦煌

❶ 陈垣.陈垣集[M].北京：中国社会科学院出版社，2000: 200-201.
❷ 鲁迅.不懂的音译[M]//鲁迅全集·第1卷.北京：光明日报出版社，2015: 157-158.
❸ 陈寅恪，陈美延.陈寅恪集·金明馆丛稿二编[M].北京：三联书店，2001: 267.

文物遭到窃取的愤懑与痛心，《敦煌劫余录》的出版在一定程度上反映的是知识分子的觉醒，是民族与国家意识的流露，也标志着我国的敦煌学进入初兴时期。

被誉为"敦煌守护神"的常书鸿，1935年留法学习期间，在巴黎塞纳河畔发现伯希和编著的《敦煌图录》，并且亲自前往吉美博物馆参观了敦煌绢画（1900年出土于莫高窟第17窟，以丝织品为画布，多创作于公元8—10世纪，吉美共藏有220卷），自此被敦煌艺术吸引，开始留意敦煌，此次经历成为其人生转向敦煌的重要契机。❶常书鸿的法国导师劳朗斯（Paul Albert Laurens，1870—1934）曾鼓励他说，"中国民族是富有艺术天才的民族，我很希望你们这些青年画家不要遗忘你们祖先对于你们艺术智源的启发，不要醉心于西洋画的无上全能！只要追求着前人的目标，没有走不通的广道！"❷这在常书鸿心中埋下一颗种子，要从中国传统艺术中汲取养料。来自导师对中国文化的肯定，以及鼓励常书鸿应该坚定地追寻本国前人，种种因素叠加交织使常书鸿归国后决定投身于敦煌事业，保护中国传统文化。常书鸿曾回忆，当在法国看到伯希和编写的《敦煌千佛洞》一书时极其震惊，❸其中敦煌辉煌灿烂的艺术与文明使得常书鸿对中国古代丰富的文化艺术遗产有了一个重新的认识，认为敦煌艺术胜于文艺复兴时期的艺术，他在《敦煌艺术与今后中国文化建设》一文中亦记载："自从斯坦因、伯希和等盗取了

❶ 原文出自常书鸿与池田大作的对谈录："1935年秋天，我偶然发现了伯希和写的《敦煌千佛洞》一书，如果说这次发现迎来了我人生中最大的转机，毫不为过。这本书给我以很大启发，而且决定了我以后的人生之路。"见高屹，张同道，编译. 敦煌的光彩：池田大作与常书鸿对谈、书信录[M]. 北京：中国社会科学出版社，1991: 37.

❷ 常书鸿. 巴黎中国画展与中国画前途[J]. 艺风，1933, 1(8): 14-15.

❸ 常书鸿曾回忆："当我看到伯希和的《敦煌千佛洞》一书图片的瞬间，我几乎不能完全相信自己的眼睛了。我想祖国竟然留有这样光辉灿烂的古代文化遗产，简直不相信这是真的……把眼前敦煌的石窟艺术作品和我以前崇拜的西洋文艺复兴时期的艺术作品进行比较，不论是从历史的久远方面来看，还是从艺术表现的技巧上来看，敦煌艺术都更胜一筹，这一点一目了然……作为一个中国人完全有责任去保护、介绍这些文物，使它们重放异彩。"见池田大作，常书鸿. 敦煌的光彩：池田大作与常书鸿对谈录[M]. 香港：三联书店，1994: 12.

经卷幡画之后，国内才争相传诵"，❶作为具有民族意识和家国情怀的艺术家，便决心保护敦煌文物。

正是在外族踏查的刺激下，中国知识界逐渐觉醒意识到敦煌的重要性，例如吴作人1944年6月7日在康定师范学校做学术演讲时说道："由于斯坦因的发现，才引起中国人的注意，政府派员去保护、研究，然而已经迟了，最重要的一部分已经为别人拿去了，真是太可惜！"❷曾赴西北考古与写生的韩乐然，在克孜尔留下题记：

> 余读德勒库克（Von-Lecog）著之新疆文化宝库及英斯坦因（Sir-Aurel Stein）著之西域考古记，知新疆蕴藏古代艺术品甚富，遂有入新之念。故于一九四六年六月五日，只身来此，观其壁画，琳琅满目，并均有高尚艺术价值，为我国各地洞庙所不及，可惜大部分墙皮被外国考古队剥走，实为文化史上一大损失。余在此试临油画数幅，留居十四天，即晋关作充实准备，翌年四月十九日携赵宝琦、陈天、樊国强、孙必栋二次来此，首先编号，计正附号洞七十五座，而后分别临摹、研究、记录、摄影、挖掘，于六月十九日暂告段落。为使古代文化发扬光大，敬希参观诸君特别爱护保管！韩乐然六月十日最后于十三号洞下，挖出一完整洞，计六天六十工，壁画新奇，编为特一号。六月十六日。❸

题记简述了韩乐然一行在克孜尔的考古实践经过，题记中所提及的勒库克是

❶ 常书鸿. 敦煌艺术与今后中国文化建设[J]. 文化先锋, 1946, 5(24): 4.
❷ 吴作人:《谈谈古代中国美术》, 1944年6月7日, 在康定师范学校的学术演讲。见吴作人. 吴作人文选[M]. 合肥：安徽美术出版社, 1988: 273.
❸ 马海平. 韩乐然简表[J]. 南京艺术学院学报（美术与设计版）, 2018(6): 204.

20世纪初最早到达新疆库车的克孜尔石窟千佛洞的德国中亚考古学家和探险学家，曾于1903—1913年间先后三次到达库车，共割取40多个洞窟壁画，面积近400平方米。❶韩乐然曾受德国勒库克的《新疆文化宝库》和英国斯坦因的《西域考古记》的影响，❷痛感于西方对中国西部珍贵文物的掠取，认为这是中国文化史上的巨大损失，并决心致力于敦煌石窟和克孜尔石窟的研究。1947年，韩乐然在《和（克）孜尔考古记》中记载：

> 外国人不但偷走了壁画，并且将这里所有的汉字作有计划的破坏，存心想毁灭我国文化，好强调都是他们欧洲的文明，但是他们做的还不彻底，好多佛像的名称和故事的解说，都能看见模糊的汉字，画里的人物服饰也都是汉化的，他们怎能毁灭得了呢，中国文化总是中国的。❸

这里的内容曾是1947年5月5日韩乐然写给迪化友人的一封信中析出，后来信中的内容刊载于《西北日报》。从韩乐然在克孜尔石窟的题记和《和（克）孜尔考古记》可知其对中国历史文化遗产的热爱与强烈的民族自豪感。见微知著，西方的考古与发现对当时中国文化与艺术界产生了巨大的影响，掀起了有识之士走进西北、研究西北并重构西北文化形象的浪潮。比如第一位前往敦煌临摹的画家李丁陇曾在《略论敦煌壁画的临摹方法》中提及：

> 从一八〇八年到一九四五年间，各国专家前往敦煌莫高窟研究的有数十次之多，著名的有英人斯坦因，法人伯希和，及苏联奥登堡，因此写经和美术品纷纷流落到外人手里，斯坦因带走最多，计有中文及其他

❶ 罗世平. 天山南北：艺术在丝路的对话[J]. 美术, 2011(12): 106.
❷ 勒库克（Von-Lecog），现在多称为：阿尔伯特·冯·勒柯克（Albert von Le Coq）。
❸ 韩乐然. 和（克）孜尔考古记[N]. 新疆日报, 1947-05-31(4).

> 文字的写经七千多件，壁画五百件，丝织品百五十件，斯氏所得的壁画，现分存伦敦不列颠博物院及印度新德里的中亚博物馆，伯希和也得卷子及美术品甚多，现分存法国卢佛（今译：卢浮宫）和吉美两博物院……外人盗取壁画的方法，有的用刀将壁割划，取出泥壁，装载而去，有的用树胶涂布将布贴在壁画之上，持布以去，今洞中残迹累累，我国的古代艺术品，竟被破坏到如此田地，真可痛心！❶

李丁陇指出，直到1945年仍有各国专家赴敦煌研究与搜集文物，尤其强调斯坦因、伯希和与奥登堡等人对敦煌文物古籍的搜刮，外族考察者剥取壁画的方法令李丁陇气愤不已。外族考察队伍在敦煌搜刮文物的行为已成为当时知识分子界所知晓的事实，作为进入敦煌临摹壁画的艺术家，李丁陇对此感到十分痛心。

2.3 内部危机：战争之下的文化焦虑

为什么是在20世纪三四十年代出现了走进西北进行美术写生的热潮呢？需要研究分析时代背景和艺术家的个人抉择，以及艺术家如何在民族危机的环境中实现文化理想。20世纪，在内忧外患充满危机的中国，如何才能在个体与国家、民族、民众和社会之间构建一种联结，是当时中国知识分子和艺术家在自我身份与民族国家认同道路上无法回避的问题。许多画家、文物学者先后去西北旅行考察，在抗战民族危机的时代背景下，守护敦煌等中华文明、复兴中国艺术是他们文化自觉与内省的表现，同时也是艺术家实现自我与国家民族身份认定的形式之

❶ 李丁陇. 略论敦煌壁画的临摹方法[J]. 文物周刊. 合订本, 1947-1948(41-80): 48.

一。"九一八"事变之后，许多知识分子和艺术家普遍存在文化焦虑之感，担心中国的文化会因为战争而受到不可挽回的破坏。日本日益增长的侵略行为，使得中国政界和学界逐步意识到"四裔之学"的意义和价值，❶需要更多的有识之士通过研究边疆少数民族的兴革变迁"去论证有关未来'国家'和'边界'合法性的自觉意识"。❷因此对于西北的关注，经历了从内部和外部的刺激，到自觉与内省的过程。

2.3.1 "开发西北"与边疆杂志的创办

对于西北的经济、政治和文化的关注与介绍与20世纪三四十年代兴起的关于西北边疆杂志的创办密切相关。1932年创刊的《新青海》杂志的创刊号《青海概况》中如是记载："自'九一八'事件发生，东北陷沦，国人于悲痛愤慨之中，集注于开发西北之念。数月以来，开发西北之声浪高入云际，西北问题研究之组织及调查之社团相臻并起，亦图开发西北。"❸可知，《新青海》创刊的背景与"九一八"事变相关，东北被侵占引发爱国热潮，保护开发西北以免陷入东北之境地，其宗旨是：

> 探讨青海实况介绍于国人，以冀引起内地之爱国志士，注意到边疆状况，国防情形；灌输内地新文化于青海，以期由此鼓励，唤醒青人之酣梦，促进奋发之精神而共赴建设之途径。❹

一方面，期望爱国人士关注青海边疆的状况；另一方面，也致力向青海读者

❶ "四裔"是中国传统史学中少数民族史书写的特定术语。
❷ 葛兆光. 宅兹中国：重建有关"中国"的历史论述[M]. 北京：中华书局，2011：252.
❸ 海珊. 青海概况[J]. 新青海. 1932,1(1)创刊号.
❹ 全国报刊索引，《新青海》简介[EB/OL]. [2023-02-18]. https://www.cnbksy.com/literature/literature/9182aa328723755f33526b98db8f6518.

介绍内地的新文化，希望借此唤醒青海人民共同建设家乡的斗志。杂志图文并茂地介绍了关于青海的建设情况、当地风俗和文艺信息，也刊载了关于青海的摄影作品，如在1932年的第一期中刊载有《缺藏寺全景》（见图2.6）照片，照片前景是僧侣人物及牛，背景为远山，中间为缺藏寺的建筑群，❶又在第二期中刊载《塔尔寺全景》照片，画面布满建筑群，气势宏伟，肃穆整齐，传递出严肃的宗教气息。❷刊登建筑的相关照片，向读者呈现形象丰满的青海之地。

图2.6　佚名《缺藏寺全景》，出自《新青海》1932年第1卷第1期，第8页

徐旭在《西北建设论》中亦写道："九一八之夕，东北沦陷，国人作外侮人之侵凌，痛边圉之不固，于是研究边疆之团体，风起云涌，有志之士，奔走相告，以期开发资源，增长国力，生聖教训，共湔国耻。"❸可知，自1931年"九一八"事变以来，国人爱国之心被激发，对于民族边疆的关注日渐增长。国土家园的沦陷激起中国知识界的群体文化自觉，推动文化艺术界对边疆的关注与考察，彼时国内诸多报刊均设置专栏公议西北开发相关问题，如《大公报》《中央日报》《边

❶ 佚名. 缺藏寺全景[J]. 新青海, 1932, 1(1): 8.
❷ 佚名. 塔尔寺全景[J]. 新青海, 1932, 1(2): 2.
❸ 徐旭. 西北建设论[M]. 上海: 中华书局, 1944: 自序.

事研究》《申报》《独立评论》《地学杂志》《国闻周报》和《外交评论》等。❶此外，还在南京、西安、北平和重庆等地创立专为详述和研究西北边疆之事物的刊物，如《新青海》《西北论衡》《西北公论》《拓荒》《开发西北》《边事研究》《禹贡》《西北评论》《西北问题季刊》《新西北》《西北晨钟》《边政公论》《中国边疆》《西北通讯》《天山画报》和《天山月刊》等，其内容涵盖西北地区的政治、经济、文化、民族、交通、语言、思想和史地等方方面面的情况（参见附录B）。

其中刊载各类照片和作品的有《天山画报》，介绍新疆文化和现状，以沟通内地与新疆文化为宗旨，竭力为巩固民族团结而服务。❷比如《天山画报》曾于1947年刊载本土西北之行的艺术家韩乐然的作品，包括《合奏》《卖牛奶》（见图2.7）和《维吾尔舞》等作品。❸作品《合奏》画面上记录的是三位维吾尔族男子席地而坐，其中两位正在演奏乐器。作品《卖牛奶》的画面上的妇女神态各异，作者刻画出维吾尔族人们的生活细节。

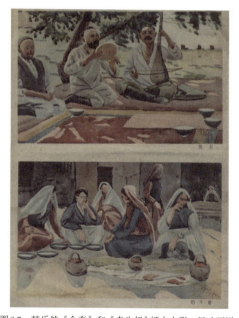

图2.7　韩乐然《合奏》和《卖牛奶》纸本水彩，尺寸不详，出自《天山画刊》1947年第2期，第19页

❶ 杨文炯.边疆人的边疆话语：《新青海》校勘影印全本的"边疆学"价值[J].中国边疆史地研究，2020(2): 162.
❷ 全国报刊索引，《天山画报》简介[EB/OL].[2023-02-18]. https://www.cnbksy.com/literature/literature/f903ee376250bc2d667e9a8856118bb6.
❸ 韩乐然.韩乐然遗作[J].天山画报，1947(2): 19-20.

郑福源在1934年的《边事研究》杂志上发文："比年来，国人困怵于边事日亟，外辱堪虞，于是举国一致有开发西北之议……国内研究边事之团体与书报亦风起云涌，竭力鼓吹。"❶建设与西北相关的社团，创办与西北相关的期刊成为当时潮流。也正是因为东部边境饱受战乱侵略之苦，西北作为整个中国的后方愈发受到各界人士的重视。西北除了深居内陆而远离战火的地理位置优势，还具备发展现代工业的资源禀赋，1932年的《开发西北特刊》提及，西北虽然目前经济并不发达，人民生活亦较为艰苦，但包括煤矿在内的矿产资源丰富，若能加以开采利用，则中国工业的独立便可计日可待。❷鉴于西北地区蕴藏的丰富资源，该地区无疑将成为促进现代工业发展的重要地域。在边疆文艺方面，在民族与国家的视野下，当时提出两个原则：

> 一是就大环境而言，应该要暗示出整个的时代性，要灌输国家观念，民族意识；一是就边地言边地，应该要暗示出边地和整个国家不可分性和他自己的价值，应该要有一种切实的启蒙作用和同化作用。❸

即文艺需要发挥促进民族认同的作用，在民族与国家的视域下，文艺要起到启蒙与同化之用，简而言之，"边疆文艺"需发挥作用，满足时代需要。

1934年，《开发西北》创刊于南京，以"介绍西北实地情形，研讨开发西北计划，促进开发西北事业"为宗旨，❹杂志第一期的封面图画表现的是两位劳动男子正在充满力量地开垦，作者用简约的线条勾勒出山体，指代"西北"，这一期

❶ 郑福源.普及西康教育之我见[J].边事研究，1934,1(1):102.
❷ 邵元冲.开发西北之重要[J].开发西北特刊，1932，创刊号.
❸ 呆公.谈边疆文艺[J].康导月刊，1943(5): 80.
❹ 参见《开发西北》简介[EB/OL].[2023-02-18]. https://www.cnbksy.com/literature/literature/0d366880a338283418315e604d772a1f.

所刊载的文章包括：张继的《开发西北问题》、邵力子的《开发西北与甘肃》、马鹤天的《开发西北的几个先决问题》、黄伯远的《青海之教育》、杨缵绪的《开发新疆实业之管见》、阎伟的《陕西实业考察报告》、卢澄的《青海史地考》、安汉的《垦殖西北计划》、罗文幹的《开辟新疆交通计划》、邵元济的《甘肃阿干镇煤矿调查记》、刘家驹的《几种蒙古蝇子》和林竞的《西北考察日记》等，其中马鹤天发文《开发西北的几个先决问题》提出要解决西北的交通问题、民族问题、治安问题、经费问题和人才问题。❶ 由此例可知，20世纪30年代，西北的实际面貌在众多的期刊中被记录与研究。

20世纪三四十年代不仅兴起了创办研究西北的杂志之风，还成立了学会团体，共同研究边疆事务，比如民国三十五年（1946）在南京组织成立"新疆省建设协会"，其中心任务为"（一）促进新疆与内地文化的交流；（二）招待新省来内地求学旅行经商人士"。后改名为"天山学会"，宗旨为"联络感情，研究学术，并沟通内地与西北文化"，并且规定凡属赞同天山学会宗旨，不分省籍，均得为本会会员，共同达成上述任务。❷ "开发大西北"的政策其实早在20世纪20年代就已经被国民政府提出并大力支持倡导，这点从1925年刊登的一则英文新闻《中国大西北开发——迁移的农民可免火车票》中可见一斑，新闻记载称："内阁决定根据交通部的建议采取行动，向所有希望移民到满洲、察哈尔、绥远和热河的农民发放免费铁路通行证，以鼓励移民进入这些地区。"❸ 时任政府就曾

❶ 马鹤天. 开发西北的几个先决问题[J]. 开发西北，1934(1): 13-19.
❷ 佚名. 天山学会成立经过[J]. 天山月刊，1947(1): 26.
❸ 英文原文为："The Cabinet has decided to act upon the proposals of the Ministry of Communications to grant free railway passes to all farmers wishing to migrate to Manchuria, Chahar, Suiyuan and Jehol, in order to encourage immigration into these regions–Reuter's Pacific Service." See Reuter's Pacific Service. DEVELOPING CHINA'S NORTHWEST–Free Railway Travel for Farmer Immigrants[N]. The North-China Herald and Supreme Court & Consular Gazette (1870-1941), 1925-03-28.

通过发放免费铁路通行证等措施鼓励人们进入西北，开发西北。

2.3.2 民族自觉的本土西行

　　1931年"九一八"事变爆发后，抗日救亡逐渐成为中华民族使命的主题，而西部作为抗战救亡的大后方自然也逐渐进入人们视野的中心，正如汪昭声在《西北建设论》中所言，"在'九一八'失掉东北四省的刺激之后，于是如何建设西北的课题，重新又被大家重视而提出来，而且是盛极一时"。❶然而，作为大后方的西部实际上也并非全然海晏河清，思慕就曾在其关于中国边疆问题的讲话中提到，"以'九一八'事变为契机，这几年中国全部边疆显然交了多事之秋"；❷凌纯声、胡焕庸和张凤岐等关切国家危亡的仁人志士也心系西部，在其关于边疆问题的文章中也清醒地指出"法占九岛，英窥班洪，既嗾南疆独立，又助藏军内犯"。❸"一·二八"事变后，国民政府将政治中枢、教育和学术机构转移至西安，增强了边疆区域的重要性。❹国家的危亡引起国人从知识层面理性认识中华民族的边疆问题，西部作为抗战大后方的重要战略地位，以及西部地区本身所面临的外国侵略的风险，数者结合共同唤起了社会各界深入认识西部、根植西部的强烈愿望。

　　抗战救亡的民族自觉也同样深植于当时的中国艺术界，艺术院校的师生尽己所能，纷纷投身于抗战宣传运动，上海美专、新华艺专等学校的师生绘制了大量抗日宣传画并将其展于沪埠街头。而开发西部作为保卫国家领土完整并取得抗战胜利的关键一环，自然成为时人的共识，广州大学师生就曾感慨，"东北沦陷，

❶ 汪昭声.西北建设论[M].重庆：青年出版社，1943：1.
❷ 思慕.中国边疆问题讲话[M].上海：生活书店，1937：2.
❸ 凌纯声，胡焕庸，张凤岐，等.中国今日之边疆问题[M].南京：正中书局，1934：1.
❹ 李潇雨.国家·边疆·民族：一个跨越三十年的视觉样本[J].开放时代，2021(1)：210.

国难日深，今后民族出路，开发西北，实不容缓"；❶1934年，顾颉刚与谭其骧等人筹备组织禹贡学会，借用中国第一部区域地理著作《尚书·禹贡》的名称，创办《禹贡》半月刊，作者前往西北进行实地考察，以求证明中华民族是由各个民族在历史发展中长期融合形成，通过研究各民族历史和边疆史地等知识，论证东北、西北等边疆地区自古以来就是中国领土的合理性问题。❷

一批批饱含家国情怀的知识分子相继踏上前往西部探求救国之道的征程，诸多艺术家亦于此列。例如，沈逸千在"开发大西北"的号召下，于1932年以画家身份在参加陕西实业考察团后，远赴西北进行写生。庄学本也是当时前往西北开展摄影实践的艺术家之一，他在1936年的《羌戎考察记》的序言中说：

> 现在地图上对于四川的西北部，甘肃的西南部，青海的南部，西康的北部，还是一块白地。民族学的研究者，关于这个地带所得到的报告也是奇缺，我为了这样大的使命更应该进去一探。❸

庄学本肩负要补充四川西北部、甘肃西南部、青海南部和西康北部等地区的民族学和地理学等相关知识的理想，在考察归来后，便撰写了《羌戎考察记》，将羌民地区的民族景观进行立体化呈现，庄学本是以民族学调查报告的形式学术化地介绍果洛地区。1934年，庄学本开始了为期九年的针对云、川、青、甘等西部地区的摄影和考察工作，其中涉足的西北地区包括青、甘和川北，采用民族志摄影的方法拍摄了上万张以西北少数民族人群形象为题材的照片，并著有报告等

❶ 王衍祜.西北游记[M].广州：清华印务馆，1936: 1.
❷《禹贡》简介[EB/OL].[2023-02-18] https://www.cnbksy.com/literature/literature/0bd7b5d7908a88b1125adde6743cf1eb.
❸ 庄学本.羌戎考察记[M].上海：良友图书公司，1936: 序言.转引自李媚，王璜生，庄文骏.庄学本全集[M].北京：中华书局，2009: 35.

记录性文字近百万之数。❶其中1934年3月28日至12月11日，庄学本考察了青海与四川边界的果洛、理番、阿坝和汶川，岷江流域的叠溪、松潘和茂县等地，摄影记录了嘉绒族和羌族的族群景观。❷他在《十年西行记》中写道："开发西北是失掉东北后指示青年动向的坐标，并不是空喊的口号，要开发整个西北，必先要明了俄洛（今青海省果洛藏族自治州）。"❸庄学本边地考察的动因除去个人摄影兴趣，更为重要的是来自纯粹的国家与民族的责任感。也正是诸多的艺术家的记录与描绘，西北作为真实的景观呈现，以庄学本的《羌戎考察记》为例，

> 我们如以20世纪的新眼光，去观察还在纪元前20世纪未开化的旧同胞，以其"被发衣皮""饘食幕居"，自觉其野蛮可怕。然相处既久，就知其快乐有趣，古风盎然，反觉其精神高洁，可敬可亲。有自诋同胞为"野番"者，实属大谬。并且内部的田产富饶，雪山如玉，野花似锦，真不愧为西北一个美丽的乐园。❹

庄学本以摄影作为民族志写生的手段之一，补充了青海和四川地区的民族学知识，从他的考察文字和所摄照片可知西北异域想象与他者眼光的逐步被解构，并重塑当地真实的景观，以实际行动回应国家与民族视域中的"开发西北"口号，通过西北实践缓解了知识分子群体性的政治与文化焦虑。

1937年抗日战争全面爆发后，中国的文化重心和文化格局开始加速转移与重组，一方面，文化重心从传统艺术中心区域移徙至地理位置上处于边缘的西部；

❶ 韩丛耀,赵迎新.中国影像史.第七卷[M].北京:中国摄影出版社,2015:261-262.
❷ 李潇雨.国家·边疆·民族:一个跨越三十年的视觉样本[J].开放时代,2021(1):211.
❸ 庄学本.十年西行记[M]//马晓辉,等.尘封的历史瞬间:摄影大师庄学本20世纪30年代的西部人文探访.成都:四川民族出版社,2005:18-19.
❹ 庄学本.羌戎考察记[M].上海:良友图书公司,1936:序言.转引自李媚,王璜生,庄文骏.庄学本全集[M].北京:中华书局,2009:35.

另一方面，文化格局也从偏重艺术创作和艺术理论的研究转向探索艺术如何承担拯救民族危亡的时代使命。因此，此时的艺术界对西北、西南文化遗产的研究、保护与利用达到了一个新的高潮。以油画民族化的历史进程为例，20世纪二三十年代，油画民族化的命题还未被提出，如何将油画广泛介绍给本土艺术家并用以描绘中国图景，成为当时艺术界关注的重点。后来，正是随着抗战时期许多艺术家远赴西南、西北地区，受当地民族、民间艺术传统的影响，油画民族化的命题才被逐渐提出，进而引发艺术界对该命题的思考、关注、试验与探索。❶可以说，在这一时期，战争与救亡、民族与国家融入艺术家的心理并日渐成为一种集体性的文化自觉意识。而在本土西北之行的艺术家的美术实践路径中，包含敦煌在内的西北被视为美术史中的文化标本，在注重保护和研究文化遗产的同时，西北的文化价值也在抗战救亡的时代需求下被重新发现。❷

抗战时期艺术家们在西部地区的活动与实践，本质上是在中国传统文化边缘区域中建构体现民族自信的文化空间。❸例如，1937年"八一三淞沪战争"爆发后，日本严禁文化界人士外逃，此时师从刘海粟的李丁陇从上海美术专科学校毕业，在爱国情怀的驱动下，并且对敦煌文物遭受破坏有所耳闻，最终奔赴西北敦煌。❹即便条件艰苦，也阻挡不住其前往敦煌的决心，李丁陇在《敦煌八月》诗歌中写道：

纷纷大雪路茫茫，零下二十到敦煌。水土失常病侵体，火种须续夜焚香。莫高不畏君子顾，洞矮最怕狈狼狂。树干暂当攀天梯，干草施作

❶ 邵大箴.融入中华民族的血液：中国油画100年[J].美术，2000(8)：34.
❷ 彭彤，王永涛.作为美术史叙事话语的"西北"：西北艺术与战时美术史叙事[J].文艺研究，2016(7)：150.
❸ 彭彤，王永涛.作为美术史叙事话语的"西北"：西北艺术与战时美术史叙事[J].文艺研究，2016(7)：145.
❹ 王忠民.李丁陇与敦煌壁画[J].敦煌研究，2000(2)：91.

铺地床。青稞苦涩肠不适，红柳烧饭泪成行。骨瘦为柴人颜老，发乱似麻可尽量。半截不务粟瓜菜，长天口福饼牛羊。衣服多洞雪来补，棉袄作裳我平常。❶

从李丁陇的诗歌中可以想见其在敦煌艰苦的生活，他在敦煌石窟中艰难生活了将近8个月，在临摹壁画之时，由于洞窟内光线暗淡，他使用多面镜子通过光线折射的手段，将光引入石窟之中。其间，李丁陇临摹了一百多幅作品。❷在学校层面，关于以艺术形式宣传抗战思想，在1938年6月16日的《申报》曾有报道：

> 国立中央大学艺术科，对于抗战宣传，进行不遗余力，最近组织写生团，将赴各战场搜集材料，供给后方作宣传资料，月初已由吴作人教授率领来汉，团员孙宗慰、沙季同、陈晓南、林家旅、刘寿增和钮因棠等一行八人，都系青年画坛中之健将，准于今晚九时出发，先赴信阳，再转豫皖前线。❸

以吴作人和孙宗慰等为代表的艺术家将艺术作为武器，宣传抗战。重视西北的思潮同样发轫于艺术界，20世纪30年代以来，在国内尤其是东部地区时局动荡不安的时代背景下，诸多艺术家自觉地将个人抉择与家国命运紧密联结，开展了一系列深入西北的写生实践。以赴西北写生的革命艺术家韩乐然为例，20世纪40年代，韩乐然先后与黄胄、潘洁兹共赴秦川、西宁、青海和新疆进行写生活

❶ 李富华,姜德治.敦煌人物志[M].兰州:甘肃人民出版社,2009: 295.
❷ 胡世祯.往事杂记[M].广州:暨南大学出版社,2013: 18.
❸ 本报讯.中大写生团今晚赴前线，收集抗战资料[N].申报,1938-09-16(2).

动，❶韩乐然西北写生的创作题材并非局限于西北的异域风光或民族特色，他也十分注重西北地区人民劳作、学习和生活场景的再现，他所创作的山丹工合培黎学校生活特写系列作品即为典型例证。该系列作品是韩乐然切身观察体会该校生活并与该校师生深入交流后创作的，高度还原了培黎训练学校的真实面貌，路易·艾黎❷就曾缅怀韩乐然："一九四四年，我负责的培黎训练学校从川西北迁至甘肃省的山丹，乐然到山丹学校很多次，和学校的老师、学生结识，并很快同他们成了朋友。每当培黎学校的学生去兰州时，他们就去乐然的家，而乐然就借此给他们讲些革命的故事。"❸《山丹学生看显微镜》（见图2.8）是该系列作品中十分经典的一幅，显微镜在当时西北山区无疑属于新鲜事物，画面中两名学生在教室外使用显微镜观察标本，一侧有两位似教师又似当地农民的长者旁观，生动刻画出当时西北新学的情况。❹韩乐然对西北地区新学的描绘，不仅打破了东部地区对西北原始风貌固有印象，而且激发了人们开发西北、实现西北工业化的强烈愿望，进而将西北作为大后方抗战救亡的战略选择。1945年，丘琴观看韩乐然的展览后评论道："在从自然写向人生的过程中，他表现了卓越的成就。像这些展出的关于山丹工合培黎学校生活特写的十几幅画，他就是运用熟练的技巧，给我们绘出农村工业化的灿烂画景，使人对新中国的工业前程怀有无限的憧憬。"❺文化

❶ 周琳.革命与艺术之间：民国艺术家韩乐然研究[D].哈尔滨：哈尔滨师范大学，2016：126.
❷ 路易·艾黎（Rewi Alley，1897—1987），生于新西兰坎特伯雷地区斯普林菲尔德镇，教育家、作家。于1927年4月21日前往中国，1938年8月担任行政院咨询"工合"工作的技术顾问。1940年，在陕西宝鸡凤县创建培黎工艺学校。1982年，北京市人民政府授予其"荣誉市民"称号，1985年，甘肃省政府授予其"荣誉公民"称号。
❸ 路易·艾黎.缅怀中国革命者韩乐然.1978[M]//吴为山.丝路飞虹：韩乐然诞辰120周年中国美术馆藏韩乐然作品展作品集.北京：文化艺术出版社，2019：78.
❹ 黄丹麾.引进·内化·拓展："捐赠展"油画作品观感[J].中国美术馆，2011(2)：22.
❺ 丘琴.一年间丰硕的果实：献给乐然第14次画展[N].西北日报，1945-12-07.见崔龙水.缅怀韩乐然[M].北京：民族出版社，1998：238.

认同的构建须经历漫长的过程,韩乐然曾在观看常书鸿画展后有感而发,"进步与成功是血痕斑斑的路程,它是艰苦的。今日我们所能享受的文明并不是投机取巧而掠得来的,而是文化战士们历经惨痛战斗而得的积累。"❶韩乐然以考古和写生绘画作为掩护手段在新疆从事革命工作,可见其将艺术与革命相结合,以实现其崇高的革命理想。

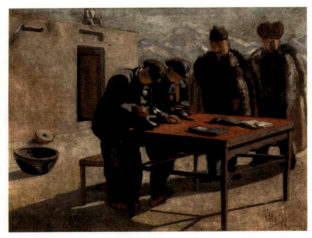

图2.8　韩乐然《山丹学生看显微镜(河西走廊)》,布面油彩,49.5cm×64cm,1945年,中国美术馆

战争促使中国的艺术家完成西行的抉择,知识分子和艺术家大规模的转移成为中国文化史上特殊的精神锻炼和文化转变的经历。❷吴作人曾评价这些远赴西北写生的艺术家称,他们"不但在重庆、昆明、成都等大城市里面活动,他们更走到偏僻的山区,更深入农村,拿作品直接和大众见面。由于后方美术家努力做这种方式的推动,美术渐渐地从士大夫玩赏的怀抱里,大步踏入民间,站在大众

❶ 韩乐然. 走向成功之路:为常书鸿先生画展而作[N]. 西北日报,1946-03-02. 见崔龙水. 缅怀韩乐然[M]. 北京:民族出版社,1998:222-225.

❷ 水天中. 中国油画百年[J]. 艺术家,2000(1). 转引自李超. 中国现代油画史[M]. 上海:上海书画出版社,2007:270-271.

的面前。"❶ 这些自发前往西北的艺术家们所图并非异域的奇观，而是决心扎根民间，通过带有民族志性质的作品体现最真实的西北，为观者重构出一幅不同于传统异域想象的全新西北图景，唤醒东部地区对西北的民族认同。

2.3.3 走出斋轩 深入西部

从1931年"九一八"事变爆发，到1932年国民政府迫于形势迁都洛阳、日伪满洲国建立，再到1933年日军攻陷山海关，河北承德失守，国民政府对日绥靖政策的彻底失败和在抗日正面战场的节节败退逐渐消磨了人民对其的信任，官僚作风下的沉闷气氛亦愈发严重。吴作人曾在《艺海无涯苦作舟》中回忆：

> 这种令人窒息的政治空气与抗日斗争的严峻现实生活，使我更加意识到艺术一定要"跳出它的牢笼、士大夫斋轩"……民族的危亡和个人的忧患交织在一起，促使我产生了走出狭窄的画室和教室，到广阔的生活中去写生、作画的愿望，于是我决心到西北边陲去。❷

正所谓礼失而求诸野，在民族危亡之际，国民政府沉闷的政治氛围促使吴作人产生了打破桎梏寻求新视野的想法。直到1941年夏，在居所被日寇轰炸后，吴作人下定决心走出斋轩，走向西北。在1943年4月至1945年2月间，吴作人两次西行至四川、甘肃、青海、西藏等地旅行写生，感受广阔的自然景观和浓厚的生活气息，他的写生作品受到时人褒奖，杨邨人曾评价其是众多走上"西洋画中国化"正确道路之艺术家中的杰出者。❸ 爱国之士奔赴边疆、研

❶ 吴作人. 战时后方美术界动态[N]. 华北日报, 1946-09-22. 见吴作人. 吴作人文选[M]. 合肥: 安徽美术出版社, 1988: 18-20.
❷ 吴作人. 艺海无涯苦作舟[M]//吴作人文选. 合肥: 安徽美术出版社, 1988: 415.
❸ 杨邨人. 西洋画中国化运动的进军：为吴作人画展作[N]. 中央日报·副刊, 1945-05-05.

究边疆成为潮流现象，再加之由于众多古迹被发现和发掘，艺术家和学者认为边疆区域是保持纯粹和原生态的，并且是未被现代性触碰的，在边疆的文物古迹处于停止流通的状态，所以向西而行的艺术家们关注西北、西南文化古迹，胡素馨（Sarah E. Fraser）认为这是一种采用"中心依赖边缘来寻找内涵"的文化探求方式，❶从而掀起一场本土西行的运动，使得战时的边疆地区成为活跃的文化区域。❷

　　地阔天长的西部充斥着自由的气息，远离战火和地广人稀的环境则使其生出宁静、寂寞的气质，这与国统区沉闷压抑的氛围形成鲜明反差，❸越来越多有识之士将目光由国统区转而投向西北，尝试从辽阔的西北场域寻找支持抗战救亡的文化新力量——"雄强健劲"的汉唐遗风。在与中原相异的西北地区，其广袤无垠的自然景观给艺术家带来视觉上的新奇之感，并且相较于受王朝更迭影响更为深刻的中原地区，偏居一隅的西北反而留存有更多反映汉唐雄浑强健风格的壁画和雕塑，它们集中留存于敦煌莫高窟和新疆克孜尔石窟的古迹中，常书鸿就曾称赞敦煌艺术，称其是"一部活的艺术史，一座丰富的美术馆，蕴藏着中国艺术全盛时期的无数杰作，也就是目前我们正在探寻着的汉唐精神的具体表现"。❹常书鸿之所以强调汉唐精神是"我们正在探寻着的"，实际上就是因为汉唐"雄强健劲"的气质与民族危亡时代背景下人民的审美心态符合，而追寻这种精神状态正是当时全国人民所迫切需要的。于是，在国立敦煌艺术研究所成立的5年内吸引了43名

❶ 故宫研究院学术讲坛第四讲：胡素馨（Sarah E. Fraser）《关于张大千临摹敦煌壁画的历史考察》[EB/OL].(2015-04-22)[2022-04-05]. https://www.dpm.org.cn/learing_detail/237876.html.
❷ 黄宗贤. 西部民族题材美术创作与中国现代艺术史的建构[J]. 民族艺术研究, 2018(5): 71.
❸ 陈锦云. 美术大事记[J]. 天下月刊, 1938(2):207-208.
❹ 常书鸿. 敦煌艺术与今后中国文化建设[J]. 文化先锋, 1946,5(24). 见敦煌研究院编. 常书鸿文集[M]. 兰州：甘肃民族出版社, 2004: 85.

艺术家奔赴西北敦煌，包括常书鸿、段文杰、潘絜兹、董希文、罗寄梅、周绍淼、乌密风、史岩、李浴、沈福文、邵芳和常沙娜等。❶艺术家通过考察和临摹敦煌石窟壁画找寻中国文化的历史与踪迹的同时，改变自我绘画艺术风格，将敦煌作为历史的景观呈现。敦煌所特有的宏大雄浑的气息早先是通过敦煌摄影作品的流传逐渐为人所知的，刘开渠曾提及：

> 六月二日，我于中央公园图书展览会中见敦煌石室画像影片数十张。我虽未得细观，然已觉伟大，颜色鲜明，绝无俗气；用笔活泼而有力；人物表情尤到深处。❷

刘开渠1925年观看敦煌照片时，认为敦煌艺术伟大，毫无俗气之意。后来，敦煌强健的汉唐风格逐渐为学界所重视并发扬，1931年，张继在南开大学发表的演说《中华民族之复兴——发挥固有文明继续汉唐精神》中讲道：

> 唐汉五代时并非现在情形，要想民族复兴，须将周秦汉唐精神拿出来……我以为必须把中国文化详细研究之后，再参以外国学说，这样复兴是有意义的，兄弟以为汉朝为民族复兴之第一黄金时代，唐朝为民族复兴第二黄金时代。❸

张继将汉唐精神作为中华民族复兴的必要条件，应该坚定追寻本民族的强健生命力。吴作人在谈敦煌艺术时便讲道：

> 现在看到敦煌艺术，不仅从北朝到元上下一千年各时代的艺术有系

❶ 冯丽娟. 走进敦煌：20世纪西行美术家的寻源与拓新[J]. 内蒙古艺术学院学报, 2021(3): 133.
❷ 刘开渠. 敦煌石室壁画[N]. 晨报副刊, 1925-06-09(6-7).
❸ 张继. 中华民族之复兴：发挥固有文明继续汉唐精神[N]. 大公报(天津), 1931-03-20(7).

统地保留陈列着,并且通过敦煌前期的绘画更启发了我们对汉魏两晋绘画的推论。由这个基础上吸取了外来影响的优点,加以适合我们民族性的蕴育,而演变成为唐代艺术无比的高潮。❶

追寻汉唐精神成为民族复兴的途径与手段之一,此种认知在20世纪30年代的中国知识学界十分流行。1935年,胡适在香港大学作题为"中国文艺复兴"的演讲,❷他认为"中国文艺复兴"的内涵包括两方面的内容:第一,创造新的人生观;第二,重估传统价值。用此来检讨传统和创新两方面的内容,具体包括文学运动、语言运动、整理国故、变革思想、发展学术和科学研究等内容。其中"检讨中国的文化遗产"便是包括对西北文化古迹的考察与保护。1944年,历史学家贺昌群在《读书通讯》上发表的《汉唐精神》一文也提及,"盖汉唐两代实为铸成中国民族性刚柔相济,能屈能伸之两大时代。"❸以贺昌群为代表的知识分子们,在特定的时代语境中重视对汉唐精神的研究,力求通古今之变,发现历史规律,试图找到国富民强之路。其中,敦煌的艺术给当时的社会带来革命与雄浑的力量,正如1948年的《新中国画报》中介绍:"一切亚洲文化之复杂的崇高与秀美,悲壮与滑稽的生命感情,都在指出敦煌艺术给予当代社会的是一种革命的创造,一股外跞的雄浑的力!"❹

在探求发扬西北所蕴藏之汉唐精神的文化事业中,由于汉唐遗风多以雕塑、

❶ 吴作人. 谈敦煌艺术[J]. 文物参考资料, 1951(4): 63.
❷《中国文艺复兴》演讲内容提到:"至于所谓'中国文艺复兴',有许多人以为是一个文学的运动而已;也有些人以为这不过是把我国的语文简单化罢了。可是,它却有一个更广阔的涵义,它包含着给予人们一个活文学,同时创造了新的人生观。它是对我国的传统成见给予重新估价,也包含一种能够增进和发展各种科学研究的学术。检讨中国的文化遗产也是它的一个中心的工夫。"见胡适, 著. 景冬, 记录. 中国文艺复兴[J]. 人言周刊, 1935,1(49): 1006.
❸ 贺昌群. 学术论著: 汉唐精神[J]. 读书通讯, 1944(84): 3.
❹ 佚名. 沙漠中的艺术宝库: 敦煌壁画介绍[J]. 新中国画报, 1948(12): 4.

壁画等古迹的形式显现，高校与知识分子发挥了至关重要的作用。其实，早在"九一八"事变之前，学界20世纪二三十年代对民族学、人类学的研究就已经十分活跃，以中央研究院历史语言研究所、中山大学等为代表的研究机构和高校就曾于彼时深入中国西北、西南等多民族地区开展民族学和民俗学的实践调查。❶后来，各类由官方牵头组织的学术性西北考察团先后涌现。1940年6月至1945年8月，王子云率国民政府教育部组织的"西北艺术文物考察团"，以"考证各时代之史迹及社会生活，藉以表彰我国固有之优美文化，俾由此以增进民族意义"为使命，❷在历时5年的时间里，赴四川、陕西、河南、甘肃、青海等地开展大规模的美术考古研究，对石窟、寺庙、古墓等遗迹进行考察、整理、研究与保护，在这些艺术家和知识分子身上体现出文化自觉性与责任感，此次考察是我国"历史上第一次政府行为的考察"，❸成为中国美术考古的先驱。其中1941年10月，王子云率领团队赴敦煌莫高窟考察，从兰州出发经过河西走廊的武威、张掖、酒泉和安西等地，创作了大量极具代表性的壁画临摹作品，拍摄了许多莫高窟的珍贵照片，开展了石窟编号工作，并撰写了关于莫高窟现状的调查报告。❹

1942年春，由中央研究院召集，中央研究院历史语言研究所、中央博物院筹备处及中国地理研究所三家单位所组建的"西北史地考察团"，以向达为历史组组长，赴敦煌考察莫高窟、榆林窟，测绘拍照，兼作敦煌周边古遗址的调查工作。❺其中石璋如出版了《莫高窟形》一书，从考古学角度出发，对敦煌进行

❶ 邓圆也. 民族志影像对中华民族形象的塑造：以20世纪30年代至50年代庄学本的民族摄影实践为例[J]. 青海民族大学学报（社会科学版），2022(3): 15.
❷ 东平. 历史遗珍：《教育部艺术文物考察团西北摄影集选（1940—1944）》的发现[J]. 文博，1992(5): 44.
❸ 王苡. 1941年王子云率团考察敦煌石窟[J]. 敦煌研究，2001(1): 173-175.
❹ 王苡. 1941年王子云率团考察敦煌石窟[J]. 敦煌研究，2001(1): 175.
❺ 赵大旺. 向达与夏鼐：以敦煌考察及西北史地研究为线索[J]. 考古，2021(2): 111.

田野调查和客观数据整理，是自1942年6月至9月以莫高窟形为主的实像纪录。❶ 受到开发西北热潮的影响，以政府为主导，以学术研究为手段，还有中央设计局组织的"西北建设考察团"、中央研究院组织的"西北科学考察团"和农林部组织的"甘青考察团"等，所取得的成果对明晰战时西北地区的地理形势起到重要作用。❷

除了由国民政府主导的各类西北考察团，诸多艺术家也自发选择组织团队前往西北考察，他们也对西北所蕴藏的汉唐风格的发现和传播有所作为。以张大千为例，"他在1941年5月至1943年6月间临摹敦煌壁画，为抗战时期的观众捕捉了古代精神，并且将过去置入现代情境当中，将重要的古代绘画形式与母题元素提取出来，呈现在广大群众面前。"❸张大千采取的是"复原式临摹"方法来临摹敦煌壁画，尤其注重再现盛唐的绘画语言和风格，引起许多爱国学者和艺术家的共鸣，期盼战后中国的国力能再次强盛，如盛唐一般，文化艺术也能再造辉煌。❹ 李永翘对此回忆道：

> 先生的临摹壁画展览连续在兰州、成都、重庆展出后，在祖国内地掀起了一股敦煌热。在当时抗战的一片沉闷之中，向人们展示了祖国的灿烂文化艺术和优秀的历史遗产，使人们的精神为之一振，激发了人民的自尊心和自强心，增强了爱国主义的精神。❺

❶ 石璋如.莫高窟形[M].台北："中央研究院"历史语言研究所,1996.
❷ 李鹏,常静.学术史视野下的北碚中国地理研究所（1940-1947）[J].中国历史地理论丛,2014(2):154.
❸ 胡素馨（Sarah E. Fraser）.寻找敦煌艺术的中古源泉：从张大千与热贡艺术家的合作来审视艺术的传承[J].史物论坛（台湾）,2010(10)抽印本:39.
❹ 杨肖.从"别求新宗"的探索到"跨文化"的自觉：20世纪以来敦煌临摹影响下的中国现代绘画语言探索[G]//中国艺术研究院.2017"一带一路"文化艺术交流合作国际学术研讨会论文集.2017:375.
❺ 李永翘.张大千全传·下册[M].广州：花城出版社,1998:250.

正是得益于社会各界的共同关注和努力，1943年1月18日，国民政府行政院通过决议成立敦煌艺术研究所筹备委员会，聘请高一涵担任筹备会主任委员，并聘张维、张大千、王子云、常书鸿、郑西谷、张庚由、窦景椿七人为筹备会委员，以期设立隶属于教育部的敦煌艺术研究所，❶敦煌这一饱含中华民族精神的文化瑰宝开始正式受到官方的保护。

此外，出于保证师生安全、教学继续进行和文化传承等因素的考量，东部沿海地区的艺术院校纷纷选择向西部迁校以暂避战火，迁校的方向有二：其一是走向包括云南、贵州、四川、广西和西藏等地的西南地区，其二是走向包括新疆、甘肃和青海等地的西北地区。艺校师生们踏上了一条文化内省之路，在西部为抗战救亡与祖国统一寻求文化力量的支撑，他们在西北进行考察、研究、保护、复制、临摹和写生等工作，目的是保护和研究西北的传统艺术资源；在甘、新、青等地旅行写生，通过体验民族生活和传统文化开阔眼界、提升审美；同时致力于边疆美术教育事业。可以说，艺术院校西撤为时人探求并恢宏西北地区的汉唐遗风带来一股强劲的力量，艺术家也可以切实地感受到西部与东部和中原迥然不同的气息，即纯粹、辽阔、清新的原野气质。吴作人曾于1944年6月7日在康定师范学校演讲时讲道："边疆文化与它的独特价值，过去很少为人注意，希望中国有志的青年能到边疆来，为边疆的文化下一番发掘的功夫。"❷考古学家、人类学家和画家在边疆寻找文化的行为，也伴随着创造艺术的发生，艺术家来到纯净的空间地域，重塑一个新的世界，尤其是在多种文化融合的区域，如敦煌、

❶ 于右任.建议设立敦煌艺术学院[J].文史杂志,1949-02-15.转引自李永翘.张大千全传·下册[M].广州：花城出版社,1998: 216.
❷ 吴作人.谈谈古代中国美术[M]//吴作人.吴作人文选.合肥：安徽美术出版社,1988: 269-274.

安多和康巴等，这种文化景观带有一种文化净土的特征，❶在特殊的时代语境里，艺术家于西北边陲追寻古迹，在充满自然纯粹气息的空间里构建西北景观。

2.4 西北写生者的身份、目的与路径

中国西北本身蕴含丰富的自然与文化资源，是历史上东西方文化的交会之地，但由于近代以来其地理空间地域的偏僻及交通状况的落后，西北许多地区并未受到足够重视。20世纪30年代伊始，艺术家陆续走进西北进行考察与写生活动，除去敦煌的召唤原因，另外一个重要的因素便是战争的发生，此种艺术价值的取向逐步转向民族话语方面，这与当时所发生的一系列冲突与挑战密切相关，如1925年的"五卅"惨案、1928年的"济南惨案"、1931年的"九一八"事变、1932年的"一·二八"淞沪事变等，有关民族国家命运重大事件的发生，强化了构建国家民族观念的形态。❷随着1937年抗日战争的全面爆发，政治文化中心内迁，艺术家开始涉足新疆、青海、甘肃、四川、云南、广西和贵州等地，远赴西北、西南游历考察，写生临摹，开始重新认识中国西部。❸而艺术家做出这种具有趋同性的集体抉择，既是对当时沉寂的文化氛围进行反抗，也是对战争时期的艺术家所遭受的文化心理创伤的弥合，更是在中国面临民族危机的时代背景下产生的追求民族艺术精神的内觉与自省。❹正是这批本土西行的艺术家，以写生、

❶ 故宫研究院学术讲坛第四讲：胡素馨（Sarah E. Fraser）《关于张大千临摹敦煌壁画的历史考察》[EB/OL]. (2015-04-22)[2022-04-05]. https://www.dpm.org.cn/learing_detail/237876.html.
❷ 郑弋."预流"：重访西北考察语境中的张大千[J]. 中国国家博物馆馆刊, 2018(2): 27.
❸ 范迪安. 20世纪中国美术之旅：走向西部：中国美术馆馆藏精品展[M]. 北京：中国美术馆, 2014：序言.
❹ 李慧国, 唐波. 自省与回归：抗战时期敦煌艺术考察现象的集体意识：以张大千西行敦煌为例[J]. 苏州工艺美术职业技术学院学报, 2019(3): 58.

临摹及摄影等多种形式固定并留存了大量文物的图像资料，在引发社会关于研究西北、保护西北热议的同时，呼唤着同胞抗战卫国的热忱。❶

进入西北的艺术家们，其写生实践采取的是类似民族志的方法，即带有民族志性质进行写生创作。他们深入民间，基于西北当地的现实情况，在实地观察和参与当地民众生活的基础上，构建关于现实西北图景的描绘，如表现西北民族的肖像与风俗习惯。据整理，在1932年至1948年间，践行本土西北之行的艺术家有沈逸千、赵望云、李丁陇、董希文、鲁少飞、王子云、关山月、焦心河、朱丹、孙宗慰、司徒乔、吴作人、常书鸿、韩乐然、黄胄、黎雄才、潘絜兹和叶浅予等，其西北之行主要有两条路径：一是追寻汉唐艺术遗迹，走进敦煌、克孜尔等石窟；二是深入民间，汲取民间传统养料，❷两种路径交叉进行，艺术家用民族志的方法将民间传统艺术形式与现实结合。至于艺术家们的身份和目的，则主要有以下几类：①作为画记者身份，进行写生报道，如沈逸千、赵望云等；②以"石窟"为中心，去往敦煌和克孜尔临摹壁画，恢复弘扬汉唐遗风，如董希文、孙宗慰等；③旅行写生，如吴作人等；④艺术文物考察，如王子云等。1932年至1948年间，西行的艺术家以"画记者""文化考察者""旅行写生"等身份，到达西北各地。（见附录A 20世纪三四十年代走进西北的美术家）

2.4.1 "画记者"身份：沈逸千和赵望云

在20世纪三四十年代本土西北之行的美术实践中，有一类艺术家以"画记者"身份走进西部，包括沈逸千和赵望云等，通常是被报刊方聘用派出，如赵

❶ 薛扬."敦煌的发现与20世纪中国美术史观和美术语言的发展"研讨会纪要[J]. 美术观察, 2005(11): 27.
❷ 黄宗贤. 西部民族题材美术创作与中国现代艺术史的建构[J]. 民族艺术研究, 2018(5): 71-72.

望云于1932年作为天津《大公报》的特约旅行写生记者，以"绘画补充新闻"的方法，在报纸上发表写生通讯。❶这是《大公报》于1932年首创的《写真通信》栏目，后来改名为《写生通信》。此时赵望云所创作的作品需要在视觉图像方面体现新闻传播的职能，本质上属于视觉化的新闻调查，在当时抗战的语境下表达鲜明的政治内涵，通俗易懂的写生创作吸引了更多的读者。同样，1936年，沈逸千作为《大公报》的特约写生记者被派赴抗日前线平汉和晋北战场，去往晋北、察哈尔和绥远进行旅行写生，及时以纪实绘画形式创作作品并载于中外画刊上反映战地实况。❷所以，赵望云和沈逸千在旅行写生期间，不仅具有画家的身份，更受到《大公报》报社委派的任务，需要履行记者新闻调查的职责。❸

20世纪30年代，赵望云以天津《大公报》的旅行画记者身份进行旅行写生活动，路经华北、塞外和黔桂川等地方，发表写生作品三百多幅，所创作品连载刊发于《大公报》，并且先后集合成《赵望云农村写生集》和《赵望云塞上写生集》，借助报纸作为大众媒介进入读者视野。叶浅予曾经回忆道："在北方，数天津《大公报》发行数量最大、读者最多。"尤其在"九一八"事变到"七七"事变那段时间，范长江的"旅行通讯"和赵望云的"农村写生"是《大公报》对读者最具吸引力的专栏。❹

20世纪40年代，赵望云曾三次西北旅行写生。第一次为1942年7月，赵望

❶ 赵望云：《赵望云自传》，见陕西省文史研究馆，陕西长安画派艺术研究院.赵望云研究文集·上卷[M].北京：人民美术出版社，2012:4-5.
❷ 章绍嗣，田子渝，陈金安.中国抗日战争大辞典[M].武汉：武汉出版社，1995:954.
❸ 蒋含平，汪娜娜.从速写画到新闻画：《大公报》赵望云"写生通信"的生成与发展[J].新闻春秋，2021(2):58.
❹ 叶浅予.中国画一代闯将.1983[M] // 陕西省政协文史资料委员会.国画大师赵望云.西安：陕西人民美术出版社1994:89.

云迁居西安，偶闻"贾星五关于甘肃河西走廊张掖等地少数民族生活的介绍"，❶随后首次踏足河西走廊旅行写生，沿途采风并考察、临摹历代壁画，沿成宝路、陇海西路经兰州到达嘉峪关，足迹遍及川、青、甘、新等地。为期5个月的旅行写生结束后，赵望云于1943年初回到重庆，并于同年1月23日，在重庆中苏文化协会举办"西北河西写生画展"，❷展出其1942年秋天赴河西走廊的写生作品，《新华日报》进行报道：

> 画分三室陈列，其中有描绘祁连山上藏族及哈萨克族人民生活的，也有写西北人民风俗习惯的。最精彩的一幅，是《雪中行旅》，《归宁》及《今日之长城》亦富有意味，陪都迩来画展之多，几有目不暇接之势，但能如赵氏之刻绘民间疾苦，取材现实生活者，尚不多见。❸

郭沫若在参观赵望云的"西北河西写生画展"后，赋诗一首《画史长留束鹿赵》：

> 画法无中西，法由心所造。慧者师自然，着手自成妙。国画叹陵夷，儿戏殊可笑。江山万木新，人物恒释道。独我望云子，别开生面貌。我手写我心，时代惟妙肖。从兹画史中，长留束鹿赵。❹

从诗中可品读出郭沫若认为赵望云绘画中体现了"艺术与时代"的价值，这是属于极高的评价。随后，东方书社亦于同年整理赵望云西北写生期间所创作的

❶ 程征.从学徒到大师：画家赵望云[M].西安：陕西人民美术出版社，1992：152.
❷ 范迪安.20世纪中国美术之旅：走向西部：中国美术馆馆藏精品展[M].北京：中国美术馆，2014：76.
❸ 佚名.西北河西写生：赵氏望云举行画展[J].新华日报，1943-1-23.转引自陕西文史研究馆，陕西长安画派艺术研究院.赵望云研究文集·上卷[M].北京：人民美术出版社，2012：66.
❹ 陕西文史研究馆，陕西长安画派艺术研究院.赵望云研究文集·上卷[M].北京：人民美术出版社，2012：66.

作品，出版《赵望云西北旅行画记》，❶赵望云采用图文并茂的方式展现出西北独到的自然景色和质朴善良的西北民族形象，该书的序中写道：

> 沿途所见，皆制成速写，计得草稿数百张，类皆大后方的人民动态，西北名胜风景，及边疆民族生活亦为题材之一部。在高唱开发西北的今日，我们更需要多方面的研究和注意，庶几对拓荒工作亦有一些贡献。❷

赵望云以速写的方式记录西北地区的名胜风景，包括自然和历史景观，他表现"大后方人民"的动态，属于描绘现实性的景观，由此构成赵望云笔下的西北民族景观。赵望云第二次西北旅行写生开始于1943年春夏之交，与关山月、张振铎在西安东大街青年会举办联合画展。之后，赵望云便第二次踏上了前往西北写生的旅途，与首次独自前往西北不同，他此次与关山月夫妇和张振铎四人同行，经河西走廊、祁连山等地写生，并赴莫高窟临摹，返程后一行人先后在西安和兰州举办"赵关张画展"，照片为西安举办"赵关张展览"合影，上有题字"张振铎赵望云关山月李小平，诸画友纪念"（见图2.9），1944年1月，赵望云从兰州回到西安。❸赵望云的第三次西北写生是在1948年夏，他带领弟子黄胄和徐庶之先赴甘、青两地并将作品在兰州展出，后又应张治中将军之邀前往新疆，在乌鲁木齐采风三个月并创作作品五十余幅。主要描绘当地的民族民俗生活，后交由"天山学会"出版，1948年冬季，赵望云回到西安。❹

❶《赵望云西北旅行画记》共载有112幅写生画作，按照"成宝路上""陇海西路""从西安至兰州"和"河西漫游"行进的路线分类排列。参见赵望云.赵望云西北旅行画记[M].成都：东方书社，1943.

❷ 赵望云.赵望云西北旅行画记[M].成都：东方书社，1943：自序.

❸ 陕西文史研究馆，陕西长安画派艺术研究院.赵望云研究文集（下卷）[M].北京：人民美术出版社，2012：751.

❹ 赵望云，程征.赵望云[M].石家庄：河北教育出版社，2002：253.

图2.9 "赵关张展览"合影，1943年，西安，出自范迪安《20世纪中国美术之旅：走向西部》

另外一位赴西北写生的画记者，名为沈逸千。[1]1932年，毕业于上海美术专科学校西画系，其间投入救亡活动，曾与同学绘制大量抗日宣传画展于沪埠街头。1932年冬，曾为上海救济东北难民游艺大会会场绘制大型壁画数十幅。[2]沈逸千用画笔作为武器，将艺术与革命结合，关注时事，通过绘画进行抗日宣传工作，其创作特点是将中国画的笔墨技巧与西洋画的素描写生技法结合，成为写实中国画的先驱，开启20世纪中国西部题材绘画的先河。[3]

1931年"九一八"事变之后，沈逸千创作了上海街头的第一幅抗日战争宣传画。在"开发大西北"和"实业救国"的感召下，为将西部与中原的力量紧密融合以期实现抗战救亡的民族使命，并作为画家的身份参加陕西实业考察团，远赴西北进行写生。[4]1933年，沈逸千为支持"察北抗日同盟军"的成立，组建了

[1] 沈逸千（1908—1944），原名承谔、字逸千。江苏嘉定（今属上海）人，历任上海国难宣传团团长、战地写生队队长、中国抗战美术出国展览筹备会总干事，被誉为"抗战绘画第一人"。
[2] 章绍嗣，田子渝，陈金安.中国抗日战争大辞典[M].武汉：武汉出版社，1995: 953-954.
[3] 宋岚.漫议专科辞典条目的信息值：以辞典中的"沈逸千"条目为例[J].辞书研究，2005(4): 80.
[4] 宋岚.外师造化中得心源：论沈逸千西部题材绘画[J].华夏文化，2013(3): 44.

"上海美专国难宣传团",后改名为"上海国难宣传团",❶来到绥远和察哈尔等地区进行旅行写生,1933年12月2日,上海国难宣传团蒙边西北展览会开幕,所展内容"均写蒙边与长城各处之景象,或为日人屠杀之惨状,或为唤醒国人之寓意画"。❷

1936年4月,《大公报》邀请沈逸千担任特约旅行写生记者,前往内蒙古、山西等地进行旅行写生报道,1936年5月,沈逸千从北京出发,经过保定到达石家庄,去往太原、雁门关、五台山、大同等地方完成晋北写生;北上张北,经过宝昌、察哈尔、商都等地完成察蒙写生;随后沿着平绥铁路西行,去往丰镇、集宁、陶林、卓资和黑沙图等地结束绥蒙写生。❸从1936年5月29日至11月19日,《大公报》共刊载沈逸千所创作的近百幅写生作品及注文,沈逸千采用文图结合的方式,其中写生图画作为景观文本,注文说明成为书写文本。他所涉及的写生对象主要包括自然景观、历史景观和现实景观,在自然景观方面,对具有塞北特征的动物、植物、雪地和草原等进行描绘;在历史景观方面,对古长城遗址、建筑遗迹、交通状况等进行记录;在现实景观层面,则是对塞北地区的人物和社会风俗加以表现,正是这些具有纪实性特点的作品为观者呈现出当时真实的塞北图景。在战争全面爆发之际,沈逸千关注现实,通过旅行写生的方式呈现内蒙古、山西等地的真实景观,使全国各族人民更加了解塞北的真实面貌。1937年上半年,沈逸千在上海、南京和杭州等城市巡回举办"察绥蒙古写生画展",影响极大。

❶ 宋岚.漫议专科辞典条目的信息值:以辞典中的"沈逸千"条目为例[J].辞书研究,2005(4):88.
❷ 本报讯.上海国难宣传团蒙边西北展览会开幕[N].申报,1933-12-2(15).
❸ 盛葳.去塞求通:民族国家视阈下的《大公报》塞北边疆写生[J].文艺理论与批评,2019(2):142.

2.4.2　司徒乔之新疆猎画

　　司徒乔（1902—1958）于1943年参加重庆军事委员会政治部组织的"西北考察组"，从重庆、西安、华山，再至西安、兰州，以西北风光和名胜古迹为题材创作了大量作品，在兰州完成西北考察组的任务后，又继续西北之行，经甘肃至新疆。❶司徒乔的大致行走路线为兰州、武威、张掖、嘉峪关、星星峡、哈密、迪化、阜康、乌苏、精河、霍城、伊犁、巩哈、迪化、焉耆、库车、阿克苏、喀什、莎车、叶城、墨玉、和田、皮山、洛浦、于田等地，❷历时近两年，作画280余幅，包括水彩画、粉笔画和油画等种类，并留下《新疆猎画记》和《留别伊犁》二文。其中《新疆猎画记》全文连载于1945年的《大公晚报》上，❸在新疆写生时期，1943年在迪化（今乌鲁木齐）组织民间艺术研究团体"天山画会"，建议在天山建立美术专科学校，后遭到反动派搜捕，侥幸脱险。❹

　　司徒乔在新疆猎画时期，所创作的写生作品描绘的题材多样，司徒乔的妻子冯伊湄在其撰写的《未完成的画：司徒乔传》一书中如是记载：

> 　　新疆之行确实丰富了乔的画囊。在一百八十多幅作品中，❺描写劳动生活的，有织地毯的工人、待雇的失业者、女教师、打铁匠、套马、养蚕、采桑、种稻、归牧、放牧和他们的驼群、羊群、马群、牝牛。描写各族人民风俗的，有婚礼、搬家、叼羊、制乳酪、赶集，合骑在一匹马

❶ 吴为山. 赤子之心：20世纪中国油画名家司徒乔[M]. 北京：文化艺术出版社，2017: 106.
❷ 吴为山. 赤子之心：20世纪中国油画名家司徒乔[M]. 北京：文化艺术出版社，2017: 106.
❸ 司徒乔. 新疆猎画记[N]. 大公晚报，1945-10-22、24、25、27、28、29、30、31(2).
❹ 王春法. 司徒乔、司徒杰捐赠作品集[M]. 北京：北京时代华文书局，2018: 140.
❺ 冯伊湄在后文中指出，司徒乔"花了整整半年工夫，把行旅匆匆中画成的二百八十幅作品整理、修葺，于一九四五年九月，抗日战争胜利声中，举行新疆画展于重庆。"参见冯伊湄. 未完成的画：司徒乔传[M]. 北京：人民文学出版社，1999: 99.

上的幼童、并辔夫妇、每星期五抚摸着香妃墓前砖痛哭自己不幸遭遇的妇女、哈萨克族的马上英雄、维吾尔族的乐坛歌手；描写古朴友情的，有送别、探亲；描写风景的，有百年积雪的天山、一镜映空的天池、戈壁的浩瀚黄沙、冰湖的琉璃世界。❶

由上述记载可知，司徒乔的新疆写生作品首先关注普通的新疆劳动人民，将其生活劳作、风俗习惯等场景，如"送别""探亲"等细节场面，进行写实性摹绘，并将这些场景置于西北新疆的自然景观中，冷峻的天山、碧波如洗的天池与浩瀚无垠的戈壁等西北自然景观与生动的人物形象共同构建西北边疆的民族景观。

1945年，司徒乔在重庆举办"新疆写生画展"，此次画展得到了广泛的关注与传播，司徒乔于是成为中国近代表现新疆题材艺术家的先驱之一，其关于新疆的系列写生作品使观者有机会更加深入地了解新疆，并且吸引许多艺术家来到新疆写生作画。❷1945年"新疆写生画展"的影响之广泛可从彼时新闻的报道中窥见，重庆《大公报》对此次画展就有所报道，《新疆旅行写生：画家司徒乔将展览作品》文中记录"名画家司徒乔年前赴新疆作旅行写生，在全疆留一年有余，足迹遍天山南北……此外尚有南北疆有关回族、哈萨克族等生活风俗画及游牧区之全面风景画。艺术造诣及风格均深刻清新，堪称艺坛珍品。"❸《大公晚报》亦有所报道："在我跟前摊开的是无数瑰奇飘逸的风物画，司徒先生用艺术的力量，把我的思想吸引到过去人们认为是□一样的新疆。❹这地方充满了中世纪宗教的

❶ 冯伊湄.未完成的画:司徒乔传[M].北京:人民文学出版社,1999:96-97.
❷ 何孝清,隋立民,程华媛.新疆水彩画史[M].乌鲁木齐:新疆美术摄影出版社,2013:7.
❸ 本报讯.新疆旅行写生:画家司徒乔将展览作品[N].大公报（重庆）,1945-02-27(3).
❹ 此处报纸原文模糊难辨，用"□"代替未识出之字。

狂热，也遍布着现代人制成的如丝的烦恼。"❶通过以上记载与报道可知，司徒乔的新疆风俗画通过客观描绘彼时新疆的场景，逐步解构着以往人们对于新疆的异域想象。

2.4.3 "革命者"身份：韩乐然的西北之行

韩乐然（1898—1947），原名韩光宇，其西北之行始于1944年。作为共产党员的韩乐然接受组织的安排，于1944年9月和妻子刘玉霞携女儿韩健立从重庆赶赴甘肃兰州，以画家和考古学家的身份，借临摹写生与考察研究佛教洞窟的名义，开展对国民政府新疆高层政要的统战工作。❷韩乐然的西北之行，其目的对外宣称为考古与艺术工作，实际则肩负与革命相关的特殊使命，负责勘查解放军西北进军的军事路线和开展新疆驻军军官的统战工作。❸路易·艾黎在给韩乐然夫人刘玉霞复信时提及："在兰州，一个国民党特务的集中点，韩乐然必须要使自己显得是一个百分之百的艺术家，他去新疆也只是为了艺术的原因。"❹即韩乐然赴库车、千佛洞、克孜尔等地的艺术考察实际上是对其"革命者"真实身份的掩盖手段，他在西北的一系列活动正是中国共产党实现解放西北战略目标的关键组成，其考察写生之行对促进新疆的解放具有重要意义。❺在西北考察过程中，韩乐然记录西北的地形地貌，通过描述具有标志性特征的地标建筑，传递提供情报信息，《流沙掩埋的故城》《河西走廊挖地》《宝鸡公路桥》《拉普楞街市图》和

❶ 曾敏之.万里投荒一画家，司徒乔带来了天山南北的风物[N].大公晚报，1945-03-09(2).
❷ 统战对象具体包括西北行营主任兼原新疆省主席张治中、监察院院长于右任、新疆警备总司令陶峙岳、第三集团军总司令赵寿山等.参见邓明.韩乐然西北之行考述[J].档案，2021(8): 44.
❸ 周琳.革命与艺术之间：民国艺术家韩乐然研究[D].哈尔滨：哈尔滨师范大学，2016: 71.
❹ 路易·艾黎.韩乐然[M]//崔龙水.缅怀韩乐然.北京：民族出版社，1998: 34.
❺ 中国美术馆，关山月美术馆.热血丹心铸画魂：韩乐然绘画艺术展[M].南宁：广西美术出版社，2007:77.

《乌鲁木齐市郊外的红山嘴》等作品均成为传递情报的重要媒介。❶实际上，韩乐然的西北之行不仅为革命事业做出了重要贡献，对于考古和艺术方面的贡献亦意义重大。

1944年12月，韩乐然在兰州西北大厦举办画展，展览的是其在甘肃写生时创作的表现民俗风情、社会生活和自然景象的作品。韩乐然后于1945年赴青海西宁塔尔寺、拉卜楞、河西走廊和甘肃敦煌写生实践，在塔尔寺期间，他临摹壁画、观摩唐卡，运用水彩和油画记录描绘西北边疆少数民族的生活图景，并在1945年间于兰州西北大厦先后举办16次个人展览。1946年3月，韩乐然从兰州出发，历经西宁、永登和武威等地开展旅行写生活动。❷

1946年4月，韩乐然开始前往新疆，考察高昌古国遗址、库木土拉石窟等地，临摹壁画并旅行写生，共拍摄照片500余张，创作作品50余幅，《甘肃民国日报》对此有所报道，"韩乐然往新长期写生，高昌发现壁画"，❸ "名画家韩乐然夫妇前赴敦煌，临摹壁画，已于日前归来"，❹ 韩乐然亦于新疆迪化（今乌鲁木齐）商业行新大厦举办个人画展，6月在新疆库车举办画展。7月，韩乐然与于右任共同考察南疆，途经迪化、吐鲁番、喀什、焉耆等地，后于1946年7月19日至21日在迪化第五中心学校举办画展，展出144件作品。9月再次赴敦煌与常书鸿一起临摹壁画，11月在兰州子城物产馆举办画展。

1947年4月，韩乐然与赵宝麒、樊国强、孙必栋和陈天共同前往新疆克孜尔石窟考古研究，历时3个月，首次对千佛洞进行编号。❺《新疆日报》曾报道，

❶ 周琳. 革命与艺术之间：民国艺术家韩乐然研究[D]. 哈尔滨：哈尔滨师范大学, 2016: 72.
❷ 周琳. 革命与艺术之间：民国艺术家韩乐然研究[D]. 哈尔滨：哈尔滨师范大学, 2016: 290.
❸ 本报讯. 韩乐然往新长期写生，高昌发现壁画[N]. 甘肃民国日报, 1946-03-08(3).
❹ 本报讯. 韩乐然敦煌临摹归来[N]. 甘肃民国日报, 1946-10-22(3).
❺ 周琳. 革命与艺术之间：民国艺术家韩乐然研究[D]. 哈尔滨：哈尔滨师范大学, 2016: 291.

"韩乐然抵迪将赴吐鲁番等地考古。西画家韩乐然氏于前日上午十二时抵迪，随行者有助手二人，及学生五名。此次并携带大批作画材料及药品，将赴吐鲁番库车等地考古，临摹克孜尔千佛洞之壁画"，❶韩乐然在库车临摹壁画30余幅，并图案画30余种，最后定于"六月廿五日启程返迪"。❷在西北美术实践期间，韩乐然亦曾于西安、兰州和迪化多次举办绘画展览。❸

韩乐然1944—1947年间西北之行的美术实践主要集中于以下两个方面：

（1）在克孜尔和敦煌石窟临摹壁画。

（2）在新疆、甘肃和青海进行水彩、油画和速写等写生，其中写生创作的作品多用简洁与朴实的语言记录西北各族人民的日常生活图景，这也反映出其艺术风格是重视写实，向大自然和人群学习。❹在近三年的时间里，韩乐然足迹遍布甘肃、新疆和青海各地，创作300多幅与西北民族相关的水彩和油画作品，以及诸多速写与临摹作品。❺其间发布《从兰州到永昌——西行散记之一》❻《新疆文化宝库之新发现——古高昌龟兹艺术探古记（一）》❼和《新疆文化宝库之新发现——古高昌龟兹艺术探古记（二）》三篇考察报告，❽文字和绘画共同构成了韩乐然眼中的西北。

❶ 本报讯.韩乐然抵迪将赴吐鲁番等地考古[N].新疆日报,1947-03-14(3).
❷ 本报库车讯.韩乐然在库车[N].新疆日报,1947-07-01(3).
❸ 北京语言学院《中国艺术家辞典》编委会.中国艺术家辞典·现代第四分册[M].长沙：湖南人民出版社,1984:519-520.
❹ 石亦舟.文化润疆：用美的形式让人认识新疆、热爱新疆[N].中国民族报,2021-07-07.
❺ 韩健立：《我的父亲韩乐然》,见中国美术馆,关山月美术馆.热血丹心铸画魂：韩乐然绘画艺术展[M].南宁：广西美术出版社,2007:68.
❻ 韩乐然.从兰州到永昌：西行散记之一[N].甘肃民国日报,1946-04-13(3),14(3),15(2).
❼ 韩乐然.新疆文化宝库之新发现：古高昌龟兹艺术探古迹（一）[N].新疆日报,1946-07-18(3).
❽ 韩乐然.新疆文化宝库之新发现：古高昌龟兹艺术探古迹（二）[N].新疆日报,1946-07-19(3).

2.4.4 西部旅行写生：吴作人和关山月

吴作人曾于1943年4月至1945年2月间两次行至中国西部，创作了系列边疆旅行写生作品。第一次始于1943年4月，吴作人由重庆出发，转经内江去往成都，然后转至甘肃、青海开始旅行写生。具体路径为，从成都乘坐飞机赶往兰州，至榆中兴隆山参加成吉思汗陵大典，然后坐车到青海西宁，再到湟中县的鲁萨尔镇参观塔尔寺庙，后回到西宁休息。1943年8月，吴作人再从西宁出发，乘车途经多巴、扎麻隆、湟源县，翻越日月山抵达海拔三千多米的海晏，然后弃车乘马到达青海湖边观摩青海祭典礼。典礼结束后，吴作人再回到兰州休整小憩后，开始前往玉门，经过武威、永昌、甘州、沙河堡、高台、金佛寺、酒泉等地，而后赶赴敦煌，期间路过赤金堡、玉门镇、桥弯、双塔堡、安西、敦煌县、三危山等地，1943年10月，与李约瑟、路易·艾黎等人一起旅行（见图2.10）。到1943年11月，吴作人结束在敦煌临摹与考察的实践后，回到玉门，1944年初春，从兰州回到成都，❶吴作人的第一次西行之旅长达10个月之久。

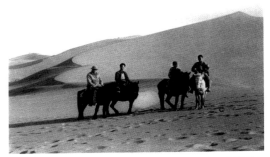

图2.10　在从敦煌县城回莫高窟途中的"月牙池"（古渥洼池），左起：李约瑟（Joseph Needham）、吴作人、小孙（Sun Kuang-Chün）、小王（Wang Wan-Sheng）、路易·艾黎摄，1943年10月❷

❶ 商宏.西行悟道：记吴作人先生于二十世纪四十年代的西北之行[J].荣宝斋，2014(1): 264-265.
❷ 吴作人百年纪念活动组委会.学院与艺术：吴作人百年诞辰纪念展（画册）[M].北京：中国美术馆，2008: 145.

1944年6月，吴作人开始第二次西行之旅，乘车经双流、新津、邛崃至雅安，然后由青衣江渡口过飞仙关、天全县、紫石坝、夹金山、干海子、泸定县到达康定城。1944年11月初，开始草原之行，经折多山口、二台子、索俄洛、塔公寺、道孚县、仁达镇、炉霍县、米倭、锣锅梁子、甘孜、雅砻江、雀儿山脊、石渠县、安波拉山、金沙江东岸，最终抵达本次西行的终点站玉树城，之后吴作人沿原路回到康定，于1945年2月，由雅安抵达成都。❶

吴作人的两次西行之旅，其主要创作过程可以概括为"敦煌临摹"与"西康写生"两大部分，西行的经历也因此成为其艺术风格转变的重要原因，吴作人的创作风格也逐渐由具有西方学院式的写实主义风格转变为具有"中国风"与"民族气派"的绘画风格。❷他不仅对古代遗迹考察与临摹，还深入西部民间，体验生活，从西北民间找寻真正的传统文化。

吴作人在两次本土西行期间，曾到达四川、甘肃、青海、西藏等众多的西部地域空间，所写生与临摹的作品呈现出文化回归的现象，并且通过系列展览呈现给观众。1946年，艾中信曾在《上海图画新闻》中写道："近三年来，他（吴作人）奔驰于陕、甘、青、康边区高原，和游牧民族度着原始的生活。他在绘画上表现了新内容，也制立了新形式。"❸吴作人本人也回忆道："我在青藏高原，和牧民驰骋在肥沃的草地上；又随骆驼队横跨戈壁沙漠。我画玉门矿区，摹敦煌石窟，越二郎山，过大渡河，下打箭炉。之后再登巴颜喀拉山南麓，渡过天河，经过玉树折回成都，历时十几个月。"❹从吴作人的回忆中，可知艺术家本人与西部

❶ 商宏. 西行悟道：记吴作人先生于二十世纪四十年代的西北之行[J]. 荣宝斋, 2014(1): 265.
❷ 吴作人百年纪念活动组委会. 学院与艺术：吴作人百年诞辰纪念展（画册）[M]. 北京：中国美术馆, 2008: 143.
❸ 艾中信. 西北行脚：吴作人教授漫游西北速写[J]. 上海图画新闻, 1946(13): 19.
❹ 吴作人. 艺海无涯苦作舟[M]// 吴作人文选. 合肥：安徽美术出版社, 1988: 415.

的自然和居民亲密接触，具有西部特点的动物和人物形象、自然风景逐渐跃然于其写生作品上。

1941 年至次年，关山月一路采风写生，踏足峨眉山、桂林、贵阳、青城等地，稍告停歇便旋即在成都、重庆筹办个展。1943 年 3 月，关山月拒绝了重庆国立艺术专科学校教授一职的聘请，携妻李小平与赵望云、张振铎一同到达西安，踏上西行之路。关山月在《劳动人民的画家——怀念赵望云》一文中记录："一九四三年，我和赵望云又一同赴西北各地举行画展并旅行写生。我们登华岳、出嘉峪关、越河西走廊、入祁连山，最后探古于敦煌千佛洞，直到日本投降后才分手。"❶ 1943 年 4 月 22 日，在西安举办赈灾画展，即"赵、关、张"展，同年 8 月，关山月一行经张掖，21 日至祁连山写生创作，后又至嘉峪关，同年秋在甘肃玉门创作《塞外驼铃》。1943 年 10 月 18 日《甘肃民国日报》讯，关山月于 10 月 21—25 日在兰州举办个展，展出其在西北写生期间的作品。次年夏，告别赵望云，关山月至青海，❷ 直至 1944 年夏天返回四川，西行之旅结束。在此西行期间，关山月"志在临摹莫高窟的古代壁画"，❸ 这次西北之旅的临摹活动亦成为其艺术生涯中最为重要的临摹经历，留存下来的临摹作品有 82 件，❹ 其临摹的重要性在于"临"，重视把握住对原作的神态、笔墨与气韵，其目的是"为了学习，为了研究，为了求索，为了达到'古为今用'的借鉴"，做到"务求保持原作精神而

❶ 关山月. 劳动人民的画家：怀念赵望云[N]. 广州日报, 1987-09-08. 见关山月, 著. 陈湘波, 梁慧鸣, 编. 乡心无限. 南京：江苏文艺出版社, 2008: 163-164.
❷ 戴榕泽. 图绘文化的疆域：关山月二十世纪四十年代西北纪游写生略论[J]. 书与画, 2020(9): 72-77.
❸ 关山月.《关山月临摹敦煌壁画》自序. 1988[M] // 关山月, 著. 陈湘波, 梁慧鸣, 编. 乡心无限. 南京：江苏文艺出版社, 2008: 255.
❹ 作品藏于深圳关山月美术馆，按照临摹的壁画的分期，具体包括隋代以前有 34 件，隋唐时期有 41 件，其他时期 7 件。参见陈湘波. 关山月的早期临摹、连环画及其他[J]. 美术学报, 2012(6): 15.

又坚持自己主观的意图。"❶

关山月的作品除了敦煌临摹，还有大量写生作品反映西北的社会生活状态，包括具体的村居、习俗与节日，还有渔、樵、耕、牧羊等农业活动，在描写具体的地域性景观时体现民族情怀，比如《青海塔尔寺庙会》。❷关山月提及其创作方法时讲道："解放前我到西北写生，并不像在醴陵这样作画的，我采取的是在现场画简括的速写，回来加工提炼的方法。"❸在1944年，关山月再次创作《青海塔尔寺庙会》，关于塔尔寺庙会的描绘，成为其笔下的重要题材之一。其中，1943年所创作的《青海塔尔寺庙会》，图中没有出现标志性的塔尔寺建筑，亦没有直接描绘塔尔寺庙会的场景，而是通过表现人群携带货物赶赴塔尔寺庙会的路途画面以凸显庙会的热闹气氛。到了1944年春天所绘的《青海塔尔寺庙会》，款识为："卅三初春，于青海塔尔寺写生，岭南关山月"。此时画面中塔尔寺的宗喀巴塔引人注目，也描绘出中景的其他塔尔寺建筑，并在画面的左下角绘有帐篷、人、骆驼、驴等现于画中，关山月本人处于远处观望的角度。

1944年冬季，关山月在重庆举办"西北纪游画展"，展出其在西北写生和敦煌临摹的100多幅作品，1945年与赵望云、张振铎联合举办"西北写生画展"，❹在写生过程中，关山月经常表现少数民族日常生活题材，尤其是哈萨克族和蒙古族，比如以哈萨克族为题材的作品《牧羊女》（1943）、《哈萨克游牧生活》（1946）和《哈萨克牧场一角》（1946）等，以蒙古族为题材的作品《祁连跃马》

❶ 关山月.《关山月临摹敦煌壁画》自序.1981[M]//关山月,著.陈湘波,梁慧鸣,编.乡心无限.南京:江苏文艺出版社,2008: 257.
❷ 耿杉.新山水画中非地域性的"岭南"时空：从两幅新山水画长卷的时空叙事展开的分析[J].南京艺术学院学报（美术与设计版）,2017(3): 80-88.
❸ 关山月.我所走过的艺术道路：在一个座谈会上的谈话.1980年12月20[M]//关山月,著.陈湘波,梁慧鸣,编.乡心无限.南京:江苏文艺出版社,2008:21.
❹ 贺万里,杜环.新疆山水画"前史"[J].南京艺术学院学报（美术与设计版）,2014(4): 29-38.

（1943）、《蒙民游牧图》(1944)和《鞭马图》(1944)等。❶1948年出版的《关山月纪游画集·第一辑·西南西北旅行写生选》，通过描绘西北图景，将原本异域、模糊的边疆空间视觉化呈现，作为多民族西北族群景观与国家民族观念相融合，曾经被忽略、失语和想象的西北空间，开始走进人民的视野。

又由于当时特殊的时代背景，西北之行与抗日战争紧密联系，其作品中追求表现团结抗战力量的政治意图，蕴藏增强民族认同的族群意识。关山月在其回忆录中写道："抗日战争时期，日寇蹂躏国土，我们描绘祖国的山山水水，一草一木，就是要表现锦绣河山的可爱，激励人民热爱国土，寓托还我河山之意"。❷西北是中国版图中不可或缺的一部分，给予当时爱国人士巨大力量，在1943年，便有人唱起了赞歌，"那里丰腴的物产，坚强淳朴的人民，灿烂的文化，都是我们抗战建国唯一的力量"。❸正是西北之行后，关山月常用西北图式指代国家北方地域空间，通过西北写生建立对国家地域、地理空间和民族观念三者之间的联系，有关西北的素材、图像资源与其旅行经验被艺术家转化为关于西北的地理记忆与国家的民族认同。❹

2.4.5 以敦煌为中心：董希文和孙宗慰

1943年1月，董希文在重庆中央图书馆参观了西北艺术文物考察团筹办的"敦煌艺术及西北风俗写生展"，❺考察团的王子云和雷震讲道："此次展览，系代表魏、唐文化遗迹之一部分，石窟所藏之古物及宝贵之壁画，因无人保护，多被

❶ 曾科.论抗日战争时期关山月民族主义思想的演变[J].深圳职业技术学院学报,2019(4):39-44.
❷ 关山月.关山月论画[M].郑州:河南美术出版社,1991:9.
❸ 蒋经国.伟大的西北[M].重庆:天地出版社,1943:2-3.
❹ 刘乐.关山月:细腻而恢宏的艺术旅程[N/OL].2020-08-29.[2023-03-02].http://shuhua.anhuinews.com/system/2020/08/28/011815633.shtml.
❺ 董一沙.一笔负千年重任:董希文艺术百年回顾[M].北京:文化艺术出版社,2014:361.

摧毁，此次展览，亦为在敦煌收获之一部分。而此次展览之意义，则在于提起社会人士对中国固有文化之注视，并提供研究中国古代文化以参考。"❶董希文深深被敦煌艺术所震撼，产生强烈的西北之行的愿望。❷在这一时期，国民政府行政院通过决议筹备成立"国立敦煌艺术研究所"，常书鸿是筹备委员会的委员之一，又因为董希文在国立杭州美术专科学校时期，其毕业创作的指导老师便是常书鸿，于是董希文联系常书鸿，表达了其想去敦煌莫高窟的愿望。❸

1943年，董希文与妻子张琳英离开重庆前往西北，乘坐卡车、骆驼和毛驴等，历时三个月到达敦煌，开始成为常书鸿的得力助手，在敦煌临摹期间，他对西魏、北魏、北周、隋、唐等时期的莫高窟进行了临摹，❹董希文偏爱临摹场面宏大、情节复杂的大型壁画，比如第254窟北魏的《萨埵那太子本生故事图》、第257窟的《鹿王本生故事图》、第285窟西魏的《五百强盗成佛图》和《得眼林故事》、第428窟北周的《须达那太子本生图》等。董希文时任国立敦煌艺术研究所副研究员，在艰苦的条件下，与常书鸿、李浴、潘絜兹和张琳英等人完成测绘与临摹等考察工作，出版《敦煌石窟画像题记》。董希文在敦煌千佛洞临画期间，时常外出写生，描绘西北壮阔的风土人情，对质朴的牧民困苦生活和勤劳的骆驼均抱有同情。❺在1943年7月至1945年8月，董希文沿重庆、敦煌、南疆公路（与常书鸿一起）、敦煌、兰州路线进行写生创作。其中在写生阶段积累的素

❶ 龙红,廖科.抗战时期陪都重庆书画艺术年谱[M].重庆:重庆大学出版社,2011:222.
❷ 王伯勋.油画中国风:董希文艺术思想源流与实践[M].北京:北京大学出版社,2014:124.
❸ 董一沙.一笔负千年重任:董希文艺术百年回顾[M].北京:文化艺术出版社,2014:361.
❹ 临摹作品丰富，包括临摹佛爷庙（六朝）的《骑射》《兽头人物》《伎乐》和《龙》《虎》等，临《宝相花藻井》（第387窟初唐），第263窟（北魏）《千佛变色过程》和431窟（北魏）《平棋图案》《供养菩萨》（唐），第285窟（中唐）《不空胃索观音》《观音菩萨》（唐），第301窟（隋）《供养菩萨》，第428窟（北周）《降魔变》，第254窟（北魏）《萨埵那舍身饲虎》，第257窟（北魏）《鹿王本生故事》，第285窟（西魏）《得眼林故事》，第428窟（北周）《须达那太子本生故事》《萨埵那太子本身故事》等，多藏于中央美术学院美术馆和敦煌研究院，多创作于1943年至1945年间。
❺ 董一沙.一笔负千年重任:董希文艺术百年回顾[M].北京:文化艺术出版社,2014:362.

材，对于其关于油画中国化的实践产生重要影响，比如在1944年创作的《山水》和1948年创作的《哈萨克牧羊女》中，将写生和敦煌传统相结合。董希文在敦煌进行考察、整理、临摹和研究工作时，还喜欢外出写生，关注西北的人民生活，记录西北民族景观，以油画的形式记录西北边塞风光，如1947年的《戈壁驼影》和1948年的《瀚海（新疆公路运水队）》，虽然作品是在离开西北后创作的，但所表现的记忆中的西北是建立在真实观看和感受之上。1946年上半年分别在兰州、苏州和上海举办"董希文敦煌壁画临摹创作展览"。

1941年春，孙宗慰在吕斯百的强烈举荐下，成为张大千赴敦煌艺术考察的助手之一，开始远赴西北进行美术实践活动，其出发路线是重庆、成都、西安、天水、兰州、西宁、兰州（与张大千汇合）、永登、武威、金昌、张掖、酒泉、嘉峪关、安西、敦煌；其返回路线为敦煌、安西、嘉峪关、酒泉、张掖、金昌、武威、永登、西宁、兰州、重庆。❶

在此期间，孙宗慰协助张大千临摹和研究六朝唐代壁画，对洞窟进行编号，并且跟随喇嘛学习藏画的创作和颜料的制作方法，其本人也临摹大量的壁画，❷除此之外，孙宗慰也记录西北蒙古族、藏族和哈萨克族人们的生活与习俗，创作了大量速写和绘画作品，并赴青海塔尔寺写生，直到1942年回到四川。另外，1942年夏天，孙宗慰在兰州滞留期间，在整理画稿的同时，描绘了大量的西域蒙藏的人物绘画。❸其创作的作品比如《蒙藏女子歌舞》(1942)和《西域少数民族服饰系列》(1943)等，有着浓厚的中国西部气息，在经历敦煌临摹之后，孙宗慰吸收敦煌壁画中平涂填色的方法，减弱光影和明暗在作品画面中的作用，注重形体

❶ 吴洪亮.求其在我：孙宗慰百年绘画作品集[M].北京：人民美术出版社，2012：48.
❷ 李垚辰.孙宗慰：找到油画的中国味儿[J].收藏，2016(7)：14-15.
❸ 赵昆.孙宗慰研究[C]//北京画院.大匠之门(2).南宁：广西美术出版社，2014：58.

轮廓的表现，通过颜色深浅的变化来塑造形体。❶ 此次敦煌之行，被认为是孙宗慰的艺术觉醒时期，将中国传统的视觉元素融入其艺术之中。

孙宗慰以自身艺术实践探索民族的艺术形式，临摹敦煌壁画，创作西北民族生活题材的作品，记录浓郁的民族风情。1945年，孙宗慰在重庆举办"西北写生画展"，展出其临摹的敦煌壁画及关于西北少数民族生活的写生作品，徐悲鸿给予高度评价，并书写专文肯定其成就，"尊德性、道问学、致广大、尽精微、极高明、道中庸"，以此来勉励孙宗慰（见图2.11）。并在《中央日报》上发文介绍推介孙宗慰西北之行的成就，文中写道：

> 抗战之际，曾居敦煌年余，除临摹及研究六朝唐代壁画外，并写西北蒙藏哈萨人生活，以其宁郁严谨之笔，写彼伏游自得，载歌载舞之风俗，与其冠履襟佩、奇装服饰，带来画面上异方情调，其油画如《藏女合舞》《塔尔寺之集会》，皆称佳构。❷

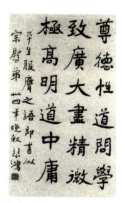

图2.11 徐悲鸿以所书之赠言勉励孙宗慰，1945年

❶ 李垚辰. 孙宗慰：找到油画的中国味儿[J]. 收藏，2016(7): 16.
❷ 徐悲鸿. 孙宗慰画展[N]. 中央日报（重庆），1946-01-12(5).

2.4.6 "西北艺术文物考察团"与王子云

1939年，王子云向国民政府教育部提议，将部分难以分配工作的艺专毕业生组成"西北艺术文物考察团"，赴陕、甘、青等省地，开展以拍摄、复原和临摹为主要手段的古文物艺术收集保护工作。1940年6月，西北艺术文物考察团成立（见图2.12），王子云将其定义为"新型的学术性考察机构"，❶其学术宗旨为：

> 从事表彰西北过去之优美文化，使国人深刻认识西北为中华民族之先民故土，固有文明之发明所在，举凡历代史迹文物以及其他随处可见之艺术珍品，其遗留至今日者，备极丰富。值此战时，甚易毁灭。吾人应致力于此种宝藏之开发工作，以期普遍介绍于国人。❷

从其建立考察团的初衷和考察团的学术宗旨可知，西北的文化与历史对于构筑中华民族共同体的重要性。《大公报》有所报道："教育部筹组艺术文物考察团，考察区预定为豫、陕、甘、宁、青、新、川、康、黔、滇、桂等省，以两年为期。现已设立筹备处，由艺术家王子云主持。"❸王子云担任西北艺术文物考察团团长，在1942年6月至1943年5月，考察团以"调查采集各地之优越遗作及民俗资料，考证各时代之史迹及社会生活，藉以表彰我国固有之优美文化，俾由此以增进民族意义，提高国际文化地位"为使命，❹由12人组成，具体分为模制、拓印、摹绘、测绘、摄影和文字记录共六个作业组，❺奔赴四川、陕西、河南、甘肃和青海等地开展美术考古研究，对石窟、寺庙、古墓等遗迹进行考察、研究与保护。

❶ 王子云.从长安到雅典：中外美术考古游记·上册[M].长沙：岳麓书社，2005：21.
❷ 南京中国第二历史档案馆藏.教育部艺术文物考察团考察西北三年工作计划[A].全宗号五，案卷号12043.
❸ 重庆二十五日中央社电.要闻简报[J].大公报（香港），1940-07-26(3).
❹ 东平.历史遗珍：《教育部艺术文物考察团西北摄影集选（1940—1944）》的发现[J].文博，1992(5)：44.
❺ 黄孟芳.王子云与西北艺术文物考察[J].学海，2021(4)：216.

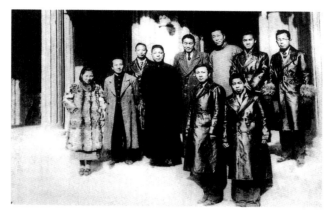

图2.12　西北艺术文物考察团成立全体团员合影，后排右四为王子云，1940年

比如在敦煌进行古迹拍摄、文物收集和壁画临摹等工作，综合运用复制、测绘、临摹、拓印、速写、摄影、记录等资料收集方式，与之同行的其他画家采取忠于写实壁画色彩、造型现状，对残破画面稍加整理的方法临摹和记录一批各时期的敦煌壁画作品。❶历时五年的艺术考察硕果累累，成果包括壁画摹本（三百余件）、洞窟照片（二百余张）、各类题材的写生（近千件）及《唐陵考察日记》，并编撰了首部莫高窟内容总录《敦煌莫高窟存佛窟概况之调查》。❷王子云曾在其《中国雕塑史》中述及汉唐精神，在谈到莫高窟第435窟护法天王像的艺术塑造手法时写道，"用硬直疏略的粗线，显示出雄强健劲的气质"，❸而此也正是彼时时代所呼唤和需要的气质。

王子云率领的考察团注重考古学和艺术学结合的方式，在考察结束后，还根据不同主题与类型编写了《教育部艺术文物考察团西北摄影集选（1940—1944年）》，摄影集中的每一张照片都对考察对象进行了角度、构图和艺术特色方面的记录与

❶ 张新英. 无声的庄严：敦煌与20世纪中国美术 [J]. 敦煌研究, 2006(1): 26.
❷ 韩红, 谢长英. 从档案记载看国立敦煌艺术研究所早期聘任人员 [J]. 档案, 2013(6): 45.
❸ 王子云. 中国雕塑艺术史 [M]. 北京：人民美术出版社, 1988: 102.

研究，此外，王子云还绘制了《西北写生选》，用此记录西北沿途的民俗、风景和文物。❶他创作了《唐十八陵全景图》《三等车厢》《中国的手艺工人》《黄土层的小饭店》《金张掖》《塞外夜行》《古酒泉写照》等作品，绘制了大量反映民族风情的艺术作品，包括蒙藏联姻、服饰介绍、民族运动会等民俗内容，其写生作品置于艺术走向民间背景框架之中。在考察期间，1943年1月17日，西北艺术文物考察团在重庆举办了"敦煌艺术及西北风俗写生画展"，推动了时任政府采取措施保护敦煌。❷

❶ 刘涔.论王子云艺术史研究方法的当代启示[J].西南民族大学学报(人文社会科学版), 2013(9): 195-200.
❷ 韩红,谢长英.从档案记载看国立敦煌艺术研究所早期聘任人员[J].档案, 2013(6): 45.

第3章
西北写生的自然景观图式与观念

西北之行的艺术家所关注的景观成为加强民族联系的手段，西北的天山、草原、沙漠和戈壁，被赋予情感，成为民族的象征景物。人文地理学家胡安·诺格在《民族主义与领土》一书中，将"景物"与"民族主义象征"联系起来，这些象征使人产生个人归属特定集体的明确情感，对于此种集体，被赋予一个认同符号，因此这些地点变成了民族主义性质的真正象征。即存在一种民族主义象征景物。❶例如，20世纪三四十年代，走进西北新疆进行写生与创作的艺术家司徒乔、吴作人、叶浅予、赵望云、韩乐然和雄黎才等人对"天山"的视觉呈现与传统相异，荒凉与孤寂的"天山意象"被民族景观化的图像范式替代并重构形成天山图式，"天山"开始具有民族性与政治性的象征意味，"天山"作为民族景观的视觉图像母题开始生成新的"天山意象"，并参与到新疆的民族团结政治性任务中。此时的天山已不再是纯粹的自然之物，而是成为自然和社会的共同产物，成为民族主义的象征之物，从视觉图像的角度促进各族人民完成中华民族命运共同体的身份认同，从文化政治角度来看，自然的风景成为构筑民族共同体的重要媒

❶ 胡安·诺格.民族主义与领土[M].徐鹤林,朱伦,译.北京:中央民族大学出版社,2009: 49-50.

介。即作为自然的西北"天山",被形塑为承载国家与民族精神的"江山",助力政治版图的"江山"构建。

又如骆驼作为西北常见的动物,并且一旦提及骆驼,观者容易联想到戈壁和沙漠,骆驼与沙漠成为艺术家作品中互文性的图式,骆驼、沙漠与戈壁是西北典型的自然景观,骆驼作为常见的动物不约而同地成为西行艺术家笔下的重要素材,因为骆驼本身就具有吃苦耐劳、不畏艰辛的特征,当时西行重要的背景之一便是处于战争爆发的时期,骆驼又起到象征中华民族忍辱负重精神的作用。由于特殊的时代背景,骆驼在艺术家笔下的视觉呈现,而逐渐成为具有精神化和人格化的主题,从而与中华民族精神开始形成连接,"自然与民族景观的图像化形象在将现代民族国家塑造成可见表征方面发挥了强大作用,并主张民族或国家与其所占据的领土或自然之间存在天然关系",❶图像化的自然和民族景观可以构筑出整个民族的共同体,艺术家将西行途中见到的高山、沙漠、骆驼、冰雪、草原等自然景物转化为艺术的图像,用民族志的方法记录西北的风景,在画面中构筑西北民族景观中的自然景观图式与观念。

3.1 江山之助:"天山"图像与意象重构❷

"天山"一词曾载于《山海经》,"又西三百五十里曰天山",吴任臣引杜诗

❶ 安德森, 多莫什, 派尔, 等. 文化地理学手册[M]. 李蕾蕾, 张景秋, 译. 北京: 商务印书馆, 2009: 376.
❷ 本节的部分内容曾于2023年4月28日,在香港大学美术博物馆举办的学术讲座"Across Time and Space: Re-visiting Twentieth-Century Chinese Oil Paintings Lecture Series",本人以题目为"With the help of rivers and mountains: Reconstruction of Tianshan Mountains Imagery in Situ Qiao's Paintings from the Perspective of National Landscape"演讲,对谈人为香港大学美术博物馆馆长吴秀华(Sarah NG)[EB/OL]. (2023-04-28) [2023-11-12]. https://umag.hku.hk/event/twentieth-century-chinese-oil-paintings/. 以题为《江山之助:国家景观视域下的天山意象重构》发表在《美术》2023年第12期。

注:"天山即祁连山,在伊州。"❶因天山地处西北,常代指为西北边疆,时或代表整个古代中国边疆,❷直至清代,天山才确指为新疆天山。❸在中国古典文献《史记》《汉书》关于天山的记载中,天山时常与边关要塞、环境险峻和残酷战事等相连,古代诗词中关于天山的描绘与想象也构建出天山孤寂和荒凉的意象,近代西方国家的科学考察报告亦显示出天山的自然环境十分恶劣。

但在20世纪三四十年代,西北写生的艺术家们对天山的视觉呈现与传统大相径庭,譬如在司徒乔的作品《天山放牧》和《夕阳》中,天山的色彩由饱和度高的蓝色、青绿色和红色构成,少数民族的人物活动也参与了天山景观的构建。其他西北之行的艺术家关于天山的创作,包括叶浅予的《天山舞者》,赵望云的《天山牧马》,雄黎才的《天山牧马图》和《天山行旅图》,西北写生系列作品中所构建的天山形象试图打破在19世纪末到20世纪初由西方考察团探查下所纪实表达的荒凉之景,同时也尝试瓦解古代文学历史关于天山孤寂意象的塑造。在当时建设西北的浪潮背景下,天山作为民族化的一个载体被纳入西北视野,对比于此前的作品,这一时期的作品往往是天山加人物活动的题材与图式,天山成为拥有慈母光辉的意象,如莘夫的《天山》中所写,"苍茫雄伟接云霄,拔地横空岁月遥。积雪功犹慈母乳,来春融溉稻花香。未许云封慨自封,一年储蓄是寒冬。疆民夏季深耕种,全赖天山积雪融"。❹

又如韩乐然赴西北所创作的《天池》系列,将天山天池的景观,从不同

❶ 吴任臣,撰. 栾保群,点校. 山海经广注:卷之二:西山经[M]. 北京:中华书局,2020: 102-103.
❷ 于逢春. 边疆研究视域下的"中原中心"与"天山意象"[J]. 新疆大学学报(哲学·人文社会科学版) 2014(1): 44.
❸ 成湘丽. 风景的"发现"与20世纪国人游记中天山形象的建构[J]. 石河子大学学报(哲学社会科学版) 2021(6): 108.
❹ 胥惠民. 现代西域诗钞[M]. 乌鲁木齐:新疆人民出版社,1991: 62.

的天气情况和多种角度进行视觉呈现，从而呈现并构建新疆天山天池的丰富图像。在本土西北之行的艺术家的画笔下，天山作为新疆典型的地理景观之一，日渐承载着建构国家文化记忆的任务，此时期的天山已不仅仅是自然界中的物质地貌，而演进成为象征民族与国家的文化景物，成为民族主义的认同符号。同时借助在绘画、报纸、电影和文学中塑造的地理景观，天山逐渐成为民族景观的一部分，起到强化中国人的国家与民族认同感的作用。正如胡安·诺格所言："景物在某个时候可以变为民族集体认同的象征"。❶所以天山成为西北民族自然景观中重要的象征符号，在20世纪的三四十年代救亡图存的时代语境中完成西北图景的构建任务，进而助力整个中华民族完成国族意识的认同。

3.1.1 边关要塞、战事与险绝

关于天山地域的战争纪事，《史记·李将军列传》中记载："天汉二年（公元前99年）秋，贰师将军李广利将三万骑击匈奴右贤王于祁连天山。而使陵将其射士步兵五千人，出居延北可千余里，欲以分匈奴兵，毋令专走贰师也。"❷其中"祁连天山"便是东部天山，"祁连"在匈奴语言中有"天"的意思，李广利率军至东天山北麓，进入匈奴腹地。班固在《汉书·武帝纪》中亦收载："夏五月，贰师将军三万骑出酒泉，与右贤王战于天山，斩首虏万余级。"❸《全唐诗》编录李白的诗歌《战城南》："去年战桑干源，今年战葱河道。洗兵条支海上波，放马天山雪中草。万里长征战，三军尽衰老。匈奴以杀戮为耕作，古来唯见白骨黄沙

❶ 胡安·诺格.民族主义与领土[M].徐鹤林,朱伦,译.北京:中央民族大学出版社,2009:54.
❷ 司马迁.史记:卷一〇九:李将军列传[M].北京:中华书局,2013:3457.
❸ 班固,撰.颜师古,注.汉书:卷六:武帝纪[M].北京:中华书局,1964:203.

田。"❶可知自古以来，天山便与规模偌大的战事关联。

不仅如此，天山也常与险峻之地相干，《清史稿》志录：

> 乾隆十八年（1753）以准噶尔逼处边境，哈密及西藏北路虽已设防，而选将备，具驼马，简军实，勘水草，储粮饷，修城垣，诸端待理。命疆吏先事筹备，次第施行。哈密已驻重兵，而防所全恃卡伦。天山冰雪严寒，加意抚循士卒。南路各城，以满洲营、绿旗营协同防守。❷

著录中揭载"天山冰雪严寒"，以突出天山侧近的环境险绝。因深知天山环境险恶，冰雪严寒，为此更应重视抚恤士兵。在论及天山之时，"祁连"二字也频繁出现，唐颜师古同《汉书》作注时曾指出祁连山应指天山，在"与右贤王战于天山"条下云："晋灼曰：在西域，近蒲类国，去长安八千余里。师古曰：即祁连山也，匈奴谓天为祁连。"❸颜师古先引晋灼的言语用以注明"天山"位置居于西域，且与长安相距甚远，继而颜师古阐明匈奴人将"天"视为祁连，故此天山为祁连山。

从汉代所呈现的文献，如《史记》中的《匈奴列传》和《卫将军骠骑列传》，《汉书》中的《匈奴传》和《卫青霍去病传》记录的霍去病两次攻打匈奴之战和进军的路线综合推见，汉代的祁连山为天山，与现在的祁连山无关。❹即汉文献中的"祁连山""祁连天山"和"天山"是指今新疆天山，而非青海和甘肃之祁连山。❺可知"天山"成为汉朝柄政西域的重要位置，至宣帝神爵二年（公元前

❶ 彭定求,等.全唐诗[M].北京：中华书局,1960: 1682.
❷ 赵尔巽,等,撰.中华书局编辑部,点校.清史稿[M].北京：中华书局,1977: 4081.
❸ 班固,撰.颜师古,注.汉书：卷六：武帝纪[M].北京：中华书局,1964: 203.
❹ 关于"汉代的祁连山为天山"的分析参见王建新,王茜."敦煌、祁连间"究竟在何处?[J].西域研究,2020(4): 27-38+167. 李艳玲.西汉祁连山考辨[J].敦煌学辑刊,2021(2): 14-26.
❺ 岑仲勉.汉书西域传地里校释[M].北京：中华书局,1981: 518-526.

60年），匈奴称霸西域的时代至此息止。❶清代魏源在《圣武记》中有所记载："盖新疆内地以天山为纲，南回北准；而外地则以葱岭为纲，东新疆西属国。属国中又有二：由天山北路而西北为左右哈萨克；由天山南路而西南为左右布鲁特，虽同一游牧行国，而非准非回非蒙古矣。"❷直至清代，天山的地理空间所指与如今基本一致，天山成为天然的地理空间分界线，确指为新疆天山。

在边疆区域史的研究中，有学者提出，正是天山山脉将新疆的荒漠、戈壁、绿洲、高山、冰川、草原、湖泊、河流等多元化的空间形态联系起来，成为新疆重要的地理轴心。❸鉴于其地理位置的重要性，日本学者松田寿男把天山山脉称为"天山半岛"，把喀尔力克山比作"灯塔"，将山脉南麓的哈密绿洲和北麓的巴里坤盆地比作"港口"。❹自古以来天山便与边关要塞、战事与险峻等关键词语相连，在文化层面给予接受者孤寂与荒凉的心理预设。

3.1.2 天山积雪与诗画意象

古代中原的文人士大夫通过诗歌文学对西域边疆地区展开了丰富的想象，从而产生了天山意象，从中原中心主义的角度探析，西北天山、西域、玉门关、楼兰和昆仑山等成为异域的象征之物，诗人文学家借助于此抒发孤寂的情感。❺正

❶ 关于"匈奴称霸西域的时代结束"的辨析参见余太山. 西域通史[M]. 郑州：中州古籍出版社，2003: 57-58.
❷ 魏源. 圣武记：卷四[M]. 北京：中华书局，1984: 170.
❸ 黄达远. 区域史视角与边疆研究：以"天山史"为例[J]. 学术月刊，2013(6): 162.
❹ 原文为："天山山脉以排列在其山麓的绿洲来决定东西交通线并作为东西队商仰望的永恒目标……这条山脉地理上的形状始终像个半岛。'天山半岛'正因为长长地突出在辽阔的沙海中，所以其突出部分与东方的蒙古和中原之间横亘着寸草不生、荒无人烟、极其干燥的大沙漠……标高4500米的喀尔力克山俯视着大沙漠，它对于从东方来的旅行者宛如岬角上的灯塔，而位于这座山脉南麓的哈密绿洲，以及北麓的绿色小天地巴里坤盆地，则给予在沙漠中长途跋涉而疲劳的人们以休息，俨然（成）为大陆上的港口。"参见松田寿男. 古代天山历史地理学研究[M]. 陈俊谋，译. 北京：中央民族学院出版社，1987: 7.
❺ 于逢春. 边疆研究视域下的"中原中心"与"天山意象"[J]. 新疆大学学报（哲学·人文社会科学版），2014(1): 42-44.

如唐朝李白所写《关山月》："明月出天山，苍茫云海间。长风几万里，吹度玉门关。汉下白登道，胡窥青海湾。由来征战地，不见有人还。戍客望边色，思归多苦颜。高楼当此夜，叹息未应闲。"❶ 即便是四海为家的李白，其诗中的"天山"依旧显露出对边疆的异域想象。❷ 这种异域想象形成的内在渊源是"内其国而外诸夏，内诸夏而外夷狄"的思想，❸ "天下"的观念支配了中国人对于世界与道德文明秩序的想象。❹ 直至清朝，天山仍然作为孤寂的象征出现，清代王树楠入疆后写下大量诗作，其中《哈密道中七首》中写道："汉家明月入胡天，塞外中秋一样圆。立马天山看北斗，故乡回首独凄然。天山顶上看伊州，衰草凄迷大碛秋。一簇旌旗围猎马，黑雕呼下墓云头。"❺ 在描述天山之时，寄托思乡之情，将其置于异域想象的荒凉境地，又如清代名将岳钟琪作诗《天山》："偶立崇椒望，天山中外分。玉门千里月，盐泽一川云。峭壁遗唐篆，残碑纪汉军。未穷临眺意，大雪集征裙。"❻ 西北塞外奇景吸引着戎马一生的将军岳钟琪，作者登高望远，回望玉门关内，思虑战事与乡思之情交融。

据统计，清代西域诗歌中，直接以"天山"命名的有近二十首，如舒其邵的《天山行寄同年张雨岩太守》，福勒洪阿的《登天山小憩》，成瑞的《度天山》，洪亮吉的《天山歌》，邓廷桢的《天山题壁》等，❼ 成瑞的《度天山》载言："天山一

❶ 彭定求，等. 全唐诗[M]. 点校本. 北京：中华书局，1980: 1689.
❷ 于逢春. 边疆研究视域下的"中原中心"与"天山意象"[J]. 新疆大学学报（哲学·人文社会科学版），2014(1): 44.
❸ 何休，解诂，徐彦，疏. 春秋公羊传注疏：卷一：隐公[M]. 上海：上海古籍出版社，2014: 5.
❹ 关于"内诸夏而外夷狄"的思想的形成，参见梁治平. "天下"的观念：从古代到现代[J]. 清华法学，2016(5): 5-31. 朱圣明. 现实与思想：再论春秋"华夷之辨"[J]. 学术月刊，2015(5): 159-167.
❺ 吴蔼宸. 历代西域诗钞[M]. 乌鲁木齐：新疆人民出版社，2001: 313.
❻ 阳光，关永礼. 中国山川名胜诗文鉴赏辞典[M]. 北京：中国经济出版社，1992: 996.
❼ 李彩云. 论清代西域诗中的天山意象[J]. 喀什师范学院学报，2011(5): 68.

脉西荒肇，万里东来青未了。伊吾之北月氏南，千寻耸峙烟霞绕。"❶言明天山肇始于西北，广阔壮丽，成为西域的独特风光。清朝邓廷桢的《天山题壁》："叠嶂摩空玉色寒，人随飞鸟入云端。蜿蜒地干秦关远，突兀天梯蜀道难。龙守南山冰万古，马来西极石千盘。艰辛销尽轮蹄铁，东指伊州一笑看。"❷伊州指新疆哈密市，这首诗歌记录的是邓廷桢在到达新疆伊犁之前，历经艰辛翻越陡峭险峻的天山之路，穿过果子沟时所创作，"叠嶂摩空玉色寒"彰显天山连绵层叠的壮观之意，作者在诗中还提及因为险峻而忆起李白笔下的《蜀道难》，凸显天山险要的地理位置。诗歌内容中涉及"天山"的数量非常多，并且时常与雪联系在一起，譬如清人宋伯鲁作于光绪二十九年（1903）的《天山夜行》，"亭亭一片长安月，万里来照天山雪。天山雪后风如刀，行人望月肠断绝。"作于同一年的《天山落日》中载言："势将烧尽天山雪，一靓万古青芙蓉"，宋伯鲁还在同一年所作的《阜康道中望天山》中写道："天山积雪连天高，直从平地翻银涛。"❸当时作者从哈密、大石头、木垒、奇台、吉木萨尔一路西行，赶赴伊犁，途中所见白雪皑皑，银涛万里的天山，令作者心生感慨。另有王大枢的《天山雪》："行到天山不见山，山头积雪极天顽"，❹清人成书仿竹枝的《伊吾绝句》载言："荷锸开畦四月天，不须好雨润芳田。真阳融尽阴山雪，顷刻飞来百道泉"，哈密经年无雨，屯田全靠雪水，春天气候变暖，天山冰雪消融，灌溉周遭百里。❺1936年天明社编的《现代最流行歌曲选》中的歌曲《五月天山雪》，歌词出自李白的《塞下曲六首》中的第一首"五月天山雪，无花只有寒。笛中闻折柳，春色未曾看。晓战随

❶ 张还吾. 锦绣中华历代诗词选[M]. 北京：西苑出版社，1999：685.
❷ 张还吾. 锦绣中华历代诗词选[M]. 北京：西苑出版社，1999：685.
❸ 齐浩滨. 庭州古今诗词选[M]. 乌鲁木齐：新疆人民出版社，1994：181.
❹ 杨丽. 清代天山诗赏析[J]. 新疆大学学报（哲学社会科学版），1997(2)：76.
❺ 袁行云. 清人诗集叙录·第2册[M]. 北京：文化艺术出版社，1994：1690.

金鼓,宵眠抱玉鞍。愿将腰下剑,直为斩楼兰"和第五首"塞虏乘秋下,天兵出汉家。将军分虎竹,战士卧龙沙。边月随弓影,胡霜拂剑花。玉关殊未入,少妇莫长嗟。"❶其中"五月天山雪,无花只有寒"突出天山寒冷之状。可知诗歌的文本层面,对于天山的借用象征已相沿成习。

天山的群峰中,博格达峰十分著名,亦有许多关于博格达峰的诗句,譬如颜检作于嘉庆十三年(1808)的《博克达山》写道:"巉崿凌空起,崔嵬镇大荒。效灵出云雨,划界辟甘凉。月窦乌孙国,寒潭白练光。何人登绝顶,一啸俯苍茫。"❷这首诗写于乌鲁木齐,描绘出博克达山的高峻之势,作者还注文"山顶平处有大龙潭,周数十里,隔山之坳,出为瀑布。"❸清代成瑞于道光十二年(1832)作于由肃州(酒泉)赶赴乌鲁木齐途中的《望博克达山》,"秋高月冷晓风斜,路近灵山望眼赊。叠巘浮青迷鸟道,三峰泻玉镇龙沙。空潭碧蓄源头水,老树红酣雪后花。安得飞仙同举袂,登巅一览赤城霞。"❹作者遥远路途中望见博格达峰,峰峦层叠,在边塞之地,山峰半腰有潭,不溢不竭,颇为壮观。

传为唐代颜真卿的《裴将军诗》写道:"裴将军,大君制六合,猛将清九垓。战马若龙虎,腾凌何壮哉。将军临北荒,恒赫耀英材。剑舞跃游电,随风萦且回。登高望天山,白雪正崔嵬。入阵破骄虏,威声雄震雷。一射百马倒,再射万夫开。匈奴不敢敌,相呼归去来。功成报天子,可以画麟台。"其拓本藏于浙江省博物馆(见图3.1),这首诗歌也被称为《送裴将军北伐诗卷》,此帖的书法是行书、楷书和草书混写,字体大小、长短和斜正变化多端,并且夹杂隶书的笔

❶ 天明社.现代最流行歌曲选:中外名歌三百首[M].上海:中国出版社,1936: 170.
❷ 齐浩滨.庭州古今诗词选[M].乌鲁木齐:新疆人民出版社,1994: 110-111.
❸ 齐浩滨.庭州古今诗词选[M].乌鲁木齐:新疆人民出版社,1994: 111.
❹ 齐浩滨.庭州古今诗词选[M].乌鲁木齐:新疆人民出版社,1994: 126.

法，整幅书法气势浑厚。书法的内容是作者歌颂将军裴旻英勇善战，击败匈奴的丰功伟绩，诗中"天山"，白雪崔嵬，描绘出其险峻的环境。另有藏于美国纽约大都会艺术博物馆的宋高宗赵构的《天山诗团扇》（见图3.2），草书写有"天山阴□判混茫❶，二爻调鼎灌琼浆。试来丑未门边立，迸出霞光万丈长"，钤有"德寿闲人"，无款识，书法洒脱顺畅、颇有章法，❷"混茫"二字突出了天山广阔无边之意。

图3.1 （传）[唐]颜真卿《裴将军诗》，纸本拓本，43cm×427cm，浙江省博物馆

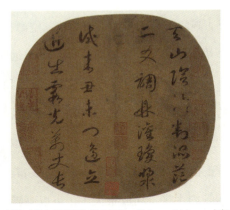

图3.2 [南宋]赵构《天山诗团扇》绢本册页，23.5cm×24.4cm，大都会艺术博物馆

清代华喦（1682—1756）创作边塞行旅题材的作品《天山积雪图》（见图3.3），创作于乾隆二十年（1755）春，画中自识"天山积雪。乙亥春，新罗山人写于讲声书舍，时年七十有四"，下钤作者印"华喦"和"空尘诗画"。华喦作此

❶ 此字模糊难认，认"□"表示。
❷ 故宫博物院. 中国宫廷绘画研究[M]. 北京：紫禁城出版社, 2015: 121.

画时已74岁高龄，是其晚年的代表作品，描绘的是想象中的天山，华嵒中年曾北游恒山，西游华山，饱览雪山寒驼之景。图中的天山雪峰巍峨挺立、陡峭高耸，画中鸿雁、骆驼衬托出身着大红斗篷、藏掖宝剑的旅人内心孤寂之感。❶画作构图狭长，人物、骆驼与鸿雁拉开距离，形成天高地迥的视觉效果，画面采用留白画法显示出天山洁白与冷峭的特点，大面积洁白的雪峰与深沉灰暗的天空形成强烈对比，令观者寒意顿生。❷画面显示为隆冬，据时节，鸿雁应该去往南方，本不应该出现在画面，但是作者用以自喻，从而抒发其孤寂的情绪。画面中的骆驼正作仰天长鸣状，形象瘦骨，而非矫健，以突出自然环境荒凉、人物寂寥的特点，作为想象的天山以补充说明人物的悲凉情绪，营造出荒凉苦寒之感。整个画面构图虽然简括，但高耸的天山令读者感知其险峻之意。❸

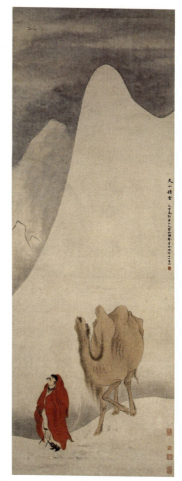

图3.3　[清]华嵒《天山积雪图》，纸本设色，159.1cm×52.8cm，故宫博物院

❶ 杨新. 新罗山人的《天山积雪图》[J]. 紫禁城, 1982(1): 8.
❷ 杨丽丽. 华嵒天山积雪图轴[EB/OL].[2023-01-11]. https://www.dpm.org.cn/collection/paint/228220.html.
❸ 刘文西, 陈斌. 中国明清写意画谱[M]. 西安: 三秦出版社, 2014: 335.

3.1.3 天山写生:"天山放牧"主题

在20世纪三四十年代,本土西北之行的艺术家奔赴天山,深入当地,其习见景象便是牧民的放牧活动,艺术家将所见的西北典型的自然景观"天山"与当地放牧行为结合,创作关于"天山放牧"主题的作品。其中,具有典型性的作品包括司徒乔的《天山放牧图》《夕阳》和《草原夏牧》,黎雄才的《天山牧马图》,以及赵望云的《天山薄暮》等。

司徒乔在回忆文章《新疆猎画记》中写道:"天山雪似刀,瀚海沙如箭,问此行何处?笑指玉门大漠漠无边。像疾箭射出地球以外,我从中原摄向新疆。"❶司徒乔未进入新疆之前,在他的认知中,新疆天山环境恶劣,雨水如刀箭一般。他在兰州结束"西北考察组"任务后,继续西北之行,经甘肃至新疆,采取旅行写生的方式,其大致路线经过兰州、武威、张掖和于田等地。❷

司徒乔离开哈密去往天山的路途中,见到牛马成群,在深入当地的过程中,可以看到天山放牧的景色。他在《新疆猎画记》中如是记载:"别去哈密,在孤垒似的七角井住了一宵,车出奇台,慢慢攀上天山,上山之初,斜坡上牛群马群接踵,及横峰北转,岩岫高奇。"❸于是在1944年,司徒乔创作了《天山放牧图》(又名《冬晨饮马》)(见图3.4),司徒乔对天山的视觉呈现与古史和诗歌中所刻画的天山形象相异,荒凉孤寂的天山意象被民族化的图像范式所替代,具体表现在民族人物活动参与景观构建,天山色彩由饱和度高的蓝色和青绿色构成,使天山富有美感,蓝白相间的色彩呈现出早春解冻的景象。在画作的背面写着"一幅

❶ 司徒乔.新疆猎画记[M]//冯伊湄.未完成的画:司徒乔传.北京:人民文学出版社,1999:226.
❷ 吴为山.赤子之心:20世纪中国油画名家:司徒乔[M].北京:文化艺术出版社,2017:106.
❸ 司徒乔.新疆猎画记[M]//冯伊湄.未完成的画:司徒乔传.北京:人民文学出版社,1999:228.

未完成的画",水彩颜料的透明感对于表现新疆细腻和稀薄的空气十分合适。❶色彩的变化特征在司徒乔的《天山放牧图》中得到体现,他的文字中亦如是记载:"此长卷似的一段天山,尚历历在目,及云合天暝,色素复为之一变"。❷文字中的记录正是其在新疆看到天山附近的天空与雪山变化的颜色。

类似的作品还有其1944年创作的《夕阳》(见图3.5),用粉色、黄色和红色等暖色调描绘天山,画面中的马群起到点睛之笔的作用。司徒乔在其《新疆猎画记》中记载:"对着天山积雪,徐徐把哈密瓜赏味,口福眼福,都庆不浅。当落日余晖,染红天山积雪时,立刻放下瓜片,执起画笔,桌上余瓜与四周风物,随意括入画幅。"❸当司徒乔踏入新疆时,深切感知天山的自然景观,居住在当地,感受其生活习俗。文中提及"落日余晖,染红天山积雪",此时的天山景观是温暖且富有变化的,而不再是未进入新疆之前印象中的苦寒与冰冷环境。

图3.4 司徒乔《天山放牧图》,纸本粉画,36.8cm×53.8cm,1944年,中国美术馆

❶ 张伟.重新定义民族认同:1943—1945年司徒乔的新疆之行[J].美术学报,2019(4): 85.
❷ 司徒乔.新疆猎画记[M]//冯伊湄.未完成的画:司徒乔传.北京:人民文学出版社,1999: 228.
❸ 司徒乔.新疆猎画记[M]//冯伊湄.未完成的画:司徒乔传.北京:人民文学出版社,1999: 227-228.

图3.5　司徒乔《夕阳》，布面油彩，44cm×58cm，1944年，新疆美术馆

　　另有1944年司徒乔创作的《草原夏牧》（见图3.6），又名为《尤鲁都斯黄昏》，新疆新和县尤鲁都斯巴格镇地处天山支脉却勒塔格山南麓，作品画面的背景用淡蓝、紫灰等颜色勾勒和晕染出焉耆珠勒都斯山，创造一种缥缈之感，与近景的绿色草原形成鲜明的对比，画面上有马群、牧马人和帐篷，作者记录天山脚下的具有浓郁生活气息的牧民生活。作品采取的是横构图，尽可能地表现出天山的绵延感和草原的宽阔感。1906年，瑞典科学考察团的探险家斯文·赫定曾拍过与《草原夏牧》构图类似的照片，在1905年至1908年，斯文·赫定主要考察西藏地区，在对喀喇昆仑山脉的考察中，通过拍摄"形成连续系列"的照片来创作摄影全景图（见图3.7）。❶与司徒乔的《草原夏牧》对比分析，斯文·赫定的摄影作品中没有牧民和帐篷，只有四只马匹，传递出山脉脚下的荒无人烟与孤寂之感。在当时科学考察团拍摄的照片中，不论是天山山脉，还是昆仑山脉，都给予读者寂寥之感。

❶ BERGWIK S. Elevation and Emotion: Sven Hedin's Mountain Expedition to Transhimalaya, 1906–1908[J]. Centaurus, 2020, 62(4): 656.

图3.6 司徒乔《草原夏牧》(又名《尤鲁都斯黄昏》),纸本水彩,18.4cm×62.5cm,1944年,广州艺术博物院

图3.7 斯文·赫定《西藏西北部阿克赛钦的莱特湖以南》照片、硬纸板,1906年9月20日,图片出自:斯文·赫定照片档案馆

"天山放牧"日渐成为近代中国关于天山绘画的创作主题之一,走进西北的艺术家所塑造的天山形象,在天山景观的文化记忆中谱写具有生机与活力的天山、牧民与动物和谐共处的场景,一定程度上打破了天山冷峻的传统形象。除了司徒乔的相关作品,天山放牧题材的作品还有黎雄才西北之行创作的《天山牧马图》,该作品背景为崇山峻岭,雪山隐约在云层之中,牧民骑马驰骋在雪中。黎雄才在西北之行后,其艺术的风格面貌也逐渐由固有的岭南画派表现形式转变为

更具苍茫浑厚的风格。黎雄才1941年从广东韶关出发,到广西之后,再从广西进入云南、贵州、四川,再进入陕西、甘肃、宁夏、内蒙古和新疆等地,历时约8年。大约在1947年进入新疆,在其1947年的作品中题写:"卅六年秋,西出嘉峪关,还入祁连探莫高窟,观摩六朝魏晋之坚堂,三十七年冬因写关外归来之景。"❶

1933年,赵望云任天津《大公报》的旅行记者,赴塞北进行旅行写生。40年代,赵望云游历西南西北各地,采集西部各民族的风土人情,临摹敦煌壁画等。1941年始,赵望云系统研究中国画的传统技法,并于1942年在西安创办平明画会,主编杂志《雍华》,并且设立青门美术社,专门研究国画创作。❷在西北旅行中,其绘画题材所关注的对象由农民进而转向西北的自然山川景物。在其1944年创作的《天山薄暮》(见图3.8)中,天山成为人物活动的背景,在远景中显现,重点突出羊群、牧者和小孩。赵望云将这些具有民族特点的形象置于新疆天山特殊的环境中,又结合传统国画的构图方法,将塔松、云杉、层层叠叠平缓的远山与动物、人物和蒙古包组合,侧重近代民情风俗的描绘,赵望云"突破旧式画材之藩篱",❸使得天山脚下成为具有生活气息的场域,融入了生活场景的天山图式瓦解了传统天山孤寂荒凉的意象。1947年,赵望云创作《崇山牧马图》,是其旅行至西北时所绘天山牧马之情景,画风质朴,气势雄伟,体现出北国风貌。❹

❶ 周建朋. 走进新疆的山水画家与20世纪中国美术探索[C]//殷会利. 中国民族美术发展论坛文集:第3集. 石家庄:河北美术出版社, 2016: 127-134.
❷ 金通达. 中国当代国画家辞典[M]. 杭州:浙江人民出版社, 2001: 622.
❸ 程征. 中国名画家全集·赵望云[M]. 石家庄:河北教育出版社, 2002: 32-33.
❹《户县文物志》编纂委员会. 户县文物志[M]. 西安:陕西人民教育出版社, 1995: 212.

第3章 西北写生的自然景观图式与观念　95

图3.8　赵望云《天山薄暮》，纸本设色，154.5cm×91.5cm，1944年

以雪山为背景、人物活动为前景的图式，还有吴作人西行期间1944年创作的纸本水彩作品《甘孜市场之雪》（见图3.9），作者也将动物、人物活动与帐篷绘制于前景之中，远处为白雪覆盖的山脉，甘孜位于四川省西部，康藏高原东南，从标题及吴作人西行路经可以推测，此山脉为横断山脉的贡嘎山。类似作品还有其1944年创作的《牧场之雪》（见图3.10），可知在本土西北之行的艺术家的创作中，表现西北雪山的常见图式为远景山体，近景人物活动。其中《牧场之雪》描绘的是洽察寺前的景色，1946年的《艺文画报》曾刊载这幅作品，名为《洽察寺前景色》，并注文记录："西藏高原，夏季无边碧草，可牧牲畜，冬则一片白雪，

银野静寂,洽察寺在西康北部大草原,拔海四千四百公尺,为政教都会。"❶ 此作品也刊载在1946年的《上海图画新闻》上,名为《海拔四千四八百之哈察寺》❷,当画面上出现人类活动时,寂静的空间被打破,雪山开始具有生命的气息。

图3.9 吴作人《甘孜市场之雪》,纸本水彩,28cm×39cm,1944年,中国美术馆

图3.10 吴作人《牧场之雪》,纸本水彩,27.5cm×19.5cm,1944年

❶ 裹予. 吴作人教授之西画[J]. 艺文画报,1946,1(3): 39.
❷ 佚名. 吴作人教授漫游西北速写[J]. 上海图画新闻,1946(13): 21.

1948年刊载在《天山画报》上的摄影作品《牛放天山》（见图3.11），该作品将天山作为背景隐约显现，辽阔的草原点缀着牛群，牛儿在草地上进食，这是新疆畜牧常见的景象，此系列摄影名为《新疆畜牧》（见图3.12），还包括其他摄影作品，如《牧人之家》《饱餐归宿》《马牧大野》和《追逐水草的羊群》。❶

图3.11　颜谦吉《牛放天山》，出自《天山画报》1948年第5期，第13页

图3.12　颜谦吉《新疆畜牧》，出自《天山画报》1948年第5期，第13页

❶ 颜谦吉. 新疆畜牧[J]. 天山画报, 1948(5): 13.

天山壮丽的情景也在民国时期的新疆游记中被描绘与记录，譬如徐炳昶的《西游日记》中有所提及。1928年，时任中国西北科考团中方团长的徐炳昶率团于新疆哈密、吐鲁番、达坂城、乌鲁木齐一路途徙考察，沿途见天山景色朝明晦朔，气象万千，言称沁城雪山"下有薄雾笼罩，意态雄伟萧逸"，❶可见西北之地，只有身处当地，才能感受其变幻多姿与雄伟萧逸的特点。在哈密附近，作者记载："驻地东北望云色迷茫，雪峰高耸云表，如非素知有山，即当疑为云幻峰峦。此山奇幻万千，何时看，何时美，无一时与他时相同，真令人惊叹无既！"❷谢彬在1916年至1917年西行之后，其《新疆游记》详细记录了他在新疆探险旅行的过程，其中在横跨天山时，"初折东入山，山谷幽隧，比于函谷，渐行渐高。五里，乌鲁布拉克岭巅，下陡坡，更斜下极陡之坡，右临涧底，何止千仞。鸟道一线，宽不盈尺，设一堕崖，人马立碎。"❸可知谢彬在穿越天山之时，历经险地。

在西北旅行家的视野中，以及赴西北写生的艺术家的画作中，对于西北天山的描述存在共性，展现出天山除寒冷荒凉之外的其他特征，包括变化多姿等特点，而能发现这些特点的前提条件是只有深入当地，才能对其进行全面的记录与描述，不论是西北写生的艺术家还是西北旅行家，其呈现的作品和文字一定程度上解构了传统中的天山荒凉意象，呈现出更加立体的天山形象。

在国家发行的货币中，官方将天山与国家形象关联。"天山放牧"的意象促进民族融合的重要作用，亦可从1960年版的第3套人民币中1元面值纸币的背面主景为《天山放牧图》推知，这是由侯一民设计的素描稿，再由钢版雕刻家鞠文俊雕刻。该图前景为羊群，重点刻画羊的形态，整体把握大片羊群，中景为

❶ 徐炳昶.西游日记[M].兰州:甘肃人民出版社,2002: 144.
❷ 徐炳昶.西游日记[M].兰州:甘肃人民出版社,2002: 145.
❸ 谢彬,著.杨镰,张颐青,整理.新疆游记[M].乌鲁木齐:新疆人民出版社,2001: 92.

一望无际的森林，远景为朦胧的山峦，❶作品极富浪漫主义气息，描绘出天山洁白的云，葱茏的树，山麓牧歌悠远，羊声绵绵。❷纸币的正面是女拖拉机手的形象，原型是新中国第一位女拖拉机手梁军，❸照片最早由中央新闻摄影局记者王纯德于1949年在黑龙江查哈阳机械农场拍摄。❹纸本的正面是东北黑龙江的劳动妇女，背面为西北天山；正面为东北的机械生产，背面是西北畜牧风光，两组图像包含空间转换、传统家庭关系的重组等内容；天山作为自然景观的国家形象，妇女劳动、天山放牧与国家意志相互关联。从货币的图像中可以探知天山在促进民族团结中所起的作用。随着货币的发行，天山的图景得到广泛传播，作为西北自然景观之一的天山意象由此而被赋予了国家权威的性质。这样的传播将催生一种新的认知空间，即在天山与西北、天山与民族、天山与国家之间，存在着密切的关联。

3.1.4 壮丽与英雄化："天池"成为典型形象

天山天池位于新疆天山博格达峰的山腰，又称为瑶池。在赴西北写生的韩乐然的水彩作品中，新疆天山天池是其经常描绘的对象，经统计涉及天池的作品有14幅之多，❺是韩乐然在20世纪40年代所创作的风景作品中最多的主题，分为六次创作，创作时间集中于1946年至1947年间，创作地点是在天山博格达峰北侧，

❶ 马贵斌, 张树栋. 中国印钞通史[M]. 西安：陕西人民出版社, 2015: 373.
❷ 敖惠诚, 贺林. 中国名片·人民币[M]. 北京：中国金融出版社, 2010: 118.
❸ 顾雷. 女拖拉机手梁军[N]. 人民日报, 1950-01-17(6).
❹ 赵国春, 郭亚楠. 北大荒文艺史略[M]. 哈尔滨：哈尔滨工程大学出版社, 2019: 228.
❺ 具体为《雨中天池之一》《雨中天池之二》《雾中天池》《静静的天池》《天池山影》《天池全景》《天池一角》《静静的天池之一》《静静的天池之二》《静静的天池之三》《静静的天池之四》《静静的天池之五》《静静的天池之六》和《静静的天池之七》。参见陈晨曦. 韩乐然在新疆的艺术活动与艺术创作研究[D]. 西安：陕西师范大学, 2019: 33.

距离乌鲁木齐市约110公里。❶在韩乐然心中,将新疆的天池寄托思乡之情,家乡长白山的天池与其同名,完成其遥远西北与东北的想象连接,其女儿韩健立回忆父亲时曾说:"天山顶上有个天池,家乡长白山上也有一座天池,当年父亲骑着毛驴艰难地登上山顶画了许多幅天池图以慰思乡之情"。❷

天池系列风景作品其中的《天池一角》《静静的天池》《静静的天池之一》和《静静的天池之二》四幅所选取的场景为同一个地点,以四幅作品表现同一景物在日落时刻的光色变化。另外《雨中天池之一》(见图3.13)《静静的天池之五》《静静的天池之六》和《静静的天池之七》四幅作品为同一视角,内容与构图相似,表现山间云雾缭绕的特点。❸1947年所创作的《天池全景》(见图3.14),韩乐然以近似几何形的方式表现,远山以暖色显现,由两侧至中间的天山以绿色作为主要色调,绿颜色层次丰富。❹韩乐然赴西北所创作的《天池》系列,将天山天池的景观从不同的天气情况和多种角度进行视觉呈现,从而构建出新疆天山天池的丰富图像。

图3.13　韩乐然《雨中天池之一》,纸本水彩,32cm×47.5cm,1946年,中国美术馆

❶ 周琳.革命与艺术之间:民国艺术家韩乐然研究[D].哈尔滨师范大学,2016:126.
❷ 马海平.韩乐然简表[J].南京艺术学院学报(美术与设计版),2018(11):204-205.
❸ 周琳.革命与艺术之间:民国艺术家韩乐然研究[D].哈尔滨师范大学,2016:127-128.
❹ 周琳.革命与艺术之间:民国艺术家韩乐然研究[D].哈尔滨师范大学,2016:129-130.

图3.14　韩乐然《天池全景》，纸本水彩，29cm×75cm，1947年，中国美术馆

司徒乔在《哈萨克猎人》题跋道："天池是我国最优美之风景区之一，在天山博克达（博格达）峰下，拔海六千尺，一镜映天，湛然澄碧，池畔雪峰冰岫高入云表，清朗之气扑人眉宇，适有哈萨克族猎人，立马池畔，试汲池水，写其雄健之姿。一九四四，司徒乔并志。"（见图3.15）气势磅礴的雪峰与雄健的骑马猎人，透露出英雄化的审美趣味。❶关于此画，司徒乔在《新疆猎画记》中回忆道："盖冰雪中马的神采姿态，特别显得清晰，又有湖天云山作背景，实不可多得之画材。"❷在《哈萨克猎人》中，司徒乔以天山和天池作为壮丽的背景，生动描绘了一位骑马者的雄健姿态。他在《新疆猎画记》中记录："及凌巨壑，苍虹摩天，临岩招展，路转峰回，忽又豁然开朗，一片蓝天，蓦地倒置眼前。我们盖以亲临天池之外沿（天池即瑶池），马背翘首，天风拂面，池水湛碧，玉波莹洁，池大可三倍于故乡之北海。"❸作者将天池的美丽景色通过文字与绘画多种文本记录下来，以文释图，图文互证的作品《哈萨克猎人》显示天山天池的壮丽特点。

❶ 张伟.重新定义民族认同：1943—1945年司徒乔的新疆之行[J].美术学报，2019(4)：84.
❷ 司徒乔.新疆猎画记[M]//冯伊湄.未完成的画：司徒乔传.北京：人民文学出版社，1999：250.
❸ 司徒乔.新疆猎画记[M]//冯伊湄.未完成的画：司徒乔传.北京：人民文学出版社，1999：229.

图3.15 司徒乔《哈萨克猎人》,纸本水彩,64.8cm×39.9cm,1944年,新疆美术馆

天山天池的景观成为新疆的典型形象,也时常出现在摄影家的镜头之中。1946年刊载在《艺文画报》的摄影作品《瑶池在天山之巅》(见图3.16),真实地记录了天池的景色,天空、天山与天池构成整个画面,《瑶池在天山之巅》与《哈萨克猎人》的构图极其相似,唯一不同的是前者画面没有骑马的猎人。摄影作品《瑶池在天山之巅》注文介绍:

> 瑶池,在天山的顶巅,位于拔海二千公尺的丛山中,所以又名天池,相传是周穆王宴西王母处。池的四周,有雪山,有古林,风景佳绝。这里距离迪化只有一百七十公里,但因交通不便,游客不见十分踊跃。❶

❶ 佚名. 新疆景色[J]. 艺文画报, 1946, 1(6): 2.

第3章 西北写生的自然景观图式与观念 103

纪实的摄影再现了天山瑶池的真实面貌。人们在天池边游玩的照片也开始刊载在报纸期刊之上，例如1948年《新疆文化》所载的照片《天山风景：天池之滨》，❶两位年轻女子在池边游玩，给平静的天池增添了一丝生活气息。

图3.16　佚名《瑶池在天山之巅》，出自《艺文画报》1946年第6期，第2页

另有刊登在1948年的《联合画报》的《天池风光》（见图3.17）系列照片，包括《博格达雪山倒映于神秘美丽之天池》《天池及五岳庙之鸟瞰》《天山内哈萨克毡包前之汉哈维三族》《由托天石遥望博格达雪峰》和《天池滨之托天石》，记者青野的文字说明：

❶ 佚名.天山风景：天池之滨[J].新疆文化，1947(1): 22.

记载新疆天池之文字常有，而优美之照片则不易多见。记者旅居塞外数年，心向往之者久矣，客秋获一偶然之良机，得一游其地，摄得数帧，不敢自私，特送本刊，公诸同好，并让内地之同胞一睹西陲美丽之风光，同心协力，爱吾疆土耳。❶

图3.17　青野：《天池风光》，出自《联合画报》1948年第220期，第21页

记者青野从不同的角度拍摄天山天池，其中在《博格达雪山倒映于神秘美丽之天池》中，坐立于岩石上的人与广阔的天池形成对比，尽显天池仙境之感。《天山内哈萨克毡包前之汉哈维三族》记录了汉族、哈萨克族和维吾尔族在哈萨

❶ 青野. 天池风光[J]. 联合画报, 1948(220): 21.

克毡包前的合影，显示民族团结之意，结合其文字"让内地之同胞一睹西陲美丽之风光，同心协力，爱吾疆土耳"可知，天池作为民族景观的象征出现在国家视野的视觉文化文本之中。通过比较摄影作品《瑶池在天山之巅》与司徒乔1944年创作的水彩作品《哈萨克猎人》可知，司徒乔对于天山的刻画基本符合实际情况，这幅作品不管是对天山瑶池的刻画，还是对哈萨克猎人的描绘均具有纪实性的特征。

司徒乔将作品命名为《哈萨克猎人》，可推知其表现重点是骑马的哈萨克猎人，天山与天池作为背景起到衬托补充的作用。骑马的哈萨克人给司徒乔留下了深刻印象，骑马肖像与环境融为一体，"翌日破晓，役夫饮马池畔，马首后仅见层峰叠嶂，隐约霞端，天池茫茫天表，我于好梦初回时睹此，不禁失声叫绝。"❶司徒乔目睹此景，天池、天山与骏马，茫茫意境令其感动。骑马肖像在西方艺术中常与英雄、帝王关联，比如安东尼·凡·戴克（Anthony van Dyck，1599—1641）的《查理一世骑马像》（见图3.18）、提香的《查理五世骑马肖像》等。❷安东尼·凡·戴克的《查理一世骑马像》，画面中查理一世以英雄般的形象出现，骑着骏马审视着他的领地，腰间佩长剑，手持指挥棒，佩戴勋章。欧洲的骑马肖像与塑造英雄化结合，司徒乔亦将天山、天池与骑马肖像相结合的图式，结合司徒乔曾经的留学欧洲经历，可以猜想其图式的创造或许受到留学经历的影响。他将哈萨克猎人英雄化，而天山又作为英雄化的风景以背景的形式出现。

❶ 司徒乔. 新疆猎画记[M]//冯伊湄. 未完成的画：司徒乔传. 北京：人民文学出版社，1999: 229.
❷ BRAHAM A. Goya's Equestrian Portrait of the Duke of Wellington[J]. Burlington magazine, 1966, 108(765): 618-621.

图3.18 [英]安东尼·凡·戴克《查理一世骑马像》布面油画，367cm×292.1cm，1637—1638年，英国国家美术馆

 1947年的《新疆文化》刊载的照片《善骑精射之哈族男子》（见图3.19）中，可以看到骑马男子与司徒乔的笔下骑马男子在选取角度、人物形态和动物姿势上具有相似之处。从司徒乔的绘画中可知，他将善骑精射的哈萨克人与天山瑶池结合起来，从写生的角度分析，符合纪实性的特点，从图式生成的角度分析，天山与骑马者互证，产生崇高性的精神，天山由传统的苦寒形象转而与英雄相连，进一步与民族精神发生关联。关于哈萨克人擅长骑马的图像还有1948年刊载在《天山画报》上的摄影作品《哈萨克人骑驰之雄姿》（见图3.20），❶画面主体由山

❶ 冯远尧,何蔚文.哈萨克人骑驰之雄姿[J].天山画报,1948(6): 16.

群构成，与近景处略显渺小的骑马人物形象对比凸显出天高地阔、地广人稀之感，将视线聚焦于正在骑马奔驰的哈萨克人，虽然囿于拍摄距离与摄影器材，人畜形象的轮廓并不清晰，但牧民向前俯身的姿态、马匹腾空的踢踏，以及奔驰所扬起的尘土，无不表现出哈萨克牧人策马奔驰于西部辽阔山川的酣畅淋漓。

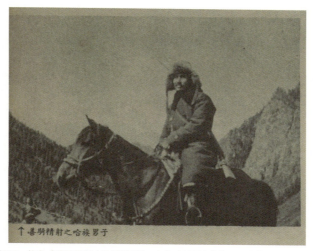

图 3.19　佚名《善骑精射之哈族男子》，出自《新疆文化》1947 年第 1 期，第 29 页

图 3.20　冯远尧、何蔚文：《哈萨克人骑驰之雄姿》，出自《天山画报》1948 年第 6 期，第 16 页

司徒乔在《新疆猎画记》中记载：

> 荒寒骋马，雪海逶迤，望着澄澈如水的青天，重又前进，无数牧户农庄，星缀银野，鞭举而雪花乱飞，蹄落而血泥印长。忆昔年肄业燕京，立冰绘雪之痴，至此可谓极雪国大千之大观，可是要真表现雪景，还要有澄明心境之修养，始能悟真洁；有灵快笔触，始能状真清。一个岭南游子，走马匆匆，所能表达的实在有限。❶

在新疆的大自然面前，他保持谦逊的态度，认为其所描绘的雪景有限。在司徒乔自1944年至1945年的新疆之行期间，其创作的作品描绘新疆各族人民的形象、劳动场景和风俗习惯，记录天山之麓壮丽的自然景观。新疆猎画时期，司徒乔的作品的整体基调是热烈明快、清新优美，并且按照表现对象的不同，不断用油彩、水粉、粉笔、铅笔变换着表现手法，交织成一组绚丽多彩、五光十色的画面。❷司徒乔在《新疆猎画记》中记录："峰峦交错，全线数百里的重岩叠壑，积雪皑皑，水晶似的反映着高秋澄澈的阳光，使朵朵游云，都镶上银圈；那盘空突起，仰首屹立而又怀抱宽敞的，便是天池所在的博格达峰"。❸不论是绘画图像还是日记文本，此时期的天山天池，在艺术家的笔下是壮丽多彩的自然景观，更是与人民生活密切联系的人文景观。

3.1.5 人文天山：民族融合与象征团结

在20世纪三四十年代，赴西北写生的艺术家将天山与世俗生活场景融合，

❶ 司徒乔.新疆猎画记[M]//冯伊湄.未完成的画：司徒乔传.北京：人民文学出版社，1999: 243.
❷ 人民美术出版社编辑室.司徒乔画集[M].北京：人民美术出版社，1980: 76.
❸ 司徒乔.新疆猎画记[M]//冯伊湄.未完成的画：司徒乔传.北京：人民文学出版社，1999: 228.

重构具有生活气息的天山图式。实际上"天山放牧"图式也是属于"天山与世俗生活"的景观之一。以司徒乔为例,他的作品将天山与当地民族的生活图景相连,使得天山充满着烟火气息。他采用民族志的方法记载与考察西北的风土人情,画面所呈现的历史人文景观增多。此时作为自然景观的天山开始承担人文的作用,即天山意象已经开始重构。至于为什么发生重构天山意象的现象,一定程度上需要符合民族主义或国族主义的基本目标,民族统一和民族认同。❶当时正值抗日战争时期,团结各地民族,促进民族统一和认同是走进西北的艺术家的自觉抉择。

因此,将天山与世俗生活场景结合,是西北之行的艺术家经常描摹的图景。例如,1944年司徒乔创作的《深谷人家》(见图3.21)描绘了在天山脚下人民的生活场景,作者在画面上方题款:"新疆是一个多民族杂居的地方,旧日的统治者往往在他们当中进行挑拨离间,但人民是喜欢和睦相处的,画中伊犁大东沟,一个哈萨克族人在访问他的俄罗斯族邻居,小狗坐在屋顶,不对客人吠叫。一九五五年,司徒乔补誌。"文字与图画结合的方式互相补充说明,反映其写生的真实性。从其题款中可知,新疆是多民族混居,且和睦相处。如何实现混合的认同,涉及的本质问题是在多种文化的民族中构建民族共同体。在多民族的关系中,每一个民族作为自我与他者互为关联而被界定,正如后殖民主义学者霍米·巴巴(Homi K. Bhabha,1949—至今)的所提出的"混杂性"的观点,"官方的语境让位于人们日常的、表述行为的叙事;而在这样的叙事中,历史和认同的感受变得分裂和重叠,民族就此被碎化成原先组成它的各个部分,而民族的认同也变成混合"。❷司徒乔的这幅作品记录了新疆的哈萨克族与俄罗斯族融合相处

❶ 安东尼·史密斯.民族主义:理论、意识形态、历史[M].叶江,译.上海:上海人民出版社,2011: 9.
❷ 安东尼·史密斯.民族主义:理论、意识形态、历史[M].叶江,译.上海:上海人民出版社,2011:139.

的场景,从画面的文字补志和视觉图像提供了有力证明。此时房屋背后的天山不再是孤寂的,而是富有生活气息的。画面中充满细节,屋顶上绘有一小犬,房屋旁伫立着马群,客人与主家似乎正在聊着天。对生活细节刻画的增加与变化被建构进民族认同的定义之中,民族主义的核心提供一个宽泛的抽象构架,当地生活场景的民族景观则作为特定的民族共同体手段补充、说明与完善此构架。

图3.21 司徒乔《深谷人家》,纸本水粉,39.7cm×46.5cm,1943—1944年,广州艺术博物院

西北民族生活场景与天山的结合,自然景观已经不再是纯粹的自然,而是具有生活化的自然景观。司徒乔在新疆猎画期间,在他的绘画中,以天山作为背景的作品有1944年创作的系列纸本水彩作品《白塔》《雪归》《牦牛》《还家》《搬家》《南疆蒙族的夏窝子》和《哈萨克猎人》等。❶

在20世纪40年代的报刊中,天山指代为新疆,如1947年《天山画报》所载的《天山歌舞》系列(见图3.22),画报通过刊登摄影作品介绍新疆的舞蹈,并

❶ 吴为山. 赤子之心:20世纪中国油画名家:司徒乔[M]. 北京:文化艺术出版社,2017: 122-140.

且用汉语和维吾尔语标注作品的名称。❶画报所载照片多为近景拍摄，舞蹈者、伴奏者与观舞者沉浸在舞蹈与音乐中。通过报刊文字介绍可知，歌舞团在南京的大华大剧院表演新疆歌舞，受到观众的喜爱，以"天山歌舞"命名来自新疆的舞蹈，可知其作为地理意义上的"天山"二字，与人文艺术结合，天山已不再仅仅作为自然景观，而是人文与历史化的民族景观。

图 3.22　佚名《天山歌舞》，出自《天山画报》1947 年第 3 期，第 9 页

❶ 具体作品有：《誉为"最老练的艺术家"之维尔比亚之舞》《此乐只应天山有》《全体乐队与演员替维尔比亚舞蹈作伴奏》《三人舞（右曼内哥兹，中荷特里亚，左莎而比亚）》《沙巴依舞》《名女高音"天山之莺"努·尔尼莎在欢乐的歌唱》《全体乐队与他们的乐器》《名艺术家导演莫斯塔发与努尔尼莎之相爱舞》《全体演员出场之散南姆舞》《名演员发塔强与拉比亚小姐之求欢舞》《赫伦尼莎小姐之抒情舞》《名舞手塔斯帕拉提与哈里达小姐合舞》《灿烂的舞蹈家明娜娃小姐与库文章对舞》《明娜娃等三人之鼓舞》《莫斯塔发向土尔生罕小姐表演"求爱"》《塔琴尼莎、拉比亚等三人舞》和《土尔生罕与莫斯塔发两位名艺人的对白》。参见佚名. 天山歌舞[J]. 天山画报, 1947(3): 9-11.

天山的形象与新疆紧密结合也体现在20世纪三四十年代的新闻传播方面，1947年6月于上海创办的《天山画报》期刊，其创刊号的封面是张治中与哈萨克族牧民以天山为背景的合影（见图3.23），❶期刊说明：

> 他和哈族牧民在天山之麓的合影，是一个动人的历史镜头、宗族亲爱团结的伟大象征；背景的天山，正指示我们向这崇高伟大的目标前进！所以我们特将这张珍贵的画幅，刊在创刊号的封面，并以"天山"作为本报的题名。❷

这段话说明在20世纪40年代，天山已经被认为是团结的象征，《天山画报》这本杂志是以沟通内地与新疆文化为宗旨，竭力为巩固民族团结而服务。载文涉及政治、经济、文化、教育等多方面，刊有生活情形报道，教育文化设施，政治、科学新闻，艺术摄影等。该刊物虽然于1949年1月停刊，但对介绍新疆文化和现状方面均起到了十分重要的作用。❸

另有名为《天山月刊》的期刊，创刊于1947年，其汉文版在南京印行，维吾尔文版在新疆印行，其宗旨是沟通新疆与内地的文化交流，破除隔阂，增进了解。主要研究和报道新疆的民族、政治、经济、文物和风俗等情况。此时用天山指代

❶ 张治中（1890—1969），1946年4月，出任军事委员会委员长西北行营主任兼原新疆省主席，在施政纲领中强调加强民族团结，实行民主政治。
❷ 天山画报, 1947(1), 创刊号: 1.
❸ 全国报刊索引,《天山画报》简介[EB/OL]. [2023-01-11]. https://www.cnbksy.com/literature/literature/f903ee376250bc2d667e9a8856118bb6.

新疆（见图3.24），并在创刊词中说明创刊的目的是沟通内地与新疆文化交流。❶

图3.23 《天山画报》1947年第1期，创刊号，封面　　图3.24 《天山月刊》1947年第1期，创刊号，封面

1948年的《天山月刊》第2期中刊载着一首感召力量丰富的诗歌《起来，天山的儿女们》记载："缅怀着历史上的英雄，站起来，你天山的儿女们，迎着那

❶《天山月刊》的创刊词提及："自从我们由新疆来到南京以后，有一个共同的感觉，就是内地与新疆之间，各人心理上好像蒙着一层隔膜似的，因为以往，彼此间殊少瞭解。而新疆地处西北边陲，幅员辽阔，民族庞杂，交通困难，以致造成彼此间的隔阂很深。为了想弥补这个缺憾，我们留京的几个新疆人，特不揣浅薄，大胆地想负起沟通内地与新疆文化交流的责任。于是发起印行这样一个刊物：一方面介绍新疆的实际情形予内地，一方面将内地的建设情况报道予新疆，藉此获得彼此认识，彼此瞭解，而发生感情，发生互动的力量。这就是说使新疆各民族深刻地认识祖国，热爱祖国；亦使内地人士同样认识新疆，予以同情扶助，藉以打破隔阂，携手并肩，并为建设光明灿烂之新中国而努力！我们觉得：今天倘若欲挽回边疆危局，必须共同文化，先使文化交流，融和各民族的情感，彼此互相研究而达到瞭解，那么一切的纠纷，自可冰消了。不过这一工作相当艰巨，诚恐非我们几个人精力所能逮及，尚望国内各界贤达，尤其一班文化界的先进及有志边疆文化工作的青年朋友们多多援助，多予指教，俾得这个新生的刊物，能够成长壮大，而达成预期的目的，这是我们所恳切盼望的！"见佚名. 写在前面[J]. 天山月刊，1947(1): 1.

春天的阳光，把久经灾难的人民，由黑暗引导向光明。"❶充满力量的诗歌通过《天山月刊》而得以传播，其中关于天山所蕴含的勇敢伟大精神被读者逐步接受。《天山画报》和《天山月刊》的刊行，起到了沟通内地与新疆文化交流的重要作用，对于真实的天山景观，期刊中亦载文介绍，如梅公的《南天山的风光》记录："它不但有茂密深邃的丛林，还拥有广大瑞泽的草原，孕育着骆驼，牛，马，羊群"。❷天山是生机勃勃的，孕育着生命。

段义孚在《恋地情结》中有言："浪漫主义诗人们开始赞颂山岳的雄伟壮丽，赞颂它的至高无上，激发出诗人头脑中的灵感。从此山岳不再是遥不可及、兆示厄运，而是拥有了壮丽的美感，是大地最近乎永恒的存在。"❸同理，天山亦如此，在民族景观的理论视野下，在国家景观的视域中，艺术家的创作与当时视觉材料的共同塑造下，赋予西北天山关于民族精神的意义，物质性的景观与文化融合，混杂着民族的集体认同与个人想象，成为中华民族的标志性意象之一。天山使人产生个人归属特定集体的明确情感，所以天山成为带有国家景观性质的象征，成为承载民族情感的国家象征之物，指向崇高、伟大与壮丽的形象与情感，对于振兴民族信心具有重要作用，同时天山亦指代新疆，成为地理领域的象征之物，寓意新疆是国家不可分割的领土，这在当时的时代危机语境中，具有重要意义。

❶ 陈声远. 起来，天山的儿女们 [J]. 天山月刊, 1948(2): 15.
❷ 梅公. 南天山的风光 [J]. 天山月刊, 1948(2): 12.
❸ 段义孚. 恋地情结：环境感知、态度和价值观研究 [M]. 志丞, 刘苏, 译. 北京：商务印书馆, 2019: 107.

3.2　戈壁驼影：骆驼形象构建与象征生成

骆驼作为西北常见的动物，其形象在人们的观念中常常是与西北相联系的，提及骆驼，观者很容易联想到戈壁和沙漠，例如1948年《天山画报》刊载的骆驼照片就被称为《沙漠之舟》，❶骆驼本身就具有吃苦耐劳、抗热耐旱、不畏艰辛的特质，而本土西行的重要的时代背景便是驱除鞑虏、抗战救亡，骆驼起到象征中华民族忍辱负重、坚忍不拔之精神的作用。正因如此，在本土西行的美术实践中，骆驼不约而同地成为西行艺术家笔下的重要素材。艺术家对骆驼形象的表现与刻画，不同艺术家所采取的手法与风格各异，董希文的作品多刻画骆驼负物行走的状态，骆驼的身形似与广阔的沙漠融为一体。孙宗慰画笔下的骆驼采取"拟人化的变形"处理，尤其对于眼睛的刻画十分传神。关山月画面中的骆驼常融入画面的景致之中，侧重表现骆驼行走、休憩等不同状态。沈逸千的骆驼则作为《大公报》写生报道中的常见形象，多与载物和交通运输相联系。吴作人西行时期的骆驼速写创作，对他后来将骆驼作为其绘画的典型意象之一起到重要作用。

骆驼的形象实际上也经常出现在中国古代图像中，且常与职贡或商旅相关，对比而言，20世纪西北之行艺术家笔下的骆驼相较于古代对骆驼的刻画具有以下特征：①媒介类型增多，包括油画、纸本、速写和摄影等，因此对于骆驼的呈现更为立体与丰满；②关于骆驼的写生作品注重写实性，细节更加真实丰富；③骆驼的图像更加具有生活化气息，且多体现骆驼与西北各族人民朝夕相处的生活状态；④在特殊的时代背景下，骆驼在艺术家笔下的视觉呈现逐渐成为具有精神化和人格化的主题，从而与中华民族精神开始形成连接。

❶ 冯远尧, 何蔚文. 沙漠之舟[J]. 天山画报, 1948(6): 16.

3.2.1 西北交通运输之"利器"——骆驼

自古以来,骆驼就承担着为人类驮运物品的功能,可供查证的记载最早见于西汉陆贾的《新语·道基》,颜师古注《汉书》云:"橐驼者,言其可负橐囊而负驮物,故以名云。"❶所以骆驼又被称为"橐驼",由于擅长驮运,骆驼很早就被人类驯养成为重要的交通工具,肩负着沟通西北各省、西北与中原、欧洲与亚洲之间人员与物资流通的重任,直至近代,骆驼也仍然是常见的西北景观之一。1935年的《绥远之驼运业概况》指出,❷

> 西北交通,向恃骆驼运输为交通上之利器。绥远即为骆驼队之出发点,过去绥远商业之发达,悉赖骆驼运货于内外蒙古及甘、宁、青、新各省,归来则载运西北各地土产,行销内地及外洋,以繁荣市面。❸

以绥远为例,由于骆驼队伍多以绥远为出发点,故绥远地区养驼特多,❹这亦是绥远地区商业发达的关键因素。据1936年的相关统计,当时全国共有四十万峰骆驼,其中内蒙古十二万余峰、新疆九万余峰、宁夏六万余峰、甘肃五万余峰、青海四万余峰,❺从骆驼数量的分布情况可知,全国大约九成的骆驼在中国西北地区,正是由于落后的交通道路状况,加之数量丰富的骆驼,西北荒漠地区的军需和民用均需要骆驼运输,❻使驼运业十分发达。

在抗战时期,战争对于物资运输的巨大需求与西北落后的交通建设状况矛盾

❶ 班固,撰.颜师古,注.汉书:卷五十七上:司马相如传.北京:中华书局,1964:2556-2557.
❷ 绥远省,中国原省级行政区,是中国原塞北四省(热河、察哈尔、绥远、宁夏)之一,简称绥,省会归绥(今呼和浩特市),包括今内蒙古自治区中部、南部地区。
❸ 炽.绥远之驼运业概况[J].史地社会论文摘要月刊,1935,1(4):15.
❹ 中国边疆研究资料文库·边疆史地文献初编.西北边疆:第1辑[M].北京:中央编译出版社,2011:727.
❺ 中国科学院新疆综合考察队.新疆畜牧业[M].北京:科学出版社,1964:158.
❻ 贺新民.中国骆驼资源图志[M].长沙:湖南科学技术出版社,2002:13.

突出，时任政府实施"战时驿运"制度，以应对交通运力不足的困境，在新疆、甘肃、青海、陕西设置中央驿运干线与地方支线，充分调动民间运力，承担军公商运职责。❶从1942年全国驿运干线运用工具和夫役牲畜中的骆驼作为运力所占比重之大可知，❷骆驼运载是西北地区运输途中常见的景象。于个人而言，骆驼作为西北游牧家庭的牲畜之一，经常协助载物并且还能载人，远赴西北的艺术家们就常骑骆驼出行。

由于当时新疆与内地还未通公路，1933年成立"新绥公司"发展驮运业务，由内蒙古和甘肃输入数千峰骆驼，担任兰包、兰陕物资和盐碱等土特产的运务。❸《绥远通志稿》中曾记载《车驼路》："本省陆路交通，近十数年来始有火车、汽车。往昔中外交易，百货流通，全恃车、驼以为长途运输之工具。"❹可见中国塞北等地将骆驼作为运输工具历史悠久。正是由于交通道路和交通工具的落后使得骆驼成为彼时重要的"车队"，以两幅载于1929年《图画时报》的照片为例证，分别为《万全壩上（坝上）之征驼》（见图3.25）和《休息于沙漠之骆驼》（见图3.26），其中《万全壩上（坝上）之征驼》照片中的骆驼排成有序的队伍，骑着骆驼带领驼队的人物分别居于中景和远景，视觉上强调延伸的感觉以突出驼队的漫长特征；另外一张《休息于沙漠之骆驼》照片中，骆驼或卧或立，聚集在一起，人物则伫立在驼群旁。两张照片所呈现的沙漠地区的视觉图景，条件艰苦，一望无垠，可以想象当时落后的生产环境和交通状况。此外，在斯坦因考察期间也有关于骆驼的摄影记录，如斯坦因一行于1906年3月4日横越新疆和田的洛

❶ 李佳佳.因运而生：抗战时期西北驿运再研究[J].抗日战争研究，2017(3): 75.
❷ 李佳佳.因运而生：抗战时期西北驿运再研究[J].抗日战争研究，2017(3): 83.
❸ 贺新民.中国骆驼资源图志[M].长沙：湖南科学技术出版社，2002: 13.
❹ 绥远通志馆.绥远通志稿(第10册)[M].呼和浩特：内蒙古人民出版社，2007: 75.

浦时，拍摄的一张骆驼休息照片（见图3.27），❶其拍摄的地点是洛浦北岸的营地，干涸的海床长满了芦苇。由于缺乏放牧的草地，精疲力竭的骆驼终于在芦苇丛生的高原山下获得充饥的机会，在塔里木盆地边缘，成群的骆驼成为当地特有的景观，骆驼即便是在休息时，也是驮满货物，纪实性的照片作为有效的视觉文本材料，证明骆驼在一定程度上成为西北自然景观的符号。

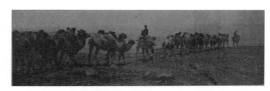

图3.25　《万全壩上（坝上）之征驼》，出自《图画时报》1929年7月31日，第582号

图3.26　《休息于沙漠之骆驼》，出自《图画时报》1929年7月31日，第582号

图3.27　斯坦因考察队《洛浦北岸的营地》，黑白摄影，1906年

❶ 丝绸之路的隐藏宝藏[EB/OL]. [2023-02-15]. http://dunhuang.mtak.hu/index-en.html.

骆驼不仅仅常见于新疆地区，在青海骆驼驮物的场景也可谓是屡见不鲜，例如1932年，穆建业在其文章《青海风俗》中如是记载："红衣绿带的行者驱策着背上载着羊毛的犛牛（牦牛）和骆驼队，浩浩荡荡，迟缓地蠕动着前进，飒飒的微声，在这时扬了起来。无扑鼻的尘埃，无阻足的沙石，好似大自然有意地生就这舒适而美化的草原，作为青海人民行走的道路。"❶再如，韩乐然1946年在西北考察期间，发表在《甘肃民国日报》上的考察报告《从兰州到永昌：西行散记之一》中记录："沿公路看不到多少村庄，也看不到多少行人，偶尔遇到的，也不过是牧羊人和羊群，驮夫们和驮重载行远路的骆驼队。"❷不仅在沙漠、草原地带能够见到骆驼的身影，在城市中也可见骆驼载物的队伍，刊载在1947年《天山画报》的照片《迪化市内之现代化建筑》（见图3.28），❸建筑前面的公路上便是载物的驼队，照片附近还注文介绍迪化（乌鲁木齐），"迪化是新疆的省会，它和国内其他各大都市一样，有着宽坦的马路和繁闹的街肆；而更可贵的是，新疆同胞特别具有爱好清洁的好习惯，所以环境一切，显得更恬静，更美化。"❹

图3.28　佚名《迪化市内之现代化建筑》，出自《天山画报》1947年，创刊号，第25页

❶ 穆建业. 青海风俗[J]. 新青海, 1932, 1(1): 25.
❷ 韩乐然. 从兰州到永昌：西行散记之一[N]. 甘肃民国日报, 1946-04-13(3).
❸ 佚名. 迪化市内之现代化建筑[J]. 天山画报, 1947, 创刊号: 25.
❹ 佚名. 迪化情调[J]. 天山画报, 1947, 创刊号: 25.

由于作为主要运力的骆驼与西北交通运输紧密联系，因此其概念有时也被拓展用以指涉畜力交通工具，1939年上海协中联谊社甚至还创刊名为《骆驼》的刊物，旨在发表有关江海运输的文章，尤其报道西北运输方面的消息，其发刊词写道：

> 协中同人，本此主旨，爰有季刊之编辑，冀以业余之片晷，航业之识验，执笔草为有关江海运输之文字，定期付梓，以饷阅者，藉讨论学术之机会，作发展交通便利运输之期望，进而辅导工商贸迁货殖之工作，协助政府治建设之急务。第自维时力有限，识验未丰，悬鹄以赴，洵当以筚路蓝缕，坚苦卓绝之精神，以于役于运输，庶任重致远，负厥艰钜，因以《骆驼》名刊，窃愿自励励人云尔。❶

骆驼任重致远，成为坚韧非凡的精神象征，所以选择骆驼作为刊物名称，第一期的期刊封面（见图3.29），绘制有七头骆驼从远处走来，画面上的各种点象征着漫天黄沙。期刊中还载有娄静作曲作词的《骆驼歌》（见图3.30），歌词写道："骆驼，骆驼，弯腰曲背的骆驼，他不怕艰苦难，更不畏饥饿寒，负起了千斤担！跋涉沙漠长途，前进再前进，一步复一步！我们要像骆驼，不怕艰难和饥寒！去找寻光明灿烂的前途！"❷歌词塑造出骆驼跋涉沙漠、不畏艰苦的形象，也警示时人应当勇敢追寻光明，而这里的"光明"并不局限于个人的前途命运，更多指国家与民族的兴盛富强。将骆驼作为刊物名称，以及围绕骆驼创作的歌词的行为，反映出时人对骆驼及其象征意义的高度认可，即骆驼成为重要的视觉符

❶ 式农. 发刊词[J]. 骆驼, 1939(1): 1.
❷ 娄静. 骆驼歌[J]. 骆驼, 1939(1): 2.

号，在代表西北的同时，也传达着坚韧与奉献的精神感知与意义。

图3.29 《骆驼》1939年第1期，封面　　图3.30 娄静《骆驼歌》，出自《骆驼》1939年第1期，第2页

3.2.2　西北写生的骆驼形象与图像观念

在20世纪三四十年代走进西北的艺术家笔下，有许多作品聚焦于动物题材，牛、羊、马、骆驼等动物形象经常跃然纸上，而其中骆驼在各类视觉材料中的显现已逐渐构成民族图志的文化符号。经整理发现，有诸多本土西行艺术家描绘过骆驼的形象，具体包括董希文、关山月、吴作人、司徒乔、沈逸千、王子云和孙宗慰等。

董希文在敦煌时对骆驼有着别样的感情，他带着回忆，在北平执教时创作了《戈壁驼影》（见图3.31），在敦煌茫茫的戈壁滩上，骆驼是所能见到的为数不多的动物，因此在董希文的速写中，骆驼成为其笔下的常见之物。❶董希文的学生张丽关于这幅画回忆道："在右边墙上挂着一幅董先生1947年创作的《戈壁驼

❶ 龚产兴. 董希文[M]. 南宁：广西美术出版社，2001：18.

影》，画面表现的是阳光洒在沙漠和骆驼身上，橙红的色调，长长的投影，以及人和骆驼艰辛的跋涉。"❶作品兼具浪漫主义、象征主义和立体主义等风格，重点描绘西部黄昏中浓郁灿烂的色彩，用拉长的骆驼影子描写苍茫晚色，妙在"影"字。整幅作品造型扎实且颇具写意性，西北风情在其笔下生成，呈现出强烈的西北少数民族地域景观。在绘画风格上，这幅作品强调光影且夸张光色，与董希文平时所主张的不过分强调光影和光色相异，其目的是为表现在沙漠中漫长的旅途与其寂寥的心情。❷戈壁上的骆驼带给观者迎风屹立、坚毅厚重之感，将观者带入西北戈壁环境中。❸艾中信曾评价道："董希文早期所遵循的朴素的现实主义，非常忠实于生活的实际，不追求构思的出奇，但在艺术形式上的探求往往煞费苦

图3.31　董希文《戈壁驼影》，布面油彩，84cm×132cm，1947年

❶ 张丽. 难忘的教诲[M]// 北京画院. 董希文研究文集. 北京：文化艺术出版社，2009: 46.
❷ 艾中信. 画家董希文的创作道路和艺术素养[J]. 美术研究，1979(1): 53.
❸ 张绍敦. 油画写意性研究[M]. 北京：文化艺术出版社，2016: 70.

心。"❶1947年,《华北日报》刊登了这幅作品(见图3.32),齐振杞给出了一些相左的评论:"《戈壁驼影》,情调虽近暮色苍茫的诗意,而色彩仍嫌不够浑润雍和。倘使他能多写实风景,则他再处理天空与地面就不会如此生疏了。"❷

图3.32　董希文《戈壁驼影》,出自齐振杞,艾中信.《检讨自己》,
华北日报,1947年4月3日,第6版

20世纪40年代的西北之行给董希文造成了深远的影响,水天中讲道:"敦煌艺术给董希文以宏大、辉煌的气派"。❸这幅作品得到徐悲鸿的高度赞扬,他评价道:"塞外风物多悲壮情调,尤须具有雄奇之笔法方能体会自然,完成使命。本幅题材高古苍凉,作风纵横豪迈,览之知读唐岑参之诗,悠然意远。"❹《戈壁驼影》与悲壮、苍凉、豪迈和宏大等关键词相联,由低向高的观察视角使画面呈现出崇高感,构筑出具有西北风情的纪念碑性质,象征着西北的伟大,如徐悲鸿所提到的,如同品读唐代岑参的边塞诗歌一样,观之则大漠的悠然意境顿时生成。而董希文同一时期的作品《哈萨克牧羊女》,画面的色彩明媚,塑造薄雾之感,

❶ 艾中信.画家董希文的创作道路和艺术素养[J].美术研究,1979(1):53.
❷ 齐振杞,艾中信.检讨自己[N].华北日报,1947-04-03(6).
❸ 水天中.董希文绘画艺术浅论[M]//水天中.中国现代绘画评论.太原:山西人民出版社,1990:179.
❹ 转引自李超.中国现代油画史[M].上海:上海书画出版社,2007:230.

从而反映出草原牧女含蓄的哀愁情绪，表现的是边疆地区诗意的日常生活。❶相比而言，《戈壁驼影》的画面显得肃穆而崇高，夕阳下戈壁荒漠中的骆驼给予观者豪迈情致。

董希文另一件描绘骆驼的作品为《瀚海》（见图3.33），又称《新疆公路运水队》，这幅作品同样受到徐悲鸿的高度赞扬："董希文之《瀚海》场面伟大，作风纯熟，此种拓荒生活，应激起中国有志之青年，知所从事，须知夺取人之膏血乃下等人所为也。"❷从徐悲鸿的评价可知，此时董希文笔下的《瀚海》有鼓励青年赴西北拓荒之意。"瀚海"是古代重要的边疆地理概念，自明代以来就是指戈壁沙漠，用此词来形容西北类似浩瀚海般一望无际的荒漠。❸画面描绘的是拓荒场景，骆驼成为新疆公路上重要的运输队伍。《瀚海》画面的公路两旁分别为骆驼群和人群，两条透视线的交会引导观众的视线消失于远方，从而突出路途的遥远。

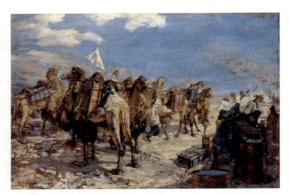

图3.33　董希文《瀚海》，布面油画，133cm×195cm，1948年

❶ 艾中信.画家董希文的创作道路和艺术素养[J].美术研究,1979(1): 53.
❷ 徐悲鸿.介绍几位画家的作品[N].益世报（天津）,1948-05-07(6).
❸ 王子今."瀚海"名实：草原丝绸之路的地理条件[J].甘肃社会科学,2021(6):117-124. 刘子凡.重塑"瀚海"：唐代瀚海军的设立与古代"瀚海"内涵的转变[J].中国史研究,2022(2): 91-103.

以"瀚海"为名的美术作品并非孤例，1927年黄秋农拍摄的一张戈壁沙漠照片，名字也为《瀚海》（见图3.34），❶从动物车队及画面显示的环境可知当时交通的落后和条件的恶劣。运用骆驼、马、牛、驴、骡等畜力是传统的西北民族地区陆路的主要交通工具。❷1947年《天山画报》刊载的照片《瀚海驼群》（见图3.35），驮物载人的骆驼队伍向远方徐徐前行。❸此幅照片与前文中所举例的1929年载于《图画时报》的照片《万全壩上（坝上）之征驼》的构图相似，骆驼群从画面左下角延伸至远方，从视觉上强调蔓延之感，以突出驼队的漫长特征。

图3.34 黄秋农《瀚海》，出自《图画时报》，1927年第408期，第3页

❶ 黄秋农．瀚海[J]．图画时报，1927(408): 3．
❷ 杨建新，主编．闫丽娟，著．中国西北少数民族通史·民国卷[M]．北京：民族出版社，2009: 159．
❸ 佚名．瀚海驼群[J]．天山画报，1947，创刊号：25．

图3.35　佚名《瀚海驼群》，出自《天山画报》，1947年，创刊号，第25页

关山月笔下的"骆驼"也承载着西北意象，1943年，关山月夫妇与赵望云、张振铎共同奔赴敦煌，在途经玉门关时创作了《塞外驼铃》（见图3.36），画面中的骆驼队伍居于中景，通过色彩明暗的对比显现出沙丘的高耸与浩瀚，驼队相比于广袤无际的沙山而言十分渺小，画面右侧远景的沙丘上则绘有更为细微的驼队，点缀于沙漠的轮廓之上，若隐若现的轮廓暗示骆驼队伍的漫长与沙漠的风沙之大，从而增强一望无垠的沙漠的空间延伸感。这幅作品首次亮相面向观众是在1945年1月13日关山月于重庆举办的展览"西北纪游画展"，后续《中央日报》和《大公报》对关山月的此次画展均有报道，其中陈觉玄关于关山月西北写生经历写道："再到兰州，写郊外驼队，十百成群，络绎进行于平沙高阜的上面，风云苍莽的气雾之中，意境自然平远。这是利用西画透视和消点的方法。其天空多用彩色烘染，把霞光云彩，完全显现在画面上，成为奇观。"❶可以看出关山月描绘骆驼形象的手法和风格可谓自成一家，缩小骆驼的体积，重点描绘沙漠戈壁的环境，以骆驼队伍作点缀，通过对比突出环境的特征，强调画面的意境，描摹出西北边陲的奇景实境。

❶ 陈觉玄.关山月画展[N].中央日报，1945-01-14(4).

图3.36　关山月《塞外驼铃》，纸本设色，45.3cm×60cm，1943年，关山月美术馆

关山月对骆驼形象的表现，较为常见的是写兰州郊外的骆驼队伍，行进于平沙高阜之上的场景，画面描绘出风云苍莽的气雾，传达自然平远的意境。《大公报》曾报道："其作品格调题材，均与一般不同，纯系抗战时期之创作，以祁连山一带之哈萨克人生活为主，有大画十余幅，旁及甘青风物"。❶此次"西北纪游画展"展出关山月西行途中创作的一百多幅作品，包括写生和临摹敦煌壁画的作品，其实涉及骆驼的作品也多与哈萨克人的生活相关，作为习见的动物而出现在当地人民的生活图景之中。郭沫若对关山月所创作的《塞外驼铃》亦十分喜爱，

❶ 本报讯.关山月画展：明日起在中苏文协举行[N].大公报（重庆），1945-01-12(3).

曾题画诗跋道：

> 塞上风沙极目黄，骆驼天际阵成行，铃声道尽人间味，胜彼名山着佛堂。不是僧人便道人，衣冠唐宋物周秦，囚车五勺天灵盖，辜负风云色色新。大块无言是我师，陆离生动孰逾之，自从产生山人画，只见山人画产儿。可笑琴师未解弹，人前争自说无弦，狂禅误尽佳儿女，更误丹青数百年。生面无须再别开，但从生处取将来，石涛河壑何蓝本。触目人生是画材。画道革新当破雅，民间（形）式贵求真，境非真处有为幻，俗到家时自入神。❶

诗与画的结合，文学与图像的互证，郭沫若诗中的"佛堂"指涉"敦煌"，❷虽然关山月此画中并没有直接出现敦煌的形象，但画中的主要元素包括驼队、沙漠，指明是其西北之行，而由史料可知关山月此行的目的地便是敦煌。关山月笔下的骆驼与西域大漠实际上重现了西北驼运景观，同时在当时成为抗战画的典型代表，受到其师父高剑父"新国画"观念的影响，其作品记录的是在玉门荒漠中所见到的是正在驮运抗战物资的驼队。❸郭沫若在七绝六首诗后还题有跋语："关君山月有志于画道革新，侧重画材，酌挹民间生活，而一以写生之法出之，成绩斐然。近时谈国画者，犹喜作狂禅超妙，实属误人不浅，余有感于此，率成六绝。不嫌着粪耳！民纪三十三年岁阑题于重庆。"从题文可知，郭沫若认为关山月的绘画具有革新意义，正是其西北写生之行，汲取西北边疆民间的养料，帮助

❶ 郭沫若.题关山月画[J]. 美术家，1945(创刊号).
❷ 曾小凤.战时、现代性书写及关山月"敦煌临画"的再解读[J]. 文艺理论与批评，2021(4): 144-160.
❸ 丁澜翔.从"塞外生客"到"中华民族象征"的骆驼形象：关山月《塞外驼铃》与驼运图像的新观念[J]. 文艺理论与批评，2021(3): 157-158.

他做到了"纯以写生之法出之，力破陋习，国画之曙光。"❶多次的作诗题跋足可见郭沫若对《塞外驼铃》此画的青睐之深，而也正是由于郭沫若的诗跋，使关山月的这幅作品备受瞩目。

关山月另外一件以骆驼为题材的作品名为《驼运晚憩》（见图3.37），画面记录的是骆驼群的休憩状态，以驼群取势，表现近、中、远不同层次的骆驼形象，成群结队的动物是河西走廊常见的地域景观，远景是密密麻麻的驼群，近景所绘的骆驼较大，与远景形成对比，从而营造出一种天高地阔之感。关于创作此画的感受与背景，关山月曾回忆：

> 接着，我又去西北，经河西走廊，出嘉峪关，入祁连山而探胜到敦煌。像我这样一个南方人，从来未见过塞外风光，大戈壁啦，雪山啦，冰河啦，骆驼队与马群啦，一望无际的草原，平沙无垠的荒漠，都使我觉得如入仙境。❷

关山月搜集了丰富的关于骆驼的素材，并且坚信"生活是创作的源泉的宝贵实践"，❸在此基础上，他还创作了《大漠驼铃》《蒙民游牧图》（1944年）（见图3.38）《驼队之一》《驼队之二》和《西北少数民族写生驼队》等以骆驼为题材的作品，其中《大漠驼铃》中的骆驼似乎从远处的荒漠走来，前景中，作者描绘了一株枯草以示沙漠的自然环境。《蒙民游牧图》记录的则是草原上行进的蒙古族人、马和骆驼，具有岭南画派精细的笔墨特点，刻画出蒙古族人自信欢快地骑着马和骆驼奔向远方，并细致地描绘出牧民的神态与服饰，远处为隐约可见的连

❶ 郭沫若. 题关山月画 [N]. 新华日报（重庆），1945-01-13.
❷ 关山月. 我与国画 [J]. 文艺研究，1984(1): 121.
❸ 关山月. 我与国画 [J]. 文艺研究，1984(1): 121.

绵不断的雪山，画面具有动感以表示其行进的状态。❶

图 3.37　关山月《驼运晚憩》，纸本设色，33.6cm×47.5cm，1943 年，关山月美术馆

图 3.38　关山月《蒙民游牧图》，纸本设色，85.5cm×222.5cm，1944 年，关山月美术馆

　　骆驼开始出现在吴作人的绘画中，也是始于其 1943 年开始的西北之行。吴作人对骆驼的观察细致入微，在西行期间创作了一系列关于骆驼的速写，包括《骆驼》（见图 3.39）和《双骆驼》（见图 3.40）等，在其作品中骆驼或卧或立，形象自然生动。

❶ 周建朋. 走进新疆的山水画家与 20 世纪中国美术探索 [C]// 殷会利. 中国民族美术发展论坛文集：第 3 集. 石家庄：河北美术出版社，2016: 133.

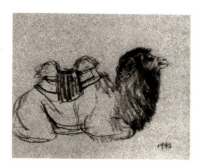 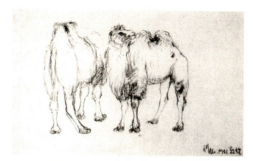

图3.39　吴作人《骆驼》，纸本速写，
19.1cm×23.4cm，1943年

图3.40　吴作人《双骆驼》，纸本速写，
21.1cm×34cm，1943年

 关山月和吴作人在兰州相遇时，还互相画了对方坐在骆驼上的速写，其中《关山月为吴作人画像》(见图3.41)，关山月题字"卅二年冬，与作人兄骑明驼，互画留念，时同客兰州，弟关山月"，❶画面上绘有吴作人跨骑于骆驼前峰，左下角还画有一卧躺的狗；《吴作人为关山月画像》(见图3.42)，吴作人题字"卅二年，山月兄骑明驼，互画留念，作人"，画面绘制关山月骑着骆驼，目光向远方眺望。两幅速写中有两处题字中提到"明驼"二字，"明驼"是指善于行走的骆驼，《尔雅翼》记载："其卧腹不帖地，屈足漏明者曰明驼，能行千里。古乐府云：'明驼千里足，送儿还故乡'"。❷吴作人和关山月都将所骑的骆驼称之为"明驼"，可见擅长识途行走的骆驼是当时西行艺术家重要的交通工具之一。1935年的《艺林月刊》刊载照片《大漠明驼》(见图3.43)，❸画面中广阔无垠的天空下，骆驼正在草地上食草，吴作人所绘骆驼与照片对比，外形、姿态和神情均具有相似性。

❶ 吴作人百年纪念活动组委会.学院与艺术：吴作人百年诞辰纪念展(画册)[M].北京：中国美术馆，2008:146-147.
❷ 罗愿，撰.石云孙，校点.尔雅翼：卷二十二：释兽五[骀][M].合肥：黄山书社，2013: 276.
❸ 印泉.大漠明驼(照片)[J].艺林月刊，1935(7): 1.

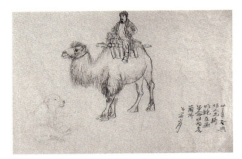
图3.41 关山月《关山月为吴作人画像》，
纸本速写，1943年

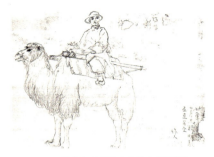
图3.42 吴作人《吴作人为关山月画像》，
纸本速写，1943年

图3.43 印泉《大漠明驼》，出自《艺林月刊》1935年第67期，第1页

　　1945年吴作人创作的《戈壁神水》（见图3.44），原作已佚。画面远处的祁连山雪峰隐约显现，近景处通过斑驳的色块刻画戈壁的荒凉，右侧中远景的骆驼队伍迈向不见尽头的远方，画面中的驼队形象虽然着墨不多，但骆驼的身影却为荒无人烟的戈壁点缀了一抹生机，画面顿显灵动，意境亦更为深远。

第3章 西北写生的自然景观图式与观念　　133

图3.44　吴作人《戈壁神水》，布面油画，118cm×150cm，1945年

费尔曼曾描述："一片起伏延伸崩腾的沙漠，一群骆驼缓步地前进，行列长得望不到尽头，终于渐渐消失在地平线上"，❶立于《戈壁神水》之前的观者顿时脑海里呈现出沙漠、骆驼、戈壁滩、祁连雪峰和神水的视觉形象，❷构建出西北典型的自然景观。诗人艾青在评价吴作人时讲道："吴作人所追求的，是一望无际的，风沙弥漫的，戈壁滩上默默前进的骆驼的形象——这也是中华民族坚强不屈的形象"。❸吴作人曾说：

> 戈壁滩上的骆驼能够负重致远，不畏艰苦，跟牦牛那样雄强与猛冲不同，它是一步一个脚印地往前走。尤其到寒天降临时，它长了新毛，一群群站在沙丘里或是在戈壁滩上行走，使人激动得不禁体验到一种不平凡的力量。在风沙漫天的时候，它会趴下来，头贴在地上成为一个流线型，人就聚在它身躯的保护之下。不管你给它驮上多么重，只要

❶ 费曼尔.戈壁神水：吴作人旅边画展出品之一.转引自曾蓝莹.边疆与内地的互置：吴作人画中的西北意象[C]// 区域与网络研究国际学术研讨会论文集编委会.区域与网络：近千年来中国美术史研究国际学术研讨会论文集.中国台北.台湾大学艺术史研究所，2001: 679.
❷ 李树声.中国现代美术史上的吴作人[J].美术研究，1986(1): 38.
❸ 萧曼，霍大寿.吴作人[M].北京：人民美术出版社，1988: 259-260.

它不至于跪在地上起不来，它就往前走，在漫长的旅程上，它自带水和脂肪，有时疲乏极了，就倒下死去。骆驼是另一种力的表现，它任重道远，负重耐劳，坚忍不拔，体现着刚毅的意志。❶

可见，吴作人对动物骆驼是持很高评价的，他描述骆驼负重劳作的习性、能力与耐力，用"负重致远""不畏艰苦""负重耐劳"和"坚忍不拔"等词来形容骆驼的意志力。自20世纪50年代以后，吴作人便开始用水墨创作大量骆驼主题的作品，将客观的骆驼物象转化为具有民族情感的意象，如1955年创作的《任重踏千里》、1977年的《骆驼图》及1978年的《寥廓》等作品，其中《寥廓》（见图3.45）的近景绘有两只骆驼，轮廓清晰，施以浓墨以显骆驼浓密厚重的毛发，远景处写意的线条则勾勒出沙丘的形状，吴作人晚期对于骆驼的大量创作与其西北之行对于骆驼形象的关注密不可分。

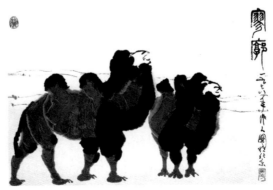

图3.45　吴作人《寥廓》，纸本水墨，50cm×70cm，1978年

司徒乔在其《新疆猎画记》中写道："我们匆匆换车向哈密挺进，整装待发

❶ 吴作人百年纪念活动组委会.学院与艺术：吴作人百年诞辰纪念展（画册）[M].北京：中国美术馆，2008：184.

之际，有千百只骆驼的运棉驼队，已成群地向安西行进，长龙似的伸入大漠。"❶ 据其描述，长龙似壮丽宏伟的骆驼队伍浮现于眼前。司徒乔1944年创作的作品《搬家》，画面中有三只骆驼驮着货物，跟随牧民前行，侧面辅证骆驼已成为当地居民生活必不可少的载物与交通工具。

骆驼形象亦经常出现于孙宗慰的绘画中，如其于20世纪40年代创作的《蒙藏生活图之集市》，骆驼载物出现在画面左侧，隐现在人群与集市之中。《蒙藏生活图之驼队》（见图3.46），呈"S"形构图，前景中的四个人骑着骆驼，最后一人转过头向后面隐现于山脚处的驼队打招呼，画面生动，人物呼唤的声音仿佛呼之即出。

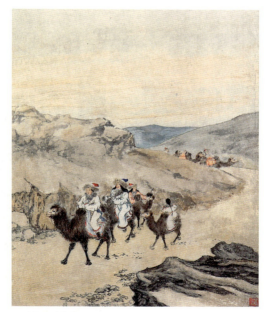

图3.46　孙宗慰《蒙藏生活图之驼队》，纸本设色，32cm×42cm，1941年

❶ 司徒乔. 新疆猎画记[M]//冯伊湄. 未完成的画：司徒乔传. 北京：人民文学出版社，1999：227.

《蒙藏生活图之小憩》画面中的骆驼则占据中景的大部分位置，主人坐在旁边休憩，远景中有三只骆驼似乎要从画面外面走进画内，与中景的骆驼形成呼应。《蒙藏生活图之望归》画面中的骆驼队伍出现在中景的左侧，靠近河边，似在汲水。《蒙藏生活之汲水》画面中的骆驼居于帐篷附近，时隐时现，骆驼躲在帐篷后，露出驼头的画面布局也见于《蒙藏生活之献茶》。与《蒙藏生活图之小憩》主题一致且构图相似的还有1944年孙宗慰创作的《塞上一景》（见图3.47），同样也是描绘主人和骆驼处于休息状态，但是有所不同的是，主人站立眺望远方，骆驼跪卧于黄沙之上，其拟人化的眼睛炯炯有神，同样远景右侧也有驼队走来。1947年孙宗慰创作的《歇茶》（见图3.48），骆驼拴在帐篷附近，前景处的两人正在煮茶和品茗，骆驼的眼睛同样也作拟人化处理，明亮而有神。

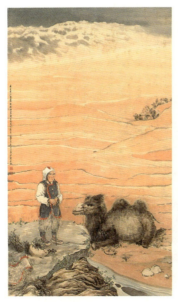

图3.47 孙宗慰《塞上一景》，纸本设色，
110cm×63cm，1945年

图3.48 孙宗慰《歇茶》，纸本设色，
100cm×63cm，1947年

孙宗慰关于骆驼的作品还有1941年的《月牙泉》（见图3.49），骆驼走近月牙泉汲水，清澈的蓝色的泉水与棕色的骆驼形成对比，右侧另有驼头入画，似在等待前方的骆驼结束汲水，细节丰富且生动。孙宗慰对骆驼眼睛的刻画最引观者注目的是其1944年创作的《驼队》（见图3.50），四只骆驼出现在画面中，其中完整呈现的只有一只，居于画面右侧，并且载着人，另外三只骆驼只露出包括眼睛在内的部分身体，而四只骆驼的眼睛都被作者描绘得十分大而明亮，在蓝色天空映衬下，显得和谐自然。❶

图3.49　孙宗慰《月牙泉》，布面油画，82cm×64cm，1941年

图3.50　孙宗慰《驼队》，布面油画，130cm×92cm，1944年

❶ 本段中所涉及的图片均出自吴洪亮. 求其在我：孙宗慰百年绘画作品集[M]. 北京：人民美术出版社，2012：53-79.

孙宗慰笔下骆驼的特点便是时常与人物形象一同出现，其与1945年创作的纸本设色作品《塞上归驼图》（见图3.51）即其适例，画面中景处的三只骆驼四蹄隐没于清澈的浅水中，似汲水又似张望，近景和远景处则分别为倚坐于石块前和席坐于蒙古包前毛毯上的牧民，整幅作品静谧而自然，水塘、蒙古包、骆驼与牧民共同形成了和谐而明媚的西北风光。其题跋系王芃生所题，❶他在参观孙宗慰1945年重庆个展上展出的该作品后题写：

> 骆驼笑我，我笑骆驼，一生辛苦算谁多？也惯住无人的沙漠，也饱经平地的风波。不问千斤万担尽量驮，不管千山万水随意过。热时能耐渴，饥时能挨饿。从没懒惰，哪敢差错！鞭挞且由他，忍受还在我。只要于人家有益，凡事无可不可。不必于自己有利，随分得过且过。闲来耸肩而歌，倦来席地而卧。生既不用五鼎食，死亦无须马革裹。背上美人不是家子婆，腰间黄金终是客人货。所得者何？问心无怍。所为者何？求其在我……

尔后，发表在1946年的《世界晨报》上。❷骆驼形象出现在人们生活中的还有韩乐然的水彩作品，比如1945年所创作的《候她丈夫回来晚饭》和《哈萨克妇女捣米》，画面中骆驼与生活场景融为一体，成为彼时当地人们生活不可分割

❶ 王芃生（1893—1946），湖南省醴陵县（今醴陵市）人，曾担任过国民党军事委员会国际问题研究所中将主任，国民政府交通部次长，日本问题研究专家。1910年考入长沙湖南陆军小学，加入同盟会，投身反清革命活动，参加过长沙新军起义。1916年至1921年两次赴日本留学，就读于日本陆军经理学校和东京帝国大学经济学部，曾撰写《华盛顿会议之预测与中国应有之准备（纲目）》的长篇论著。在抗战期间，他所主持的国际问题研究所广泛收集敌友情报，剖析国际形势，对德军进犯苏联、日本偷袭珍珠港及日本的投降等重大事件，均在事先作出了准确判断，提供了可靠的情报。
❷ 王芃生.题孙宗慰所作塞上归驼图[N].世界晨报，1946-01-14(2).

的一部分。❶

图3.51　孙宗慰《塞上归驼图》，纸本设色，131cm×60.5cm，1945年

　　骆驼的身影之所以出现在孙宗慰如此多的作品中，与其当时在敦煌和西北期间交通的不便，以骆驼作为交通工具密切相关。1942年1月，孙宗慰离开敦煌千佛洞，跟随张大千来到榆林窟、西千佛洞等地考察。并且在元宵节前与张大千一

❶　作品出自吴为山. 丝路飞虹：韩乐然诞辰120周年中国美术馆藏韩乐然作品展作品集[M]. 北京：文化艺术出版社, 2019: 94-95.

起赶赴青海塔尔寺参加庙会活动，在此期间，孙宗慰创作了大量速写，并且开始采用中国画的材料与形式描绘藏族、蒙古族人民的生活，创造了《蒙藏人民生活系列图》。❶1941年4月，孙宗慰从重庆出发，原计划取道成都，北上兰州与张大千会合，后迫于日军"重庆大轰炸"计划，只得换乘火车转道西安，沿西兰公路最终抵达兰州。一路上，孙宗慰被迫更换了多种交通方式，铁路、马车、骡车、骆驼乃至徒步，其中，抗旱耐久的骆驼对于彼时的西行艺术家而言至关重要，甚至张大千在完成309窟敦煌石窟的编号工作后，还用了20头骆驼带回其所临摹的敦煌莫高窟壁画作品。❷

3.2.3 由职贡到世俗：骆驼形象的转变

《汉书·西域传》有曰："鄯善国，民随畜牧逐水草，有驴马，多橐它。"❸鄯善国是西域古国之一，从古籍记载可知其盛产马、驴和骆驼等动物。《后汉书·梁慬传》记载："龟兹吏人并叛其王，而与温宿、姑墨数万兵反，共围城。慬等出战，大破之。连兵数月，胡众败走，乘胜追击，凡斩首万余级，获生口数千人，骆驼畜产数万头，龟兹乃定。"❹从战败龟兹而获得骆驼畜产数万头可知，骆驼在东汉时期便是西域古国驯养的重要牲畜，并且作为战利品流转于国家之间。在西北和北方民族与中原帝王政权的交往过程中，作为朝贡方的西北各族常以骆驼作为贡物献赠，如冒顿单于《遗文帝书》云："未得皇帝之志也，故使郎中系雩浅奉书请，献橐他一匹，骑马二匹，架二驷。皇帝即不欲匈奴近塞，则且

❶ 尹文.东南大学艺术教育史（1902—2002）[M].南京：东南大学出版社，2016：135.
❷ 政协成都市成华区委员会.华城记：历史记忆中的千年成华[M].桂林：广西师范大学出版社，2020：309.
❸ 班固，撰.颜师古，注.汉书：卷九十六上：西域传[M].北京：中华书局，1962：3876.
❹ 范晔，撰.李贤，等注.后汉书：卷四十七：班梁列传第三十七[M].北京：中华书局，1965：1591.

诏吏民远舍。使者至，即遣之。"❶其中"献橐他一匹"，便是贡献骆驼一匹。北宋《册府元龟》记载："七年三月戊寅，泾州节度使张彦泽到阙，进朝见谢恩马九匹。又进马五十匹并银鞍辔、黑漆银钱子、马面人、铁甲弓箭袋、浑银装剑共五十副。又进骆驼二十头。"❷可知在宋代，骆驼作为贡品数见不鲜。

在绘画中，骆驼作为"贡品"见于朝贡图式中，如南宋周季常的《五百罗汉之受胡输赆图》（见图3.52），画面的上部绘有五位罗汉漫步云端，后有瀑布与松柏隐现，骆驼作为朝贡者的坐骑居于画面下端，着红袍的胡人牵驼象征使者来自异域（见图3.53），另一高鼻深目的胡人手捧珊瑚盆景，骆驼的右侧驮着象牙、奇石等进贡礼品，向罗汉们贡献宝物。"骆驼"与"胡人"的组合成为艺术中常见的图像范式，如《全宋文》中记载："《五百罗汉图》一轴，……受衣冠从三牛谒者五人，受胡输赆者七人，受胡从两橐驼而致琛者四人"。❸另外还有仇英的《职贡图》（见图3.54），

图3.52　[南宋]周季常《五百罗汉之受胡输赆图》，绢本设色，110.5cm×52.0cm，美国波士顿美术馆

❶ 司马迁．撰．史记：卷一百十：匈奴列传[M]．北京：中华书局，1982：2896．
❷ 王钦若，等编纂．周勋初，等校订．册府元龟：卷第一百六十九：帝王部（一百六十九）纳贡献[M]．常州：凤凰出版社，2006：1882．
❸ 曾枣庄，刘琳．全宋文：第一百二十册·卷二五八五：秦观一四·五百罗汉图记[M]．上海：上海辞书出版社；合肥．安徽教育出版社，2006：124．

在番邦诸国朝贡的系列情景中，契丹国的朝贡队伍中胡人用骆驼来驮物，两匹骆驼刻画得惟妙惟肖，一白一棕，载满货物，徐徐前行。

图3.53 [南宋]周季常《五百罗汉之受胡输赆图》，绢本设色，110.5cm×52.0cm，美国波士顿美术馆（局部——胡人牵驼）

图3.54 [明]仇英《职贡图》，绢本设色，29.5cm×580.3cm，故宫博物院（局部）

西晋张华在《博物志》中曾记载："敦煌西渡流沙，千馀里中无水，时时伏流廒，人不能知。皆乘骆驼，驼知水脉，遇其处，辄停不肯行，以足蹋地。人于

蹢处掘之，辄得水。"❶由于骆驼具有善于在沙漠中发现水源的特点，对人类在沙漠中寻找水源并顺利行进起到关键作用，使得骆驼成为西域货运交通中常见的牲畜。因此，在古代西域盛产骆驼，而骆驼则具有驮运物资、寻找水源、作为战利品和贡物等广泛的职能与用途。

骆驼形象也见于古代墓室壁画中，1979年出土的山西太原南郊王郭村北齐娄睿墓，墓道西壁的上栏后段绘有驼队，名为《驼队图》（见图3.55），其中部系四人五驼构成的商旅驼队，均载满货物。❷为首者近似大食人形象，面部形象立体，右手牵驼而驼首高抬。右后绘有一骆驼，驮负满鼓白色包裹。两骆驼间则另绘有一头戴毡帽的人物形象，其面部亦十分立体且蓄有短胡，似为波斯人，其牵引的骆驼驮花色软包与垂橐。后面紧跟一骆驼，伸颈转头面向观者，该两驼右侧还绘有二人二驼，❸画面中段的胡人商队中，骆驼的两侧驮有成捆的素色绢帛。❹在娄睿墓中还出土了骆驼俑四件，跪卧状，背负白丝，黑绫（绢），外负满载货物的黑垂橐。❺

图3.55　北齐武平元年（570年）《驼队图》，150cm×120cm，1979年，
山西太原市南郊王郭村北齐娄睿墓出土，山西博物院

❶ 张华,著.唐子恒,点校.博物志[M].南京:凤凰出版社,2017: 102.
❷ 徐光冀.中国出土壁画全集·2（山西）[M].北京:科学出版社,2011: 44-45.
❸ 山西省考古研究所,太原市文物管理委员会.太原市北齐娄睿墓发掘简报[J].文物,1983(10): 17.
❹ 瞿萍.论宋前蚕桑图像叙事主题的嬗变[J].南京艺术学院学报（美术与设计版）,2020(1): 26.
❺ 山西省考古研究所,太原市文物管理委员会.太原市北齐娄睿墓发掘简报[J].文物,1983(10): 9.

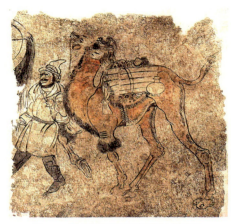

图 3.56 河南洛阳唐安国相王孺人唐氏墓，墓道西壁《胡人牵驼图》，210cm × 193cm

又有在唐中宗神龙二年（706）安国相王孺人唐氏墓壁画中，❶胡人牵驼现于画面，墓道西壁中胡人牵着负有成卷丝绸的骆驼，驼背悬挂五匹绢帛，与前文中北齐娄睿墓中的骆驼所载的绢帛相似，并且还挂有一厚唇、短颈、鼓腹的平底"胡瓶"，名为《胡人牵驼图》（见图3.56），胡人牵驼形象逼真，胡人身后的骆驼强壮雄健，处于昂首挺胸、阔步前行的状态。墓道东壁，"自南向北依次绘一人、青龙、二人牵二马、一人牵骆驼和门吏"，名为《牵驼图》（见图3.57）。❷其中在骆驼的头部、脖颈、驼峰和前腿膝部以较少的细墨线表示骆驼的体毛特征。❸这两幅胡人牵驼对称绘制于东西两壁之上，胡人蓄络腮胡，高且尖的鼻梁，戴卷边胡式高毡帽，脚穿黑色高靿靴，骆驼在胡人的牵引下仰头前行，骆驼的尺寸和现实中的骆驼等身相近。另有在唐朝章怀太子墓东壁的《狩猎出行图》（见图3.58）中，描绘有五头骆驼，负有锅和柴等物件，其中有两匹棕色的载物骆驼出现在队伍的尾端，呈现奔跑状态。在墓室的壁画中，骆驼也如同在古代的社会图景中一般，承载着驮物的功能，是西域商旅中的常见角色。从唐代古墓中驮运丝绸的骆驼相关壁画中，不难窥见城内商贾云集的盛况。

❶ 安国相王是唐睿宗李旦在公元705—710年间的封爵，李旦是唐朝第五位皇帝，唐高宗李治第八子，武则天第四子，唐中宗李显同母弟。孺人，唐代对皇室宗王之妾的称谓。
❷ 洛阳市文物管理局,洛阳古代艺术博物馆.洛阳古代墓葬壁画[M].郑州：中州古籍出版社,2010: 276.
❸ 杨志强.洛阳唐代安国相王孺人唐氏墓壁画探析[J].中国国家博物馆馆刊,2016(12): 33.

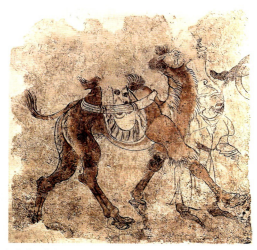

图 3.57　河南洛阳唐安国相王孺人唐氏墓，墓道东壁《牵驼图》，201cm×180cm

图 3.58　唐章怀太子墓，墓道东壁《狩猎出行图》，149cm×6.85cm

古代绘画中关于骆驼的表达最初常与"驮物"或"贡物"相关联，到了宋代以后，骆驼的身影已经逐步开始出现于世俗生活之中了，北宋张择端《清明上河图》画面中骆驼的身上载满货物（见图3.59），《清明上河图》再现了12世纪北宋全盛时期都城汴京的生活图景，可见彼时骆驼的足迹便已深入中原大地。另有藏于故宫博物院的南宋时期的佚名作品《盘车图》（见图3.60），图中刻画了四只

休憩的骆驼；明代仇英的《清明上河图》，分别藏于中国台北故宫博物院和辽宁省博物馆的两幅版本，描绘明朝中期苏州的繁荣景象，画中绘有骆驼载物的细节（见图3.61和图3.62），在明代，骆驼成为南北交通中载物运输的工具，而在仇英创作的《大金德运图》中亦出现有三处骆驼驮运的场景。

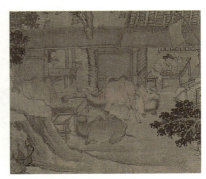

图3.59　[北宋]张择端《清明上河图》，绢本设色，24.8cm×528.7cm，故宫博物院（局部）

图3.60　[南宋]佚名《盘车图》，绢本设色，109cm×49.5cm，故宫博物院（局部）

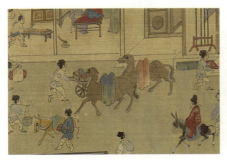
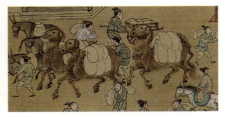

图3.61　[明]仇英《清明上河图》，绢本设色，34.8cm×804.2cm，中国台北故宫博物院（局部）

图3.62　[明]仇英《清明上河图》，绢本设色，31.3cm×1045cm，辽宁省博物馆（局部）

传为胡瓌的作品《番骑图》（见图3.63），画面描绘的是塞北生活景象，寒冬时节，番骑队伍逆风而行，前段两骑似为以袖掩面的一男一女，紧随其后的是两位高帽红衣红披女子蒙着口鼻，牵着骆驼前行，再随其后的是一男子双手插入袖

管，身后跟随着一匹吃力前行的马，最后为一着裘蓄须骑马的人。❶其中骆驼较为清瘦，驮着物品。元代佚名作品《摹李公麟蒙人马驼图》（见图3.64），画中一人、一马、一驼，充满异国情调，骆驼跪坐在地上休息，身上驮满物品，有宝瓶、乐器等，头戴华丽的饰品。综合以上来自不同朝代的骆驼绘画作品可知，骆驼一直以来象征着异域并承担驮载货物的功能。

图3.63　（传）[辽]胡瓌《番骑图》，绢本设色，26.2cm×143.3cm，故宫博物院

图3.64　[元]佚名《摹李公麟蒙人马驼图》，绢本设色，30.5cm×31.3cm，大都会艺术博物馆

3.2.4　西北边塞与中华民族精神的象征

司徒乔在《新疆猎画记》中记载："进入伊犁农牧区域，平原放马，冬庄归羊，是另一幅画面。车至一关卡，忽直角左转，据云由彼直行，即至我国国界所

❶ 郎绍君，蔡星仪，水天中，等. 中国书画鉴赏辞典[M]. 北京：中国青年出版社，1988: 227-228.

在之霍城，左行始是通伊大道。道旁农庄渐多，寒林漠漠，飞鸦成阵，赶马牵驼者，络绎于道，牧童驴夫，裘冠毡履，壮硕天成，大好画面，处处入目，盖自然怀抱已愈深。"❶ 从近代诸多关于骆驼的报道和图像可知，骆驼最初所构建出的是关于西北边地的想象，但这种认知后来也开始被逐步拓展，❷ 进而发展成为中华民族精神的象征。在沈逸千塞北写生的系列作品中，画面主体部分描绘骆驼的有 5 幅之多，在其察北写生通信（四）中，察哈尔八旗巡礼之四，刊载一幅名为《沙漠？海洋？》（见图 3.65）的作品，1936 年 6 月 2 日刊发于天津的《大公报》。在这幅写生作品旁注文："从厢白旗北行，所过的都是沙漠，汽车到了那里，便失掉了行驶的能力，这一带但见沙山像海浪一般的起伏，一堆一堆的红柳树（高第三五尺），像萍草般地长着，野放的骆驼，那真会看作海底的鱼介了。"❸ 从注文可知，在察哈尔八旗的沙漠地带骆驼是比汽车更为实用且重要的交通工具，作品画面中虽然只绘有沙山、野草和骆驼，但简单的元素组合却勾勒出塞北的荒凉萧瑟之景，对比前文中的骆驼相关作品可知，沈逸千的写生具有纪实性特点。至于沙丘与骆驼的互文性处理，即骆驼是极少数能够在沙漠中自如行走的动物且驼峰与沙丘的形状类似，因此沙丘与骆驼在人们的观念中是紧密联系的，这种互文性的关系可追溯至元代，以现藏于中国台北故宫博物院的元代刘贯道的《元世祖出猎图》为例（见图 3.66），画面上半部分远景中在无垠沙丘的远方，有一列驼队载物横越沙山，用沙丘和骆驼元素突出强调元世祖行猎环境与地点的同时，也表明骆驼与沙丘成为互文性的图像范式。

❶ 司徒乔. 新疆猎画记 [M]// 冯伊湄. 未完成的画：司徒乔传. 北京：人民文学出版社，1999: 231.
❷ 丁澜翔. 从"塞外生客"到"中华民族象征"的骆驼形象：关山月《塞外驼铃》与驼运图像的新观念 [J]. 文艺理论与批评，2021(3): 146-160.
❸ 沈逸千. 察北写生通信（四）：察哈尔八旗巡礼之四 [N]. 大公报（天津），1936-06-02(10).

第3章　西北写生的自然景观图式与观念　　149

图3.65　沈逸千《沙漠？海洋？》，出自《大公报(天津)》1936年6月2日，第10版

图3.66　[元]刘贯道《元世祖出猎图》，绢本设色，182.9cm×104.1cm，中国台北故宫博物院

沈逸千另一件关于骆驼的作品是1936年8月29日刊载的《雪夜归驼》（见图3.67），画面中景处绘有三头自右及左、自近及远的骆驼，地上深浅不一的驼印与骆驼身上黏附的皑皑白雪描绘出雪夜的环境与清冷的天气，注文中写道："走近归绥近郊，最易碰到成群的驼马，图为初到省城的雪夜，听到那'噹琅''噹琅'连续不断的驼铃声，会令人联想到大西北伟大的风调"，❶实际上沈逸千正是通过"骆驼"建立起观众对西北的想象与理解。1936年10月21日刊登的《挺在西新地外的沙漠舟》（见图3.68），注文："出了武川县，百里之外，人烟渐断，唯在暴风狂吼声中，偶见三五头骆驼而已"❷，标示出塞北是具有荒芜特征的地域空间。林咏泉则在1942年的《沙漠与驼铃》中追忆道："沙漠上也有船行，而骆驼队——那巨形（型）的远行者的行列啊，便成最平安的乘载。它们（习）惯生活在沙漠中，它们经年累月地，昂首向远方向天际。"❸可知，在诗人文学家关于塞上的旅行想象中，沙漠与骆驼已经成为塞北的象征性符号。

图3.67 沈逸千《雪夜归驼》，出自《大公报(天津)》1936年8月29日，第10版

图3.68 沈逸千《挺在西新地外的沙漠舟》，出自《大公报(天津)》1936年10月21日，第10版

❶ 沈逸千. 绥中写生通信（四）：由托县至绥垣之四：雪夜归驼[N]. 大公报（天津），1936-08-29(10).
❷ 沈逸千. 绥南写生通信：挺在西新地外的沙漠舟[N]. 大公报（天津），1936-10-21(10).
❸ 林咏泉. 沙漠与驼铃：塞外故事追忆之一[J]. 诗，1942(2): 27.

1936年11月19日刊登的《绥西的钱袋》(见图3.69)，注文为："黑沙图在绥蒙西北角上，为甘宁新三省入绥孔道，每日驼马过境者，在几千头以上，来往车马货运的税收，年达几百万元，黑沙图真不啻为绥蒙的钱袋，年来窥伺在背后的异国人，也不断地光顾了，听邻郊外的军车呜呜地过着，看那上空地铁鸟，轧轧地盘着，黑沙图呀，从此多难了。"❶ 位于内蒙古的黑沙图村，其地理位置的优越性决定了此地成为商旅与军事重地，沈逸千的画作上布满骆驼，带来压抑之感，佐证了黑沙图村作为军事要塞的地位。另有自德王府至加卜寺系列的第三幅作品《从涝江去外蒙的骆驼队》(见图3.70)，刊载于1936年6月19日的《大公报》，作品中是S形构图，呈现的是驼队驮着货物前行的景观，❷ 近景的骆驼满载着货物，骆驼延绵不断，直至远景处消失于画面。

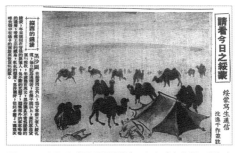

图3.69 沈逸千《绥西的钱袋》，出自《大公报(天津)》1936年11月19日，第10版　　图3.70 沈逸千《从涝江去外蒙的骆驼队》，出自《大公报(天津)》1936年6月19日，第10版

沈逸千通过多幅骆驼写生作品，强化并构建西北的自然景观，相较于传统描绘骆驼的作品而言，存在差异化的重写，其中差异化的体现之一便是骆驼成为画面主角，而如南宋周季常的《五百罗汉之受胡输赆图》，骆驼只是朝贡者的坐骑，

❶ 沈逸千.绥蒙写生通信:绥西的钱袋[N].大公报（天津），1936-11-19(10).
❷ 沈逸千.察蒙写生通信（十四）:自德王府至加卜寺之三:从涝江去外蒙的骆驼队[N].大公报（天津），1936-06-19(10).

象征使者来自异域；元代刘贯道的《元世祖出猎图》，骆驼亦只是作为背景强调帝王行猎的环境，但是沈逸千笔下的骆驼占据画面主体部分，它与荒凉西北、交通状况和中华民族精神息息相关。此外，骆驼也经常成为当时西北边疆杂志封面常见的图像和元素，比如1939年创刊于兰州的《新西北》，其中第一卷第二期（见图3.71）、1940年第三卷的第二期和第三期（见图3.72）的杂志封面上印制有骑着骆驼和骆驼群的图像，或者骆驼成为杂志封面的装饰符号；再如1941年的第四卷第一期和1942年第六卷第一、第二、第三期合刊的封面，载物的骆驼连成一排出现在杂志封面的底部作为装饰图案出现。杂志《新西北》以介绍西北风土人情、反映社会经济等问题为主，涉及西北的政治改革、军事、教育、文化等方面，❶以骆驼的图像作为杂志的封面，亦在相当程度上使骆驼成为西北的象征性符号。

图3.71 《新西北》1939年第1卷第2期，封面

图3.72 《新西北》1940年第3卷第3期，封面

❶ 全国报刊索引，《新西北》简介 [2023-01-18]. https://www.cnbksy.com/literature/literature/90bcab3868790a144da321840c7eed54.

骆驼作为西北自然景观中的一种，但已经不是纯粹的自然景观，而是历史化的自然景观，进而被赋予文学、艺术和历史的意象，且具有丰富的象征性意义。司徒乔、吴作人、关山月、韩乐然、孙宗慰和沈逸千等艺术家用骆驼建构出包含中国西北自然和人文特征的视觉图景，而这些民族景观又蕴藏着艺术家的世界观。以沈逸千为例，他采用水墨写生的纪实性方式再现骆驼形象，在抗日战争全面爆发前夕的特殊时代背景下，骆驼被赋予勤劳、坚强、忍耐和奉献等精神，成为中华民族的象征之物。关于骆驼勤劳坚韧的特征，1947年帆群在观看完韩乐然的新疆画展之后，发表感慨：

> 新疆文化工作是垦荒的工作，新疆文化的工作者都是沙漠中的垦荒者。新疆需要文化建设，新疆更需要这些沙漠中垦荒的工作者。骆驼是永远负荷着重担去沙漠中蹒跚前进的，它永远只想工作而不求代价，韩先生就是这驼群中的一只骆驼！❶

帆群将韩乐然比作骆驼，使骆驼成为褒奖之词。对于骆驼的表现，油画、速写、摄影和文学等媒介类型增多，骆驼的形象和精神更为立体与饱满。在民族景观的视域下，骆驼与西北各族人民朝夕相处的生活状态被艺术家及其他的视觉材料形塑为具有"精神化"与"生活化"气质的西北自然景观。

3.3 草原牧歌：西北写生中的草原景观

除了沙漠和戈壁，西北另一较为常见的自然景观便是草原，独特的自然环境

❶ 帆群. 韩乐然先生画展观后[N]. 新疆日报, 1947-07-30. 见崔龙水. 缅怀韩乐然[M]. 北京：民族出版社, 1998: 249.

促使当地民众形成以游牧为主的生产生活方式，牧民、牛羊等家畜与草原共存呈现出独特的塞北草原图景，而西北草原生活的视觉图景实际上是由草原自然与历史融合构成的。1916年至1917年西行至新疆旅行的谢彬在《新疆游记》中记载："腔谷斯流域，俗称腔谷斯川，东西五百余里，南北百里至二三百里。平原广衍，山环水束，地味膏腴，草场丰美，为伊犁东南最要地方……。"❶远赴西北的艺术家们在感知草原生活的同时，用画笔记录其动人的瞬间，在这些关于草原的描绘与记录作品中，也时常会出现动物牲畜的身影，如马群、牛群及羊群等，草原放牧也由此成为西北草原的常见景观范式。就具体作品而言，典型的有司徒乔新疆猎画时期的《草原夏牧》《搬家》和《南疆蒙族的夏窝子》等。就作品所描绘的具体场景的西北草原地点而言，新疆有那拉提草原、巴音布鲁克草原、江布拉克草原、昭苏大草原、巴里坤草原和喀拉峻草原等；甘肃则有甘南草原、桑科草原、当周草原、美仁草原和康乐草原等；青海的草原包括祁连山草原、金银滩草原、默勒草原和巴塘草原等。

3.3.1　西北写生中的"草原放牧"主题

草原特殊的生态环境特征孕育了草原游牧文化，而游牧文化又是草原生态空间的重要内容之一，其中放牧对草原文化的贡献是无可取代的。❷在西北写生的美术实践中，艺术家们用画笔记录草原放牧的图景，司徒乔于1944年创作的《珠勒都斯草原》，❸其所描绘的图景位于新疆巴音郭楞和静县西北的巴音布鲁克区境内，地处裕勒都斯河流域。因为记录的是夏天放牧的场景，作品别名为《草原夏

❶ 谢彬,著.杨镰,张颐青,整理.新疆游记[M].乌鲁木齐:新疆人民出版社,2001: 93.
❷ 任继周.放牧,草原生态系统存在的基本方式：兼论放牧的转型[J].自然资源学报,2012(8): 1269.
❸ 珠勒都斯草原又称为巴音布鲁克草原，属于典型的草甸草原，位于天山南麓盆地之中。

牧》，又因是刻画一天中的傍晚时分，所以作品又被称为《尤鲁都斯黄昏》。画面的下部分为大片碧绿的草原，草原上有毡房、马群和放牧人，远处仿佛与天空相接的雪山峻岭之上，浓云密布。草原远景绘有自右及左行进的马群，近景和中景显见两顶白色的毡房，左侧近景静立的一匹马和安卧的一只羊颜色对比鲜明，而该组马和羊休憩的静谧场景又以帐篷为分界与远景中行进的马群形成对比，将观者的目光引至马群前行的方向，整幅作品基调清新优美，宁静祥和，具有抒情性的人文自然美，云间析出的阳光洒在绿色的原野上，使得观者得以通过视觉体验西北新疆草原的自然风光和生活方式。

画面上中下分别绘制天空、雪山和草原放牧，成为司徒乔的一种创作图式，比如，作品《搬家》（1944）（见图3.73），同样采用横卷式的构图方式，刻画出远处雪山下草原居民通过动物驮物搬家转场的场景。为及时前往丰美的草场，游牧民族需要经常迁徙，马、牛和骆驼便成为主要的畜力牵引和交通工具。再如，司徒乔创作于1944年新疆写生时期的另外一件作品《南疆蒙族的夏窝子》（见图3.74），采取图文结合的形式，对作品进行注文说明，其题跋为："南疆蒙族放牧的夏窝子——珠勒都斯山在焉耆西北，❶奇山秀岭绵延天际千余里，山上积雪洁白如玉，山下草原浓绿若毡。我经一天马程，自山中另一胜地到达这里。马群饮水未归，三数篷帐静立黄昏烟霭中。下马四望，美景当前，未及小憩，急笔记下所见。司徒乔并志。"通过此段注文可以了解到作者创作时的心境，即被黄昏光线下雪山草原的美景所吸引而创作。关于"夏窝子"，谢彬曾于1916年前往新

❶ 许多草原部落没有固定的住处，经常迁徙流动，夏天喜欢住在山里，称为夏窝子，因为气候凉爽，适合居住，水草茂盛，适宜繁殖和饲养牲畜，直至冬天再迁徙至低洼地带。

图3.73 司徒乔《搬家》，纸本水彩，21cm×63cm，1944年，广州艺术博物院

图3.74 司徒乔《南疆蒙族的夏窝子》，纸本水彩，50.3cm×58.5cm，1944年，新疆美术馆

疆考察，❶历时十五月，根据考察所得，完成了介绍西北边疆知识的专著《新疆游记》，其中关于民国六年（1917年）五月二十七日经历有所记载："此间蒙众，春冬则出山插帐开都河岸，呼曰冬窝。夏秋则还牧大小珠勒都斯河源一带，是为夏

❶ 谢彬（1887—1948），名作法，字兰桂，号晓钟，出生于湖南省衡阳市西渡区金兰镇，辛亥革命元老，中国著名爱国学者、教育家、经济学家、旅行家、著作家。代表作有《新疆游记》《中国关税史》等。

窝。"❶可知，直至20世纪上半叶，"夏窝"或者"冬窝"仍是南疆蒙古族常见的居住生活场景。司徒乔此幅作品上方为绘画，下方为书法，他采取这种图文结合的方式，得到郭沫若的赞扬，认为这是司徒乔的转变，"采取的是漫画家的手法，也就是民间形式连环图画之类的手法"，❷司徒乔其他新疆猎画时期的作品如《维吾尔族歌手》（1944）、《送别》（1944）、《深谷人家》（1944）、《穆》（1943）、《哈萨克猎人》（1944）、《晨妆》（1944）也是采取图文结合的方式。❸以上司徒乔的《珠勒都斯草原》《搬家》和《南疆蒙族的夏窝子》三件作品都属于带有生活气息的风景式图景，而这种图景由草原、雪山、放牧等构成。由此南疆蒙古族的草原自然景观在司徒乔的画笔下呈现，广袤无际的草原景观与新疆少数民族放牧生活的融合，体现出一种理想化风景与抒情性的生活相融合的景观。❹

在这种天空、雪山和草原放牧的构图方式中，各个元素所占据的画幅并非总是相等或者相似，有时为了突出草原的辽阔之感，也会对画面元素的构成比例有所调整，司徒乔1943年创作的油画作品《巩哈饮马图》（见图3.75）就是一个典型的例子，《巩哈饮马图》是司徒乔在《巩哈读马》之后的创作成果，天空和雪山的比例仅占画面约四分之一，一条河流由画面远处的群山蜿蜒流至近前，河流的两侧则是辽阔的草地，近景绘有姿态各异的马匹正在汲水，从画面色彩分析，天空的比例虽然极小，但左上方的阳光将云层染为橘黄色，与群山、河流和草地的冷色调形成对比，又与马匹的暖色调相呼应，生动自然。

❶ 谢彬,著.杨镰,张颐青,整理.新疆游记[M].乌鲁木齐:新疆人民出版社,2001: 96.
❷ 郭沫若.从灾难中像巨人一样崛起[J].清明,1946(4): 9.
❸ 作品《穆》和《晨妆》司徒乔于1954年补题，《深谷人家》于1955年补题。图文结合的作品除了在新疆写生时期出现，在之后的1946年赴五省灾区写生亦多次显现，比如作品《归去亦无家》《全州饥民图》《拦车图》《啃野草》《义民图》《父女》《曝背图》《空室鬼影图》《梧州难民》《祖孙》《街头义民图》等。
❹ 张伟.重新定义民族认同:1943-1945年司徒乔的新疆之行[J].美术学报,2019(4): 84.

图3.75　司徒乔《巩哈饮马图》，布面油画，168cm×252cm，1943年，开平美术馆

当然，司徒乔对草原放牧主题的表现方式并非总是固定或单一，他有时也会将作品的聚焦点由天空、雪山与草原的融合转向对草原中牲畜的细节描绘，其1944年创作的油画速写作品《套马图（稿）》（见图3.76），画面布满奔腾的骏马，似乎在怒吼嘶鸣，颜色浓重，具有浪漫主义色彩，牧马人抛出套马绳索与圈套向奔腾疾驰的骏马套去，被套住的马竭力挣扎，未被套住的群马猛然惊惧，一派热闹欢腾的场景。关于该作品的创作背景，司徒乔于《新疆猎画记》中提到：

> 我们略进早膳，赶回巩哈县，归程中进山去看了几个大马群好多选几匹好马。当黄昏弥漫四郊，雪野正映着紫霞时，一群群赤黑枣青的大小英俊，正被人们用长绳圈套。那狂奔疾袭，翻冰溅雪的场面，恐怕就是最麻木的灵魂，看了也会兴奋吧！我决定画一幅圈马图，状诸英俊奔腾挣扎之姿，回到县府，因为印象既深，技巧问题异常复杂，胸海狂澜如川决河溃不可收拾。❶

❶ 司徒乔.新疆猎画记[M]//冯伊湄.未完成的画：司徒乔传[M].北京：人民文学出版社，1999：234-235.

整幅作品笔触流畅自如，画面充满强烈的运动感，司徒乔曾给该作品取名为《生命的奔腾》，十分具有诗意。❶

图3.76 司徒乔《套马图（稿）》，麻布油彩，59cm×98.5cm，1944年，中国美术馆

以上草原主题作品中都或多或少存在着马的元素，实际上，对于草原放牧的经典图像范式而言，作为牧区民众重要交通工具的马可谓是不可或缺的元素。司徒乔新疆猎画期间，马就经常成为其笔下被描绘与记录的对象，关于司徒乔学习画马的经过，他的妻子冯伊湄曾记录，因为司徒乔从未接触过马的题材，于是开始先学相马，了解马的外形和其性格特点，并且学习马的解剖，研究马的骨骼位置，详细的文字和细致的写生稿记载马的体型、品种、表情和步态，经过三个月对于马的研究与速写，开始创作关于马的题材的作品，最终创作出《冰湖饮马》《巩哈饮马图》《伊宁马市》《焉耆驹》和《珠勒都斯草原》等以马为主题的作品。❷新疆草原景色的辽阔与壮美不仅呈现在西北写生的作品中，更被记录在关于塞北的文字描述中，刊载在《天山月刊》的文章《南天山的风光》如是记载：

❶ 人民美术出版社编辑室.司徒乔画集[M].北京：人民美术出版社，1980：76.
❷ 冯伊湄.未完成的画：司徒乔传[M].北京：人民文学出版社，1999：97.

好广大的草原啊！大家不约而同地赞美起来。在西北的山上，都以为不能像东南一带生长着茂密高大的树木，以为遗憾；而在东南却更难得有这样广大的草原，在这南山不是大片林地，就是一片草原，这样秀出峨嵋的山林景色，怎能不赚得人们的赞赏！❶

在气候影响下形成的平旷的大草原，业已成为西北区别于东南的重要自然景观。1945年《新华日报》刊载常任侠的文章《司徒乔画展与中国新艺术》，其中记载："在南洋的旅行中，我们总以为司徒乔不过是一个热情的浪漫画家，在新疆的旅行中，则可以看出他的确是一个对人民亲切的写实的能手。"❷司徒乔通过描写草原放牧的主题，表现西北边疆的自然景物与民族风情，在新疆旅行写生的过程中，司徒乔对于雪山、草原和江河等自然景观的表现可谓情有独钟。刊载于1947年《新疆文化》的"戈壁与草原"系列照片，包括《风吹草低见牛羊》《草原中之羊群》《吃饱了回去》《沙漠之舟》和《奔波整日到此休息》等摄影作品，❸其中《风吹草低见牛羊》（见图3.77）记录的是西白羊沟的游牧区，画面中牧草丰美，清风拂过可见牛羊成群；《草原中之羊群》则为近景拍摄，羊群正在悠然食草。还有一幅照片的画面上有两匹马托着板车，图旁注文："天苍苍，地茫茫，向一望无垠的前途行进。"❹草原上有成千上万牛羊马群的壮丽景观在1947年苏北海刊登于期刊《瀚海潮》的文章《徜徉天山俯瞰亚洲》中被记录：

当我与哈萨克人一块儿策马在天山林原中驰骋时，深深地感觉到一块又一块的草原是不够我们驰骋，一重又一重的高山，阻挡不了我们的

❶ 梅公. 南天山的风光[J]. 天山月刊, 1948(2): 12.
❷ 常任侠. 司徒乔画展与中国新艺术[N]. 新华日报, 1945-09-16(4).
❸ 佚名. 戈壁与草原[J]. 新疆文化, 1947(1): 21.
❹ 佚名. 戈壁与草原[J]. 新疆文化, 1947(1): 21.

去路；在那高的俊山，白的积雪，清的流水的清新雄伟的环境中，有着成千上万的牛羊马匹，在风吹草低之下蠕动着，古今来多少的游牧人民，就以这样一个美丽而自由的环境，做着他们的乐园。❶

从文字中可感受到草原上的自由气息。另外一位西行的艺术家韩乐然亦有创作西北草原放牧的作品，譬如1945年描绘甘南的草原牧场的水彩作品，名为《牧场》；又如记录草原上的生活，韩乐然于1945年所作的《草原上的生活》，就画面所绘场景而言，仅有部分出现在画面中的山体显示此处为群山环绕之间的草原生活场景，画面近景左侧一名牧民背对观众、身着少数民族服饰，帐篷中有炊烟升起。

图3.77　佚名《风吹草低见牛羊》，出自《新疆文化》1947年第1期，第21页

3.3.2　民俗与生活图景中的草原元素

1943年吴作人创作了《祭青海》（见图3.78），作品描绘了边疆蒙藏民族策马奔腾于青海湖边的祭祀场景，1943年8月吴作人曾赴青海西宁，参观塔尔寺，并

❶ 苏北海. 徜徉天山俯瞰亚洲 [J]. 瀚海潮, 1947, 1(10): 5.

在青海湖东侧的呼图阿贺参加祭青海仪式，同年10月便根据少数民族的祭海现场创作了《祭青海》，❶从当地的民众角度而言，祭海仪式是藏族民众生活模式化的民俗活动，意在祈求湖泊神灵降福众生，表达人们与自然和谐共存的朴素美好愿望。❷青海祭祀是青海西宁夏天必定会举行的仪式，在祭典当天清晨，各个部落的首领和百户偕同眷属策马齐聚海滨。仪式结束后，则于海滨草地上宴饮欢庆，经月始散。❸从统治阶层的角度考量，封建帝国时代的中央政府用"四渎之礼"祭祀西海，具有象征四海归一的重要内涵，意图通过仪式来建构和巩固国家和意识形态的合法性；在共和时代的中央政府则借祭海、会盟联络蒙藏王公千户，倡导共和平等思想，增强蒙藏各族民众的国家认同，❹比如会派遣官员前去参与祭祀，在《西北论衡》中就有记载："青海有祭海之俗，拟近日举行蒙藏会特呈准行政院，派马麟为代表将赴祭汗城致祭"；❺又有在《边疆通信报》中记录"青海祭河礼——总裁派朱主席致祭"。❻在官方的参与和指导下，祭祀青海的行为开始具有政治性的意义，如1936年《西北导论》报道"本年祭海大典，青海府现已规定旧历八月十五日（九月三十日），在察汉托洛亥地方举行，并与各王公会盟宴飨❼，马代主席，闻届时亲往致祭。"❽

关于青海的草原风景在1932年的《新青海》中有这样一段描述："渺茫而辽

❶ 韩靖.20世纪40年代"走向西部"的艺术写生热[J].西北美术, 2017(3): 117-118.
❷ 宁梅（伦珠旺姆）.藏族"鲁母化生型"神话的大传统传承[J].内蒙古大学学报（哲学社会科学版）, 2020(3): 42.
❸ 曾蓝莹.边疆与内地的互置：吴作人画中的西北意象. 2001[M]//赵力, 余丁.中国油画五百年: 2.长沙: 湖南美术出版社, 2014: 1087.
❹ 王志通.从帝制到共和：青海湖祭祀历史变迁的政治内涵[J].青海民族研究, 2016(1): 29.
❺ 佚名.西北要闻: 青海: 青海祭祀[J].西北论衡, 1935(20): 3.
❻ 佚名.青海祭河礼: 总裁派朱主席致祭[N].边疆通信报, 1939-09-09(2).
❼ 原文本作"宴嚮"，据颜师古注《汉书》，"嚮"又与"饗"同，为符合原文之意，本文此处即采简体"飨"字，略作说明。
❽ 佚名.青省祭海大典[J].西北导论, 1936, 2(2): 20.

远的旷野，严密的铺盖着绿油油的柔草绝似一条大得不可思议而翠绿的地氈，不崎岖，平坦而开展，蔚蓝而明净，散列着的湖泊，辽畈着似这绿毡上织着的花朵"，❶绿油油一望无际的草地包裹着明净蔚蓝的湖泊。在吴作人的画面中，远景是碧绿浩渺的青海，水天交接处隐现青海湖最高的海心山，前景则是边疆民族骑马驰骋在草原上。吴作人的描绘并非细节化处理，也不是单纯呈现祭海仪式，而是整体上概括性摹写祭海场景中的群马奔腾于草原的场面，形成一种宏阔的视觉空间构图，天空、湖泊、草地等自然景观占据画面的主要部分，面目姿态不清的人物似乎仅起到点缀作用，但这种恰到好处的模糊化处理方式让观者沉湎于美景的同时，感受青海祭祀活动的庄严与肃穆，呈现青海地区的人文宗教与自然生态环境结合的景观。关于祭青海的整体环境，可从留存不多的照片中得以窥见，以1935年刊载于《建国月刊》的照片《祭海》(见图3.79)为例，通过对比吴作人所创作的《祭青海》大致可以判断地势较为平坦，照片同样也是采取远景天空、中景青海和前景草地的构图方式，马群与人物置于前景开阔的空间中。

图3.78 吴作人《祭青海》，木板油画，61cm×80cm，1943年

图3.79 佚名《祭海》，出自佚名：《青海海滨留影》，《建国月刊(上海)》1935年第13卷第3期，第7页

❶ 穆建业. 青海风俗[J]. 新青海, 1932, 1(1): 25.

1945年5月，吴作人在成都举办的"吴作人边疆旅行画展"，展出了《祭青海》这幅作品，除了这幅久负盛名的作品，吴作人还创作了大量以草原、牧场为主题的作品，包括水彩《野马》（1944）、《牧场之雪》（1944）、《牧牛》（1943）和《青海牧女挤奶》（1943）（见图3.80）；速写《洽察寺牧场》（1944）及油画《犛群》（1943）。吴作人1944年所作的水彩作品《野马》，❶画面十分简洁，天空、雪地和奔跑的马，给予观者开阔之感。1944年所绘石渠班禅寺附近毡房场景有《毡帐旧居》，❷草地上绘有两间毡帐旧房，炊烟袅袅，可以想见到人们正在做饭，传达出浓厚的草原生活气息。1945年韩乐然的水彩作品《草原上的生活》（见图3.81），画面上同样也是炊烟升起，但与吴作人相异的是，图中多了正在食草的牛和马，还有近景左侧一名背对观众、身着少数民族服饰的牧民。吴作人在《牧场之雪》中将高远开阔的空间之感展现出来，描绘出蜿蜒曲折的溪水线条；在《青海牧女挤奶》中用水彩速写记录的青海女子劳动场景，蹲下挤取牦牛乳的画面生动形象。❸其速写作品《洽察寺牧场》得到时人觉元的高度赞扬，"所绘风景，如赤金堡速写，不过仅是山水轮廓而已，至洽察寺牧场之学，用笔极简，也能把冰天雪地中牦牛奔突的情形表露无遗，可谓难能。"❹

❶ 关山月美术馆.别有人间行路难[M].长沙:湖南美术出版社,2013: 61.
❷ 关山月美术馆.别有人间行路难[M].长沙:湖南美术出版社,2013: 60.
❸ 吴作人.吴作人速写[M].天津:天津人民美术出版社,1991: 16.
❹ 觉元.评吴作人画展[J].新艺月刊,1945,1(5): 36.

图 3.80　吴作人《青海牧女挤奶》，纸本水彩，35cm×28cm，1943 年

图 3.81　韩乐然《草原上的生活》，纸本水彩，32cm×47.5cm，1945 年，中国美术馆

3.3.3　庄学本民族志摄影的草原纪实

1931 年 "九一八" 事变后，庄学本决定到边疆开展民族摄影，1934 年受《申报》画刊、《良友》杂志和《中华》画报所邀，作为特约通讯摄影记者，先后前往四川省阿坝、青海省果洛摄影与采访，❶ 庄学本认为：

> 内地对边疆的情况很隔阂，当时有许多边远地方的文字记载材料，中国书上倒没有，反而要在洋书上去找，使人感到耻辱。于是就立志到边疆上去，愿意长期在民族地区从事步行摄影工作，用形象的图片介绍祖国的边疆，作为我对祖国的一份贡献。❷

可以说，庄本学西行的原因很大程度上与当时国内的战争危机密切相关，知识分子的文化焦虑和家国情怀促使其深入西北用摄影记录民族景观。庄学本采

❶ 庄学本 1935 年兼任护送班禅九世回藏专使行署摄影师赴甘肃和青海；1938 年任西康省（今川西及西藏东部）政府顾问并在该省从事民族摄影工作。见北京语言学院《中国艺术家辞典》编委会.中国艺术家辞典：现代第一分册.长沙：湖南人民出版社.1981: 534-535.
❷ 庄学本，著.李媚，王璜生，庄文骏，主编.庄学本全集：下册[M].北京：中华书局，2009: 727.

取的是纪实摄影的方式记录西北真实的图景，包括地理环境、民族形象、宗教信仰、日常生活等，兼具文化表达性与学术自觉性，用图片作为手段，成为可视化的档案。其中关于草原景观的部分，1936年庄学本考察青海东北群科滩蒙旗，在初入游牧地湟水东岸时，记录："此地距海很近，所以天天午后刮大风。一条山沟引着我们进去，重又登上一个倾斜三十五度的山坡，在此地望见前面草坪上有一群数百只牛羊在散牧。"❶他以蒙人为例，记录其生活方式滞留在"游牧社会，居无定处，逐水草而迁移"。❷在此期间，庄学本拍摄了许多照片，其中关于草原摄影的典型作品有《海边的帐幕》，画面中水边地广人稀，仅有少数游牧民族的黑色毡房点缀其间；《蒙人的住房》，画面中有一用毛毡围成圆尖形的蒙古包，蒙古包附近则有牛群和马群。❸庄学本不仅用照片拍摄下草原的居住场景，而且还在其《青海旅行记》中记录蒙人的装束、生活和经济活动等信息，饮食主要"以牛羊肉、酥油、糌粑、曲拉、茶味为主要食料"，其居室则包括"黑帐房（毡房）"与"蒙古包"，并详细记录蒙古人居室的建造过程，蒙古包"用羊毛毡盖成，里面用木条做骨干，围成一所圆锥形的木屋，通常直径有一丈，门口挂一毛毡做幕帘"，黑帐房"为四方形，中间用二根木杆顶着一条棍子作为大梁，四面用四根柱子把它撑起，外面再用十几根毛绳把它拴紧"。❹此类摄影作品成为整体结构和文化细节兼具的图片档案，将自然与历史景观的图像真实性呈现，解构对于西部异域的想象，庄学本通过长期的田野考察和民族志的纪实摄影，将边疆与近代国家的转型建立联系。

❶ 庄学本.青海旅行记[N]. 申报，1936-05-10(11).
❷ 庄学本.青海旅行记[N]. 申报，1936-05-10(11).
❸ 庄学本,著. 李媚,王璜生,庄文骏,主编.庄学本全集：上册[M]. 北京：中华书局，2009: 224.
❹ 庄学本.青海旅行记[N]. 申报，1936-05-10(11).

第3章 西北写生的自然景观图式与观念　167

　　20世纪三四十年代的青海人民仍以游牧生活为主，这在1932年的《新青海》杂志关于青海人民之生活状况的介绍中有所记载："青海交通不便，向来与内地隔滞，故内地文化之传播，迟迟而未能深入，人民生活状况，因是乃大异于内地；原以青海内部，多为蒙藏民族，尚以游牧生活为务，拳羊畜马，逐水草而迁移。"❶还刊载有照片《青海蒙藏人民牧畜帐房（毡房）》（见图3.82），❷平坦的草地上伫立着毡房，毡房前的草地上点缀着几匹低头食草的马匹，草原上的生活方式通过照片保存下来。在青海果洛时，庄学本用大量的摄影作品记录其地理环境，比如《少见的白牦牛》，画面中一望无际的草原上，近景拍摄一头白色的牦牛。另外有《果洛草地》，照片显示在空旷无垠的草地上有一群牛羊。庄学本还记录下在海拔四千尺的牧场所在之地，以及在木摆桑到汪清夺巴途中的遍地羊群之景。在庄学本的镜头之下，草原上常见的动物有牛、羊、马和牦牛等，还有牧民、毡房等，记录草原春天之景有《春天牧场的马群》《牧场上的溪流》等，夏天之景有《夏天的牧场》，秋天之景有《果洛之秋》，冬天之景有《雪地觅食》

图3.82　佚名《青海蒙藏人民牧畜帐房（毡房）》，出自《新青海》1933年第1卷第3期，第3页

❶ 海珊. 青海概况 [J]. 新青海, 1932,1(1): 14.
❷ 佚名. 青海蒙藏人民牧畜帐房（毡房）[J]. 新青海, 1933,1(3): 3.

《雪后草场》等作品。庄学本近景拍摄果洛草原上的动物有《牧场夕照》《犏牛》《牦牛》和《被击落的鹰》等作品。❶

与前文中所提及的司徒乔"草原放牧"主题作品的经典构图范式相类似，庄学本的部分草原的纪实摄影作品也采取了天空、雪山和草原放牧的图像构成。《喀哇罗哩山下》（见图3.83）❷远景为隐现于云雾中的数座高耸雪峰，传达出神秘、崇高与神圣之感，由注文"西康甘孜县雅砻江南岸，雪山连绵，终年为云雾笼罩，积雪不化。喀哇罗哩雪山（今名为"卡洼洛日山"）被当地藏民尊为神山"可知，当地牧民对该山峰亦十分尊崇。作品画面逐渐由中景的积雪过渡到近景的草原，七名头戴毡帽身着皮衣的牧民背立于观者，似在照看其畜养的牦牛群，又似在向喀哇罗哩神山极目远眺，近景右侧另有一牧民似蹲于马前整理缰绳，作品远处的雪峰与近处的牧民相互呼应，恰如其分的取景高度还原了西北草原的典型风貌与真实的游牧生活。

与雪山脚下悠然放牧的静谧形成鲜明对比的是对群马动态形象的记录，庄学本1936年摄于甘南的《纵马驰骋》（见图3.84）❸定格了甘南藏民在草地上纵马驰骋的场景，取景框中天高云淡，天际线处隐约可见积雪的峰顶，云雾的缺席与雪线的提升消弭了雪峰的崇高与缥缈之意，引导观者将视觉重心置于奔驰的群马上，仔细观察可见马群约百匹，身着藏族服饰的藏民一手牵马缰一手持套马杆，跨骑于马上向前奔驰，从马蹄腾空的姿态可以想见速度之疾，一派热烈喧嚣的景象。整幅作品重点突出，天空、山峰与草地等静物共同衬托出马群奔腾的强大生命力。

❶ 庄学本, 著. 李媚, 王璜生, 庄文骏, 主编. 庄学本全集: 上册[M]. 北京: 中华书局, 2009:142-147.
❷ 庄学本. 庄学本相册[M]. 上海: 上海文化出版社, 2012: 90.
❸ 庄学本. 庄学本相册[M]. 上海: 上海文化出版社, 2012: 50.

第3章 西北写生的自然景观图式与观念　169

图3.83　庄学本《喀哇罗哩山下》，黑白摄影，1936年

图3.84　庄学本《纵马驰骋》，黑白摄影，1936年

西北地区的草原往往位于山峰之间的盆地，因此松树与山间日照融雪汇集形成的河流应当是草原放牧主题作品中可见的元素，庄学本1939年拍摄于康南义敦县牧区的《冬牧场》（见图3.85）就包含了这些元素，极具纪实性。画面远景为棱角分明的山峰，最左侧的峰顶似有雪盖，峰顶下有四季常青的松树覆盖，正是这座山峰的存在使得此地形成了足以避风御冬的牧场，松树在缓坡处逐渐过渡为草地，取食的牛羊似珍珠般点缀于上，波光粼粼的河流划分中景与近景，自山峰冲蚀而下的石块逐渐形成河床，河边断续生长有数株根系发达、抗寒耐旱的芨芨草，近景亦可见马、羊等牲畜，整个画面几乎涵盖了西北草原的所有元素，而丝毫不显杂乱。

图3.85　庄学本《冬牧场》，黑白摄影，1939年

3.3.4 沈逸千旅行写生中的草原景观❶

将西部草原民族性与地域性的特点通过旅行写生的方式表达的有沈逸千与赵望云，1936年，沈逸千作为《大公报》的特约记者被派赴抗日前线平汉和晋北战场，去往晋北、察哈尔和绥远进行旅行写生，及时以纪实绘画形式创作作品并载于中外画刊上反映战地实况。❷从1936年5月29日至11月19日，天津《大公报》共刊载沈逸千所创作的近百幅写生作品及注文，他所涉及的写生对象包括自然景观和历史景观，其作品具有纪实性特点，为当时《大公报》的读者构建出相对完整的塞北族群景观。其中刊载的写生作品中表现草原牧群的有五幅，分别是《商都牧场—马管》《四子部落的黄羊群》《来自达里冈厓的马群》《风吹草低见牛羊》和《我家有满山满沟的羊群》。赵望云亦作为《大公报》的记者，1934年在塞上进行旅行写生，他被广阔的草原景观所震撼，发表感慨，"唯有晋绥草原上的牲畜群，和环绕土丘的农民，而尤以群山巍峻起伏的雄姿，却给予我们一种不可磨灭之影。"❸沈逸千所创作的五幅与草原牧群相关的作品，采取写生图片加文字记录的形式，使全国《大公报》的读者更加深刻地了解到西北的真实面貌。

1936年6月8日刊登的《商都牧场—马管》（见图3.86）注文："蒙人自少生长在马背上，对于驾御（驭）牲口是最有权威的。图为数百马群内，有一个马管追捕骏马，如探囊取物。"❹图中的牧场布满马群，一名骑马蒙古族男子手持套马杆位于画面近景处，作者在画面下方画有零星的草丛，画面上方为马群，远景处

❶ 本小节的部分内容于2022年9月24日参加北京大学第六届"文学与图像"学术论坛，以题目为《纪实与想象认同：1936年〈大公报(天津)〉与沈逸千塞北写生的族群景观构建》线上发表。
❷ 章绍嗣，田子渝，陈金安. 中国抗日战争大辞典[M]. 武汉：武汉出版社，1995：954.
❸ 赵望云，程征. 从学徒到大师：画家赵望云[M]. 西安：陕西人民美术出版社，1992：63.
❹ 沈逸千. 商都牧场—马管[N]. 大公报（天津），1936-06-08(10).

的马匹若隐若现。1936年6月9日所刊发的是《四子部落的黄羊群》（见图3.87），并且注文：

> 鹿（俗称黄羊）是蒙古的特产，我们在四子部落时，见到了大批的鹿群，它们看见人马来到了，并不惊惶，它们竟结队地穿过我们的面前，然后慢慢地站住（按黄羊产于外蒙的更多，往往千万成群，每过一地时，便要红尘蔽日，历数小时之久，始能过完）。❶

在空旷的草地上，鹿正在悠闲地散步。画面右下部留白处理，左侧草丛中由近及远画有鹿群，所绘之鹿有的抬头望向观者，有的向前奔徙，有的悠然踱步，有的低头食草，神态各异。

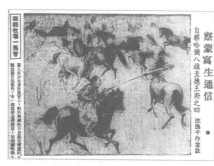

图3.86 沈逸千《商都牧场一马管》，出自《大公报（天津）》1936年6月8日，第10版

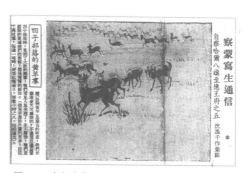

图3.87 沈逸千《四子部落的黄羊群》，出自《大公报（天津）》1936年6月9日，第10版

1936年6月16日刊载的《来自达里冈厓的马群》（见图3.88）注文："达里冈厓为察哈尔极北之一片广大牧场，其地伸入外蒙古之东部，故当地蒙民生活与外蒙相仿，此地产马亦多，躯干壮硕，耐劳擅跑，为内蒙各牧场之冠。"❷画面近景

❶ 沈逸千.四子部落的黄羊群[N].大公报（天津），1936-06-09(10).
❷ 沈逸千.来自达里冈厓的马群[N].大公报（天津），1936-06-16(10).

为一匹躯干壮硕、皮毛黑亮的骏马向前奔驰,其身后马群则以S形向远方延伸,远景处有两名牧马者一前一后手持套马杆驱赶马群向前。《我家有满山满沟的羊群》(见图3.89)(1936年6月17日)注文:"雪后的草地,太阳出来了,牧女儿带了干粮,赶了成千的羊群,在山沟的草地里奔驰来往,她身穿紫袍,足蹬皮鞋,脸面像酱一般的红润,牙齿和雪一般的皓洁,她的健步像飞的一般,她唱起许多美谐的歌曲来,能使群羊都忘记吃它们的草了。"❶画面的中心为手持干粮的牧女,羊群布满画面,在画面近景处、羊群的空隙中及远景右上角的山坡处,有草丛点缀。《风吹草低见牛羊》(见图3.90)(1936年6月27日)的注文为:"从涝江南下,到大马群一带,低山起伏,荒草没人,偶等山头,朔风卷地,便发现无数黑的牛和白的羊。"❷画面左下角绘有一头望向观者的公牛,右下角的草丛中隐约显现羊

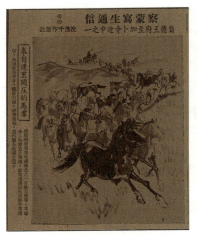

图3.88 沈逸千《来自达里冈厓的马群》,出自《大公报(天津)》1936年6月16日,第10版

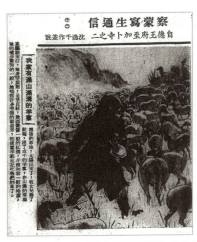

图3.89 沈逸千《我家有满山满沟的羊群》,出自《大公报(天津)》1936年6月17日,第10版

❶ 沈逸千.我家有满山满沟的羊群[N].大公报》(天津),1936-06-17(10).
❷ 沈逸千.风吹草低见牛羊[N].大公报(天津),1936-06-27(10).

群及一头背对观者的公牛,左上角则有一牧羊人似向远处群山极目远眺,从草丛遮蔽羊群和近景处所绘之草植均向右侧倾斜等细节,可推知草木约半人高,而此时风向结合注文可知为朔风。

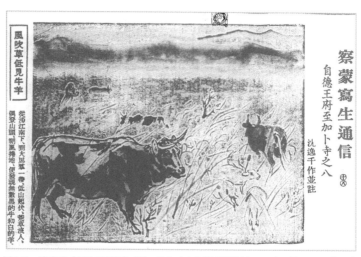

图 3.90　沈逸千《风吹草低见牛羊》,出自《大公报(天津)》1936 年 6 月 27 日,第 10 版

沈逸千远赴西北考察写生的民族志行为,其创作的草原牧区的主题作品本质是民族国家视域下的自觉内省的实践,建构出西北独特的地域空间景观和边疆地区的民族景观,即自然景观中的草原景观,对艺术家个人而言,为中国现代美术语言的丰富与完善提供了具体的实践经验,对读者而言,通过《大公报》的刊载与传播,以报纸为媒介的大众传播参与沈逸千的旅行写生,使其作品在公共空间中得到广泛传播,从而塑造出一个蕴涵西北民族性与地域性的草原文化空间,沈逸千完成了由地理空间景观到文化空间景观的建构,促进全国各族人民对于中华民族的国族身份认同。德国社会学家斐迪南·滕尼斯(Ferdinand Tönnies,1855—1936)认为:"关系本身即结合,或者被理解为现实的和有机的生命,这

就是共同体的本质，或者被理解为思想的和机械的形态，这就是社会的概念。"❶中华民族正是由共同命运而构成紧密关系，在1936年《大公报（天津）》与沈逸千塞北写生的族群景观构建的文化空间中，各族人民在纪实的景观与共同体的想象中建立文化与政治层面的认同机制，与当时中华民族凝聚现象的国族意识相呼应，建构边疆认同、民族团结和共同抗日的命运共同体。

❶ 斐迪南·滕尼斯.共同体与社会:纯粹社会学的基本概念[M].林荣远,译.北京:商务印书馆,1999: 52.

第4章
西北写生的历史景观图式与观念

在本土西北之行的艺术家所创作的作品构建形成的历史景观中，包括西北的"遗址废墟""道路交通"与"壁画遗迹"等图像，且常与民族共同体历史上的人物、事件联系在一起，并随着时间的推移，逐渐自然化。里格尔（Alois Riegl，1858—1905）曾说："建筑残存凝聚人造物的时间价值。"[1]建筑作为人的创作物，承载着人的感情，里格尔区分了其所谓的"历史价值"和"艺术价值"，两者大体上对应于过去的遗迹和现在的废墟。[2]20世纪三四十年代本土西北之行的艺术家写生创作中，偶见对西北地区的建筑、废墟和遗迹的描绘与记录，残存的废墟与遗迹构筑了西北的历史与记忆现场。西北有着丰富的宗教文化遗产，从19世纪末至20世纪上半叶，有许多文化遗址遭到破坏，美术家和摄影家将废墟图景记录下来，试图再现与西北现场的主观交感，通过其产生的图像来记录现状，并且回应历史，激发观者对于西北的历史景观产生想象与构建。关于"道路"的

[1] 巫鸿.废墟的故事：中国美术和视觉文化中的"在场"与"缺席"[M].肖铁，译.巫鸿，校.上海：上海人民出版社，2017：7.
[2] 本杰明·宾斯托克.阿洛瓦·里格尔.丰碑式的废墟：我们为什么还要读《视觉艺术的历史语法》[M]//阿洛瓦·里格尔.视觉艺术的历史语法.刘景联，译.上海：上海三联书店，2017：15.

绘画和摄影作品，因为西北的交通建设与国防战略之间是休戚与共的关系，交通建设的核心任务就是公路与铁路的修筑，"路"于是作为一种视觉符号出现在西北写生的艺术家们的作品中，开始承载关于"路"的文化意义，并完成"自我指涉"与"异指涉"的任务，艺术家惯常将"路"与其他符号交结，或者将"路"作为参与性的角色呈现，在视觉图像中起到连接自然地理与文化层面的作用。

艺术家在赴西北的考古与探险的行径中，敦煌、克孜尔等石窟的显现，吸引了艺术家将目光投至西北，本土西北之行的艺术家赴敦煌和克孜尔等石窟进行考察与临摹壁画，西北保存的壁画成为珍贵的历史遗迹，艺术家的临摹行为是重访古迹的重要路径与手段，并且在临摹创作的作品中，通过不同的方法，例如"复原式临摹""现状式临摹""写意式临摹"和"复原兼现状式临摹"等，经过艺术家的转译，重新在其所临摹的作品中构建西北民族景观中的历史景观。在近代民族抗战的时代背景中，作为寻求"中国文艺复兴"的艺术实践，❶从"帝国"的概念而言，壁画是中国古代帝国的重要遗产，西北写生的艺术家们在自觉与不自觉中尤其偏爱重现汉唐及魏晋时期的风格与精神。从西北的边疆地域找寻文化根脉，结合近代民族抗战的时代语境，他们将古代遗产转化为当时革命与建设的精神要素。在民族景观的视野下，实际上是在历史与传统中汲取雄强精神，在现代革命语境中重塑西北乃至中华民族的精神图景，在一定程度上是以临摹作为特殊的写生手段，再以展览和报刊作为传播媒介，使观者参与到在"边疆与传统"中

❶ 关于"中国文艺复兴说"有以下几种观点：①胡适的"五四文艺复兴说"将中国文艺复兴的概念与五四新文化运动等同；②李长之的《迎中国的文艺复兴》（1942）评估五四文化运动为启蒙的与移植阶段的文艺复兴，认为真正的文艺复兴在未来的中国；③1944年年初，刘开渠在观看"张大千临摹敦煌壁画展"后，认为张大千临摹敦煌壁画唤起中国的文艺复兴，并且由于在成都举办展览，而提出观点"成都将成为中国文艺复兴之翡冷翠城"；④四川美术协会的《张大千敦煌壁画展览特集》（1944）的序言认为"张大千临摹敦煌壁画为中国文艺复兴"等。参见汪毅.张大千与中国文艺复兴[J].成都大学学报（社会科学版）2010(4): 32-33.

找寻"中心与现代",在动乱的时代语境下重塑自身的民族与文化身份。

4.1 历史与记忆现场:西北写生的遗迹、废墟与建筑

艺术史学者保罗·祖克(Paul Zucker,1888—1971)在论文中写道,"我们这个时代关于废墟的流行观念,大多源于18—19世纪如卢梭(Jean-Jacques Rousseau,1712—1778)和霍勒斯·沃波尔(Horace Walpole,1717—1797)等浪漫主义者的思想",❶这是西方艺术中关于废墟的观念。在中国,20世纪三四十年代的艺术家西北写生创作中,有关于西北地区的建筑、废墟和文化遗迹的描绘与记录,这些历史景观给西北之行的艺术家留下深刻印象,尤其残存的废墟与遗迹构筑了西北的历史与记忆现场,"迹"与"墟"从相反的两个方向定义了记忆的现场。巫鸿指出:"'墟'强调人类痕迹的消逝与隐藏,而'迹'则强调人类痕迹的存留与展示。"❷西北有着丰富的宗教文化遗产,在20世纪上半叶也有许多遗址遭到破坏,艺术家将其描绘至他们的画面中,试图再现与西北现场的主观交感,激发观者对于西北的历史景观产生想象与构建。

具体的作品包括吴作人的《高原傍晚》(1944)、《霍卢郊外》(1944)、《玉树》(1944)和《甘孜雪山》(1944),韩乐然的《古烽台(河西走廊)》(1945)、《流沙掩埋的故城(新疆)》(1945)、《高昌古国废墟》(1946)、《高昌古城遗址》(1946)和《拉卜楞寺庙》,董希文的《沙漠中的牵牛对》(1944)、《敦煌途

❶ 巫鸿. 废墟的故事:中国美术和视觉文化中的"在场"与"缺席"[M]. 肖铁,译. 巫鸿,校. 上海:上海人民出版社,2017: 1. 原文出自 ZUCKER P. Ruins—An Aesthetic Hybrid[J]. The Journal of aesthetics and art criticism, 1961, 20(2): 119-130.
❷ 巫鸿. 废墟的故事:中国美术和视觉文化中的"在场"与"缺席"[M]. 肖铁,译. 巫鸿,校. 上海:上海人民出版社,2017: 71-72.

中所见》(1944)和《敦煌莫高窟外崖全景》(1944),孙宗慰的《兰州郊外的残塔》(1942)和《敦煌莫高窟风景》(1941)。建筑作为背景出现在画面中,补充说明画面主题和地点的有孙宗慰的《蒙藏生活图之集市》(1941)和《塔尔寺宗喀巴塔》(1942),韩乐然的《拉卜楞寺前歌舞》(1945)、《青海塔尔寺前朝拜》(1945)和《庙会上的歌唱》(1945)等。

4.1.1　废墟的风景与遗址的摄影

韩乐然在新疆考古之余,还写生了一系列残缺的遗址景观,包括《高昌古国废墟》《古烽台(河西走廊)》和《流沙掩埋的故城(新疆)》等,曾经的古城已经成为废墟,1945年,丘琴在《西北日报》描述韩乐然作品时讲道:

> 我更爱《一夜风沙沉故国》那一幅水彩画,在四面沙漠中,突露着土城一角。这幅画写的是黑水城遗迹。黑水国的覆沉本身就是一幕大悲剧。而现在却只落得沙中的土城一角,令人凭吊,阳光是那样明媚,谁会想到多少年前,沙暴携着风的威力,铺天盖地地扑向这座古城,全不管千万人的惊呼、哀叫,而竟将它覆埋了!❶

根据文字描述的作品《一夜风沙沉故国》,"四面沙漠中,突露着土城一角"是黑水城遗迹,黑水城是西夏城名,历史上曾建造过许多宗教寺院。与韩乐然的作品《流沙掩埋的故城(新疆)》呈现的画面十分符合(见图4.1),显示了沙尘暴的威力和自然力量的强大。黑水城是由俄国探险家科兹洛夫于1908年发现的,斯坦因队伍第三次中亚考察时,1914年5月抵达黑水城,考察元代威尼斯人

❶ 丘琴. 一年间丰硕的果实:献给乐然第14次画展[N]. 西北日报,1945-12-07. 见崔龙水. 缅怀韩乐然[M]. 北京:民族出版社,1998: 238.

马可·波罗曾经提到的额济纳，曾拍摄照片《黑水城朝东的伊斯兰教墓正面》（见图4.2），附近城墙的半球形建筑称为拱北，属于伊斯兰风格的陵墓。斯坦因不能确定这是捍卫伊斯兰教的达官显宦，还是客死异乡的游民商旅的安身之所，但却强调这里是现存中国西缘最早的伊斯兰建筑。❶另外，在1914年，斯坦因团队所拍摄的《黑水城佛寺后的佛龛》（见图4.3），底座刻有人物浮雕，考察队所拍摄的残缺的寺庙与佛龛，正是当时新疆许多古迹遗址的真实记录，结合《西北日报》的记录从图像角度还原西北的历史景观。

图4.1　韩乐然《流沙掩埋的故城（新疆）》，纸本水彩，31.3cm×47.9cm，1945年，中国美术馆

图4.2　斯坦因《黑水城朝东的伊斯兰墓正面》，1914年

❶ 黑水城朝东的伊斯兰墓正面[EB/OL].[2023-02-17]. http://stein.mtak.hu/zh/large/149.htm.

图 4.3　斯坦因《黑水城佛寺后的佛龛》，1914 年

1946 年，黄震遐在《新疆日报》中发表文章《画里新疆——考古与艺术所见的天地》提到：

> 我们看完了韩君的画以后，又发生一种感想，觉得一种建树，一种伟大的事业，即使在这荒凉落寞的时候，也会具有无穷的壮美，或是特别富有一种诗意的情调。而这种壮美的或诗意的情调就是一个时代和社会的精神表现，是其人民的心灵所寄托。好像韩君的几幅废墟的风景画，就有无限的壮美与诗意，令人不胜其低回凭吊之情，这就是直到今日为止的旧新疆的印象，在新疆出现以前，我们极应通过艺术的鉴赏而把它保留下来。❶

韩乐然的废墟风景画用残缺之景回应曾经壮美的过往，令读者将现在与过去联系在一起，而这种联系由画面进入，观者完成想象的构建，完成对古代辉煌的追忆，并提示当下西北文化历史的地位与重要性，也正如彼得·伯克所讲，"图像如同文本和口述证词一样，也是历史证据的一种重要形式"，❷成为一种可视化

❶ 黄震遐. 画里新疆：考古与艺术所见的天地 [N]. 新疆日报，1946-07-21. 见崔龙水. 缅怀韩乐然 [M]. 北京：民族出版社，1998: 241-244.
❷ 彼得·伯克. 图像证史 [M]. 杨豫，译. 北京：北京大学出版社，2018: 11.

的证据，如同文本证词一般，即废墟的图景证明历史的存在。

韩乐然在《古高昌龟兹艺术探古记》中记录："到了新疆尤其到达古高昌遗址所在的吐鲁番境三堡，禁不住伟大自然给我的兴奋及散在各处的古迹诱惑，开始巡礼于古高昌、车狮、龟兹等地遗址，同时作大胆的挖掘工作及古代壁画临摹工作。"❶ 韩乐然创作的《高昌古国废墟》系列有三幅作品，其中一幅的画面只剩下几块残缺的城墙，绿色植被延伸到画面之外，象征着生命的绿色与代表着历史的废墟形成连接，名为《高昌古国废墟》（见图4.4）。按照巫鸿对"废墟"的理解与解释，"从严格的意义上讲，'墟'只是冥想的对象，因为古代建筑的原形已不复存在"，❷ 但是韩乐然的画作是对遗留的文化痕迹进行写生，此时的高昌古国的遗址景观提供给包括作者在内的观者视觉上的"废墟的客观标记"，❸ 激发人们想象和再现高昌古国的历史景观。

图4.4 韩乐然《高昌古国废墟》，纸本水彩，32.4cm×47.8cm，1946年，中国美术馆

❶ 韩乐然.新疆文化宝库之新发现：古高昌龟兹艺术探古迹（一）[N].新疆日报，1946-07-18(3).
❷ 巫鸿.废墟的故事：中国美术和视觉文化中的"在场"与"缺席"[M].肖铁，译.巫鸿，校.上海：上海人民出版社，2017: 71-72.
❸ 巫鸿.废墟的故事：中国美术和视觉文化中的"在场"与"缺席"[M].肖铁，译.巫鸿，校.上海：上海人民出版社，2017: 71-72.

对于遗址的记录还有写生于1946年的两幅《高昌古城遗址》，其中《高昌古城遗址（一）》（见图4.5）画面中前景是正在食草的动物，中景是断壁残垣，远景是虚幻的山脉；另外一幅《高昌古城遗址（二）》（见图4.6）画面中一条小河沟穿过拱门，根据残缺的连续的拱券结构，画面虽只有残垣断壁，但足以想见当时高昌古城建筑空间的巨大和宏伟的形态。韩乐然在其《古高昌龟兹艺术探古记》载文记录：

> 五月七日离吐鲁番到胜景口，先看了几处唐代洞式庙宇，残存的壁画颜色依然新鲜，图案的变化也异于敦煌洞中所见，由胜景口南去十五里，就是古高昌国遗址所在，虽然是一个废墟，城围足有十华里，而城内还有不少断垣残壁，在地面上随时都能找到刻着各种古代图案的砖瓦陶器等碎片。❶

图 4.5　韩乐然《高昌古城遗址（一）》，纸本水彩，32cm×48cm，1946年，中国美术馆

图 4.6　韩乐然《高昌古城遗址（二）》，纸本水彩，32cm×48cm，1946年，中国美术馆

韩乐然在探寻古高昌龟兹艺术时见到了废墟与遗迹，他将这些用水彩作品快速记录下来，前文中提及韩乐然受到斯坦因考察的影响，斯坦因也曾考察了古代

❶ 韩乐然.古高昌龟兹艺术探古记[N].中央日报，1946-08-28(8).

高昌国的遗址，在他的《寻访天山古遗址》中曾记录："从喀拉霍加这个便利的基地，我先后到喀拉霍加附近的墓地、喀拉霍加的姊妹村阿斯塔那、吐峪沟的石窟、胜金艾格孜、其坎果勒、柏孜克里克、木头沟等地进行了先期勘察。"❶并且还拍摄了相关照片。遗址的照片不仅可以真实记录当时的文化遗迹的现状，也能使观者通过照片的真实性判断遗迹的地点和特征。比如《吐鲁番雅尔湖镇中央大街废墟遗址》（见图4.7），这是一张从北方向所拍摄的吐鲁番雅尔湖镇遗址中央大街照片，是斯坦因考察团队在1906年至1908年间所进行的第二次中亚探险时所拍摄的，前景中的高层建筑是一座寺庙废墟。❷斯坦因于1912年出版了《中国沙漠上的废墟：在中亚和中国西部地区考察实纪》，❸记录了斯坦因在中亚西域和中国新疆、甘肃等地探险考古的详细经过，同时也记录了发现敦煌藏经洞的绢画等艺术品相关内容。韩乐然关于遗址痕迹的写生，譬如《流沙掩埋的故城（新疆）》和《高昌古国废墟》均是描绘残缺的废墟，与斯坦因考察队所拍摄的废墟遗址照片高度相似，通过不同的媒介、水彩和摄影，记录真实的废墟景观。在此基础上，废墟与遗迹的景观在考古学的视野下作为照片和文字被详细记录并呈现。斯坦因第三次中亚考察时，1914年9月开始探索考察柏孜克里克千佛洞等遗址，1914年拍摄了《柏孜克里克遗址南部的石窟寺和佛龛》（见图4.8）。这个佛教遗址现存的洞窟，位置多处于古回鹘市哈剌和卓东北的峡谷，窟内以蛋彩画

❶ 奥莱尔·斯坦因.寻访天山古遗址[M].巫新华,秦立彦,译.桂林：广西师范大学出版社,2020: 76.
❷ STEIN M. A. Ruins of Desert Cathay: Personal Narrative of Explorations in Central Asia and Westernmost China,Vol. 2[M]. Cambridge Library Collection-Archaeology, Cambridge: Cambridge University Press, 2014: 360.
❸ 现在英国所收藏的大多数敦煌文书，是斯坦因考察团第二次中亚考察所获的，在此考察期间，他带领的团队重访和阗遗址与尼雅遗址，并发掘了古楼兰遗址，且深入河西走廊，在敦煌附近长城沿线挖掘大量汉简，低价从王圆箓道士那里骗购大量敦煌藏经洞中所发现的古代文书，1911年11月完成纪实考察报告，名为 Ruins of Desert Cathay: Personal Narrative of Explorations in Central Asia and Westernmost China（中国沙漠上的废墟：在中亚和中国西部地区考察实纪），1912年由伦敦麦克米兰出版社出版。

技法所绘制的佛教故事壁画,是回鹘高昌时期的作品。❶

图4.7　斯坦因《吐鲁番雅尔湖镇中央大街废墟遗址》,1906—1908年

图4.8　斯坦因《柏孜克里克遗址南部的石窟寺和佛龛》,1914—1915年

韩乐然在其《古高昌龟兹艺术探古记》中写道:"二十日离吐鲁番,直去库车的沿途,也都看到很多古城遗址,其中最大,且在考古方面很有前途的是焉耆

❶ 柏孜克里克遗址南部的石窟寺和佛龛[EB/OL].[2023-02-18]. http://stein.mtak.hu/zh/large/154.htm.

及库车附近四十里城,以及西北山中洞式庙宇。"❶ 从韩乐然的文字记录中可以知道,古城遗址景观是韩乐然在西北考察期间常见的景象。1948 年刊登在《天山画报》中的系列摄影照片"新疆古城与佛洞",包括《唐王城遗址》《高昌国古城》《库车千佛洞》《苏巴斯遗址》,❷ 其中《高昌国古城》(见图 4.9)再现了 20 世纪 40 年代高昌古城的原貌,摄影画面近景为凹凸不平的石子土路,古城遗址集中于画面左上部分,自左及右分别为面向观者之墙壁和屋顶倒塌的房屋,以及仅余基座和严重风蚀之支柱的建筑物。还有斯坦因考察队在 1914 年至 1915 年间拍摄的《从潘洛帕通道南面约两英里的地方俯瞰天山山谷》(见图 4.10)照片,从照片中可以看到,山谷脚下便是残存的建筑遗迹,画面中石质建筑较高的部分为古峰台,与远处的天山裸露的石块形成呼应。这里所提到的《高昌国古城》和《从潘洛帕通道南面约两英里的地方俯瞰天山山谷》摄影作品中的元素与韩乐然描绘高昌古城题材系列水彩作品中的元素相互结合印证,以道路为画面近景主体而将遗迹置于画面左上部中远景的取景模式类似于《古烽台(河西走廊)》(见图 4.11)和《高昌古城遗址(一)》的构图模式;饱经风蚀的断壁残垣则可见于《流沙掩埋的故城(新疆)》和《高昌古城遗址(二)》等作品中。就呈现图像的载体而言,摄影(特指 20 世纪三四十年代的摄影技术)和水彩可谓各有所长,摄影作品真实还原了古城遗址的细节,特别是道路细微的凹凸起伏和建筑物表面的风化质感,水彩形式则擅长表现细腻的色彩。受限于西北的自然条件及写生对于绘画速度的要求,韩乐然高昌古城的水彩写生舍弃了对遗址质感的刻画,例如《高昌古城遗址(二)》中拱门墙面的风化凹凸与阴影细节就被简约的色块所替

❶ 韩乐然. 古高昌龟兹艺术探古记[N]. 中央日报, 1946-08-28(8).
❷ 佚名. 新疆古城与佛洞[J]. 天山画报, 1948(5): 21.

代，而是更加关注遗址色彩的生动表现，引发观者对高昌古城和西北的无限遐想与向往。

图 4.9　佚名《高昌国古城》，出自《天山画报》1948 年第 5 期，第 21 页

图 4.10　斯坦因《从潘洛帕通道南面约两英里的地方俯瞰天山山谷》，1914—1915 年

第4章 西北写生的历史景观图式与观念　187

图4.11　韩乐然《古烽台（河西走廊）》，纸本水彩，31.3cm×47.6cm，1945年，中国美术馆

　　对于废墟与遗址的记录亦多见于西方风景画中，如弗里德里希（Caspar David Friedrich，1774—1840）的作品中常见对局部的、破败的建筑遗迹的描绘，如《教堂废墟上的墓地》（1801）、《埃尔德纳修道院遗址》（1824）（见图4.12）、《奥宾河上的修道院遗址》（1810）、《冬季、夜晚、老年与死亡》（1803）（见图4.13）、《橡树林中的修道院》（1809—1810）、《奥宾遗址》（1835）等。他的风景画作品被认为是"悲剧景观"（the tragedy of landscape）对于遗址的描绘，❶其作品成为浪漫主义的重要纪念碑。以画罗马建筑和古罗马遗迹而著名的画家乔万尼·保罗·帕尼尼（Giovanni Paolo Pannini，1691—1765），常在其作品中通过描绘恢宏而庄严的建筑遗址令观者想象古代帝国的伟大，如作品《罗马遗址随想曲》（1737）、《罗马随想曲：斗兽场和其他古迹》（1735）等。1929年，韩乐然赴法国留学，在旅法期间，曾前往荷兰、比利时、英国和意大利等国家作

❶ VAUGHAN W. Friedrich[M]. Oxford Oxfordshire. Phaidon Press, 2004: 295.

画写生。韩乐然所创作的系列废墟写生作品,用残缺的建筑符号构筑西北历史的记忆空间,将废墟化的历史景观现实展现至观者的心理场域,通过"物质性"的遗址,"想象性"地还原西北高昌古国的历史场景。西北边疆的废墟景观在一定程度上成为构建和强化现代民族国家认同的重要视觉媒介,在西北的遗址与废墟景观中,其视觉形象通过报纸期刊等媒介刊载的绘画、摄影照片和文字描绘进行传播,将所蕴含的西北民族历史、宗教和文化符号可视化,构筑具有历史厚度的西北景观。

图4.12 弗里德里希《埃尔德纳修道院遗址》,布面油画,35cm×49cm,1824年,德国老国家美术馆

图4.13 弗里德里希《冬天、夜晚、老年与死亡》,牛皮纸本素描,19.3cm×27.6cm,1803年,德国柏林艺术博物馆

4.1.2 塔与庙的视觉呈现与文化空间

西北地域中的塔与庙是常见的建筑,也是艺术家经常描绘的对象,具有宗教性与地域性特征的宗教建筑图像起到说明地点与宗教类别作用的同时,作为"文化"与"宗教"的建筑实体在绘画和摄影中构筑出历史景观,从建筑意义上的实体激活为历史与民族观念的文化空间,使得观者对于西北的历史景观有更加全面地了解与接受。艺术家关于塔与庙的写生,再现西北边陲之地的建筑景观,成为构建和强化现代民族国家认同的重要视觉媒介,在西北古迹遗址中,塔庙建筑的

视觉形象通过绘画和摄影照片进行记录与传播，构筑出充满历史与风景的西北景观，其中所包含的抽象化的民族符号使得西北传统的古迹空间可视化。

孙宗慰1942年所创作的纸本水彩《兰州郊外的残塔》（见图4.14），作者的视线从高处和远方投来，画面中的残塔高两层，相较于其他居民建筑，残塔格外突出。对于这座兰州郊外的残塔的记录，还有孙宗慰的纸本炭笔素描《兰州郊外的残塔》（见图4.15），与前文提到的纸本水彩《兰州郊外的残塔》不同的是，残塔所安排在画面中的位置，一幅为左下角，另一幅为右上角。在敦煌考察期间，孙宗慰的许多纸本手稿都对塔、庙和墓地等建筑进行写生记录，如1940年的纸本炭笔素描的《敦煌修行者冢地》，孙宗慰在画面中用线条快速勾勒出墓地的建筑细节，又如其1940年创作的两幅纸本炭笔素描《敦煌莫高窟远眺》，其中一幅的前景是快速描绘出大块的山石，远景的莫高窟隐约显现，另外一幅《敦煌莫高窟远眺》勾勒出石窟的大致形状。另外还有孙宗慰1940年所画的《敦煌莫高窟修行者灵塔》，细致地刻画出灵塔的建筑细节及装饰部分。孙宗慰也对敦煌修行者的居住环境进行写生，如1940年所绘的《敦煌修行者洞窟》，描绘出修行者的洞窟环境。❶

1942年5月底，孙宗慰准备回学校复职，因为当地山洪暴发，被困兰州三月余，在此期间，孙宗慰整理了其蒙藏题材的写生稿和敦煌临摹稿，直到1942年9月，孙宗慰才回到重庆。❷孙宗慰对于塔的描写与记录，在画面中突出描绘一个塔的还有其1941年创作的《敦煌小景》（见图4.16），作品是纸本炭笔素描，一座由三阶圆台和一顶塔针组成的石塔位于画面中景左侧，塔后绘有树木以作背景。在前

❶ 关山月美术馆. 别有人间行路难：二十世纪四十年代庞薰琹、吴作人、关山月、孙宗慰西南西北写生作品集[M]. 长沙：湖南美术出版社, 2013: 117-121.
❷ 韩靖. 20世纪40年代"走向西部"的艺术写生热[J]. 西北美术, 2017(3): 117.

文中有许多斯坦因考察团对于建筑遗迹的摄影作品，还有韩乐然关于遗迹的水彩作品，均体现出西北文化空间的物质性与历史性，同样以西北的塔庙为典型形象出现在画面中，亦承载着西北文化层面的物质性与历史性。西北之地是文化交融的重要区域，作为佛教建筑的塔，其形制和风格在画面和摄影作品中被记录，将西北的历史、文化和宗教属性进行体现。

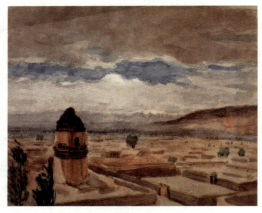

图4.14　孙宗慰《兰州郊外的残塔》，纸本水彩，24.6cm×30.2cm，1942年

图4.15　孙宗慰《兰州郊外的残塔》，纸本炭笔素描，25.8cm×35.6cm，1942年

图4.16 孙宗慰《敦煌小景》，纸本炭笔素描，26.5cm×34cm，1941年

以"塔"出现在画面中，作为画面的重点的还有董希文在敦煌途中所创作的《敦煌途中所见》（又名为《敦煌小景》）（见图4.17），作品左上角题字"莹辉兄将入寒写生，写此赠别，卅三年冬，山阴董希文时同客敦煌。"❶画面中右侧伫立着一座塔基残损的小塔，其余部分为沙漠和天空，呈现出荒凉孤寂之感。同样的构图也出现在吴作人1945年所创作的《康藏路上》（见图4.18），右侧为塔，而其余部分为雪地和天空，画面左上角远景处绘制有两个人物。前者为董希文赴敦煌路途中的所见之塔，后者为吴作人康藏路上的所见之塔。

图4.17 董希文《敦煌途中所见》（敦煌小景），纸本水彩，33cm×52cm，1944年

❶ 苏莹辉，江苏镇江人，1940年毕业于无锡国学专修学校，同年入云南大理民族文化书院经子学系，1942年任职重庆中央图书馆，1943年到敦煌艺术研究所工作。

图4.18　吴作人《康藏路上》，纸本水彩，20cm×25.5cm，1945年

敦煌是诸多本土西北之行的艺术家必去之地，涌现出一批描绘敦煌石窟外面景色的作品，包括孙宗慰的《敦煌莫高窟风景》（见图4.19）、《九层塔（大佛殿）》（见图4.20），韩乐然的《敦煌莫高窟外景》（见图4.21），九层塔（楼）某种程度上成为代表敦煌莫高窟的一个视觉符号。1935年，庄学本拍摄的《千佛洞之九层楼》刊载于《开发西北》上，作为插图出现在期刊中，作者还拍摄了《鸣沙山中之月牙湖》等照片。❶在同一期的《开发西北》载有贡沛诚的《游千佛洞记》，文中写道：

> 出敦煌南郭，向东南行十里，即入茫茫砂碛，廿五里，见残垣破庙，抚观碑铭，乃昔日之茶亭也，地当出入山口之处，筑亭施茶，以利行人，……继进五里，抵千佛洞上寺，水声汩汩可听，树木葱翳阴人，佛洞即排列层叠于山壁，壁前新树丛植，细渠萦回。❷

从文中的描述可以想象敦煌千佛洞九层楼附近的景色，可以对应上孙宗慰1941年所作的《敦煌莫高窟风景》，画面上显示石窟的附近树木葱葱，生机盎然。

❶ 庄学本. 千佛洞之九层楼[J]. 开发西北, 1935, 3(6): 8.
❷ 贡沛诚. 游千佛洞记[J]. 开发西北, 1935, 3(6): 92.

第4章　西北写生的历史景观图式与观念　193

在其1941年的纸本炭铅笔素描《九层塔（大佛殿）》中，同样画出了茂密的树，九层塔建筑显现于树丛之中。同样，1948年的《中美周报》亦刊载了一组关于敦煌的照片，其中与"九层楼"相关的包括从侧面拍摄的九层楼，并注文"千佛洞之一角，有木架木梯供攀登"，可以看出九层楼具有代表敦煌莫高窟的意义，经常出现在摄影家的镜头中，从不同的角度拍摄记录九层楼及其周围的景色，在照片的下方还有注文说明，例如"千佛洞最大之洞，计有九层楼，中塑大佛，其雕刻之精美，殊欢观止焉。"其他的照片包括"从鸣沙山俯瞰敦煌""敦煌城内之节孝坊"和"敦煌千佛洞之入口处"等。❶1948年的《今日画报》亦有刊载"九层楼"的照片，是由敦煌艺术研究所提供当时的实际照片，并且附录注文："敦煌有二大名胜，其一为大佛殿，即俗称九层楼，为初唐所修之大佛殿，佛高三十六公尺，楼阁建筑系民国十八年至二十四年所修。"❷在《今日画报》敦煌艺展特辑中，介绍道："清末湖北道士王元箓复兴千佛洞，修盖九层楼，鉴壁贯洞，改塑神像，重绘壁画，对古代艺术品颇有破坏"。❸

图4.19　孙宗慰《敦煌莫高窟风景》，纸本水彩，24.4cm×30.1cm，1941年

❶ 范烟桥.中国艺术之宫：敦煌[J].中美周报, 1948(291): 45-46.
❷ 佚名.敦煌附录[J].今日画报, 1948(敦煌艺展特辑): 24.
❸ 佚名.敦煌艺术[J].今日画报, 1948(敦煌艺展特辑): 27.

图 4.20　孙宗慰《九层塔（大佛殿）》，纸本炭笔素描，34cm×26.5cm，1941年　　　图 4.21　韩乐然《敦煌莫高窟外景》，纸本水彩，47cm×30cm，1945年

常书鸿在1954年和1957年，记录下了九层楼的修筑场景，创作作品《九层楼修建》（见图4.22）和《修建九层楼》（见图4.23），1957年的《修建九层楼草图》（见图4.24）很细致地描绘了修缮的细节，为1957年所绘的油画《修建九层楼》奠定基础。另外，还描绘了1954年四月初八在九层楼前的庙会场景，如《莫高窟四月初八庙会》（见图4.25）。敦煌九层楼始建于公元695年，早期为四级窟前殿堂建筑，现存的窟檐建筑群建筑于1928年至1935年，❶以第96窟崖壁为依托，九层楼的盔顶位于攒尖屋顶之上，运用戗脊而形成外凸的轮廓，使得建筑具有标识性特征。❷可以说，敦煌九层楼成为其建筑的象征符号，也有许多到达敦煌的艺术家在该建筑前留下了合影，如孙宗慰就曾在敦煌九层楼前有合影照片

❶ 史勇.敦煌莫高窟标志性建筑九层楼保护维修工程竣工[N].中国文物报，2013-12-25(1).
❷ 李江，杨菁.盔顶建筑发展沿革研究[J].古建园林技术，2016(1): 13.

（见图4.26）。1941年6月16日，张大千、范振绪和孙宗慰等在莫高窟第323窟考察，该窟南壁中央"石佛浮江图"上方铅笔题记："下边的残迹，是因为英国的斯坦因来到此地，他用西法，将这一片好壁画粘去了，嗳！你想多么可惜呀！民国三十年六月十六日……孙宗慰、范振绪到此。"❶

图4.22　常书鸿《九层楼修建》，亚麻布面油画，86cm×67cm，1954年

图4.23　常书鸿《修建九层楼》，亚麻布面油画，37cm×30cm，1957年

图4.24　常书鸿《修建九层楼草图》，纸本速写，41.7cm×37cm，1957年

❶ 丁淑君.敦煌石窟张大千题记调查[J].敦煌研究，2019(5): 146.

图 4.25　常书鸿《莫高窟四月初八庙会》，亚麻布面油画，106cm×84cm，1954年

图 4.26　《孙宗慰在敦煌》，黑白摄影，1941年

孙宗慰的《敦煌莫高窟风景》和韩乐然的《敦煌莫高窟外景》描绘的都是九层楼的右侧方，并且画面中有许多植物出现，是典型的风景写生作品，且画面中的九层楼占一小部分，使得观者对20世纪40年代的敦煌九层塔的外景有一个大致的了解。孙宗慰的《九层塔》素描作品的构图与其本人在九层楼前的合影照片构图基本一致，并且素描的画面内容真实记录了九层楼的基本构造。而在当时也用许多照片记录下中国西北的图景，参与伯希和探险队伍的查尔斯·努埃特，❶ 便留下了许多珍贵的摄影作品。其中，不仅包括带有自然风光的遗址作品，还有当时发掘文物的照片。他于1906年至1908年拍摄的敦煌外观视图，对于了解当时整个敦煌莫高窟的状况具有重大意义，比如其拍摄的《敦煌第16窟的山谷视图》（见图4.27）和《敦煌洞窟1至40的外观》（见图4.28），其纪实性的记录为西北重现于世人的视野中，提供了视觉图像的证实。还有1907年，斯坦因考察团队

❶ 查尔斯·努埃特（Charles Nouette，1869—1910），法国摄影师和探险家，1906年至1908年随保罗·伯希和前往中国新疆的考古探险队的成员。

拍摄的《万佛峡》（见图4.29），万佛峡也被称为榆林窟，位于敦煌东北安西县境内，距离敦煌县城140余里，其洞窟开凿于榆林河两岸，东崖30窟，西崖11窟，是敦煌艺术的重要组成部分。

图 4.27　查尔斯·努埃特摄，《敦煌第16窟的山谷视图》，1906—1908年

图 4.28　查尔斯·努埃特摄，《敦煌洞窟1至40的外观》，1906—1908年

图 4.29　斯坦因《万佛峡》（榆林窟），1907年

对于建筑的描绘还有孙宗慰的素描《青海塔尔寺的殿堂》（见图4.30）《塔尔寺小金瓦寺》和《塔尔寺内景》（见图4.31），韩乐然1945年创作的油彩作品《拉卜楞寺庙》（见图4.32）等，韩乐然的《拉卜楞寺庙》，从画面中可知拉卜楞寺的建筑外墙为红色、深棕色和黄色等传统的藏传佛教建筑的墙身颜色，部分殿堂

还有鎏金的汉式屋顶,显示出气势恢宏之感。❶画面的前景有藏民行走在路上,建筑、自然与藏民和谐统一。韩乐然另外一个作品《拉卜楞寺前歌舞》(见图4.33),画面的中景为拉卜楞寺建筑群,前景是欢乐跳舞的藏民。从两幅作品中可知,拉卜楞寺的选址是依山而建,背靠大山。1930年,林烈敷拍摄照片《甘肃拉卜楞:拉卜楞全景》(见图4.34),刊载于上海的《中华》期刊,宏伟的建筑群凸显出崇高之感。此外,林烈敷还拍摄有《释迦佛殿》和《拉卜楞寺僧欢迎林君》。❷

图4.30　孙宗慰《青海塔尔寺的殿堂》,纸本炭笔素描,33.6cm×43cm,1942年

图4.31　孙宗慰《塔尔寺内景》,纸本素描,25cm×29cm,1941年

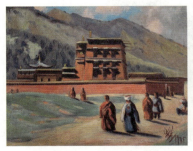

图4.32　韩乐然《拉卜楞寺庙》,布面油彩,50cm×63cm,1945年,深圳市关山月美术馆

图4.33　韩乐然《拉卜楞寺前歌舞》,布面油画,137cm×228cm,1945年,中国美术馆

❶ 高琦.拉卜楞寺建筑历史研究[D].西安:西安建筑科技大学,2017:79.
❷ 林烈敷.甘肃拉卜楞:拉卜楞全景(照片)[J].中华(上海),1930(2):22.

第4章 西北写生的历史景观图式与观念　　199

图4.34　林烈敷《甘肃拉卜楞：拉卜楞全景》，出自《中华（上海）》1930年第2期，第22页

另外一个经常出现在艺术家笔下的寺庙是青海塔尔寺，塔尔寺是"数千万西藏、蒙古、青海的佛教徒们时时刻刻念念不忘的圣地"，❶ 如韩乐然1945年的作品《青海塔尔寺前朝拜》（见图4.35）和《庙会上的歌唱》（见图4.36），画面中背景建筑均为青海塔尔寺，将韩乐然的《青海塔尔寺前朝拜》背景中的建筑图景与1948年《世界画报》刊载的《青海的塔尔寺》系列照片中的《大金瓦寺前景》对比（见图4.37），可知韩乐然描绘的是塔尔寺的大金瓦寺前的朝拜场景，此时的建筑在标示地点的同时，也在呼应前景中的朝拜人群，画面传递给观者一种虔诚的信仰情绪。另一幅作品《庙会上的歌唱》则记录了藏民虔诚地低头吟唱的场景。

❶ 穆建业. 塔尔寺及其灯会[J]. 新青海, 1932, 1(2): 53.

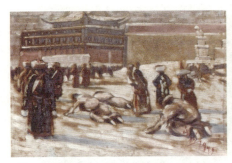 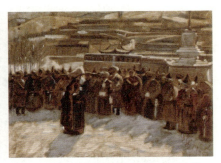

图4.35　韩乐然《青海塔尔寺前朝拜》，布面油彩，37.5cm×54cm，1945年，中国美术馆　　图4.36　韩乐然《庙会上的歌唱》，布面油彩，49cm×63cm，1945年

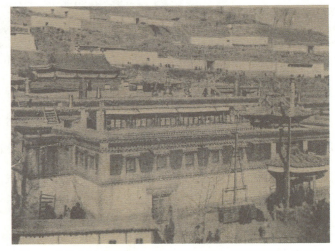

图4.37　佚名《大金瓦寺前景》，出自《世界画报》1948年第2期，第21页

以局部的建筑来标示画面的地点是艺术家常见的手法，孙宗慰1941年所作的《蒙藏生活图之集市》（见图4.38），中景的白塔和大金瓦寺，说明记录的是塔尔寺附近的生活集市。他的另外一幅作品《塔尔寺宗喀巴塔》（见图4.39），画面左上部画出宗喀巴塔，结合人物活动，可以看出描绘的是塔尔寺的庙会生活。而与之相似的构图和场景是韩乐然1945年创作的《青海塔尔寺庙会》（见图4.40）。

图4.38 孙宗慰《蒙藏生活图之集市》，纸本设色，42cm×32cm，1941年

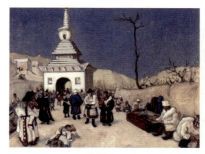 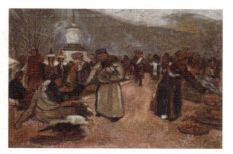

图4.39 孙宗慰《塔尔寺宗喀巴塔》，布面油画，
38cm×50cm，1942年

图4.40 韩乐然《青海塔尔寺庙会》，布面油画，
37cm×54cm，1945年，中国美术馆

1934年4月，国民政府考试院院长戴传贤赴青海考察，29日赴塔尔寺参观，向塔尔寺的本尊佛座前敬献匾额"护国保民"，现悬于大金瓦殿前檐上方。❶ 在宗教方面，青海对于民族的团结有种自上而下的驱动，1935年，第九世班禅额尔德尼·却吉尼玛在青海各界欢迎席上宣讲《团结五族必须政教兼施》，演讲有言：

❶ 杨贵明. 塔尔寺文化：宗喀巴诞生圣地[M]. 西宁：青海人民出版社，2007: 297.

"吾人须知中华民族之基础，建筑于汉、回、蒙、藏、满，五大民族身上，所以要使中华民族达到独立自由之境域，必须五大民族共同努力，方可成功。"❶

1940年《良友》载摄影照片《塔尔寺四千喇嘛祝祷抗战胜利》（见图4.41），举行地点在塔尔寺大金殿左广庭中，"汉、回、蒙、藏各民族齐集一处"❷，图中大金瓦殿悬挂横幅标语为"青海塔尔寺祝祷抗战胜利大会"，标语上方为"佛法正宗""护国保民""法云偈覆"，活佛端坐于标语下方及金殿正前方，向民众及喇嘛发出祝福。塔尔寺行政组织最高权力机构是全体僧人经堂会议，由赤钦主持，宗教组织的总负责人为赤钦，寺主是阿嘉活佛，赤钦掌握宗教和行政实权，寺主享有尊崇。❸阿嘉活佛作为塔尔寺最高的精神领袖，在抗战建国的非常时刻，"集合全寺喇嘛祝祷抗战胜利，对于边地人民之抗战情绪，为之更增坚强。"❹

图4.41　谷人，邝光社《塔尔寺四千喇嘛祝祷抗战胜利》，出自《良友》1940年第153期，第14-15页

❶ 班禅额尔德尼.西陲宣化使公署月刊[J].1935(创刊号):1-2.
❷ 谷人，邝光社.塔尔寺四千喇嘛祝祷抗战胜利[J].良友，1940(153):14-15.
❸ 张海云.贡本与贡本措周：塔尔寺与塔尔寺六族供施关系演变研究[M].北京：民族出版社，2012:3.
❹ 谷人，邝光社.塔尔寺四千喇嘛祝祷抗战胜利[J].良友，1940(153):14-15.

当时青海省主席马步芳也参加了此次青海塔尔寺祝祷大会（见图4.42），"并向当地壮丁及民众演讲，助勉协力御侮，以完成中央抗战国策。"在塔尔寺祝祷抗战胜利大会结束后，军民在寺前广场举行盛大联欢会，以示军民合作精神。并且受训壮丁在塔尔寺前操演爬山行军，通过注文可知，抗战后方的青海，不断以财力、物力支持中央，在统一旗帜之下，精诚团结。❶在此之前，1934年，马步芳时任第二军军长兼第一百师师长，也曾偕同各处长十余人，赴塔尔寺参加观经大会。❷

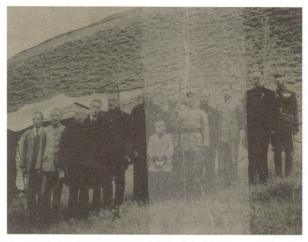

图4.42　谷人，邝光社《马省主席暨省府同人合影》，出自《良友》1940年第153期，第14-15页

同样的主题在1940年的《东方画刊》上亦有所载，邝光社所拍摄的《抗战后方的青海省》系列照片，内容包括《青海各民族欢送整装待发的骑兵，开往前线保卫国家的土地》（见图4.43）及《青海塔尔寺举行祝祷抗战胜利大会——跳鬼之一幕》，并载文："在这一个时代的洪潮里面，青海省，一向被视为偏僻的省

❶ 谷人，邝光社.塔尔寺四千喇嘛祝祷抗战胜利[J].良友，1940(153): 14-15.
❷ 西宁讯.马步芳军长赴塔尔寺参观观经大会[J].人道月刊，1934, 1(6/7): 44.

份,也不是例外;事实上在客观条件之内,青海在人力物力方面,对于抗战建国已经有过和继续在作最积极的贡献。"❶

图 4.43　邝光社《青海各民族欢送整装待发的骑兵,开往前线保卫国家的土地》,
出自《东方画刊》1940 年第 3 卷第 2 期,第 7-8 页

政府与宗教领导将政教并施作为五族共和的手段,作为西北边陲要地的青海,成为甘肃、新疆、西康和西藏的核心位置,其中佛教圣地塔尔寺作为宗教的代表起到连接的重要作用。1935 年在南京创刊的《西陲宣化使公署月刊》,此刊是国民政府时期九世班禅西陲宣化使公署宣传处主办的综合性刊物,宣传处地址设在青海塔尔寺,期刊宗旨和任务是:"向蒙藏人民宣传政府的各项方针政策,动员和号召蒙藏人民拥护中央政府、维护国家统一,介绍中外要闻,民族风情,藏蒙地区的建设计划等。"❷从政府角度而言,塔尔寺是重要的宣传中心,将宗教纳入国家叙事的重要力量。第九世班禅额尔德尼·却吉尼玛讲道:"(近)年来中央对宗教方面,本自由信仰之真义,极力扶持,吾人须依此趋向,把宗教充实起

❶ 邝光社. 抗战后方的青海省[J]. 东方画刊, 1940, 3(2): 7-8.
❷《西陲宣化使公署月刊》简介[EB/OL].[2023-11-10]. https://www-cnbksy-com-s.qh.yitlink.com:8444/literature/literature/3de34a4a0f596f2598eccebb3d94834a.

来，帮助政治之进步，国家之发展。"❶塔尔寺的图文介绍开始经常出现在《西陲宣化使公署月刊》上，比如1936年调查科将塔尔寺的建筑因缘和历代赤金的设施的考察刊载于期刊上。❷作为记者与摄影家的知识分子，进行民族志考察、摄影拍照记录成为采集与传播边疆实况知识的重要途径。

4.1.3　民居建筑与西北环境质感

在吴作人1944年创作的纸本油彩作品《甘孜雪山》（见图4.44）中，远处的白云、雪山和近景的房屋融为一体，虽然尺幅不大，但有辽阔之感，近景的民居与远景的雪山形成带有西北环境特点的空间，作者将与土地、山体颜色一致的建筑布局于画面下方，采用中国传统石粉壁画的绘画语言，突出画面颗粒质感，同时也暗指西北干燥的环境特点。甘孜是位于康藏高原东南，以藏族为主体的民族，甘孜州府所在地康定因属于高原名城，阳光明丽，吴作人的作品将甘孜自然环境的特征在绘画中表现出来，画面中没有直接描绘阳光，但作者通过描绘湛蓝的天空和雪白的雪山将明丽之感传达出来，画面上低云翻卷，作者将石粉的质感通过平涂的方式在山体处显现，凸显出甘孜雪山巍峨的体积感与空间感。1947年7月，吴作人在上海市美术中心站举办讲座，题为《敦煌的艺术》，讲座中提到："才是最近几年的事，我们又重新注意到敦煌莫高窟。这并非宗教情绪的恢复，而是艺术上的欣赏与探讨。"❸《甘孜雪山》中的蓝天和白云占据画面近二分之一，在天空和山体对比之下，雪山给予观者稳固的体积感，雪山脚下的房屋分散视觉的焦点，与体积雄伟的甘孜雪山形成鲜明对比，从而使画面具有一种人间烟火

❶ 班禅额尔德尼. 西陲宣化使公署月刊[J]. 1935(创刊号): 1-2.
❷ 调查科. 黄教圣地塔尔寺略史[J]. 西陲宣化使公署月刊, 1936, 1(4/5): 113-116.
❸ 吴作人. 敦煌的艺术[N]. 申报, 1946-07-14(6).

气息。❶吴作人的《甘孜雪山》这幅作品也被认为是其探索油画民族化的里程碑之作。

图 4.44　吴作人《甘孜雪山》，纸本油彩，29cm×38cm，1944年，中国美术馆

吴作人1944年创作的油画作品《玉树》（见图4.45）在构图上与《甘孜雪山》存在相似之处，远景、中景和近景分别为天空、山体与建筑，建筑和土地的颜色均为土黄，建筑与大地的颜色融为一体，玉树也是吴作人第一次西北之行的终点站，远处的山坡充满了绿意。吴作人的《负水女》《千户肖像》《结古民居》和《歇武民居》等作品都与玉树有联系。❷其中1944年所画的速写《歇武民居》（见图4.46）画面的左下角作者题字"作人，1944，青海玉树。"所以作品也常被称为《青海玉树》。❸在油画《玉树》中可以看到在前景的空地处，人们正在悠闲地散着步。

❶ 陈中.高原祥云：美术经典中的藏区题材绘画[J].东方收藏，2021(23): 27-31.
❷ 吴长江.中国美术家眼中的玉树选辑：感受玉树之大美是美术家一生的精神财富[J].美术，2010(6): 6.
❸ 吴作人.吴作人速写[M].天津：天津人民美术出版社，1991: 40.

第4章 西北写生的历史景观图式与观念　207

图4.45　吴作人《玉树》，布面油画，29cm×38cm，1944年，中国美术馆

图4.46　吴作人《歇武民居》，纸本速写，21.4cm×27cm，1944年

　　吴作人回到打箭炉后，康属区保安司令部司令金搏九为吴作人举办画展，以其在康定和玉树之行的写生作品为主。[1]1948年《西北通讯》载文《玉树民情》，其中记载："凡是到过西康打箭炉（康定）的人，便会知道在那山城的边境上。

[1] 沈左尧. 画家吴作人的西行漫旅[J]. 民国春秋, 1999(5): 45.

还有一个商业繁盛，市肆栉比，拥有青海西门户皇冠的玉树。也许是太远的缘故（由西康至玉树，约一千四百余华里），所以会被人们遗弃，而认为是一个神秘之区域。"❶玉树和康定，对于从来没有到访过的人们来说是神秘的，而实际上康定是集市繁荣，热闹非凡，4月的玉树也是"野花如锦，风光宜人"，正如1948年《西北通讯》所刊载的《玉树民情》中描述而言：

> 四月的暖风，吹到了玉树。人们像如梦初醒似地、渐渐地活动起来了。阴翳的阳光，从东升起，由朝至晚，展露着温和的笑容。和久远的人们握手言欢。道旁的野草，随风飘动。它们也受着这温暖和煦的阳光的滋育，在风前点头吐芳。树枝上的小鸟，更啾啾唧唧唱出美丽的歌曲，赞叹自然的伟大。❷

吴作人1944年创作的油画作品《霍卢郊外》（见图4.47）中的建筑与土地的颜色融为一体，山体和土地的颜色与天空中的蓝天白云形成对比。其《高原傍晚》（见图4.48）也是采取类似的构图，湛蓝天空与土黄大地的对比凸显出西北苍凉之意，画面右侧的碉堡在阳光下拉长身影，似有苍茫孤独之感。作品《高原傍晚》和《玉树》曾在1945年5月，由华西边疆研究所和现代美术会在重庆联合主办的"吴作人旅边画展"的展览上展出。对吴作人个人而言，两次赴康藏之行是其艺术创作的重要转折点。以上吴作人的作品《霍卢郊外》《高原傍晚》《玉树》《甘孜雪山》都采取类似的构图，建筑只占据画面一小部分，主要突出天空、土地和山体，显现西北民族景观的地域特点。

❶ 晓风. 玉树民情[J]. 西北通讯（南京），1948, 3(5): 25.
❷ 晓风. 玉树民情[J]. 西北通讯（南京），1948, 3(5): 25.

第 4 章　西北写生的历史景观图式与观念　209

图 4.47　吴作人《霍卢郊外》，布面油画，29cm×38cm，1944 年，中国美术馆

图 4.48　吴作人《高原傍晚》，布面油画，29cm×38cm，1944 年，中国美术馆

4.2　再造地景：西北的古道与公路

交通建设与国防战略之间是休戚与共的关系，而交通建设的核心任务之一便是公路与铁路的修筑，于是"路"作为一种视觉符号出现在赴西北写生的艺术家

们的作品中,开始承载关于"路"的文化意义,并完成"自我指涉"与"异指涉"的任务,❶其中"异指涉"是指用符号表示另一个对象,或者被认为是"符号系统之外的现实"。❷虽然相较于20世纪三四十年代西北写生的艺术家对于西北的自然风景、人文习俗与文化遗产的重点关注,写生作品中对"路"的表现相对较少,且惯常将"路"与其他符号交结,或作为参与性的角色呈现,但"路"依旧是不可忽视的一个重要视觉意象,在西北的民族景观中,"路"作为再造的地域景观而出现。西北古时有丝绸之路,承载着历史的记忆,彼时有修筑的道路,再次连接西东,重塑西北历史景观。

4.2.1 抗战时期西北交通建设的重要性

在国民政府时期,对西北的考察与开发热潮逐渐兴起,其主要原因包括:西北历史与文化的吸引、国家的政策导向、严峻的西北形势及西北在国防战略中的地位等。❸在论及交通事业对国防战略的重要性,1944年,徐旭在《西北建设论》中写道:

> 现代交通在国防上的重要性者有二:(甲)凡调遣军队,运输饷械,传递消息,救卫伤残,均有赖于交通事业之发达,故交通设备,实不仅为战争必需之工具,而间接方面影响于国家之战斗力者至大,例如上次欧战,法国之所以能胜者,实为获得汽车运输迅速之协助,此次法国之所以败,亦系德国交通工具之优良所致,(乙)交通工具如在战时,可

❶ "自我指涉"英文为Self-Reference;"异指涉"英文为Allo-Reference或Hetero-Reference.
❷ WOLF W. Metareference across Media: The Concept, its Transmedial Potentials and Problems, Main Forms and Functions[M]// WOLF W. ed. Metareference across Media: Theory and Case Studies, Brill Rodopi, 2009: 18.
❸ 王荣华. 国民政府时期的西北考察活动与西北开发[J]. 宁夏大学学报(人文社会科学版), 2005(5): 11-16.

直接成为战争之武器，例如民用飞机可改为军用飞机，铁道在战时即可供饶有战斗力之装甲车之用，以我西北沿边之辽阔，国防之空虚，交通之发展，实为刻不容缓之问题矣。❶

于战争与国防而言，交通事业起到至关重要的作用，徐旭举例德法等战争来论证西北的交通建设与中国国防战略之间的显著关系。在瑞典探险学家斯文·赫定第四次考察期间（1927年至1935年），他与中国学者徐炳昶共同率领中瑞西北科学考察团在西北地区开展考察时，其考察研究项目包括制图学、地理学、地质学、水文学和考古学等诸多学科，也对西北地区未来的公路和铁路建设进行了调研。1933年，新疆处于危机之中，斯文·赫定为当时的新疆问题献计献策，他向当时的外交部次长刘崇杰提出建议，应当优先考虑新疆问题，"修筑并维护好内地和新疆的公路干线，铺设通往亚洲腹地的铁路。"❷20世纪30年代，从西方科学考察的视野下可知，公路与铁路的建设对于沟通内地与新疆、中亚的重要性。

"开发大西北"口号提出后，1934年，国民政府在西安设立西北公路管理局筹备处，同时成立西兰（西安至兰州）工务所，对西兰公路进行勘测和修筑。❸关于新疆道路当时的状况，罗文幹刊载在1934年杂志《开发西北》一文中指出："查内地至新疆之大道，计有两路：（一）由绥远经蒙古草地至镇西迪化为北路，（二）由甘肃之安西，经哈密至迪化为南路，此皆旧时之官道也。官道向恃驼运，迟缓需时，在现代宝鸡为用，势非与筑铁路，不足以利交通。"❹尔后，1935年，

❶ 徐旭. 西北建设论[M]. 北京：中华书局，1944：20.
❷ 斯文·赫定. 亚洲腹地探险八年（1927-1935）[M]. 徐十周，等译. 乌鲁木齐：新疆人民出版社，1992：420.
❸ 杨建新，主编. 闫丽娟，著. 中国西北少数民族通史：民国卷[M]. 北京：民族出版社，2009：160.
❹ 罗文幹. 开辟新省交通计划[J]. 开发西北，1934，1(1)：67.

陈佩瑜在《开发西北与中国国防问题》文章中关于"发展交通事业"的章节中写道：

> 西北各地之产业未兴，文化落后，人皆深藏，交通梗塞，为重大原因也。故言开发西北者，第一须便利交通，否则，一切无从着手，查西北现在已成之水陆交通线，仅有铁路一二尚未之线，由北平到包头一段，通过察哈尔与绥远一部，而汽运车道约有数线，由中部往西北，仅陇海路西兰公路，包宁路而已。❶

由此可知，直至1935年，西北的交通事业仍处于落后状况，其陆路交通的路程仅连接包头、察哈尔和绥远等部分地区，而对于当时正处于抗日战争的中国而言，交通事业亟待建设。1937年，抗日战争全面爆发后，甘肃作为西北乃至全国运输的重要地位愈发昭著，于是此时甘肃历史上首次出现修筑公路的高潮。西兰、甘新、甘青、甘川、华双、平宁六大干线相继修建，各条重要支线如静宁至秦安、定西至岷县、岷县至夏河、平凉至宝鸡等也陆续修成，初步形成了省际主要城市、全省内部各主要城镇之间的公路交通运输网络。❷

1940年2月2日，胡焕庸在公路总管理处发表演讲《我国西部地理大势与公路交通建设》，文中讲道："目前我国通西面的出路，西南方面除滇越路外，则有滇缅公路，西北方面，则有从兰州经迪化以至塔城或霍尔果斯的公路，以及经过绥远草地通新疆之路。"❸ 至20世纪40年代，虽然西北的公路建设已经联通兰州、乌鲁木齐、塔城、霍尔果斯和绥远等地，但线路还是寥寥可数，如"西北方面的

❶ 陈佩瑜.开发西北与中国国防问题[J].广大西北考察团月刊，1935(4-5合刊): 19.
❷ 杨建新，主编.闫丽娟，著.中国西北少数民族通史: 民国卷[M].北京: 民族出版社，2009: 160.
❸ 胡焕庸.我国西部地理大势与公路交通建设: 二十九年二月二日在公路总管理处演讲[J].抗战与交通，1940(48).见唐润明.抗战时期大后方经济开发文献资料选编[M].重庆: 重庆出版社，2012: 13.

路线，猩猩峡已成为甘肃通新疆唯一的公路，北面的绥新公路，现利用尚少。"❶所以整体而言，西北交通是抗战建国时期的重要问题，西北交通事业的建设也是国家战略之一。❷

4.2.2 西北写生的"路"的视觉表征与观念

据整理，20世纪三四十年代，涉及与"路"相关的本土西北之行的艺术家的创作包括：沈逸千1936年刊载于《大公报》的塞北写生作品中关于"路"与驮物、交通和国防方面的创作，孙宗慰的《去往甘肃道中》系列（1941），韩乐然的《修筑天兰铁路》系列（1945）、《修筑宝天铁路》系列（1945）和《宝鸡公路桥》（1945），常书鸿的《南疆公路》（1945），吴作人的《乌拉——记一九四五青海旅行时所见》（1946）和董希文的《新疆公路运水队》（1948）等。❸整体而言，在20世纪三四十年代赴西北写生的艺术家的作品中与"路"相关的绘画创作有以下特点：传统的与"路"连接的驿运图像较多，且多用动物来驮物，此时的路多为泥石之路，甚至也有人背运货物；艺术家写生描绘修筑公路或者铁路场景时，多为关注作为人本身的劳动者实景；在文图结合的图像中，比如沈逸千的塞北写生中与"路"相关的图像常与驮物运输、交通要塞和国防力量相关，即用"路"来显示被描绘和记录的位置的重要性，这一类型的作品多见于作为画记者身份的艺术家笔下。相较于新中国成立之后以"路"为中心的主题性创作的视觉

❶ 胡焕庸. 我国西部地理大势与公路交通建设：二十九年二月二日在公路总管理处演讲[J]. 抗战与交通，1940(48). 见唐润明. 抗战时期大后方经济开发文献资料选编[M]. 重庆：重庆出版社，2012: 14.
❷ 刘晨. 西北之陆路交通[J]. 西北论衡，1940, 8(14-15合期,暨16期). 见唐润明. 抗战时期大后方经济开发文献资料选编[M]. 重庆：重庆出版社，2012: 678.
❸ 1944年，常书鸿与董希文一起去南疆公路建设工地写生一个月，1945年创作《南疆公路》。1945年，南疆公路工程处于敦煌成立，该处招雇民工800余人，修筑南疆公路，全长739公里，其中在敦煌境内333公里，1946年4月24日正式通车。见魏锦萍，张仲. 敦煌史事艺文编年[M]. 兰州：甘肃文化出版社，2012: 188.

图像而言，如艾中信的《通往乌鲁木齐》（1954）、董希文的《春到西藏》（1954）和关山月的《新开发的公路》（1954）等作品，20世纪三四十年代这一时期关于"路"的表现更具有朴素性，也多以劳动者情景为直接表现对象，正是这些丰富的以"路"为元素的视觉图像的创造，成为一种再造的景观，在空间场域和心理场域中成为沟通西部与非西部的媒介之一。

董希文创作于1948年的《新疆公路运水队》又被称为《瀚海》，"瀚海"是中国古代重要的边疆地理概念，明代以来就是指戈壁沙漠，用此词来形容西北和北边类似大海一望无际的荒漠地貌。❶《瀚海奇景》中写道："以沙飞若浪，人马相失若沈，视犹海然，非真有水之海也"，❷沙漠瀚海之称由此而来。董希文的画面中描绘的是拓荒场景，骆驼群成为新疆公路上重要的运输队伍。《瀚海》画面的公路两旁分别为骆驼群和人群、水，两条线交会的方向即为公路的方向，引领观者的视线消失于远方，从而突出路途的遥远。作品名称《瀚海》具有双重指涉，画作的命名对画面起到语言修辞的作用，用瀚海所指涉的沙漠广阔无垠的特征来特指此幅画作，同时画面与运水相关。贡布里希认为："语言可以进行特指，而图像不能。这种说法，似乎跟下述事实形成了奇特的对立，那就是图像在感性上是具体生动的，而语言则是抽象的、纯属约定俗成的。"❸董希文的《瀚海》画面描绘的是西北通透的蓝天、运水骆驼群和人群，以及远处的帐篷等。

20世纪三四十年代，不仅是董希文的油画作品《新疆公路运水队》被称为《瀚海》，同样用"瀚海"来指涉西北荒漠的还有陈肇民1936年的摄影作品《瀚

❶ 王子今. "瀚海"名实：草原丝绸之路的地理条件[J]. 甘肃社会科学, 2021(6): 117-124. 刘子凡. 重塑"瀚海"：唐代瀚海军的设立与古代"瀚海"内涵的转变[J]. 中国史研究, 2022(2): 91-103.
❷ 洪涛. 瀚海奇景[J]. 中国公论（北京）, 1939, 2(1): 105.
❸ GOMBRICH E H. Topics of our time : twentieth-century issues in learning and in art[M]. London: Phaidon Press Ltd., 1991: 167.

海》(见图4.49),❶一列骆驼队伍行走在大地之上,作者采用高处俯拍的方法,凸显画面的宏阔之感。除了摄影作品以瀚海为名,还有文学方面的记载,如洪亮吉的《瀚海赞》;"自嘉峪关以外皆属戈壁,古所云瀚海,亦曰流沙,亦曰大漠,亦曰盐碛。"❷而在电影方面,有拍摄于1947年,唐绍华作为编剧,目的为消除民族隔阂的电影《瀚海情血》。❸从众多文学、摄影和电影作品均以瀚海命名的现象可知,瀚海用来指涉无边无垠的沙漠存在于多种类型的视觉文化文本之中。虽然油画《瀚海》是在董希文离开西北之后创作的,但所表现的记忆中的西北是建立在真实观看和感受基础上的。画面中的公路通向远方,运水的骆驼是坚韧不拔的精神象征,此时董希文的《瀚海》中的新疆公路是一望无际的沙漠中的路,骆驼和人类一起,通过这条路走向西北远方。

图4.49　陈肇民《瀚海》,出自《黑白影集》1936年第3期,第53页

❶ 陈肇民.瀚海[J].黑白影集,1936(3): 53.
❷ 洪亮吉.瀚海赞[J].边锋月刊,1947(12): 33.
❸ 佚名.西北将摄"瀚海情血"[N].前线日报,1947-07-06(8).

在创作《瀚海》之前，1944年董希文曾与常书鸿赴南疆公路建设工地写生，❶以记录筑路工人的生活。也正是因为南疆公路的开辟，来访敦煌的"过客甚多，千佛洞游人亦骤形增加"，❷在此期间，1945年董希文创作《苗民跳月》（见图4.50），又名《苗家笙歌》，1945年常书鸿创作《南疆公路》。另外，关于南疆公路的摄影作品（见图4.51），曾在1949年的《天山画报》中有所刊载，关于南疆公路的重要性，画报刊文说明：

> 南疆公路，是环绕着塔里木盆地的一条大动脉，它连串了南疆所有的重要的城市；其北可由库尔勒通迪化国道；东自诺（若）羌可与甘肃公路相接而连兰州，并有通青海全境之未成路线；西接喀什公路而通苏联国境，南由于阗至藏境亦正在计划建筑公路线，惟因材料缺乏技术困难，全线尚未完全通车，现正加紧赶筑中，本期介绍为南疆公路西区的巴莎段和南区的于民段施工情形。❸

所刊载的照片记录巴莎公路莎车段之工程——筑路基、压平路基、铺石块于路面、锯木建桥、运木料、抢修冲毁之路面、浩浩荡荡之运石车队、竣工之于民段新公路、南疆模范公路——莎车至泽普。❹

❶ 南疆公路是指敦煌至新疆若羌县的道路，1943年6月开始勘测，1945年8月开工修建，出于军事目的，加紧修筑，其中甘肃路段11月通车，新疆路段1946年1月通车，此路是进入新疆南部的重要通道。
❷ 车守同. 国立敦煌艺术研究所史事日志：下册[M]. 中国台北. 擎松图书出版有限公司, 2013: 407.
❸ 本会巡回文化工作队. 南疆的公路[J]. 天山画报, 1949(7): 14.
❹ 本会巡回文化工作队. 南疆的公路[J]. 天山画报, 1949(7): 14.

图4.50 董希文《苗民跳月》，纸本水粉，112.3cm×322cm，1945年，敦煌研究院

图4.51 本会巡回文化工作队《南疆的公路》，出自《天山画报》1949年第7期，第14页

在抗日战争爆发之前，中国塞北等地区的交通同样处于落后状态，1921年，北京至绥远铁路建成通车，绥远成为连接西北和华北的重要交通枢纽。[1]1929年，包头至乌拉河公路的建成是内蒙古地区近代公路建设的开端。直到1949年，内蒙古能维持通行的公路也仅有239公里，并且全为砂石路或者土路。[2]在赴塞北写生的沈逸千的作品中，也常见承担驮物运输的动物，如骆驼、牛和骡子等，

[1] 何一民，王立华，赵晓培. 清代至民国初年内蒙古农牧交错带区位变化与城镇发展[J]. 陕西师范大学学报（哲学社会科学版），2015(5): 16.
[2] 辉军，冀云洁，冬雨. 60年风雨兼程，60年成就辉煌[N]. 中国交通报，2009-11-17(5).

如《左翼牧场所见》（见图4.52）的画面描绘的是运盐牛车，从画面和注文大致可见当时盐的生产情况及交通运输情况，注文为：

> 此间为张垣至多伦之大道，常见乌珠穆沁回南的盐车，大队的来往，自张家口去乌珠穆沁盐湖，南北相距千里，牛车来回至少需四十天，每车可载盐八百斤，该湖每日产盐达三千车，自来运销东北四省及冀察各地，可供千万人民之用，可惜今日非我所有矣。❶

因为锡林郭勒盟乌珠穆沁盐湖产盐丰富，所以牛车载运络绎不绝，从1936年刊载在《新亚细亚》（见图4.53）的照片可知真实情况，❷沈逸千笔下的写生作品《左翼牧场所见》"之"字形组成牛车载盐队伍成为独特的景观。

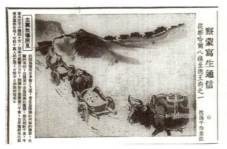

图4.52　沈逸千《左翼牧场所见》，出自《大公报（天津）》1936年6月5日，第10版　　　图4.53　佚名《锡盟乌珠穆沁盐湖产盐丰富，所以牛车载运络绎不绝（照片）》，出自《新亚细亚》1936年第11卷第4期，第10页

此外，沈逸千多次在写生通信中提到关于盐的情况，比如在《厢白旗（镶白旗）总管府》（见图4.54）注文中讲道："从明安牧场东北行三十里，便望到该旗贡总管府，从总管府去厢白衙门，还有二十里，衙门旁边有一处盐湖，就称衙门

❶ 沈逸千. 察蒙写生通信（一）：从察哈尔八旗至德王府之一：左翼牧场所见[N]. 大公报（天津），1936-06-05(10).
❷ 佚名. 锡盟乌珠穆沁盐湖产盐丰富，所以牛车载运络绎不绝（照片）[J]. 新亚细亚，1936, 11(4): 10.

诺尔（蒙人称湖为诺尔）。"❶画面呈现的是蒙古帐篷场景。在《德王府前瞻》（见图4.55）中注文："德王府为西苏尼特王府，本旗牧地广大，又产咸盐，所以王府收入也比别旗富足，王府也特别的修得富丽，图为王府的前部，有来往的喇嘛、侍女和拖水的牛车。"❷这幅作品没有描绘盐的生产和运输情况，而是通过刻画王府场景来表示因为盐业使得家族富裕，画面描绘了西苏尼特王府的建筑、喇嘛、侍女和牛车等。

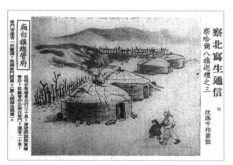 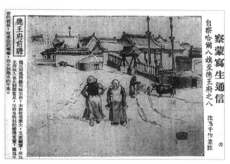

图4.54 沈逸千《厢白旗总管府》，出自《大公报（天津）》1936年6月1日，第10版　　图4.55 沈逸千《德王府前瞻》，出自《大公报（天津）》1936年6月12日，第10版

在自加卜寺至张家口的一幅名为《察绥孔道的大青沟》（见图4.56）（1936年7月1日）的写生作品中，两队骡子驮着货物交会，沈逸千在注文中提到此处"为察西入绥要道"，也将是军事的要衡。❸另外一幅为《白城子下的张库路》（见图4.57）（1936年7月2日），也强调了西北地理位置的重要性，"近年来，有俄商德华洋行，专挂德商的招牌，他们的汽车队长临张库道上，包辫检运货物，获利极厚云。"❹画面上牛和驴共同牵车，画面上方为城墙。两幅作品虽是以动物载物

❶ 沈逸千.察北写生通信(三),察哈尔八旗巡礼之三,厢白旗总管府[N].大公报(天津), 1936-06-01(10).
❷ 沈逸千.察蒙写生通信(八),从察哈尔八旗至德王府之八, 德王府前瞻[N].大公报(天津), 1936-6-12(10).
❸ 沈逸千.察蒙写生通信(二二),自加卜寺至张家口之二,察绥孔道的大青沟[N].大公报(天津), 1936-07-01(10).
❹ 沈逸千.察蒙写生通信(二三),自加卜寺至张家口之三,白城子下的张库路[N].大公报(天津), 1936-07-02(10).

为主题，但文字内容则是强调西北地理位置的重要性。从侧面也说明此次系列写生的目的之一就是考察塞北地理情况，为抗日战争提供建设后方的支持。

图 4.56　沈逸千《察绥孔道的大青沟》，出自《大公报（天津）》1936年7月1日，第10版

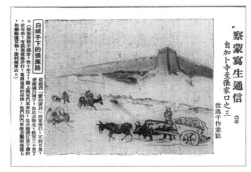

图 4.57　沈逸千《白城子下的张库路》，出自《大公报（天津）》1936年7月2日，第10版

沈逸千意识到交通对于国防的重要性，在绥南写生时，他创作《晋绥的喉管》（见图 4.58）（1936年8月16日），并且注文：

> 二百路——归杀公路——凉城分归绥（绥垣）杀虎口之间，归杀公路西门进南门出，本路由杀虎口过凉城为五十里，由凉城到归绥百五十里，自古为晋人入绥孔道，当今绥东多事之秋，平绥铁道一有阻碍，归杀公路便将负起国防上的纳吐事业了。❶

同样的画作也发表在1936年9月21日的《大公报》（上海）上。关于交通与战争的紧密关系，军事家朱德曾讲："交通对于现代化的军队，是一个决定胜负的要素。"❷仔细分析沈逸千这幅写生作品，公路上有运货的汽车，公路左边也有驮运货物的骆驼队伍。因为地处交通要塞，此地成为兵家必争之地，一条是骆驼

❶ 沈逸千.绥南写生通信(七):晋绥的喉管[N].大公报(天津), 1936-08-16(10).
❷ 朱德.朱德军事文选[M].北京:解放军出版社, 1997: 360.

驮运的茶马古道，一条是汽车货运的新公路，传统与现代的不同运输方式在画面中同时出现，形成对比和连结。

图 4.58 沈逸千《晋绥的喉管》，出自《大公报（天津）》1936 年 8 月 16 日，第 10 版

对于交通状况重要性的关注，沈逸千也在《五胡乱华古战场》（见图 4.59）（1936 年 7 月 6 日）中注文："要去五台山，以取道杨明堡最为近便，由堡东行一百七十里的大山路，只须两天，便可到达五台山了。图为杨明堡西敌楼的姿态，按该堡自晋迄唐，历为五胡争逐的地方，本堡属代县境，现居太同汽车路的中间，所以已为晋北交通的重心了，民十五阎冯构兵，会屯大军十万，可见本堡在地理上的价值了。"❶ 重点强调了杨明堡地理位置的重要性，画面有城楼、城墙及车道，用图像补充说明文字内容的信息。另一幅作品为《塞外的粮库》（见图 4.60）（1936 年 7 月 25 日），注文：

❶ 沈逸千. 五台山写生通信(一): 五胡乱华古战场[N]. 大公报（天津）, 1936-07-06(10).

平地泉原为一小村落，民八平绥铁路通车，市廛顿盛，遂于十一年更立集宁县（今集宁区），此地介绥东察西之间，和伪境商都县东西对立，因为本县占交通上的优异，以察西绥东千里周围内的农产，都来此集中，据该县商会统计，每年由此运往平津海口的食粮一类，达七十万石之巨，可是本县所处的环境，像垂饵虎口一样的危险，如果这一个粮库，让东边的敌人得去了，那去多伦的味气，还要够劲得多哩。❶

注文解释了平地泉县为什么成为塞外的粮库，得益于占据交通的优势，画面中有众多动物拉货，前景有人看守，远景绘有粮库。以城墙、道路、动物和人构成其写生作品的一种常见图像范式，且多为强调此地的交通重要性或者在国防事业中所起的核心作用。具体的作品还包括《军事重心的张北县》（1936年7月3日）、《万里长城之骨骼》（1936年7月21日）、《国防最前线的陶林城》（1936年7月30日）、《凉城北街》（1936年8月12日）、《出了杀虎口两眼泪不干》《负有国防价值的桥梁》（1936年8月27日）和《雄伟的大青山》（1936年9月3日）等。

图 4.59　沈逸千《五胡乱华古战场》，出自《大公报（天津）》1936年7月6日，第10版

图 4.60　沈逸千《塞外的粮库》，出自《大公报（天津）》1936年7月25日，第10版

❶ 沈逸千.绥蒙写生通信(五):塞外的粮库[N].大公报(天津),1936-07-25(10).

4.2.3 西北写生的筑路图像及话语空间

韩乐然1945年创作的《修筑天兰铁路（之一）》（见图4.61）、《修筑天兰铁路（之二）》（见图4.62）和《修筑天兰铁路（之三）》（见图4.63），作者采取水彩写生的方式，记录性地描写修桥、铺路与吃饭等场景，刻画劳动者辛勤劳动与休憩的画面，正是由于劳动人民的辛勤劳作，"天兰铁路两年完成"。❶铁路作为韩乐然笔下重要的描写对象，徐旭在1944年的《西北建设论》写道："铁路为交通工具中最有效之工具，对于一国之实业、文化、政治贡献甚大；而于建设西北之关系尤钜。"❷但实际上，关于在西北修筑铁路的重要性早在19世纪末就已经进入有识之士的视野。1880年，刘铭传向清政府上书《奏请铸造铁路折》，其中明确提出要在西北建设铁路，奏章中记载："北路亦由京师东通盛京，西通甘肃。"❸可见，在西北修建铁路这一认知由来已久。

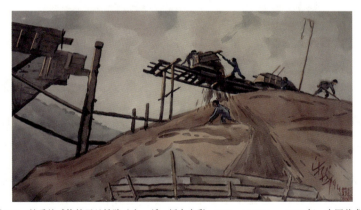

图4.61　韩乐然《修筑天兰铁路（之一）》，纸本水彩，31.7cm×47.3cm，1945年，中国美术馆

❶ 佚名.经济动态：交通[J].贵州经济建设月刊，1946，1(2,3合刊)：48.
❷ 徐旭.西北建设论[M].上海：中华书局，1944：26.
❸ 马陵合.凌鸿勋与西部边疆铁路的规划与建设[M]//中国近代铁路史资料.北京：中华书局，1963：86-87.

图4.62 韩乐然《修筑天兰铁路（之二）》，纸本水彩，37.1cm×49.9cm，1945年，中国美术馆

图4.63 韩乐然《修筑天兰铁路（之三）》，纸本水彩，32.1cm×47.6cm，1945年，中国美术馆

同样在1945年，韩乐然创作了《修筑宝天铁路》系列，1945年12月22日，宝天铁路建成通车，当时甘肃省政府主席谷正伦题写碑文于纪念堂："须职民工达数十有奇，呜呼，壮矣！受以斯役羡徐秉命，省政府，工龙材，创建斯堂，因纪事而镌之石，兹钦。"❶关于军事与政治方面的目的，修筑宝天铁路是为了迅速获得玉门的石油资源，并且加强对新疆的治理，便于与苏联展开经济往

❶ 王钰.宝天铁路殉职民工纪念堂略考[C]//中国近现代史史料学学会.中国近现代史料专题研究.北京：中国言实出版社，2011：188.

来，有助于当时的国民政府开发西北地区。❶从韩乐然创作的三幅关于宝天铁路的水彩写生《修筑宝天铁路（之一）》（见图4.64）、《修筑宝天铁路（之二）》（见图4.65）、《修筑宝天铁路（之三）》（见图4.66）来看，作者重点描绘了劳动者搬运石头与打石的辛苦场景，筑路工人形象简洁、姿态各异。通过作品可以看出修筑宝天铁路的困难，从《修筑宝天铁路（之一）》的画面中可以看到，道路两旁巨石林立，山势陡峭，修筑铁路的工程十分艰巨。韩乐然从艺术家的角度，更加关注人本身。1945年6月韩乐然在宝天铁路写生完毕后，返回兰州，《西北日报》记载："名画家韩乐然，前应宝天路工务局之邀，由兰赴天水，韩氏沿宝天路往返徒步旅行，随时随地搜集材料，挥毫作画，为时月余，现事毕返兰。"❷所作多为路程险峻和路工刻苦工作的题材。

图4.64 韩乐然《修筑宝天铁路（之一）》，纸本水彩，37cm×49.9cm，1945年，中国美术馆

❶ 马永锡. 宝天铁路的修建[M]//天水市政协文史资料委员会. 天水文史资料：第1辑. 天水：天水新华印刷厂，1986: 82.
❷ 本报讯. 宝天路写生完毕，韩乐然返兰[N]. 西北日报，1945-06-06(3).

图 4.65　韩乐然《修筑宝天铁路（之二）》，纸本水彩，32cm×47.3cm，1945年，中国美术馆

图 4.66　韩乐然《修筑宝天铁路（之三）》，纸本水彩，32cm×47.3cm，1945年，中国美术馆

1942年，陕西宝鸡交通部宝天铁路工务局还创办了《宝天路刊》，❶其创刊词中写道："宝鸡峡至天水一段为全路最艰巨之一序幕，以工程计，实不易赶速完成，故工作虽已开始，完成尚未期限。"❷路刊的内容包括铁路修筑过程、工作近

❶ 1942年创办的《宝天路刊》为不定期刊物，共3卷，第1卷共6期，第2卷共6期，第3卷共5期，停刊于1945年4月。其刊物内容主要包括：宝鸡、兰州西北沿线铁路征用地，测量队工作近况，铁道施工工料预算，整理交通部各铁路图表，员工生活补助，沿途民风民俗写真，本局简讯等。

❷ 凌鸿勋. 宝天铁路赶工应有之认识[J]. 宝天路刊, 1942, 1(1): 1.

况、图表和设计稿等。直到1945年年底，宝天铁路才竣工，作为山区河谷的铁路，地势复杂，受到韩乐然的关注与描绘。

韩乐然另外一件以筑路为主题的作品名为《宝鸡公路桥》（见图4.67），画面设色浓重，无线条勾勒，描绘的是运用人力与畜力来修筑桥的场景。据1949年的调查统计，当时全国公路桥约有30万米，大部分为木桥，较大的永久式的公路桥130余座，❶根据实际情况结合画面，韩乐然所记录的修筑公路桥的场景是属于记录历史现场范畴。

图4.67　韩乐然《宝鸡公路桥》，纸本水彩，37cm×49.5cm，1945年

西行的吴作人在《西行日记手稿——青康公路验收团》，记录了他在1944年10月31日至12月8日，对青康公路沿途的海拔、气温、路程、风景、建筑、居民和特产等作记录，在此期间也进行了写生创作，如"11月1日，众皆各得所事，余独去作速写：贡嘎雪峰、塔""11月21日，晨日出，稍回暖，出画具写我

❶ 王展意. 我国公路桥梁建设的回顾与展望[C]// 中国公路学会桥梁和结构工程分会，厦门路桥股份有限公司. 中国公路学会桥梁和结构工程学会一九九九年桥梁学术讨论会论文集. 北京：人民交通出版社,1999: 1.

等宿帐""11月24日，夜宿草地，与此间牧民画速写""12月1日，在甘孜寺（大金寺）作画""12月7日，早起作藏寓水彩速写""12月8日，余乃趁机提笔写四周景物。"❶1941年，孙宗慰用纸本水彩的形式记录下其去往甘肃途中的公路风景（见图4.68和图4.69）。道路不仅能起到交通运输的作用，还承载着文化层面的意义，"路"于是作为视觉形象出现在艺术家西北写生的作品中，有的画面只有道路，也有作品是描绘与修路主题相关，画面中记录了现实生活中修路的劳苦人们，此时的"道路"作为参与性的角色呈现，辅助说明劳动人民的现状，"路"于是在视觉图像中起到连接地理与文化层面的作用，在重塑西北历史景观中起到重要作用。

图4.68 孙宗慰《去往甘肃道中之一》，纸本水彩，30.4cm×24.5cm，1941年

图4.69 孙宗慰《去往甘肃道中之二》，纸本水彩，24.5cm×30.7cm，1941年

❶ 吴作人. 西行日记手稿：青康公路验收团. 1944[M]// 中华人民共和国文化部，中国文学艺术界联合会，中国民主同盟中央委员会. 学院与艺术：吴作人百年诞辰纪念展(画册). 北京：中国美术馆，2008: 154-159.

4.3 寻访古迹：石窟的壁画临摹与写生

西北的敦煌和克孜尔等石窟留存的壁画成为重要的历史遗迹，艺术家西北之行的重要一站便是敦煌，有些将敦煌作为其西行的目的地，自李丁陇、张大千等人将在敦煌临摹的壁画进行展出时，使得许多艺术家为之惊叹，并将敦煌认为是其追寻古代辉煌艺术的重要承载之地。临摹亦可认为是艺术家面对壁画遗迹的一种写生实践，在1938年至1945年间，赴敦煌临摹、考察、研究和写生的艺术家有孙宗慰、王子云、常书鸿、赵望云、关山月、张振铎、吴作人、董希文、韩乐然等人，每位艺术家都有着自己独具特色的临摹与创作风格，并且带着不同程度的主观因素去选择临摹的对象，研究和对比他们不同的临摹实践创作，从而可以总结其关于"西北"与"敦煌"的艺术实践经验。艺术家的临摹经历，对于其写生亦产生影响，许多艺术家将壁画中的元素与风格运用到写生和创作中，在一定程度上也促成了个人风格的转变，积累了关于美术民族化的相关经验。

常书鸿将壁画临摹分为"客观临摹""复原临摹"和"整理临摹"三种，"客观临摹"的优点是"不失实"，"复原临摹"是补充缺损地方，保持整体，但缺点是"容易主观臆断，造成失实"，"整理临摹"是介于两者之间的临摹方法。❶赴西北之行的艺术家所采取的临摹方法大约分为四种类型，分别是"复原式临摹""现状式临摹""现状兼复原式临摹"和"书写式临摹"。其中"复原式临摹"以张大千为代表，目的"不是保存现有面目，是'恢复'原有面目。"❷"现状式临摹"也称为"实临"，直接对照壁画现状进行写生，王子云曾阐述此种方法的目

❶ 常书鸿. 九十春秋：敦煌五十年[M]. 兰州：甘肃文化出版社，1999: 86.
❷ 王子云. 从长安到雅典：中外美术考古游记[M]. 西安：陕西人民美术出版社，1992: 43.

的是"保存原有面目，按照原画现有的色彩很忠实地把它摹绘下来。"❶"现状式临摹"方式更具有对景写生的意味，只不过这里的景是指石窟壁画，艺术家的临摹实际上是将历史遗迹记录，参与并重塑出西北历史景观，比如王子云的临摹，倾向于采用保存现状的方式进行临摹，他认为张大千复原式的临摹方式具有破坏性。"现状兼复原式临摹"则是前两种方式的结合，包括李丁陇、韩乐然等人。"书写式临摹"也被称为"意临""写意式临摹"，甚至有一些临摹基于敦煌壁画母题而加入作者自己的创作，"书写式临摹"的代表人物有吴作人、关山月等。

无论哪种方式，都必须持有高度的技术能力和艺术表现能力，偏向现状式的临摹方式着重于古迹现貌的保存；偏向复原式临摹的方式，以复兴古代绘画为目的。这种临摹敦煌壁画的集体行为，胡素馨（Sarah E. Fraser）解读为"在这一过程中，他们向那些渴望在自身传统中寻求中国现代性的中国观众揭示了一个被遗忘的佛教绘画遗产：这个遗产既是新近被再发现的，也是源于古代的一个中国边缘文化。"❷这是一种通过临摹手段达到重访古迹的集体行为，再现敦煌壁画的视觉盛宴，在其临摹的作品中塑造历史景观，远赴敦煌的艺术家们以各自所重视的临摹方法，为20世纪的中国揭示了一个被遗忘的佛教绘画遗产。

最早以画家身份赴敦煌进行临摹与考察的是李丁陇，❸他是内地公开宣传介绍敦煌石窟壁画的先驱者。❹1937年从上海美术专科学校毕业后，同年10月来到敦煌莫高窟开始临摹壁画，共历时8个月，在极为有限的生活与创作条件下，完整临摹了内容浩瀚恢宏的《极乐世界图》、百余张单幅壁画，以及相当数量的洞

❶ 王子云. 从长安到雅典：中外美术考古游记[M]. 西安：陕西人民美术出版社，1992: 43.
❷ 胡素馨. 接近国家山水的边界：图绘边疆1927-1948[C]//上海书画出版社编. 二十世纪山水画研究文集. 上海：上海书画出版社，2006: 372.
❸ 李丁陇(1905—1999)，1937年毕业于上海美术专科学校，1937年秋赴敦煌临摹壁画。
❹ 赵俊荣. 敦煌石窟艺术临摹的发展与变迁[J]. 艺术评论，2008(5): 65.

窟壁画局部图案，临摹过程中亦绘有大量草图。❶李丁陇在《略谈敦煌壁画的临摹方法》中提到"从民国二十七年冬到卅四年秋，曾两去敦煌，从事临摹工作"，并且总结出四种临摹的方式，分别为"对临式""蒙描式""全凭主观式""西洋画式"。指出临摹敷色的方法包括"恢复原色法""现实的上色法""图案的开色法""复杂敷色法"。李丁陇自己所秉承的观点是"要忠实临摹，不但要摹得像真，也必须要把它的精神画出，否则也就失去了临摹的价值"。❷

李丁陇的临摹方式被认为是"现状客观临摹兼复原"或者"整理型临摹"的方式。其中现状式体现在将原壁画氧化变色的迹象如实表现出来，运用传统工笔画的绘画技法，通过分染、罩染、烘染的有序步骤，使临摹出来的菩萨形象更加自然。❸之所以按照壁画的现状进行临摹，是因为当时敦煌壁画的现状是因时间久远而遭受氧化变质，画面的色泽比较暗淡，斑驳的痕迹呈现出历史与岁月感，李丁陇多选取唐代壁画，且因为条件所限，多为局部临摹，但是他恢复了唐朝壁画中雍容大度的菩萨形象。直到1939年6月，李丁陇结束敦煌临摹，离开敦煌，随后1939年12月在西安东大街的青年会举办"敦煌石窟艺术展览"，展出高2米长15米的《极乐世界图》与长30米的《千乘千骑图》引起轰动，尺幅之大以至当时无人敢接装裱，敦煌壁画第一次通过展览形式出现在公众视野中。

1941年，李丁陇在成都和重庆举办展览，呼唤保护敦煌文物，使更多的人知晓敦煌壁画。❹1944年，李丁陇再次赴敦煌，对第一次所临摹的画进行复核和编号，同时他还临摹了一批新作品。1946年、1948年，李丁陇先后在兰州、南

❶ 李富华,姜德治.敦煌人物志[M].兰州:甘肃人民出版社,2009: 295.
❷ 李丁陇.略论敦煌壁画的临摹方法[J].文物周刊.1947-1948(41-80合订本): 48.
❸ 杜武杰.敦煌壁画临摹的开拓者：李丁陇的临摹观念与方法[J].文化月刊,2022(7): 190.
❹ 李富华,姜德治.敦煌人物志[M].兰州:甘肃人民出版社,2009: 296.

京、上海等地再次举办临摹壁画展,通过展览的有效传播,对于宣传敦煌艺术以及唤起人们对敦煌的关注和保护起到巨大作用。❶比如曾于1946年到达敦煌艺术研究所工作的段文杰对李丁陇在兰州的画展记忆深刻,❷曾说:"我在兰州看过他的敦煌壁画展,是在兰州南关当时的物产展出的。他临摹了一些敦煌壁画,但也有自己的创作。他创作了一幅巨型极乐世界图,大约有二三十平方米。当时的甘肃省主席谷正伦还给他题过词'如入敦煌石窟'。"❸此外,李丁陇在兰州举办展览时,有来自政界、军界和文学界等各个领域的将领和知识分子题字赞许,如西北最高军事长官朱绍良为李丁陇的展览题写展览会会标,国民党高级将领李烈钧题字"笔底春秋",冯玉祥为李丁陇的画作题字"人民心声",于右任题字"极乐世界",郭沫若题有"祖国赞歌"等,❹从众多政府人员和文化界人士的题字可以看出,李丁陇的敦煌临摹展览对于介绍敦煌艺术起到重要作用。李丁陇的敦煌临摹经历对其后来绘画风格的形成起到重要作用,比如其创作的《开国大典》《成吉思汗远征图》(1939年)《黄泛写生图》《白骏图》《世界和平图》都融入了敦煌壁画的技法和风格。❺李丁陇的敦煌石窟艺术展览也触动起张大千赴敦煌临摹的决心,于是1940年10月,张大千开始第一次敦煌之行。

4.3.1 张大千的复原式壁画临摹

张大千"曾在成、渝等地听老友严敬斋、马文彦等多次介绍过敦煌石窟艺术

❶ 李富华,姜德治.敦煌人物志[M].兰州:甘肃人民出版社,2009: 296.
❷ 段文杰(1917—2011),1945年毕业于重庆国立艺术专科学校中国画系。参见季美林.敦煌学大辞典[M].上海:上海辞书出版社,1998: 906.
❸ 苏永祁.中国敦煌探宝第一人:李丁陇[M]//阎超.野人·怪人·奇人:李丁陇.北京:大众文艺出版社,2001: 82.
❹ 王忠民.李丁陇与敦煌壁画[M]//阎超.野人·怪人·奇人:李丁陇.北京:大众文艺出版社,2001: 93.
❺ 李富华,姜德治.敦煌人物志[M].兰州:甘肃人民出版社,2009: 296.

的伟大和辉煌。"❶另外，李丁陇的敦煌石窟艺术展览也触动起张大千赴敦煌临摹的决心，于是1940年至1943年，张大千赶赴敦煌3次，第三次结束临摹后返回兰州。❷敦煌临摹壁画期间，张大千在完成给西千佛洞、莫高窟和榆林窟共计309个石窟编序记录工作的同时，著成初稿《敦煌石室记》逾二十万字，内容丰富，对于研究敦煌石窟壁画具有重要价值。李永翘在《张大千全传》中统计张大千的临摹成品有"二百七十六幅，摹品年代涵盖十六国、北魏、西魏、北周、隋、唐、五代、宋、西夏、元等朝代。"❸敦煌的丰富图像资源库出现在人们的视野中，如同宝藏一般吸引着艺术家前去寻访古迹，再现传统文化，于是临摹石窟壁画成为众多远赴西北的画家的必要经历，艺术家通过临摹壁画，再现了置于洞窟中的宏富的历史景观。

叶浅予在谈及张大千初探敦煌的原因时，认为其是以"诞妄"和"猎奇"的心情去接触六朝隋唐真迹的，❹必须承认对于没有接触过六朝隋唐真迹的张大千而言，好奇尚异的心理肯定是有的，但是张大千本人回忆时说："谈起敦煌面壁的缘起，最先是听曾、李两位老师谈起敦煌的佛经、唐像等，不知道有壁画。抗战后回到四川，曾听到原在监察院任职的马文彦讲他到过敦煌，极力形容有多么伟大。我一生好游览，知道这古迹，自然动信念，决束装往游。"❺自然可知，就其个人原因而言，是他人眼中口中所描述的敦煌的伟大深深吸引着他，他在其《莫高窟记》的自序中写道：

❶ 李永翘.张大千年谱[M].成都：四川省社会科学院出版社,1987: 115.
❷ 张大千的第一次敦煌之行开始于1940年10月，但因故而中断；第二次是1941年4月8日至12月下旬；第三次是1942年5月下旬至1943年6月23日．参见管小平.张大千临摹敦煌壁画系年录[J].敦煌研究,2021(2): 150.
❸ 李永翘.张大千全传：上册[M].广州：花城出版社,1998: 231.
❹ 叶浅予.张大千临摹敦煌壁画画册序.1984[M]//宁夏回族自治区政协文史资料研究委员会.张大千生平和艺术．北京：中国文史出版社,1999: 76.
❺ 谢家孝.张大千的世界[M].中国台北：时报文化出版事业有限公司,1983: 125.

今欲研治敦煌之学者，转必求乞于国外，信乎其穷矣！予以三十一年夏来游敦煌，始为窟列号，其冬还兰州，明年夏，复携门人萧建初、刘力上、六侄心德、十男心智及番僧五人居此，又十阅月。摹写壁画若干幅，其制色及图描花边之事，悉番僧为之，摹写之余，复为莫高窟记，既毕，因为弁一言，文物神皋，绘事奥区，今将图南，临路依然！三十二年二月。于莫高窟。❶

从他的自序中可知，张大千为敦煌考察完成了诸多工作，包括为石窟编号、摹写壁画，并且是以团队的形式进行实践。张大千开始对莫高窟壁画进行规模化的临摹工作，❷张大千试图还原古迹，事先观研数次才开始动笔。在进行临摹工作时，张大千意识到青海热贡的画师拥有丰富佛教艺术和图像知识，擅长以藏传佛教为基础，能使用传统方法创作各类佛教题材作品。1942年初，张大千携其子张心智一同前往塔尔寺，造访藏族喇嘛昂吉等画师，向其讨教大画布的制作流程、金粉及各种矿物颜料的研制方法，同时学习记录喇嘛画师对敦煌壁画中佛教故事意蕴的讲解，积极准备开展高质量的临摹工作。❸在塔尔寺期间，张大千雇请了夏吾才让（1922—2004）和其他画师作为助手，1943年3月离开塔尔寺前往敦煌，进行壁画临摹工作，重现中古艺术的传统。❹

可见张大千的临摹程序之繁杂且需要大量人力，采取此种复原式临摹的方法

❶ 张大千.莫高窟记・自序.1943[M]//辽宁省博物院，四川博物院.大千与敦煌.四川博物院藏张大千绘画精品集.沈阳：辽宁人民出版社，2012：13.
❷ 具体采用的临摹方法是"临摹时先以玻璃依原作勾出初稿，然后黏此初稿在画布背面，在极强的阳光照射下，先以木炭勾出影子，再用墨勾。稿定之后，再敷色。凡佛像、人物主要部分都是我自己动手，其余楼台亭阁不甚重要部分，即分由门人子侄喇嘛分绘，每幅画均手续繁复、极力求真，大幅要两个月才能完成，小幅的也要十几天"。参见谢家孝.张大千的世界[M].中国台北：时报文化出版事业公司，1983：127.
❸ 李永翘.张大千全传：下册[M].广州：花城出版社，1998：203.
❹ 胡素馨.寻找敦煌艺术的中古源泉：从张大千与热贡艺术家的合作来审视艺术的传承[J].抽印本.史物论坛（中国台湾），2010(10)：41.

需要临摹者深入观察壁画的底层构成，并考察原迹的用笔，所以最后呈现的临摹效果通常轮廓清晰，色泽艳丽，以求达到壁画最初被创作的效果。以其临摹的榆林窟二窟西壁北侧壁画西夏原迹《西夏水月观音》（见图4.70）为例，由于经历岁月的洗练，壁画原迹的色彩多已氧化而呈现黝黑色现状。张大千先是临摹《西夏水月观音》线描稿（见图4.71），在此基础上追寻原迹，临摹创作出水墨设色的布本作品《西夏水月观音》（见图4.72），此作品敷染醇厚，色泽明亮鲜艳，其用笔匀细，最后呈现出意境优雅的效果，但是与西夏的原迹色彩面貌相差较大，是张大千复原式临摹典型代表摹本。张大千的复原式临摹的特点是注重工笔技法的探讨，主张一丝不苟的临摹方式，对于壁画中因年代久远而变色的部分，先要求考究出原色，以恢复壁画的本来面目，所以张大千团队的许多临摹作品常显得比壁画原作更为鲜艳。张大千强调不仅要临摹人物的形，更为重要的是表达人物感情，所以要根据同一时代、同样内容的壁画互相参考对照，多次观研之后方才下笔勾描，十分慎重。❶这种复原式的临摹方式需要临摹者仔细分析同一时期的其他作品的风格与细节，如果要做到接近原初的状态，一定是建立在全面考察与研究的基础之上，并且要做到形神兼具。

在《张大千谈艺录》中，张大千认为敦煌壁画的显现对于中国画坛具有重要影响，其中涉及宏大风格的作用体现在"使画坛的小巧作风变为伟大"，开始愈发重视人像画，这种影响可以从许多艺术家西北写生对于人物肖像写生的重视而窥见，重新重视线条和复古勾染，古时用线造型的方法是促进西北写生风格转变的重要因素之一，另外对于女性人体的表现变为健美之风，并且越来越强调写实

❶ 李永翘. 张大千全传[M]. 广州：花城出版社，1998: 206.

绘画。❶ 总体而言，张大千临摹敦煌壁画再现了历史景观的宏伟气质，恢复了金碧辉煌的面貌。❷

图 4.70 《西夏水月观音》，西夏，榆林窟二窟西壁北侧壁画原迹

图 4.71 张大千《西夏水月观音》，纸本线描稿，1942年

图 4.72 张大千《西夏水月观音》，水墨设色布本，140.8cm×144.5cm，1942年，四川省博物馆

就张大千个人而言，他崇尚临摹魏晋至隋唐的中古壁画，试图恢复原初壁画的色相，张大千的《归义军节度使曹延禄供养像》（见图 4.73），临摹自榆林窟

❶ 张大千, 著. 欧阳哲生, 编. 张大千画语[M]. 长沙: 岳麓书社, 2000: 220-228.
❷ 段文杰. 临摹是一门学问[J]. 敦煌研究, 1933(4): 11.

第C25窟（见图4.74），画面中的男性身着鲜艳红色袍服，头戴黑色展脚幞头，腰间系有金带銙，饰以兽面，带銙内侧可见鱼纹，着玄色尖靴，足踏花纹方毯。右手持金色长柄香炉，炉中正升起缕缕香烟，炉体下承束腰莲座，炉柄、炉身和炉盖以莲瓣纹及蓝色宝珠作为装饰，男性左手食指搭接拇指，似拟拈花印。❶

图4.73 张大千《归义军节度使曹延禄供养像》，本幅布本，186.4cm×89.6cm，中国台北故宫博物院

图4.74 《归义军节度使曹延禄供养像》，榆林窟第C25窟

张大千临摹的壁画作品色彩鲜艳，如《临摹盛唐普贤赴法会之象奴》《临摹五代天女》《临摹西夏回鹘人供养像》《临摹西夏回鹘高僧与人供养像》《临摹隋唐间释迦说法》和《临摹晚唐十一面观音像》等（见表4.1）。谢稚柳认可其采取的复原式临摹方法，并曾评价说：

> 张大千既居敦煌久，全然为唐代的敦煌所折服，又潜心研究，苦心临摹，所以，其后他的人物画，一改往日之态，全出唐人法……在这之

❶ 郑弋."预流"：重访西北考察语境中的张大千[J]. 中国国家博物馆馆刊，2018(2)：27-36.

前，他的人物画得之于刚，而嗇于柔，妙于奔放，而拙于谨细；这之后则阳刚既胜，而柔缛增，奔放斯练，而谨细转工。❶

表4.1 张大千临摹的壁画作品（部分）

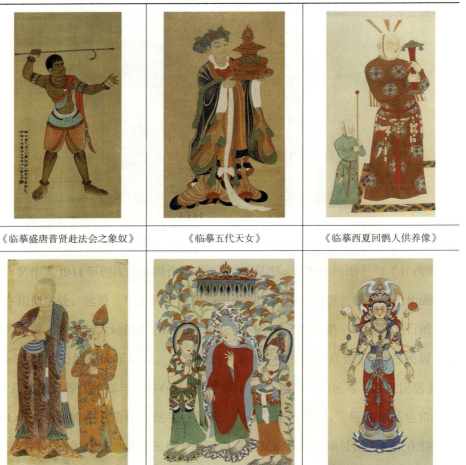

《临摹盛唐普贤赴法会之象奴》	《临摹五代天女》	《临摹西夏回鹘人供养像》
《临摹西夏回鹘高僧与人供养像》	《临摹隋唐间释迦说法》	《临摹晚唐十一面观音像》

❶ 谢稚柳. 张大千临摹敦煌壁画论析, 1993. 转引自张新英. 无声的庄严：敦煌与20世纪中国美术[J]. 敦煌研究, 2006(1): 25-29.

敦煌临摹回程后，张大千人物画的美术风格有所转变，兼具阳刚与精细的特征逐渐显露，成为将"画坛的苟简之风变为精密"的实践者。❶张大千敦煌临摹与考察之后，分别在1943年8月、1944年1月至5月，先后于兰州、成都和重庆筹办"敦煌壁画临摹品展"，通过展出临摹作品与报纸刊登作品的形式将敦煌的伟大艺术传播至全国各地，丰富的视觉材料使得观者更加熟知敦煌，也促使大批学者和艺术家本土西行至敦煌开展艺术考察。例如，1943年8月14日《张大千临抚敦煌壁画展览》盛大揭幕于兰州，《西北日报》的头版头条刊载《介绍名画家张大千临抚敦煌壁画展览启事》：

> 中国绘事，千百年来，六法多门，人物寝绝，宗师不作，一发难维。张大千近数年间，寄迹敦煌，研治壁画，黼黻丹青，追风千代，使敦煌石室之名，隐而复彰；六朝隋唐之迹，晦而复显。比将归蜀道出兰垣，因请出临摹之作，公开展览，凡爱好古代艺术者，幸览观焉……朱绍良、谷正伦、高一涵、鲁大昌、张维同启。❷

展览引起轰动，朱绍良、鲁大昌、谷正伦、高一涵和张维等军界政界重要人物悉数到场。❸展览的敦煌壁画临摹作品牵动了文化学术界的强烈反响，❹还编纂出版有画册《大风堂临摹敦煌壁画》，尔后将敦煌石窟壁画艺术引至世界。❺刘开渠在《唤起中国的文艺复兴》中给予肯定地说道：

❶ 张大千, 著. 欧阳哲生, 编. 张大千画语[M]. 长沙: 岳麓书社, 2000: 220.
❷ 佚名. 介绍名画家张大千临抚敦煌壁画展览启事[N]. 西北日报, 1943-08-14(3).
❸ 李永翘. 张大千年谱[M]. 成都: 四川省社会科学院出版社, 1987: 171.
❹ 杨肖. 从"别求新宗"的探索到"跨文化"的自觉: 20世纪以来敦煌临摹影响下的中国现代绘画语言探索[C]// 中国艺术研究院, 敦煌研究院, 敦煌市政府. 2017 "一带一路" 文化艺术交流合作国际学术研讨会论文集. 北京: 文化艺术出版社, 2017: 375.
❺ 张新英. 无声的庄严: 敦煌与20世纪中国美术[J]. 敦煌研究, 2006(1): 25.

> 今日欧美文化之盛，实为十五六世纪文艺复兴的结果……南欧文艺美术之复兴，由模仿与认识古希腊美术作品为起始。今者，大千先生将敦煌美术之精华移置于四川省会各界之前，我希望中国的文艺复兴，将能由此取得影响而为之兴起，成都将成为中国文艺复兴之翡冷翠城。❶

将敦煌艺术比肩西方文艺复兴，认为张大千为中国的文艺复兴做出贡献，同时将成都比喻为欧洲文艺复兴之地的翡冷翠（Firenze，佛罗伦萨）。张大千的复原式临摹，通过还原历史古迹，再现历史景观。

4.3.2　王子云的现状式写生临摹

王子云多采用现状式的摹绘方法，他认为其目的是"保存原有面目"，❷"现状式临摹"记录了当时壁画的历史现场，体现出将现状与历史交合的状态。1942年6月至1943年5月，西北文物艺术考察团的成员王子云、卢善群、邹道龙、雷震等在敦煌进行考察活动，据敦煌研究院陈列中心的研究人员统计，在此期间，他们共绘制莫高窟崖面全景图1幅、临摹敦煌壁画102幅、彩塑速写30幅、拍摄壁画与塑像照片120张、收集写经等零散文物50多件。❸由于经费限制和材料缺乏等原因，王子云选取摹绘仅具有代表性的作品，包括从北朝到元代的"佛本生故事""供养人画像"和"经变故事"等壁画临摹作品共计102幅（见表4.2），其中有北朝的大型壁画摹本8幅，摹品有长达6米的《五百强盗得眼图》，3幅连环系列的《萨埵王子饲虎图》和长达8米的《伎乐飞舞图》等。❹

❶ 刘开渠. 唤起中国文艺的复兴[M]//张大千敦煌壁画展览特集. 重庆：西南印书局，1944：8.
❷ 王子云. 从长安到雅典：中外美术考古游记[M]. 西安：陕西人民美术出版社，1992：43.
❸ 梁旭澍，王海云，盛海. 敦煌研究院藏王子云、何正璜夫妇敦煌资料目录[J]. 敦煌研究，2017(3)：116.
❹ 王子云. 从长安到雅典：中外美术考古游记[M]. 西安：陕西人民美术出版社，1992：43.

表4.2 王子云临摹的壁画作品

时期	类型	数量
北朝	大型壁画摹本	8幅
北朝	佛故事和单身像摹本	20幅
隋代	佛故事和供养人画像摹本	14幅
唐代	大型经变图摹本	12幅
唐代	单身菩萨像摹本	8幅
魏唐	佛洞藻井图案摹本	30幅
五代	供养人像和出行图摹本	6幅
宋代	五台山图壁画摹本	1幅
元代	佛教故事人物摹本	3幅

王子云临摹自莫高窟隋代第303窟主室东壁的《供养人图》（见图4.75），作品的背面题有"供养像部分。（隋）217洞。王临"。莫高窟第303窟主室东壁上部画天宫伎乐十身、栏墙、垂幔，门上、门南、门北均画千佛，门南千佛下部画女供养人，现存十二身，门北千佛下部画车马、车夫、马夫各一幅，男女侍从八身。门南北壁画最下方画山石林泉。而王子云选择的是"门北千佛下部画车马、车夫、马夫各一幅，男女侍从八身"（见图4.76）这一世俗题材部分。

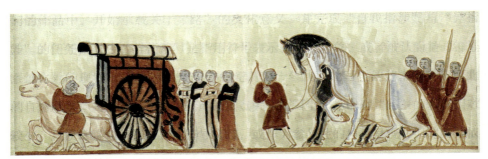

图 4.75　王子云《供养人图》，28.2cm×73cm，临摹自莫高窟隋代第 303 窟主室东壁

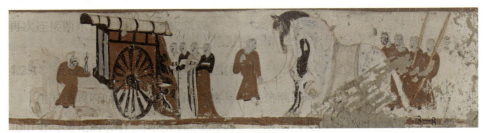

图 4.76　莫高窟隋代第 303 窟东壁，门北千佛下部，绘制有车马、车夫、马夫各一幅，男女侍从八身

王子云的《乘鹅赴会图》（见图 4.77）和《大迦叶乘马赴会图》（见图 4.78）均临摹自莫高窟第 257 窟主室北壁，❶两幅作品均是须摩提女因缘故事的情节，其中《乘鹅赴会图》所临摹的是第 9 情节"迦旃延乘五百白天鹅飞来"，《大迦叶乘马赴会图》临摹的是第 12 情节"大迦叶乘五百白马飞来"（见图 4.79）。

❶ 该窟建于北魏统一河西后，其中北壁下部绘有须摩提女因缘故事，后半部情节 4-14 分别为：4、周利般特乘五百青牛飞来。5、罗云乘五百蓝孔雀飞来。6、迦匹那乘五百金翅鸟飞来。7、优比迦叶乘五百飞龙飞来。8、须菩提乘五百琉璃山飞来。9、迦旃延乘五百白天鹅飞来。10、离越乘五百白虎飞来。11、阿那律乘五百青狮飞来。12、大迦叶乘五百白马飞来。13、大目犍连乘五百六牙白象飞来。14、释迦在众弟子簇拥下出现。图下画边饰一条，下药叉一排。参见数字敦煌，莫高窟第 257 窟 [EB/OL].[2023-02-18]. https://www.e-dunhuang.com/cave/10.0001/0001.0001.0257.

第 4 章　西北写生的历史景观图式与观念　243

图 4.77　王子云《乘鹅赴会图》第 257 窟，北魏，60.7cm×53.9cm

图 4.78　王子云《大迦叶乘马赴会图》第 257 窟，北魏，61.2cm×54cm

图 4.79　莫高窟北魏第 257 窟北壁须摩提女佛因缘故事，(后半部情节 4-14)，圆圈部分分别为 9. 迦旃延乘五百白天鹅飞来，12. 大迦叶乘五百白马飞来

　　王子云的《火焰团花佛光图案》(见图 4.80)临摹自莫高窟盛唐第 217 窟的主室西壁佛龛内(见图 4.81)，图中圆圈部分为王子云所临摹图案的原壁画。该石窟所建时期正是敦煌历史上的初唐和盛唐之交。❶ 石窟的南、北壁各绘菩萨二身、弟子二身、项光二个。龛沿内侧绘菱形纹，外侧绘小团花边饰。❷ 王子云临摹的部分出自龛内南壁，《火焰团花佛光图案》下面的菩萨壁画被剥落。对比原壁画，王子云的临摹基本遵照现状。王子云对于纹饰图案的临摹还有临摹自莫高窟西魏

❶ 莫高窟第 217 窟建于唐前期的景龙年间(707—710)，为唐代敦煌望族阴氏家族所建的功德窟。该窟在晚唐、五代时期重修部分壁画，清代时期重修塑像。参见数字敦煌，莫高窟第 217 窟 [EB/OL].[2023-02-19]. https://www.e-dunhuang.com/cave/10.0001/0001.0001.0217.
❷ 参见数字敦煌，莫高窟第 217 窟 [EB/OL].[2023-02-19]. https://www.e-dunhuang.com/cave/10.0001/0001.0001.0217.

第288窟人字披的《莲花摩尼双鸽纹》。通过王子云的临摹作品《供养人图》《乘鹅赴会图》《大迦叶乘马赴会图》和《火焰团花佛光图案》与对应的原壁画分析可知,王子云采用的是现状式的摹绘方法,基本是忠于20世纪40年代敦煌壁画的现状,原壁画因时间久远而发生氧化,颜色已经不再鲜明,但具有一种历史的厚重感。相比于复原式临摹,现状式临摹是带有民族志性质的写生模式,将敦煌壁画历史现状加以保存,而呈现出西北壁画的历史景观。

图4.80　王子云《火焰团花佛光图案》,33cm×26.5cm,临摹自莫高窟盛唐第217窟佛龛内壁画

图4.81　莫高窟盛唐第217窟的主室西壁佛龛内,图中黄色圆圈部分为王子云《火焰团花佛光图案》所临摹图案的原壁画

4.3.3 关山月的写意式对临方法

关山月的敦煌壁画临摹区别于张大千,❶虽然也以原壁画为摹本,但在临摹时融入其主观审美的表现性较多,有独特的书写性与写意性,其主观表现建立在借鉴原壁画中的造型与线条之上,不同于复制性的客观临摹。也被称为"意临"的手法,重在写神,被认为是"书写式临摹"或者"写意式临摹"。他在临摹敦煌壁画时采用现代中国写意技法,面对壁画多采用对临方法,通过个人体验、理解、分析和研究,选临尺寸多为小幅,于临摹中创作新知,❷所临摹作品基本上涵盖了莫高窟各个时期的作品,具体包括:隋之前34件,隋唐41件,唐之后7件。❸关山月在对莫高窟全面考察之后,在《敦煌壁画之介绍》中写道:

> 西魏、北魏作品用色单纯古朴,造型奇特、人物生动、线条奔放自在,与西方艺术极为接近,盖当时佛教艺术由波斯、埃及、印度传播而来,再具东方本身艺术色彩,遂形成犍陀罗之作风,至唐代作品已奠定东方艺术固有之典型,线条严谨,用色金碧辉煌,画面繁杂伟大,宋而后因佛教渐形衰落,佛教艺术亦无特殊表现,且用色简单而近沉冷,画面松弛不足取也。❹

可见关山月对于敦煌西魏与北魏时期的作品极为推崇,偏好古朴单纯的气质

❶ 目前关于关山月的敦煌临摹壁画的资料较少,主要以深圳关山月收藏的八十二幅敦煌临画为主。尺寸较小,最大为75厘米×16.5厘米,名为《六朝佛像》;最小为19.1厘米×26.4厘米,名为《一百二十五洞》,大多数尺寸为20厘米×30厘米左右。
❷ 陈湘波. 关山月敦煌临画研究[M]//关山月美术馆. 石破天惊:敦煌的发现与20世纪中国美术史观的变化和美术语言的发展专题展. 南宁:广西美术出版社, 2005: 16.
❸ 陈湘波. 关山月敦煌临画研究[M]//关山月美术馆. 石破天惊:敦煌的发现与20世纪中国美术史观的变化和美术语言的发展专题展. 南宁:广西美术出版社, 2005: 13.
❹ 原文出自关山月的书法作品《敦煌壁画介绍》,25×52厘米,关山月美术馆藏。转引自陈湘波. 关山月的早期临摹、连环画及其他[J]. 美术学报, 2012(6): 15.

风格。比如关山月 1943 年的临摹作品《供养人》（见图 4.82）便出自敦煌第 285 窟西魏时期的北壁供养人形象（见图 4.83），关山月将门帘及其左侧的男子形象以及除人物以外的其他装饰均舍弃，只保留单纯的三位供养人形象，线条流畅，人物形象生动，追寻西魏风骨。

图 4.82　关山月《供养人》，纸本设色，23.6cm×29.5cm，1943 年，深圳关山月美术馆

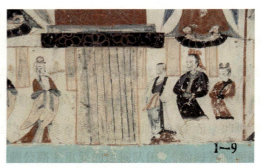

图 4.83　敦煌第 285 窟西魏时期北壁的供养人形象

关山月在回忆其临摹敦煌壁画的想法和情况时，认为敦煌莫高窟的古代佛教艺术是经过历代艺术家借鉴与改造之后的结果，具有民族特性，并谈及此次敦煌临摹只取小幅选临的原因是时日所限。其选临的原则在内容上偏重佛教故事绘画中富有生活气息的部分，包括描写历代着不同服饰的供养人形象，强调临摹目的是以期望达到古为今用。关山月通过敦煌壁画选临实践之后，对其之后的创作有深刻影响，比如 1947 年关山月到暹罗及马来西亚各地写生时，借鉴敦煌壁画的风格和创作手法写生当地的人物风俗画。❶ 关山月的临摹在进行分析与研究之后，在坚持原迹精神的基础之上，融入自己的主观感受，创造性地进行临摹，并且将敦煌临画的心得运用到其他的南洋写生与创作中，其画风亦开始发生变化，将同

❶ 何如珍，何鸿. 穿越敦煌·美丽的粉本[M]. 杭州：西泠印社出版社，2015: 37-38.

样是临摹自敦煌134窟的伎乐菩萨形象，分别为关山月和孙宗慰所绘的两幅作品（见图4.84和图4.85），经比较分析可知，关山月采用写意书写式的临摹方式，用朱砂流畅的线条对伎乐菩萨的形象进行勾勒，而跟随张大千作为其助手的孙宗慰所临摹的作品则是采用复原式的临摹方式，尽可能地还原原壁画的色彩。在西行的画家中，另外还有吴作人喜欢采用写意式的临摹方式，均采取临写的方式，多通过临写壁画的局部，记录敦煌的色彩、节奏与形象，例如临摹自莫高窟285窟的《供养女人》，156窟的《张议潮统军出行》，采取水彩晕染的方式营造形体的变化，与关山月有所相异，关山月采取速写法的写意临摹，吴作人则为水彩式的写意临摹。

图4.84　关山月《一百三十四洞伎乐菩萨·凤首一弦琴》，纸本设色，36.6cm×27.8cm，1943年，关山月美术馆

图4.85　孙宗慰《凤首一弦琴》，纸本设色，50cm×27.5cm

艺术家临摹壁画的集体行为，揭示了被遗忘的边疆的佛教绘画遗产，用不同的方法重塑历史景观，于自身传统中寻求中国现代性。艺术家临摹壁画，视觉化

呈现历史现状的同时，使观者想象更古老遥远时此地的繁荣与昌盛，以此唤起民族的集体记忆，就其民族的集体记忆而言，由民族成员的集体经历和共享记忆组构的民族景观成为民族认同的基础，❶从而达到文化与历史景观在西北民族景观中所构建出西北图景的作用。由遗址、建筑、公路和壁画等构成的西北历史景观，激发人们对中华民族统一性、延续性及多样性的认识，此时艺术家赴西北边疆所写生和临摹的作品成为民族与国家的精神的纪念碑式载体。

❶ 李增. 华兹华斯的《丁登寺》与"想象的共同体"的书写[J]. 外国文学评论, 2019(1): 125.

第5章
西北写生的现实景观图式与观念

20世纪三四十年代，本土西行的艺术家们在以西北边地少数民族人物形象为题材进行写生时，对西北女性形象的描绘与记录时常出现于其作品中。艺术家们对女性形象的写生与形塑，一方面反映出女性意识在西北的觉醒与传播，另一方面也是艺术家们对民族形式的探寻与互动。西行艺术家不同的表达，体现出中国美术现代探寻的多样路径，从更加宏观的角度观察，西北女性形象的塑造过程也从一个侧面体现出现代民族国家的构建进程。

艺术家们关注当地民族的生活与习俗，将其家庭生活与宗教活动的图景记录下来。譬如艺术家进入哈萨克人家的家庭生活空间，由旁观者转为参与者，对当地的生活有切实体验，将真实的哈萨毡房的生活图景呈现在观者面前。又如在开放的室外，艺术家对于集市生活的描绘与记录，也是赴西北的艺术家所关注的主题。作为各类产品交易的固定场所，往往人群众多，在传统的乡村社会，集市连接着乡民的经济和社会生活，是地方性交换系统的一部分。在各具特色的民族和文化组成的形式多样的集市景观中，体现出当地西北民族的生活方式。艺术家对于西北的人、生活与习俗的写生刻画，从旁观者到参与者的身份，以民族志写生

的方式记录当时的人们生活图景，成为一种现实的民族景观，站在今天的角度而言，亦是历史化的现实景观。

5.1 西北写生与女性形象的塑造

艺术家西北写生与女性形象相关的具体作品包括司徒乔创作的《姐妹俩》（1943）、《晨妆》（1944）、《维吾尔族女教师》（1944）、《穆》《归》（1944）、《维吾尔族歌手》（1944）等；吴作人的《藏女负水》（1946）、《打箭炉少女》（1944）和《负茶女》（1944）等；韩乐然的《负水女》（1945）、《维吾尔族少女像》（1946）和《维吾尔族女校长》（1946）等。另外，孙宗慰也在记录西北少数民族服饰的同时，描绘了部分西北女性的肖像。总体上看，每个艺术家的作品都有其关注的重点与各自的风格，但也存在共性：刻画西北劳动女性形象，记录不同职业的女性肖像并反思当时存在的男女不平等现象，探讨女性意识与民族主义在西北民族景观中所呈现出的动态关系与作用。

5.1.1 音乐、舞蹈与女性形象

1947年，《天山画报》的创刊号刊登了许多关于新疆自然风光与人文景观的摄影照片，并且注文道："他们最喜爱的是音乐和舞蹈，花晨月夕，一曲清歌，一出妙舞，会使你为之悠然神往。"❶音乐与舞蹈可以说是新疆少数民族人物形象中不可或缺的元素，这点在本土西行艺术家们的许多作品中都有所体现，例如，司徒乔1944年创作的《维吾尔族歌手》（见图5.1）就采取文图结

❶ 佚名.新疆风光[J].天山画报, 1947(创刊号): 23.

合的绘画形式展现出新疆人民对音乐和舞蹈的热忱,《维吾尔族歌手》题跋为:"维吾尔族人酷爱音乐,擅歌舞,这里画的是墨玉县著名琴手,墨玉县在南疆和阗区,以产玉见称,一九四四年,司徒乔誌",至于图画部分,司徒乔描绘了女乐师身着由艾德莱丝绸制成的维吾尔族服饰侧坐演奏都塔尔(新疆维吾尔族传统两弦乐器)的肖像。同样描绘与音乐相关的题材,记录新疆人民音乐生活情况的作品还有司徒乔于1944年创作的《新疆舞乐师》(见图5.2),作者用水彩速写方式,写意式地描绘了三位侧坐吹弹演奏新疆舞的男乐师,其中,两边的两位乐师似在弹奏都塔尔,中间一位乐师的乐器则似为乃依(维吾尔族传统边棱气鸣乐器),从画面左下角所绘的腿部推测演奏者不止三人,描绘的可能是当地人民宴饮或聚会的场景。对比而言,以上两幅作品均采取同一方向的左侧面描绘方式,但前者描绘的细节较多,包括女乐师的头饰、服装细节和乐器等;后者则以水彩速写的手法记录男乐师生动的神态,整个画面减弱了作品的立体感,突出线条之美。

图5.1 司徒乔《维吾尔族歌手》,纸本水彩,20.5cm×30.2cm,1944年,广州艺术博物院

图5.2 司徒乔《新疆舞乐师》,纸本水彩,40cm×31.3cm,1944年,新疆美术馆

舞蹈与音乐相辅相成,休闲时随着音乐翩翩起舞是新疆人民常有的休闲娱乐方式,新疆少数民族的舞蹈也常为司徒乔的绘画所记录,例如其1943年创作的《新疆集体舞》、1944年创作的《双人舞》和《维吾尔族独舞》,以及1945年创作的《节日》等,无不记录着新疆民族歌舞的盛况。其中《维吾尔族独舞》将维吾尔族舞蹈的特色描绘得淋漓尽致,"他们的舞姿,极重脖子的扭动和眼的表情,目语之狂放,加上颈语,成一热烈的轻快的场面。"❶除了尽态极妍的独舞,集体舞也是新疆人民节庆或休闲娱乐的重要选择,关于《新疆集体舞》,司徒乔的妻子冯伊湄在《新疆写生》一文中回忆:"乔尤其感兴趣的是他们的集体舞,节拍明快,身姿活泼,很能表达群众(的)豪迈性格和欢乐心情。不过要(用)一支画笔同时追捉许多人的动态与表情,是一件难事。乔是最会给自己找难题的,他终于画了一幅比较成功的'新疆集体舞'。"❷

1945年,司徒乔结束新疆写生行程之后,在重庆举办了个人展览,展出其写生的200多幅水彩、油画和粉画等作品。常任侠在《新华日报》撰写文章《司徒乔画展与中国新艺术》评论道:"在南洋的旅行中,我们总以为司徒乔不过是一个热情的浪漫画家,在新疆的旅行中,则可以看出他确是一个对人民亲切的写实的能手了。"❸时人的评述证明新疆的写生之旅给司徒乔带来关注视角与绘画风格的转变,增加了对于人民生活的写实记录。也是与时代背景密切相关,吕斯百在重庆《中央日报》刊文《司徒乔的人与画》,在评论司徒乔新疆猎画时期水彩作品时讲道:"司徒(乔)的水彩画表现了他整个个性,亦在他的作品中,占重要的位置。此次新疆写生的作品,大部分是水彩画,中国绘画艺术以往以表现纯粹

❶ 司徒乔.新疆猎画记[M]//冯伊湄.司徒乔:未完成的画.北京:人民文学出版社,1999:235.
❷ 冯伊湄.新疆写生[M]//黄绳.当代散文选读.广州:广东人民出版社,1983:132.
❸ 常任侠.司徒乔画展与中国新艺术[N].新华日报,1945-09-16(4).

艺术为限，抗战以来，才用之于宣传和历史性的叙事与记载。"❶可见，司徒乔对新疆风景与人文的描绘与记录，在一定程度上纪实性地构建了新疆的真实空间，随着之后展览的进行，使观者有机会通过其作品了解更加真实的西北景观，这对西北概念的重塑与近代国家观念的形成不无贡献。

如果说以音乐和舞蹈为题材的写生作品中可能出现西北男性肖像的身影，那么以"妆造"为题材的作品就仅限于对女性形象的描摹了，实际上，妆造是与歌舞密切关联的环节，爱美的维吾尔族女子在出席歌舞宴会活动前，往往都要描眉点唇盛装出席。司徒乔创作的《晨妆》（见图5.3）就以图文结合的形式记录了维吾尔族女性晨起描眉化妆的场景，其注文为："南疆于寘（阗）是我于一九四四年所作新疆旅行中最后一站，该市因与中原交往较早，市内古店很多，图中维吾尔族人家中的屏门是汉式构造，盛装妇女喜以翠黛连眉，此一别具风致的风尚在新省别处亦偶有所见。一九五四年，司徒乔补志于北京。"作者通过文字说明了为什么画中的屏门为汉式构造，强调了南疆的于寘（阗）长久以来与中原地区的交流和联系。在画中，女士以翠黛连眉为时尚，故此画又被称为《连眉图》，而以连眉为美的审美观念可以追溯到中原的魏晋南北朝时期，《妆台记》记载："魏武帝令宫人扫黛眉，连头眉，一画连心细长。"❷另外特别值得关注的是，《晨妆》画面前景处绘有一把都塔尔乐器，音乐元素的出现暗示着舞蹈、音乐与妆造作为整体在维吾尔族女性生活中的重要地位。曾留学法国的司徒乔在边疆地区找寻文化交融中的东方元素，使观者联想到法国浪漫主义代表人物德拉克洛瓦于1834年创作的《公寓中的阿尔及尔妇女》（见图5.4）。两幅作品在构图和人物安

❶ 吕斯百. 司徒乔的人与画[N]. 中央日报(重庆), 1945-11-08(6).
❷ 文怀沙. 四部文明：隋唐文明：卷50[M]. 西安：陕西人民出版社. 2007: 641.

排方面都具有相似性，描绘的都是数位女子同处一个房间的场景，背景中都有东方元素的装饰，如地毯、屏门和橱窗。德拉克洛瓦的色彩曾影响了许多20世纪上半叶留学法国的中国艺术家，吴作人在谈及徐悲鸿时讲到他"早年喜欢普吕东、德拉克洛瓦、库尔贝"。❶德拉克洛瓦创作的色彩明亮且富有装饰性的《公寓中的阿尔及尔妇女》在东方主义的范畴下显示出对他者的异域想象。❷总体上看，司徒乔的《晨妆》在新疆妇女写实的盛装肖像中呈现其真实面貌，而不是仅进行内容上的想象建构，但在形式上对《公寓中的阿尔及尔妇女》或许有所借鉴。

图5.3　司徒乔《晨妆》，纸本水彩，33.7cm×52cm，1944年，新疆美术馆　　图5.4　德拉克洛瓦《公寓中的阿尔及尔妇女》，布面油画，180cm×229cm，1834年，法国卢浮宫

5.1.2　婚姻生活与女性形象

关于司徒乔1943年在新疆伊犁描绘少数民族女性形象的作品《穆》（见图5.5）的创作背景，他在其《新疆猎画记》中记载：

❶ 吴作人. 素描与绘画漫谈[J]. 美术研究, 1979(3): 13.
❷ BAGHDIANTZ MCCABE I. Orientalism in Early Modern France: Eurasian Trade, Exoticism, and the Ancient Régime[J] Journal of the Economic and Social History of the Orient, 2009, 52(02): 331-361.

一个其实是孤苦可怜的姑娘，现在还不过是十九龄的少女，无情的丈夫一年前便抛弃了她，她每天伴着一个久病的老母过活，可是不晓得这故事的我，完全看不出那苦况，在她那单纯无邪的脸上，只有一种特殊的宁静，脸模与郎世宁绘香妃同出一模型，不过那目若寒潭、清辉澄穆的脸上，似乎告诉我们"未识富贵犹自在"之感，与香妃表情，又完全两样。一幅全身水彩像才制定了铅笔稿子，已是午饭时刻，我的模特也得回家一趟，这画只能留待明天完成，因为清晨而且也只有清晨，才配探索那清脆明净的一切。此画名为《穆》。❶

通过上述记载可知司徒乔对画面人物的经历与精神的共情和理解，并体现其人文关怀，将作品的标题取名为《穆》，意为在宁静、静穆的情绪中将少女苦楚的内心与不幸的经历隐藏。但是，作品《穆》当时在迪化（乌鲁木齐）展览时并没有受到观众青睐，观众更加喜欢作品《狐帽女郎》，司徒乔将女教师"粗厚雄健，脸色嫣红，丰颊修眉"等特征在这幅作品中刻画下来，并认为其能够代表新疆女性的健美，在进行绘作时，还请图中的女教师戴上了哈萨克男子的狐帽，狐毛披到女子的两肩，由此得名《狐帽女郎》。但司徒乔本人却认为《狐帽女郎》相比于《穆》而言"肤浅多了"，❷《穆》中所绘少女经过不

图5.5 司徒乔《穆》，纸本水彩，59cm×26cm，1943年，新疆美术馆

❶ 司徒乔.新疆猎画记[M]//冯伊湄.未完成的画：司徒乔传.北京：人民文学出版社，1999: 241-242.
❷ 司徒乔.新疆猎画记[M]//冯伊湄.未完成的画：司徒乔传.北京：人民文学出版社，1999: 242.

幸的人生经历洗礼后仍然呈现出澄澈、静穆的神色，在朝阳的晨辉中得以升华，静穆与肃穆背后的苦难与精神使得该作品所能够表达的意蕴更加深邃。

1954年，司徒乔以行书补志于作品《穆》曰："新疆解放前在拿女儿来换牛羊的婚姻风习下，牧民妇女的命运大半是悲惨的。这位住在伊犁大东沟的哈萨克少妇，于结婚后一年即被丈夫抛弃，伴着久病的母亲过着孤苦伶仃的生活。一九五四年，司徒乔补誌于北京。"结合画面本身，从被描绘少女的肖像中可以解读出单纯、宁静、澄澈、明净等特征，仅以画面上的人物图像，观者实际上是难以看出或者联想到画中女子的凄惨经历的，司徒乔并没有直接去表现苦难，只是着墨于表现女子单纯与宁静的人物形象，而司徒乔于1954年所补题的文字，则揭示了彼时少女甚至于女性无法掌控自己命运的窘迫处境，按照当时当地的文化习俗，哈萨克男子或者说男性家长享有婚姻的绝对权力，女性则在婚姻中遭受着不公正的待遇，这种题注文字与画面所形成的矛盾与反差感，引起观者深思当时女性地位的真实情况。

《穆》中所绘女性的情况在当时的新疆并非个例，维吾尔族中也存在类似风俗，即"男子有'塔拉客'（离婚、休妻之义）特权，只要男子对妻子说'塔拉客'，便可断绝夫妻关系，继续生活或离婚的决定权通常掌握在男子手中。"❶司徒乔的《穆》中的文字内容与图画文本存在矛盾性，文字解释说明了女子的悲惨命运，但是画面中的女子却并没有直接展示苦难，实际上这种"文、图的矛盾性暗示着表象与实际状况的不一致，这更深刻地抓住了时代生活的本质，而非流于表象，使作品更真实、更具张力。"❷

❶ 杨建新, 主编. 闫丽娟, 著. 中国西北少数民族通史: 民国卷[M]. 北京: 民族出版社, 2009: 231.
❷ 艾姝. 现代图像语境与司徒乔创作中图文结合的探索[J]. 文艺研究, 2016(6): 132-141.

同样，对彼时西北女性命运与不公正社会地位的关注与同情也出现在其他赴西北写生艺术家的作品中，在韩乐然于1946年创作的油画作品《老夫少妻》（见图5.6）中，年迈的男人骑着骡子走在前面，而他年轻的妻子却抱着婴儿紧随其后，作者虽然没有描绘出女性的脸部，但是根据女子的身姿及怀中的小孩可知其为年轻女性。韩乐然的这幅作品《老夫少妻》曾刊载于1947年《天山画报》的创刊号，原作的名称为《一对夫妇》。❶关于新疆的婚嫁风俗与婚姻中女性的地位与命运，韩乐然曾有感而发：

> 我曾和许多维吾尔族朋友谈过，并且他们也告诉我，他们的结婚和离婚太容易，只要双方任何一方提出离异，他（她）赔偿对方损失费，找阿訇过牌子（即证明书）就可以男婚女嫁各不相干。但这种离婚的事情，多由男方提出，因为他要达到与另一个女子结婚的目的，他们一生过程中离婚六七次算是最普通的，到五六十岁还可以和十四五岁的女孩子结婚。❷

1945年《西北日报》刊载丘琴的文章《一年间丰硕的果实——献给乐然第14次画展》写道："在另外一幅描写藏胞生活的水彩画《闲荡的僧侣》和《新女性》中，他却提示出善意的谴责：在20世纪40年代中，僧侣们饱食终日，无所事事，只是在街头游来荡去，这是一个大大的浪费。而四个男人袖手旁观，尽让三个女人去修房舍，这样是不公正的。历史不能倒退，这种女性劳动中的不公正状态是

❶ 韩乐然.一对夫妇[J].天山画报,1947(创刊号):21.
❷ 韩乐然.有感[M]//吴为山.丝路飞虹：韩乐然诞辰120周年中国美术馆藏韩乐然作品展作品集[M].北京：文化艺术出版社,2019:130.

不能久存。"❶这段文字的记述内容也从另一个角度证明，司徒乔的《穆》和韩乐然的《老夫少妻》记录传达了当时西北女性生活的真实情况，即女性在婚姻中处于被支配的情状，社会地位整体较为低下。

图5.6　韩乐然《老夫少妻》，布面油彩，49cm×64cm，1946年，中国美术馆

5.1.3　家务、劳作与女性形象

沈逸千1936年的塞北写生系列刊载于《大公报》，采取文图结合的方式，用注文加写生的方式记录塞北人的生活场景，其中也有许多对于女性形象的描绘，包括《正白旗少妇》《德王府的侍女》《女骑士》《日暮时分的代县街头》《有家归未得的关东人》《六口之家》《后山的爱神》《外蒙话旧》和《熬奶人》等。也有对于婚姻习俗的记录，一方面通过文字说明和图像表征在表现群体肖像的同时，传递给读者关于当地民俗习惯的信息；在更深层次上则通过刻画塞北民族形象建立在婚姻空间的民族景观，女性从被迎娶，到承担大量的家务活动，照顾家人，

❶ 丘琴.一年间丰硕的果实：献给乐然第14次画展[N].西北日报，1945-12-07.崔龙水.缅怀韩乐然[M].北京：民族出版社，1998：237-238.

忙于生计，甚至到保家卫国，从个人到家庭，再至国家，女性的参与比重逐渐增大，在记录女性劳作场景和英勇面貌的同时，也表达出沈逸千对于女性的敬佩之情。

首先以刊载于1936年6月20日《大公报》的《内蒙古的迎娶》（见图5.7）为例，按照蒙古族的婚嫁习俗，结婚包含求亲、聘礼、嫁妆、择吉日、求名问庚、娶亲、刁帽子、婚礼及拜火等环节，《内蒙古的迎娶》所描绘的正是其中十分重要的"娶亲"环节，画面近景细致描绘了新郎身着蒙古长袍，头戴圆顶红缨帽，背负弓箭跨骑于骏马之上望向新娘，等待迎娶妻子的形象。沈逸千在注文中提到："蒙古同胞的婚姻，自小就由父母做主，男子一到十三四岁，女子十六七岁，就是结婚的时令了。图为新郎策马女宅时，腰插弓箭，新娘蒙首遮面，由家人抱上马背，然后由女家至亲们护送男宅去，再行结婚礼。"❶文字说明了蒙古族同胞男女的嫁娶年龄、婚嫁装束等习俗，图中新郎背负弓箭、新娘掩面由家人（一般为叔父或姑父）抱上马背就是蒙民婚娶的风俗，人群背后的远景则是蒙古包，极具民族特色。而在民国时期的乌兰察布盟地区，由于汉人与蒙古族的通婚，定居后与汉人的杂居，使蒙古人的婚姻制度中出现愈多的汉族化元素，且蒙古族不仅与汉族通婚，在此时期也多与满族、达斡尔族通婚，从图中宾客的穿着就可见多民族文化的影响。沈逸千通过"迎娶"主题表明了当时各民族的融合趋势，结合抗日战争的时代背景，在1936年的《大公报》上刊发具有强烈的象征意味，由融合的婚姻指涉各民族团结一致，在《大公报》的媒体空间中建构出民族融合的景观。

❶ 沈逸千. 察蒙写生通信(十五)：自德王府至加卜寺之五：内蒙古的迎娶[N]. 大公报(天津), 1936-06-20(10).

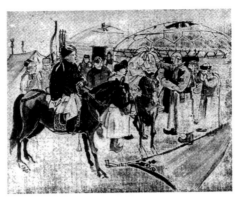

图 5.7　沈逸千《内蒙古的迎娶》，出自《大公报（天津）》1936 年 6 月 20 日，第 10 版

等到妇女嫁入男方家，便要开始操持家务，照料家人，比如载于 1936 年 6 月 3 日的《大公报》上的《正白旗少妇》（见图 5.8），其注文中写道："蒙地有客人来到时，家里的少妇，便负起招待的职责，她忙着熬奶子茶，预备茶点饭食，无论她怎样的忙，可是家里的男子和老人们，是不会去帮助她的。"❶ 画面中的妇女正在辛勤地准备奶茶和食物，作者没有回避事实，刻画出女性操持家务的勤劳和辛苦，并通过注文提示其不会得到家人帮助的真实情况。从前文中韩乐然的《老夫少妻》中女士怀抱婴儿，到此处沈逸千笔下的女士招待客人忙前忙后，可见当时西部女性独自承担起了与家庭相关的各类事务。

记录女性辛苦劳作的还有沈逸千从绥北到绥西时创作的《熬奶人》（见图 5.9），该作品刊登在 1936 年 11 月 16 日的《大公报》上，沈逸千注文"蒙地饮食，'羊肉常饭，奶子充茶'要讲营养真是丰富极了。图为乌盟茂明安旗北部的少妇正在包内煎炼奶皮。按牛奶可以做成奶皮、油、酪、饼、奶酒、老旦子等不下几十种之多。"❷ 女子在家庭生活中的劳作场景被写实地记录，沈逸千简洁勾勒

❶ 沈逸千. 察北写生通信 (五): 察哈尔八旗巡礼之五: 正白旗少妇 [N]. 大公报 (天津), 1936-06-03(10).
❷ 沈逸千. 绥蒙写生通信: 从绥北到绥西: 熬奶人 [N]. 大公报 (天津), 1936-11-16(10).

出室内的陈设后,便着墨于正坐在锅炉旁认真熬炼奶皮的少妇。从草原游牧民族的生活习惯、饮食结构及当时物资的运输条件推测,将易于腐败的鲜牛奶制作成奶皮、奶油、酥酪等便于长久储存的乳制品,是彼时西北草原家庭妇女储藏食物的重要工作与日常生活。在负责日常饮食与储备食物之外,妇女还往往要独自承担起照顾老弱家人的责任,1936年8月2日刊登在《大公报》的《六口之家》,创作于专题"绥蒙写生通信",沈逸千注文:

> 这是坐落在灰腾梁西北的一家农户,原有家人六口,当股匪苏美龙过境时,把当家的眼睛打瞎了,年前其儿子暨子媳等也均死于匪役,现在当家的兄弟和弟媳,因刺激过度,急得又呆又老,再也不能下地耕种了,剩下一口年仅十三岁的小姑娘,现在天天要侍奉这三个老人,这真是何等苦惨的家庭悲剧呀!❶

图5.8 沈逸千《正白旗少妇》,出自《大公报(天津)》1936年6月3日,第10版

图5.9 沈逸千《熬奶人》,出自《大公报(天津)》1936年11月16日,第10版

❶ 沈逸千.绥蒙写生通信(十一):六口之家[N].大公报(天津),1936-08-02(10).

注文中提到的十三岁的姑娘正在将熬好的药递给家人，而坐在床榻上的两位男子，男子悠然的姿态与辛勤的幼女形成鲜明对比，辛苦的劳作使得原本十三岁的女子却如同一位中年女子那般，作者在注文和绘画中均表达出其同情女子之感。

同样描绘女子辛勤劳作场景的作品还有1936年8月4日刊登在《大公报》上的《后山的爱神》(见图5.10)，这件作品是沈逸千从平地泉到陶林途中创作的，画作旁注文："陶林城里有一家旅店，店主是个大烟鬼，整天横在炕上，度他的吞吐生活，所以店里一切事务，都由他妇人总揽，她对于住店旅客，能一视同仁，所以跋涉阴山背后的野汉，个个都驯服在她的店里了。图为一朔风狂吼的雪夜，她一面看她的丈夫抽大烟，一面陪着客人们说笑话，这一群疲劳终日的过客，竟然谁也不想睡觉了。"❶从沈逸千的文字说明中可知，画面右侧所绘的妇女一人需要管理旅店中的一切事务，而与之形成鲜明对比的则是她那沉迷大烟的丈夫，沈逸千笔下的妇女形容昳丽，神采斐然，丈夫和店里的其他住店男子则面容难掩憔悴且精神萎靡。从画面中的人物布局分析，男子们都在女子的身后，甚至远处的男子面目都已经逐渐模糊不清，结合注文，从这种图像布局可看出沈逸千对旅店女主人勤劳坚韧的褒扬和对懒惰丧志男主人的驳斥。

图5.10　沈逸千《后山的爱神》，出自《大公报（天津）》1936年8月4日，第10版

❶ 沈逸千.绥蒙写生通信(十三):从平地泉到陶林之三:后山的爱神[N].大公报(天津),1936-08-04(10).

第5章 西北写生的现实景观图式与观念 263

沈逸千的写生作品不仅深入家庭室内，近距离观察并记录当时女性的生活场景，亦以旁观者的视角记录女子室外劳作或者休息的生活片段。画记者沈逸千将画笔作为摄影镜头，将彼时女性的室外生活如实记录，在五台山写生通信中，他用画笔描绘出《日暮时分的代县街头》，刊登在1936年7月7日的《大公报》上，画中三位女子悠闲地坐在门口，其中一女子正在补鞋，画中还有一小狗正在嬉戏，动静结合的画面传递出轻松愉快的气息，沈逸千注文："由杨明堡东北行二十里，抵代县城，本县为晋省二等县，城垣伟固，街衢宽敞，城内复多古代建筑，人民装束也富有保守色彩，图为每当日暮时分在街头上看到的那十八世纪妇女的线条。"❶ 同样，描绘屋口室外女子形象的还有1936年6月13日刊载于《大公报》的《德王府的侍女》，画面描绘的是两位妇女面带微笑坐于蒙古包前，画作左侧注文："王府上的卫兵和侍女，都是由蒙人轮班值差而来的，卫兵每年轮值三个月，侍女有轮值半年或一年的，轮值期内，用具衣食，都归侍女个人自备，图为两个壮硕健美的侍女，在个人的蒙古包前休息时的情景。"❷ 画面中站立的女子戴着头饰，其乐观开朗的笑容感染着读者。另有1936年7月18日刊载于《大公报》的《有家归未得的关东人》，画面描绘了五位关东人的肖像，其中四位为女子，沈逸千注文："前几年章嘉活佛最肯住多伦的，内蒙一带人民，都就近去多伦叩头，从多伦被陷后，活佛只得长住五台山了。可是信仰佛教的满蒙同胞们，很有不远几千里来山叩头的。图为来五台山的关东同胞，他们几年不得还乡了，可是只要有人提起了'关东'两字，他们每个人的脸上，都会呈露无限的惆怅。"❸ 沈逸千将来自关东同胞惆怅思乡的情绪刻画得十分生动传神，两位年长的妇女额头布满皱纹，一侧

❶ 沈逸千.五台山写生通信(二):日暮时分的代县街头[N].大公报(天津),1936-07-07(10).
❷ 沈逸千.察蒙写生通信(九):自察哈尔八旗至德王府之九:德王府的侍女[N].大公报(天津),1936-06-13(10).
❸ 沈逸千.五台山写生通信(十):有家归未得的关东人[N].大公报(天津),1936-07-18(10).

一正,似在沉思,又似乎在思念着遥远的家乡,中间正面面对观者的女子较为年轻,沈逸千没有着墨刻画其惆怅情绪,但仍然向读者传递了人物的迷茫之感。

沈逸千亦描绘外蒙古贵族妇女肖像以配图说明外蒙古的故事,1936年11月13日《大公报》刊载的《外蒙话旧》(见图5.11),沈逸千注文:"外蒙古除了五分之一的沙漠地外,全境多肥美的草原、森林、矿产、皮、毛、鱼、盐,莫不具备,讲到库伦盆地,天气温和,商贾云集,三百年来,冀晋人民,多往经商,莫不满载而归,自民国十年外蒙当局受赤俄唆使独立以来,汉人被逐,产业没收,一举手间,外蒙的命运,转到别人家手中了。图为一库伦贵族妇女的浓妆,画中人现在也逃进内蒙了,她要是回忆当年少女时代的自由生活,一定会兴起今昔重重的伤感呢!"❶画中的库伦贵族妇女头饰十分精美与繁复,注文主要是介绍外蒙古的物产丰富,气候宜人,人们生活因经商而富裕,但因为受到赤俄教唆独立,外蒙古人们失去幸福生活,通过刻画在内蒙古生活的来自外蒙古的贵族女子补充观众的想象,更加理解历史的变化与国家统一的重要性。

图5.11 沈逸千《外蒙话旧》,出自《大公报(天津)》1936年11月13日,第10版

❶ 沈逸千.察蒙写生通信:从绥北到绥西:外蒙话旧[N].大公报(天津),1936-11-13(10).

人类学家米歇尔·罗萨尔多（Michelle Z. Rosaldo，1944—1981）在著作《女人、文化与社会》中提出存在分离的"家庭领域"和"公共领域"，前者与女性相关，后者与男性相连，而家庭领域与公共领域的分离程度与社会中性别不平等的差异程度相关联。❶韩乐然、司徒乔和沈逸千通过绘画和注文的形式充分展现并揭示了彼时西北女性的劳累、地位低下及在婚姻中处于劣势等问题，女性更多被局限在"家庭领域"。而抗日战争时期的西北女性，已经开始逐渐打破家庭私人领域的桎梏，进入保家卫国的社会公共领域了，典型的例子如沈逸千创作并刊载在1936年6月28日《大公报》上的《女骑士》（见图5.12），注文写道："从大马群入察西道中，有一位盛装的少妇，穿紫袍，跨白驹，飞也似的过来，向我们望了几眼，奔山头上蒙兵营去了。"❷该作品近景中的女性盛装跨骑于骏马之上，左手牵缰悬于胸前，右手持鞭蓄势待发，转身回头望向作者，目光凌厉有神，人物形象英姿飒爽，巾帼不让须眉；画面的远景是城墙和山岭，由注文可知该女性的目的地似为蒙军营，画面整体水墨画似的写意风格更凸显出保家卫国的雄壮豪迈之意。这幅作品中骑马奔向军营的女性说明女性正逐渐成为参与保家卫国事业的重要力量，此时女性不仅需要操持家务，还需要与男性一起肩负保卫国家的使命。1936年的《实报半月刊》曾喊出口号："女骑士——金戈铁马，现在不专是男儿的雄风了！"❸正是由于女性逐渐涉足公共领域事务，并伴随着中国始于20世纪上半叶的妇女解放思潮，视觉文化领域中关于女性形象的描绘也在逐渐增多，共同推动着女性由家中幕后走向公共视野进而成为与男性平等的个体，这也是现代民主国家形成的必备要素。

❶ ROSALDO M. Z., LAMPHERE L.Woman, culture and society[M]. Stanford: Stanford University Press, 1974: 10.
❷ 沈逸千. 察蒙写生通信（十九）: 自德王府至加卜寺之九: 女骑士[N]. 大公报（天津），1936-06-28(10).
❸ 李熏风. 北平旧妇女生活纪实[J]. 实报半月刊，1936(10): 60.

图 5.12　沈逸千《女骑士》，出自《大公报（天津）》1936 年 6 月 28 日，第 10 版

5.1.4　多重身份的女性肖像写生

汉斯·贝尔廷（Hans Belting，1935—2023）在其《脸的历史》一书中论述欧洲肖像时写道："回顾历史可以愈发清晰地发现，肖像画尽管是对个体的一种描绘，却也是同时期欧洲社会的一面镜子，它与板面绘画一样，都是欧洲文化的图像载体。肖像的衍变是对社会变迁的一种反映，因此，不应当将肖像定义为一种具有普遍意义的体裁，而只能结合具体的历史语境加以描述。"❶同样，20 世纪三四十年代本土西行艺术家们所绘的西北妇女肖像也必须在历史的语境中去理解，彼时中国的革命运动正如火如荼，而妇女解放也是其中的关键一环，现代民主国家观念中所蕴含的男女平权思想鞭策着社会观念的更新，女性在建构公共社会过程中的重要性开始逐渐被知识分子们所肯认，即形成现代国家的必备要素包括女性与男性平等的社会权利。例如，1933 年鲁迅在《关于妇女解放》一文中曾论及："我只以为应该不自苟安于目前暂时的位置，而不断地为解放思想、经济

❶ 汉斯·贝尔廷. 脸的历史 [M]. 史竞舟，译. 北京：北京大学出版社，2017：146-147.

等而战斗。解放了社会，也就解放了自己。"❶这里鲁迅所指的解放对象为妇女，表达了鲁迅对女性命运的追问和对女性解放运动的关切与倡导。

在20世纪30年代的中国，女性解放的观念已与社会革命发生关联，对比沈逸千的《正白旗少妇》与《女骑士》可知，前者描写女性进行家务劳作的辛勤，后者则描绘女性骑马打仗保家卫国的英姿。通过沈逸千的记录可知，塞北女性不管是在家庭层面还是在社会层面都承担着许多责任，坚强且勤劳的女性构成塞北民族形象的重要部分，也是由封建社会向现代社会转型的写照。沈逸千作为《大公报》的特约记者被派往塞北写生，其所创作的作品连载于1936年的《大公报》，该报读者群体庞大，关于记录女性故事与图像的生产通过报刊广泛传播，其图像背后的表征内涵由此传达至读者。同样认识到女性在公共事务领域重要性的知识分子还包括本土西行的司徒乔、韩乐然等艺术家。

司徒乔笔下女性人物的社会身份具有多样性，有教师、乐手、家庭妇女等，他通过对新疆妇女个体的再现，将人物写生所创作的肖像图像作为身份符号去表征女性在公共领域中所承担的社会角色。司徒乔的妻子冯伊湄在其所撰的《未完成的画：司徒乔传》一书中提及：

> 司徒乔的新疆之行，描写劳动生活的，有织地毯的工人、待雇的失业者、女教师、打铁匠、套马、养蚕、采桑、种稻、归牧、放牧，和他们的驼群、羊群、马群、牦牛；描写各族人民风俗的，有婚礼、搬家、叼羊、制乳酪、赶集，合骑在一匹马上的幼童、并辔夫妇、每星期五抚摸着香妃墓前砖痛哭自己不幸遭遇的妇女、哈萨克族的马上英雄、维吾

❶ 鲁迅. 南腔北调集[M]. 南京：译林出版社，2018: 165.

尔族的乐坛歌手。❶

　　以其总结性的文字为线索找寻，基本能够对应找到在司徒乔新疆猎画时期所创作的不同人物身份的作品。❷司徒乔1944年所创作的《维吾尔族女教师》（见图5.13）是关于女性教师的写生描绘，这幅作品是他在天山画会讲课的示范之作，司徒乔以"侧光有力地表现了人物的结构和维吾尔现代女性的风采。"❸司徒乔在《新疆猎画记》中记载："提起女教师，大家一定有一个印象——脸色苍白，憔悴荏弱的女性，事实正相反，她较晨间那位小姐，更粗厚雄健，脸色嫣红，丰颊修眉，十足代表新疆女性的健美。"司徒乔对其肖像进行记录，表现新疆现代女性的健美。

图5.13　司徒乔《维吾尔族女教师》，布面油彩，55.8cm×39cm，1944年，新疆美术馆

❶ 冯伊湄. 未完成的画：司徒乔传[M]. 北京：人民文学出版社，1999: 96.
❷ 在司徒乔的新疆写生时期，还有其他的人物肖像作品，具体包括《蒙古族牧民头像》（1943—1944）、《双人舞》（1944）、《还家（哈萨克族）》（1944）、《哈萨克猎人》（1944）、《昆仑山牧人》（1944）、《维吾尔族人坐像》（1944）和《新疆舞乐师》（1944）等。
❸ 刘曦林. 司徒乔与新疆[J]. 美术研究，2003(2): 18.

此外，司徒乔还创作了《姐妹俩》（见图5.14）和《归》（见图5.15）等西北女性肖像作品，这些女性肖像的共同特点就是人物颊红面丰，眉清目明，神态自然而毫无忸怩之色，举止动作落落大方，已经开始从家庭幕后自信地走向公共领域。司徒乔的写生作品注重对普通人群的关注与描绘，这点尤其体现在其赶赴粤、湘、桂、豫、鄂五省的灾情绘画中，如果说司徒乔新疆猎画时期的写生是将西北民族景观呈现，五省灾情写生便是将战争与灾难的真实情况再现，让观者身临其境般地了解到"三千万！三千万！我们正有着三千万灾民，面临着死亡的边缘，他们露宿街头、荒郊和残破的庙宇、祠堂，他们争夺着草根，而观音土更成为珍贵的食品，有谁伸出救援的手，使这些灾民重获生机。"❶

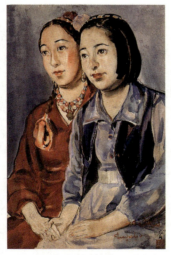

图5.14 司徒乔《姐妹俩》，纸本水彩，50.5cm×34.2cm，1943年，新疆美术馆

图5.15 司徒乔《归》，纸本彩色铅笔，29.5cm×18.7cm，1944年，新疆美术馆

描绘西北女教师肖像的作品还有韩乐然1946年创作的《维吾尔族女校长》（见图5.16），画作中的维吾尔族女校长坐在椅子上，身体处于放松的状态，面色

❶ 佚名.荒淫·无耻·饥饿·死亡[N].时事新报，1946-07-02(3).

红润且带有微笑，表现出知性的温润之感。这位维吾尔族女校长是韩乐然在做统战工作时所接触的人物，她们没有拘泥于伊斯兰教民不请人拍照或画像的习俗。❶维吾尔族女校长是当时维吾尔族中的上层人士，韩乐然笔下的女校长显得十分平易近人，也显示出其学者的风度。韩乐然的另外一幅维吾尔族女性肖像作品为《维吾尔族少女像》（见图5.17），画中的女子透过轻薄的面纱呈现出含蓄而神秘的美感，韩乐然细腻地刻画了面纱下少女的笑容，上扬的嘴角、轻弯的柳眉和微眯的双眼一同传神地表达了少女宁静的喜悦。从绘画技术方面分析，韩乐然对于维吾尔族人物肖像的写生，造型严谨，熟练运用侧光和侧逆光，通过色彩明暗的对比模拟出面纱的轻薄之感。

图5.16　韩乐然《维吾尔族女校长》，布面油彩，64cm×49cm，1946年，中国美术馆

图5.17　韩乐然《维吾尔族少女像》，布面油彩，64cm×49cm，1946年，中国美术馆

对西北女性肖像的记录还有吴作人，他的西北边疆写生作品所绘场景符合西

❶ 刘曦林. 血染丹青路：韩乐然的艺术里程与艺术特色[J]. 中国美术馆, 2005(6): 59.

部生活的时代特点，乡间放牧、溪边汲水、集市交易、寺庙僧侣和磕头拜佛等构成20世纪上半叶藏区人民真实的生活画卷。❶ 吴作人曾提到在当时的青康藏区，仅有极少数的藏传佛教徒拥有识字学画的特权，他们垄断着知识，不会去创作反映广大贫苦人民生活的作品，❷ 而吴作人在西北写生期间创作了《青海市场》和《打箭炉少女》等作品，反映出少数民族现实生活场景的作品，可知其具有记录西北风俗与生活的意识。

1944年，吴作人来到康定城南，10月他创作画作《打箭炉少女》（见图5.18），打箭炉今指四川康定，❸ 这幅作品是吴作人为木家锅庄青年女主人木秋芸女士所作的肖像画，"锅庄"是指由汉藏商队贸易集散地久而久之形成的集市，木家锅庄和甲家锅庄为当地两大家族，其中木家锅庄的主人便是吴作人笔下的打箭炉少女——木秋芸女士，她十分仰慕吴作人，便请求金司令出面请吴作人为其画像。❹ 画面中所绘的女性形象是吴作人在打箭炉生活时所见到的高原少妇的真实面貌，黑色头发，蓝色衣服，鲜红头带装饰，璀璨的翡翠宝石。吴作人使用亮色作为背景，不同于其在欧洲所接受学院训练的传统肖像画，整个画面十分明亮，将华贵中蕴藏倔强、妩媚中寓含英气等特点表现得淋漓尽致，改变其以往重在表现光影特点，转变为具有概括性、简洁性、平面化和民族色彩感强的风格。❺ 吴作人画面中的色彩富有民族性，使观者体验到质朴、刚健和纯粹之意。作品完

❶ 咸明. 论20世纪40年代西藏题材绘画[J]. 西藏艺术研究, 2008(4): 51.
❷ 李京擘. 吴作人《过雪山》研究初探[J]. 艺术品, 2020(5): 79.
❸ "打箭炉", 源于藏语 "dar rtse mdo（打折渚）" 之音译, 原意为来自大泡山的雅拉河和来自折多山的折多河汇合的地方, 意为两河口。
❹ 沈左尧. 画家吴作人的西行漫旅[J]. 民国春秋, 1999(5): 45.
❺ 吴宁（吴作人外孙女）说: "在青藏高原的游历、观察和写生, 他（吴作人）最大的体会是在极强的阳光照射下, 事物的色彩被强化以后而造成的自身纯度的增强, 色彩开始显示它的自我。不论是速写、水彩还是油画, 线条的运用明显增多, 色彩仿佛在流动一般。" 见西瓜. 吴作人: 西行之旅[J]. 西藏人文地理, 2022(1): 44.

成后,女主人十分喜爱,便想要出高价购买,但吴作人拒绝了,便表示"这是我在此最得意的一幅肖像画,要带回去展览。"❶后来,此作品曾先后参加了1945年3月在重庆举办的中国现代美术会的第二次画展、1945年5月在成都举办的"吴作人旅边画展"❷,以及1946年6月于上海举办的"吴作人边疆旅行画展",从康定回去很多年之后,也依旧挂在吴作人与萧淑芳上海的家中。《打箭炉少女》也被选作吴祖光和丁聪主编的刊物《清明》1946年第2期的封面作品,❸可见其受欢迎程度。吴作人不仅在打箭炉写生作画,还留下了脍炙人口的诗篇,譬如《吊打箭炉废墟》中写道:"鳌动摧天柱,琼池倾怒潮。狂吞千谷雪,醉撼九重霄。残照迎峰白,寒云渡岭消。故城今何在,聱鼗入风飘",❹与其在打箭炉写生的画作结合,仿佛让观者感受到自打箭炉吹来的朔风。

图5.18 吴作人《打箭炉少女》,木板油画,30cm×22cm,1944年,中国美术馆

❶ 沈左尧.画家吴作人的西行漫旅[J].民国春秋,1999(5): 44.
❷ 1945年5月在成都举办的"吴作人旅边画展",展期3天,由华西边疆研究所和现代美术会联合举办,展出其一百多幅作品,其中包括油画作品《打箭炉少女》《兰州郊外》《祭青海》《戈壁神水》《通天河牛皮船》和《高原傍晚》等,水彩作品《青海牧场》《嘎拉昆仑》《甘孜近郊》和《哈萨克》等,速写作品《少数民族青年舞蹈》《甘肃兴隆寺》《雅砻江上》《跳神》《牧场之雪》《小藏犬》和《藏骑》等。
❸ 吴作人.西康打箭炉少妇[J].清明,1946(2): 封面.
❹ 龚伯勋,郭昌平.康定古今诗词选[M].北京:中央民族大学出版社,2014: 105.

5.1.5 《藏女负水》与女性形象

负水、负薪、负茶和负褙是当时西部妇女常见的劳动活动，负物的女子也因此成为西行画家笔下常见的写生主题，比如董希文创作的《苗女赶场》（1942），吴作人创作的《负茶女》（打箭炉，1944）和《藏女负水》（1946），韩乐然创作的《负水女》（1945）等。

女性负水劳作的辛苦可从吴作人1946年创作的油画《藏女负水》中窥见，《藏女负水》（见图5.19）是年代较早的少数民族负水题材作品，吴作人用大篇幅来描绘西部的蓝天、白云和小溪等自然景观，色彩趋向和谐、单纯且明亮，凸显真实的西部高原的自然风貌，清澈的小溪在藏女身边缓缓流过，传递出宁静的气息，让读者感受到自然风光的美好。艾中信在研究吴作人的风格变迁时曾指出："在他的油画上，还没有看到过这样的蓝天白云和明丽的阳光，一湾溪流，滋滋淙淙，他幻想出一幅沁心和平景象"。❶画面近景背水的藏女虽然面目不甚清晰，但其背后约半人高的水桶、前倾的身体、黝黑发红的皮肤与捆绑水桶紧绷的绳索无不显现出劳作的辛苦，而藏女向观者回眸的神态似与观众的目光形成呼应，中景与远景作者另外安排了两个正在打水的女性人物以做衬托，记录下藏女勤劳朴实的劳动场景。整体来看，风景的宁静优美与藏女劳动的辛劳形成对比，藏女回望眼神中的迷惘则使作品更具现实主义色彩。《藏女负水》在1946年5月上海举办的"吴作人边疆旅行画展"中展出。❷

❶ 艾中信. 吴作人的油画造诣及其风格变迁[J]. 美术研究, 1982(1): 8.
❷ 1946年5月的《吴作人边疆旅行画展》展出吴作人西北之行的许多作品，包括油画作品《藏女负水》《打箭炉少女》《乌拉》《青海市场》；水彩画作品《裕固女盛装》《牧场之雪》《雅砻江上牛皮船》；速写作品《小番婆》《青海之滨观舞》《塔尔寺大经堂》等。

图 5.19　吴作人《藏女负水》，布面油画，61cm×73.5cm，1946年，中国美术馆

吴作人也用速写形式记录下了藏族女性负水的真实动作和形象（见图5.20、图5.21和图5.22），速写作品的画面简约，简洁的线条传达出力量感，线条的弯曲与形变表现出水桶的压力和重量。除负水题材外，吴作人也关注负茶题材，1944年吴作人所创作的水彩作品《负茶女》，又名《西藏之负贩者》，画面描绘三位藏族妇女背负着沉重的茶物。该作品曾刊载在1946年《艺文画报》上，另外还有刊载其他作品，包括油画《兰州郊外驿道》和《甘肃玉门油矿》，水彩作品《洽察寺前景色》《沙漠中之风餐》和《宰牦牛之屠夫》，并载文介绍："吴作人教授，恂恂儒雅，事母至孝。早年留学比国，专攻美术，皆所擅长，曾得法比德诸国奖状，为欧陆艺坛所重。后归国从事艺术工作，战时足迹遍西部中国，远至甘肃、青海、西藏。画囊所至，山川增色。"❶2008年，廖静文❷回忆："吴作人到成都，到西藏，就到生活里面去了，他出去画了好多很好的画，像那个西藏背水的

❶ 裹予. 吴作人教授之西画[J]. 艺文画报, 1946, 1(3): 39.
❷ 廖静文（1923年4月—2015年6月16日），女，湖南长沙人，1939年考入中央美术学院，1946年与徐悲鸿结婚，曾任徐悲鸿纪念馆馆长、徐悲鸿画院名誉院长、中国书画家联谊会主席、上海海事大学徐悲鸿艺术学院名誉院长等。

女孩子，那幅油画，悲鸿就很喜欢。"❶

图5.20　吴作人《负水女》，纸本速写，
20cm×25cm，1944年，中国美术馆

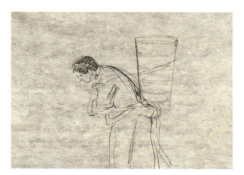

图5.21　吴作人《负水女》，纸本速写，
27.6cm×36.8cm，1944年，中国美术馆

图5.22　吴作人《负水女》，纸本速写，36.8cm×27.6cm，1944年，中国美术馆

另外，韩乐然1945年创作的《负水女》（见图5.23）描绘的是作者在甘南看到的负水女的场景，画面前景中的女子蹲在河边舀水，画面中心焦点落在硕大的桶上，巨大的桶足有女子半身之高，足以想象其重量。韩乐然的《负水女》画中

❶ 2008年5月26日采访廖静文，转引自吴作人百年纪念活动组委会.学院与艺术：吴作人百年诞辰纪念展（画册）[M]. 北京：中国美术馆，2008: 194.

河流占据画面大部分，图中有六位负水的女子。吴作人的《藏女负水》画面中绘有三个负水女子，图中的河流较为娟秀，吴作人的这幅画是其回到上海后在速写的基础上进行创作的，在一定程度上进行了艺术化处理。相较于吴作人的《藏女负水》而言，韩乐然的《负水女》则更加真实地描绘了当时劳动妇女辛苦劳动的场景。

图5.23　韩乐然《负水女》，纸本水彩，31.9cm×47.5cm，1945年，中国美术馆

不论是吴作人1932年至1933年在比利时创作《纤夫》，还是西行归来之后所作的《藏女负水》，都体现了吴作人深受现实主义的影响，其中《纤夫》流露出朴素的民主主义思想，技法上通过明暗色调塑造人物形象，并呈现印象派外光表现的身影，这是受到其导师白思天的影响，❶而其导师白思天（Alfred Bastien，1873—1955）的作品关注现实主义，也兼具印象派的特点。与此同时，吴作人又如库尔贝一般关注生活的真实性。❷比如1934年创作的两幅速写作品《锻工》（见图5.24和图5.25），使读者联想到法国现实主义画家库尔贝1849年创作的《石

❶ 阿佛雷德·白思天（Alfred Bastien，1873—1955），生于比利时，最初先后在比利时根特、布鲁塞尔皇家美术学院学习。1897年开始进入巴黎美术学院深造。1927年至1945年执教于比利时布鲁塞尔皇家美术学院，期间三次连任院长职务。

❷ 曹庆晖. 主线、主流及其他：看中央美术学院藏北平艺专西画作品想到的[J]. 东方艺术，2013(7)：114-121.

工》(见图5.26),两幅作品中工人的动作体态、肌肉线条、服饰着装及劳动神态具有高度相似性。吴作人在1979年的《素描与绘画漫谈》中讲道:

> 我从学生时代起就喜欢德拉克洛瓦。当然,爱好也是发展的。说到徐悲鸿,他的爱好也经过发展。他对现实主义是肯定的,早年喜欢普吕东、德拉克洛瓦、库尔贝。但后来,他自己承认看法有发展,他曾说:"我做学生的时候,只喜欢到库尔贝,后来到马奈"。❶

图5.24 吴作人《锻工》,纸本速写,22.5cm×28.1cm,1934年

图5.25 吴作人《锻工》,纸本速写,23.7cm×27.5cm,1934年

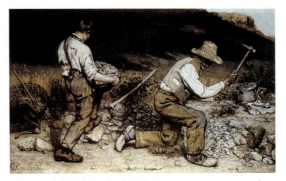

图5.26 库尔贝《石工》,布面油画,160cm×259cm,1849年,原藏于德累斯顿国立画廊(1945年被烧毁)

❶ 吴作人. 素描与绘画漫谈[J]. 美术研究, 1979(3): 13.

吴作人所秉持的观点是："艺术既为心灵的反映，思想的表现，无文字的语言，故而艺术是'人世'的，是'时代'的，是能理解的。大众能理解的，方为不朽之作。所以要到社会中去认识社会，在自然中找自然。"❶西北宏伟的自然与历史景观带给吴作人以震撼，促使其建构出一种新的具有西北在地性的审美基调：纯净、明丽、辽阔和质朴。

5.2 西北写生中的民族生活与习俗

远赴西北写生的艺术家们，关注当地民族的生活与习俗，记录其家庭与宗教活动的图景，丰富多彩的生活也为艺术家提供创作的素材。艺术家们深入当地各民族的生活空间，如司徒乔的《哈萨克人家》（1945）、常书鸿的《蒙古包中》（1947）；从室内到外部空间，描绘并记录其欢乐的生活与舞蹈，如司徒乔的《野餐》（1944）和《节日舞会》（1944）、韩乐然的《拉卜楞寺前歌舞》（1945）、《新疆女子独舞》（1946）和《南疆习俗——浪园子》（1946），孙宗慰的《哈萨克人跳弦子》（1941）、《冬不拉》（1941）、《蒙藏人民歌舞图》（1943）和《蒙藏生活之献茶》（1941）等；观察当地的集市生活，如吴作人的《青海集市》，司徒乔的《南疆巴扎集市》等。

艺术家们也以旁观者的视角记录了当地各民族的宗教生活，如韩乐然的《途中做礼拜（新疆）》（1946）和孙宗慰的《蒙藏生活图之祭祀》（1941），许多艺术家围绕塔尔寺创作诸多作品，如韩乐然的《塔尔寺前的朝拜》（1945）和《青海

❶ 吴作人. 艺术与中国社会[J]. 艺风, 1935(4). 见素颐. 民国美术思潮论集[M]. 上海：上海书画出版社, 2014: 331-334.

塔尔寺庙会》(1945)、孙宗慰的《塔尔寺宗喀巴塔》(1942)、关山月的《青海塔尔寺庙会之一》(1942)和《青海塔尔寺庙会之二》(1943)等,塔尔寺逐渐在西北写生中成为一种主题与图式,通过塔尔寺系列作品足以窥见当地的民族风貌与宗教生活。

5.2.1 客至、聚会与家庭生活

司徒乔在《新疆猎画记》中记载:"我们驻马入包,包中炬火熊熊,以牛羊干粪为燃料,主客团坐取暖,一缕青烟,腾包顶经圆窗而出,直升天表。随着青烟探望,则圆窗中穹苍一圜,亦为紫霞所覆,蹲在炉边的区长夫人抹碗濯壶,为我们煮茶。"❶根据其本人的描述可知此幅作品为《哈萨克人家》,又名《客至》(见图5.27),此幅作品为纸本粉画,火红的色彩极具张力,暖色调的画面传递出室内温暖的气息。艺术家进入哈萨克人家的家庭生活空间,由旁观者转为参与者,画中牧民与客人簇拥在温暖的、冒着热气的火炉旁,对当地的生活有切实的体验,将其最真实的哈萨克毡房的生活图景呈现在观者面前,将哈萨克族牧民生活的室内生活场景作深入描绘。

进入居民空间的还有常书鸿1954年所创作的油画作品《蒙古包中》(见图5.28),该作品描绘了蒙古人家日常用餐的情景,三位蒙古族牧民围坐于炭火旁用餐,同样也是记录牧民的日常生活,与司徒乔的《哈萨克人家》相比,常书鸿的画的笔触有临摹敦煌壁画北魏时期的风格,他有意识地吸收敦煌壁画的形式语言,在画面中强调轮廓线,使用中国传统绘画中的线,使画面有一种纵横交错的视觉效果,在常书鸿对人物的处理中,线依附并服务于形,人物的形在线的衬

❶ 司徒乔.新疆猎画记[M]//冯伊湄.未完成的画:司徒乔传.北京:人民文学出版社,1999:233.

托下显现出来。在线的基础上，色块的平涂处理追求装饰感，是油画民族化的探索方式之一。❶而油画民族化十分符合其艺术理想，常书鸿认为中国的艺术家们都应该学习和了解敦煌艺术，在敦煌艺术中汲取中国传统艺术的精华，在新的时代语境下，走出一条具有中国文化精神的艺术道路。❷所以除了《蒙古包中》，常书鸿还创作了《牧民的休息》《敦煌莫高窟庙会》和《敦煌农民》等表现西北河西地区当地民族日常生活场景的极具民族特征的作品。

常书鸿的《蒙古包中》与司徒乔的《哈萨克人家》均是表现牧民生活平静且单纯的室内场景，两幅作品整体均采用暖色调，相较而言，《哈萨克人家》的色调更为强烈。在空间处理方面，常书鸿的《蒙古包中》所描绘的空间较为狭小，牧民十分靠近火源的双手及厚重的皮衣暗示了环境的寒冷，司徒乔的《哈萨克人家》其画面的空间则相对开阔些，作者通过描绘开着的毡房门，将观者的视线引向远方。

图5.27 司徒乔《哈萨克人家》，纸本粉画，
37.6cm×55.8cm，1945年，中国美术馆

图5.28 常书鸿《蒙古包中》，布面油画，
113cm×84.5cm，1954年，中国美术馆

艺术家从封闭的家庭室内生活空间走向开放的户外公共空间，1944年司徒乔的水彩作品《野餐》（见图5.29）描绘的是少数民族居民聚集在树下休憩聚会的

❶ 刘淳. 中国油画名作100讲[M]. 天津：百花文艺出版社，2006: 63-64.
❷ 敦煌研究院. 敦煌研究院美术创作集[M]. 上海：上海古籍出版社，2006: 3.

场景,圆形构图,人们围坐在一起,有人奏乐,有妇女抱着小孩,人们惬意地享受着音乐,和谐共处,整个画面传递出快乐与轻松的气息,司徒乔运用水彩的透明性与通透感的特征来表现新疆当地的光影变化效果,十分符合新疆细腻、稀薄和通透的空气等自然环境特征。

图5.29　司徒乔《野餐》,纸本水彩,24.5cm×33.6cm,1944年,新疆美术馆

音乐与舞蹈的元素经常出现在司徒乔新疆猎画时期的作品中,比如1945年的《节日舞会》(见图5.30),"他们的舞姿,极重脖子的扭动和眼的表情,目语之狂放,加上颈语,成一热烈得轻快的场面。"❶画面记录了人们集体生活聚会的欢乐场景,女士跳着舞蹈,男士奏乐,还有倚靠在栏杆上的观众,冯伊湄记载:"乔尤其感兴趣的是他们的集体舞,节拍明快,身姿活泼,很能表达群众的豪迈性格和欢乐心情",❷属于极具生活气息的风景式绘画作品,这种描绘群体式生活的作品,还有司徒乔的《深谷人家》《晨妆》《诵经》《还家》和《南疆集市》等。

同样属于生活气息浓厚的风景式作品的还有司徒乔的另外一幅水彩作品《送别》(见图5.31),司徒乔在回到内地之后为其作跋:"昆仑山融雪成沟,洛浦人

❶ 司徒乔. 新疆猎画记[M]//冯伊湄. 未完成的画:司徒乔传. 北京:人民文学出版社,1999: 235.
❷ 冯伊湄. 新疆写生[M]//黄绳编. 当代散文选读. 广州:广东人民出版社,1983: 132.

家家家流水，渠道所至农产特丰。维吾尔族同胞筑舍于高杨与桃花间，有桃源之感。司徒乔并誌。"整幅作品画面清新，小桥下的流水潺潺，清澈见底，水中倒映着花草树木，左岸白杨树丛浓密，绿荫清凉，右侧桃花盛开，农舍筑屋于树林之中，颇具桃花源之感，站在木桥上的两位维吾尔族妇女躬身与身着红衣的妇女正作告别之状。整幅画面以风景为主，人物作为点缀，粉红、粉绿和粉灰交相呼应，使新疆风景有了南方小桥流水之感，在南疆的农村，因为多处于塔克拉玛干沙漠的外沿处，加之天山的雪水融化至此，形成绿洲，草木茂盛，司徒乔的描绘将离别的愁绪寓于清新的南疆自然风俗的画面中。❶

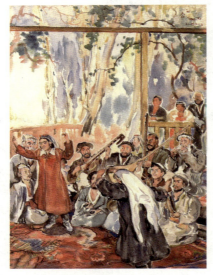

图5.30 司徒乔《节日舞会》，纸本水彩，55cm×38cm，1945年，新疆美术馆

图5.31 司徒乔《送别》，纸本水粉，44.5cm×20.9cm，1944年，广州艺术博物院

一人舞蹈，其他人伴奏或者观看的画面布局还出现在韩乐然1946年创作的《新疆女子独舞》中（见图5.32），土地上鲜花点缀盛开，身着维吾尔族服饰的女

❶ 刘曦林.司徒乔与新疆[J].美术研究，2003(2): 19.

子随着音乐起舞,其身后是伴奏的乐师和观众,作者舍弃对阴影的描绘,是在临摹壁画之后所发生的改变,用线条勾勒出人物的轮廓,采用晕染的方法表现跳舞的女子的脸部特征,并且用平涂简化的手法描绘远景的天空、山体和建筑,对于地毯和乐器的描绘亦采取平涂的手法简化形象,吸取了石窟壁画中装饰性的特点,跳舞女子暖色调的裙子与冷色调的草地形成对比。作品《新疆女子独舞》曾刊载于1947年《天山画报》的创刊号,名为《维吾尔舞》。❶ 这一期的《天山画报》还刊登了韩乐然的作品《一对夫妇》和《旅途祈祷》。❷ 韩乐然深入当地,并融入其民众生活,韩健立回忆韩乐然时便提到,他父亲在工作完后,"和当地的维吾尔族同胞一起唱歌、跳舞、吹口琴",❸ 韩乐然积极融入当地的民族生活。

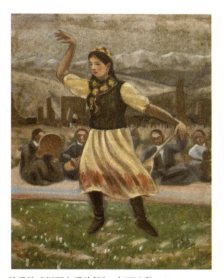

图5.32　韩乐然《新疆女子独舞》,布面油彩,64cm×48cm,1946年

❶ 韩乐然. 维吾尔舞[J]. 天山画报, 1947(创刊号): 9.
❷ 韩乐然. 维吾尔舞[J]. 天山画报, 1947(创刊号): 9.
❸ 韩健立. 我的父亲韩乐然[M]//中国美术馆, 关山月美术馆. 热血丹心铸画魂: 韩乐然绘画艺术展. 南宁: 广西美术出版社, 2007: 72.

描绘观看女子舞蹈的作品还有韩乐然1945年创作的《拉卜楞寺前歌舞》，当时韩乐然与潘絜滋等人从兰州出发，经过永登、武威、永昌等地方，沿着河西走廊，北上到达敦煌，南下来到甘肃南部拉卜楞等地，创作了《拉卜楞寺前歌舞》《兰州黄河大水车》《牧场》《赛马之前》《赛马》和《拉卜楞寺全景》等作品，从拉卜楞归来后，韩乐然创作了作品《向着光明》。其中《拉卜楞寺前歌舞》的整个画面宏大，以暖色调为主，山体、建筑和人群由远及近，远处的山体的受光部分用土黄色描绘，阴影部分则采用普蓝，近景的土地上鲜花遍地，视觉的中心聚集在两位舞蹈的藏族妇女身上，韩乐然重点描绘了盛装出席的两位藏民的舞姿。❶韩乐然以一种近似漫画般的手法表现观看舞者的观众的高兴表情，❷这实际上是由于他推崇后印象派与表现主义，画面没有刻意强调写实性，而有一定的表现意味。❸韩乐然在论述现代艺术时，曾写道：

> 表现派的绘画也不是有一定的规则来限制的，所以他的范围很大，随各作家自由发展，随各作家自创规律。但是这里有严格的条件，条件是首先要有充实的技术，然后能自由发展，先要有丰富的感情，然后能自创规律，这是现代绘画上重要之点。❹

韩乐然的艺术观将情感置于首要位置，推崇艺术家的"真性"，在《现代艺术的要素》开篇便讲道："罗丹说，'艺术的本体上没有美的式样，没有美的素描，也没有美的色彩，唯一的美，要从作家的真性上流露出来的。'艺术家所感

❶ 付瀛莹. 从泰西之法到油画民族化：由藏品看中国早期油画的发展[J]. 美术观察, 2014(9): 120.
❷ 黄丹麾. 引进·内化·拓展："捐赠展"油画作品观感[J]. 中国美术馆, 2011(2): 22.
❸ 周琳. 革命与艺术之间：民国艺术家韩乐然研究[D]. 哈尔滨师范大学, 2016: 109.
❹ 韩乐然. 现代艺术的要素[N]. 盛京时报, 1925-01-01(3).

觉的不同，所表现的也不必相同。"❶从感情上来分析，韩乐然所描绘的关于舞蹈的题材，是充满积极情绪的，从画面中舞蹈的藏族女子灿烂的笑容便可知晓。

5.2.2 蒙藏人民生活的图像系列

赴西北写生的艺术家孙宗慰于1942年跟随张大千奔赴西宁，并于2月去往塔尔寺，3个月之后返回兰州，8月底回到重庆。孙宗慰在西宁期间，对周边地区进行考察，记录文化现场，尤其集中对人物、建筑和风景等题材进行写生创作，创作了蒙藏生活系列，包括《蒙藏生活图之牧羊》（见图5.33）、《蒙藏生活图之献茶》（见图5.34），《蒙藏生活图之集市》《蒙藏生活图之归望》《蒙藏生活图之驼队》《蒙藏生活图之歌舞》《蒙藏生活图之小憩》，《蒙藏生活图之祭祀》（见图5.35）、《蒙藏生活图之汲水》（见图5.36），《蒙藏生活图之踏雪》《蒙藏生活图之对舞》和《蒙藏生活图之背影》。❷

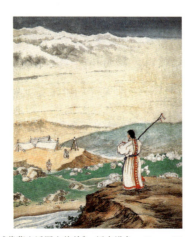

图5.33　孙宗慰《蒙藏生活图之牧羊》，纸本设色，42cm×32cm，20世纪40年代

❶ 韩乐然. 现代艺术的要素 [N]. 盛京时报, 1925-01-01(3).
❷ 范迪安. 20世纪中国美术之旅：走向西部-中国美术馆馆藏精品展 [M]. 北京：中国美术馆, 2014: 14-21.

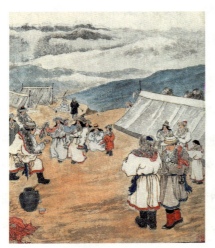 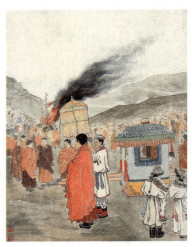

图 5.34　孙宗慰《蒙藏生活图之献茶》，纸本设色，42cm×32cm，20世纪40年代　　图 5.35　孙宗慰《蒙藏生活图之祭祀》，纸本设色，42cm×32cm，20世纪40年代

孙宗慰的这一系列作品中，人物大多在不同程度上进行了一定的变形处理，注重表现服饰的厚重感，孙宗慰所进行的变形处理又不同于野兽派或者后印象派的变形，其变形处理采取折中主义，在确保民族志纪实性的前提下表现作者的个人风格。另外，该系列作品整体色彩明亮，与其早期暗淡的色彩安排相异。❶这一系列画面中的主体人物多以背影示人，如《蒙藏生活图之敬茶》《蒙藏生活图之集市》《蒙藏生活图之歌舞》《蒙藏生活图之汲水》和《蒙藏生活图之牧羊》，以背影示人的"背身图像"成为孙宗慰画作中的图式，亦能更好地展示画中人物服饰的细节。孙宗慰用作品记录西北少数民族的服饰，创作《西北少数民族人物服饰》系列作品，包括蒙古族、藏族、回族、哈萨克族等的人物形象和服饰特点，完整展示出服装与配饰的特点。

❶ 吴洪亮. 漫道寻真：庞薰琹、吴作人、孙宗慰、关山月20世纪30、40年代西南、西北写生及其创作[J]. 美术学报, 2013(6): 49-50.

图5.36 孙宗慰《蒙藏生活图之汲水》,纸本设色,42cm×32cm,20世纪40年代

孙宗慰在刻画服饰时,注重细节,纪实性地再现了服饰特点,其作品的纪实性可以通过《蒙藏生活图之歌舞》与庄学本1935年至1937年之间赴西北的民族志摄影的对比得以佐证。例如《蒙旗独立部之妇女装束》(见图5.37),庄学本注文解释,"蒙旗独立部之妇女装束,察罕诺们汗俗称白佛,系青海二十九蒙旗之独立部,人民俱藏族。其妇女装束只与蒙人略异,梳西番头,戴蒙古帽,背拖银碗、琥珀等饰物。"[1]两幅作品中藏族妇女的体态、发型、服装与配饰高度相似,体现了孙宗慰采取艺术民族志方法描述与记录藏民族服饰文化。从民族志角度而言,庄学本是采用摄影和文字作为记录民族服饰的方法,他的贡献是对青海、甘肃境内的藏族、土家族、撒拉族等民族源流、宗教信仰与社会生活等进行影像记

[1] 庄学本,著.李媚,王璜生,庄文骏,主编.庄学本全集:上册[M].北京:中华书局,2009:239.

录与文化调查，摄影作品注重被拍摄对象的体貌、服饰和动作多维角度的展示，并且将民俗活动景观进行整体性和连续性的呈现。❶

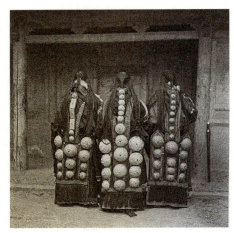

图5.37 庄学本《蒙旗独立部之妇女装束》，黑白摄影，1935—1937年

孙宗慰的《蒙藏生活图之歌舞》（见图5.38）也被称作为《藏女舞》（见图5.39），1948年，由中国美术学院、美术作家协会和北平国立艺专三个团体组织的北平联合美术展览会的联合美展特辑，刊载有孙宗慰所创作的此幅作品。❷画中以背示人，孙宗慰也是出于展示其背后服装细节的目的，画中人物的装扮属于生活条件较好的人物，这也可以从《良友》的一则记载中可知："河南亲王之夫人，为青海柯王之姊，蒙古族人，以美丽闻。右图为其赴金刚法会所穿盛服全装，所戴珊瑚及金饰等价值六万元。"❸能在当时以大量金银铜作为装饰的妇女，常为富贵人家。

❶ 朱靖江. 圣者的行踪：庄学本与九世班禅的归藏之旅[J]. 读书，2021(9)：107.
❷ 孙宗慰. 藏女舞[J]. 综艺，1948, 1(9)：2.
❸ 庄学本. 西陲之民族[J]. 良友，1936(123)：38.

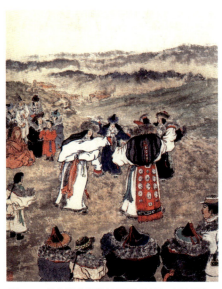 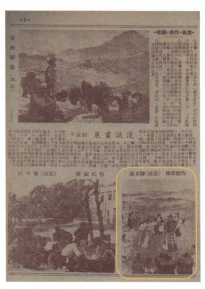

图5.38 孙宗慰《蒙藏生活图之歌舞》,纸本设色,42cm×32cm,1941年,中国美术馆　　图5.39 孙宗慰《藏女舞》(图中黄色框出部分),出自《综艺》1948年第1卷第9期,第2页

画中背对观众跳舞的女子的服饰基本与庄学本的摄影作品一致,庄学本在其西游记第六集《从兰州到拉卜楞》一文中关于"各部落的装束"记载:"拉卜楞妇女在会中最多,她们的头上梳了几百根小辫子。比较显著的是她们的辫套,从腰以下缝上五十个铜圆,富的用银盾和银圆。"❶通过庄学本的文字描述,基本上符合其摄影作品《蒙旗独立部之妇女装束》的真实情况,同样在孙宗慰的作品《蒙藏生活图之歌舞》中,画面中女子梳着许多根长的小辫子,腰部以下装饰有银圆。庄学本关于西陲民族的摄影作品刊登在1936年的《良友》上,通过丰富的图像与文字注文说明,用以再现西部边陲之地的民族景观,譬如注文有"卓尼族之装束,背后梳辫三股上连铜珠""番女辫子凡二百以上梳时手续大繁,亲友

❶ 庄学本. 从兰州到拉卜楞[J]. 良友, 1936(123): 37.

邻近均到帮忙，费时半日""青海隆务族番女，其背饰为最笨者""松潘番女满头钉大琥珀，额前覆红珊瑚珠，装饰别致"和"裹塘贵族妇女头角两边覆以金银盾"。❶将妇女的头饰及服饰特点作近景特写镜头拍摄，记录西陲的民族风貌。既有正面肖像的拍摄，亦有侧面肖像的记录，或者是以背示人，全身及半身像皆有。譬如对于头饰的拍摄便有《卓尼族之头饰》《俄洛康式而族酋长之夫人盛装》《少女之盛装》《拉卜楞之少女》，对于全身像的拍摄有《番人男子之装束》《俄洛康式尔族酋长及其弟》，颇有古风之意，还有《西康妇女之装束》，并注文"梳大辫束花裙，略像粤桂之黎族"，各族妇女合影照片有《拉卜楞、西康、裹塘及松潘各族妇女合影》，背对观者的则有《保安族之少女》。❷

另外有孙宗慰的《蒙藏生活图之踏雪》（见图5.40），又名为《藏女赴庙会途中》，曾刊载于1947年的《华北日报》上，报刊将其标注为《藏人踏雪》（见图5.41），艾中信在1947年曾评价孙宗慰"得益于西洋画技术训练而获致中国人物风习画的成功的孙宗慰先生，直追宋元人物的细致而不失其苍茫意远之境。但是我还是要颂扬他的油画构图，《西藏土风舞》，这幅画有近代绘画色彩大分块的优点，把投影减轻到几乎没有，但又不是没有。孙先生的画，趣味别具一格，那些五色缤纷的服装，各式奇异的饰物，特别耐人寻味。"❸《蒙藏生活图之踏雪》的构图布局别出心裁，中间大面积留白以示雪景，远景的白塔隐约显现，黑灰色的天空与空旷的雪地形成强烈对比，画面近景中有五位身着华丽服饰的藏族人物，中景左侧有两位藏民在踏雪游玩，从画作中可以感受到气候之寒冷，但藏民享受踏雪之事。

❶ 庄学本.西陲之民族[J].良友，1936(123): 38.
❷ 庄学本.西陲之民族[J].良友，1936(123): 39.
❸ 齐振杞,艾中信.检讨自己[N].华北日报，1947-04-03(6).

第5章　西北写生的现实景观图式与观念　291

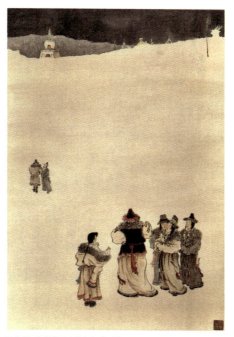

图 5.40　孙宗慰《蒙藏生活图之踏雪》，纸本设色，42cm×32cm，1941 年

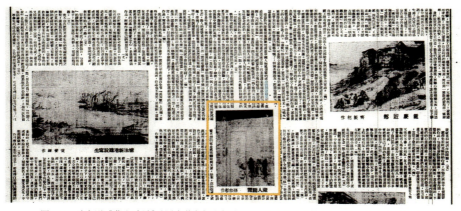

图 5.41　孙宗慰《藏人踏雪》（图中黄色框出部分），出自《华北日报》1947 年 4 月 3 日，第 6 版

1942年，孙宗慰前往塔尔寺，看到许多蒙藏信徒前来朝拜，孙宗慰在此期间创作了许多速写，以此记录其所见。❶他在1968年《交代我与张大千的关系》的材料中表明自己于1942年元宵节前赶赴塔尔寺观看庙会，对蒙藏各民族生活服饰很感兴趣，在青海塔尔寺大约住了3个月，在此期间进行为张大千整理画稿、收集寺内建筑上的装饰纹样的工作，并且向当地喇嘛画工学习如何制作画布、研磨矿物颜料、装帧画作及壁画创作方法等。❷

同年，孙宗慰在速写的基础上创作了系列藏族舞蹈类题材的作品，其中《蒙藏人民歌舞图》（见图5.42），也被称为《蒙古族女子歌舞》，成为孙宗慰的代表作，画面圆形构图，人们围坐观看四人欢快的舞蹈，左上角有一只狗趴坐着，远处雪山隐现。作品具有浓郁的民族风格特点，其中的藏族歌舞表演的形象既来自现实生活，亦借鉴敦煌壁画的人物形象，即将现实主义与传统相结合，其面部的处理、形体的勾勒和画面的设色均有吸取敦煌壁画的经验与手法，在描绘藏族歌舞生活场景的同时又对人物进行变形处理，让人容易联想到野兽派，但又不同于野兽派，开始形成自己的独特艺术语言体系，孙宗慰在西行之后所发生的风格变化而形成的艺术典型，成为其绘画生涯中的重要转折点。❸

❶ 赵昆.孙宗慰研究[M]//关山月美术馆.别有人间行路难：二十世纪四十年代庞薰琹、吴作人、关山月、孙宗慰西南西北写生作品集.长沙：湖南美术出版社，2013: 184.

❷ 孙宗慰:《交代我与张大千的关系》，1968年11月22日。原文为"1942年，阴历元宵节前赶到青海塔尔寺，主要为看塔尔寺庙会，因庙会以元宵节最盛，蒙藏各族信徒来此朝拜，近十万人。不信佛教的及汉族、回族也有很多人来此，主要为做买卖或观光。我则对各民族生活服饰等感兴趣，故画了些速写。后来我就学习用中国画法来画蒙藏人生活。速写稿比较详细，也有凭记忆画成油画'藏族舞蹈'之类的。在塔尔寺住了约三个月，要为张大千整理画稿、收集寺内建筑上的装饰纹样。工作之余则向喇嘛画工学习从制作画布、颜料到画后装帧等方法及壁画方法（以期与敦煌佛画传统相近）"见范迪安.20世纪中国美术之旅：走向西部-中国美术馆馆藏精品展[M]. 北京：中国美术馆，2014: 13.

❸ 杨建.大后方的美术建设：以20世纪三四十年代艺术家对西部地区的考察为中心[J].艺海，2015(8): 29.

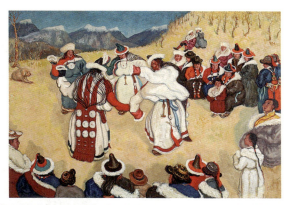

图5.42 孙宗慰《蒙藏人民歌舞图》，布面油画，82cm×121cm，1942年，中央美术学院美术馆

 1941年，孙宗慰创作《哈萨克人跳弦子》（见图5.43），❶1942年的期刊《康导月刊》刊载了一幅佚名的木刻作品，并且注文："跳弦子为康藏人娱乐之一，常于神会节日或私人宴乐时举行之。西康以巴安最著，跳时舞女均盛装排列场前，男子执弦子前导，弦声起时，即翩翩起舞。"❷跳弦子是康藏人常见的歌舞活动，木刻作品寥寥几笔勾勒出远方的山体作为背景，并刻画五位女子随着男子的弦子音乐的响起而跳起舞来。1938年，康游吟的诗歌《看康人歌舞俗谓跳弦子》"绣帕围腰蜀锦堆，新衣还效古装裁，娟娟学作霓裳舞，传自唐皇宫里来。革履声如羯鼓和，红腔清韵送罗罗，谁将古调翻新谱，信口传成踏踏歌。"❸从诗歌中可以想见，人们身着新衣随着音乐踏歌起舞。对于康藏人的娱乐生活，当时的《良友》也偶有记载与报道介绍，"番人以歌舞及戏剧为唯一的娱乐，土语称歌舞为跳锅庄，以胡琴伴奏称跳弦子。其歌辞多为青年男女相慕之句，质朴而意

❶ "弦子"在藏语中称之为"谐""叶"等，全称为"嘎谐"，主要流行于川、滇、藏之康区，又被称为"康谐"，大概意思为"圆圈舞"。参见杨曦帆.康巴藏区民俗乐舞考察与研究[J].南京艺术学院学报(音乐与表演版),2007(3): 27.
❷ 佚名.跳弦子[J].康导月刊,1942,3(10/11合集): 5.
❸ 康游吟.看康人歌舞俗谓跳弦子[J].蒙藏旬刊,1938(156-158合集): 13.

深，充分显示番人温淳的风尚。"❶并刊载有跳弦子的照片，比如《女子随琴声的节拍翩翩起舞》，人们聚集在一起，当时正值巴安新年中，番族青年男女群集广场，环火作歌舞，情致热烈，场面壮大。还刊载庄学本1939年拍摄于四川巴塘的《跳弦子的胡琴手》（见图5.44），并注文"男子拉琴前导女子随声歌舞谓之跳弦子"。❷

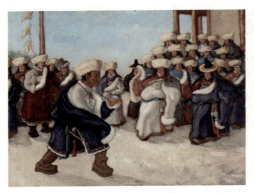

图5.43 孙宗慰《哈萨克人跳弦子》，布面油画，53.7cm×68.4cm，1941年

图5.44 庄学本《跳弦子的胡琴手》，摄影，四川巴塘，1939年

庄学本1939年拍摄的《跳弦子的舞姿》（见图5.45）和《跳弦子的胡琴手》，分别注文"跳弦子时女子随着胡琴声音前进，步法轻快，歌声清亮，长袖翻飞，舞姿活泼，是藏族人民爱好的民间舞蹈之一。"❸"巴安男女青年，能歌善舞。'巴塘弦子'称著藏区。以男子善拉胡琴者为前导，随后男女青年列队，歌唱起舞。琴声歌声，抑扬顿挫，长袖翩翩，婀娜多姿。"❹通过庄学本民族志的摄影与考察可知，弦子舞蹈集参与性与娱乐性于一体，属于豪放、自由、浪漫的民间舞蹈，

❶ 佚名.快乐的人生：番人的歌舞与戏剧[J].良友，1940(158):30.
❷ 佚名.快乐的人生：番人的歌舞与戏剧[J].良友，1940(158):30.
❸ 庄学本.庄学本相册[M].上海：上海文化出版社，2012:159.
❹ 庄学本.庄学本相册[M].上海：上海文化出版社，2012:160.

虽然也有赞颂宗教的相关内容，但其自我意识和自由空间相对较大，以人民性与娱乐性为本，甚至在早期被称为"都巴谐"，意思为饥寒者歌舞，所以弦子舞蹈主要反映的是劳动人民的喜怒哀乐情绪。❶

图5.45　庄学本《跳弦子的舞姿》，摄影，1939年

民国三十年（1941年）《西康综览》中记载：

> 新春之时，多有舞蹈之举，即跳歌装与跳弦子两种也。无乐器而歌舞者为歌装，加以乐器者为弦子，此其相异处。其舞蹈之人不拘其数，或集数户，或仅一家，或男女相分相合。杂陈酒肴，围桌而跳，歌声婉转，长袖飘扬，一觞一歌，洵有别致也。❷

❶ 嘉雍群培. 论藏族弦子（谐）艺术的形成与类别[J]. 中国音乐学, 2003(2): 58+61-62.
❷ 李亦人. 西康综览[M]. 铅印本. 南京: 正中书局, 1941. 见丁世良, 赵放. 中国地方志民俗资料汇编: 西南卷·下[G]. 北京: 北京图书馆出版社, 1991: 405.

可见在藏区,"弦子"是普遍的自娱习俗型乐舞之一。孙宗慰在写实的基础上采取适当变形处理的方法,画面中的哈萨克人盛装出席,载歌载舞,服饰比较宽大,袖子较长,这种穿着是当地游牧生活的常见场景,孙宗慰对于服饰的刻画十分细致。当地哈萨克人的穿着习俗为"男子一般夏天穿布衣,外套长袍,有的剃光头,戴三角形头巾;冬天穿皮衣,戴三叶帽。下穿肥裤,脚穿薄底靴,腰间束皮带,佩小刀"。❶

5.2.3 西北的集市生活景观

对于集市生活的描绘与记录,也是赴西北的艺术家所关注的主题。作为各类产品交易的固定场所,往往人群众多,在传统的乡村社会,集市连接着乡民的经济和社会生活,是地方性交换系统的一部分。❷在西北地区的集市景观中,体现出西北民族的生活方式特点。多民族聚集的西北地区,其各具特色的民族和文化组成形式多样的集市景观,比如在西北的汉族地区有骡马大会,在青海蒙藏地区有歇家,在维吾尔族地区有巴扎,各类集市都是各个民族进行商贸活动的重要场所,人们在此地买卖商品。❸

1934年,司徒乔创作《南疆巴扎集市》(见图5.46),司徒乔采取俯瞰式构图,简约勾勒出人群热闹的集市场景。新疆的巴扎❹多为流动的小商贩,聚集在一起形成集市。1935年,庄学本拍摄《甘南日中为市》(见图5.47),1935年,庄学本到达甘肃、青海等地,该作品为作者在甘南拉卜楞拍摄的市场交易图。拉卜楞

❶ 杨建新,主编.闫丽娟,著.中国西北少数民族通史:民国卷[M].北京:民族出版社,2009: 225.
❷ 邵俊敏.近代直隶地区集市的空间体系研究:兼论施坚雅的市场结构理论[J].清华大学学报(哲学社会科学版)2020(6):60-74.
❸ 李建国.试析自然和人文环境对西北近代商贸经济的影响[J].中国边疆史地研究,2012(4): 113.
❹ "巴扎"维吾尔语,意思为市集、农贸市场,新疆各地的巴扎是其长期从事商贸活动的场所。

是甘肃南部地区的贸易中心之一,每天上午开市,以中午最为热闹,附近乡镇各种人民都来到这里,进行交易,商贩云集,直到下午日斜逐渐散去。❶虽然甘南拉卜楞地区商号林立,但是从事规模经营的商家甚少,多为"日中为市"的集市。从庄学本所拍摄的照片可知近代西北的商贸集市活动兴盛。也可从当时国人的旅行日记中知晓其盛况,1926年,王理堂在《国内大旅行记》中记载:"入甘肃后,首先到了西宁,此处是青海人与内地人互市之所,甘边宁海镇守使,便驻在此,商务很是繁盛。"❷

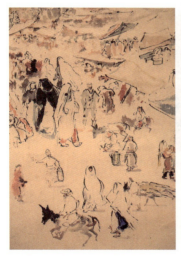
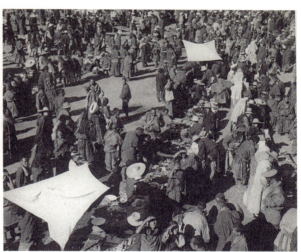

图5.46 司徒乔《南疆巴扎集市》,
纸本设色,26.5cm×28.4cm,1944年,
中国美术馆

图5.47 庄学本《甘南日中为市》,摄影,
1935年

1944年,吴作人创作《青海市集》(见图5.48),1948年,徐悲鸿发表在天津《益世报》上的《介绍几位作家的作品》一文中,谈到此画:

❶ 庄学本.庄学本相册[M].上海:上海文化出版社,2012:53.
❷ 王理堂.国内大旅行记[M].上海:大东书局,1926:75.

油画在比率方面，在本展为最重，首须提出者为吴作人之《青海市集》，塞上人一见即证画中之真实气氛。其写中国中亚细亚人熙来攘往，各族人之性格与其披挂，浓艳之服饰与晴空佚荡辉映，成极明媚而活跃之画面不足更缀以铜器买卖，此为中国油画史上重要杰作，故当大书特书者也。吴君风景作品，仍以磁器口（重庆）为最佳，笔调爽利，章法巧妙。❶

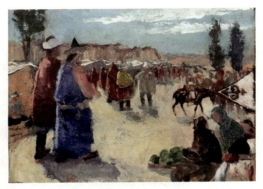

图5.48 吴作人《青海市集》，布面油画，114cm×150cm，1944年，中国美术馆

徐悲鸿对此画的评价极高，观者如果为西北之人士，也极其认可吴作人创作此画所呈现的真实性，颜色鲜艳的少数民族服饰与晴空形成对比，自然景观与集市的人文景观融合，观者似乎可以从作者安排的左下角的入口进入集市画面。作者选择距离适中的场景进行描绘，这是一种采取"观望"的状态。❷《青海市集》又称《青海鲁萨尔市场》，觉元在1945年的《新艺月刊》中评论：

《青海鲁萨尔市场》一幅，集合蒙藏汉回各族于一地，其服装形形色色，彩色鲜明，喇嘛所披之红袈裟，尤为艳丽。加以应用印象派外

❶ 徐悲鸿. 介绍几位作家的作品[N]. 益世报（天津），1948-05-07(6).
❷ 戚明. 论20世纪40年代西藏题材绘画[J]. 西藏艺术研究，2008(4): 52.

光的描写，更使画面光耀夺目，和G.Seurat❶的夏日之星期，差堪比拟，但以结构论，除去左角一人牵驴，两人席地而坐，面前摆着几个瓜果，略见市场的一角而外，其余多人排列而成，在土山前依次前行，似中途特地暂时驻足。等候摄影者为他们摄制镜头的模样，看不到多少市场的气氛。❷

在创作《青海市集》之前，吴作人在苏立文（Michael Sullivan，1916—2013）的成都家的前廊上完成了《青海市集即景》画稿（见图5.49和图5.50）。❸

图5.49　吴作人与作品《青海市集即景》的合影，成都，1943年

图5.50　吴作人《青海市集即景》，布面油画，38cm×45cm，1943年，中国美术馆

5.2.4　塔尔寺与庙会生活场景

庙会是指在特定的日期，在寺庙附近进行祭祀、娱乐和购物等活动，也称为"庙市"，其中塔尔寺因为地处蒙、藏、汉、回的交界处，因而成为该区域政治、经济和文化交汇的中心，承载近代以来的西北重要的历史文化。❹围绕青海

❶ 乔治·修拉（Georges Seurat，1859—1891），法国新印象派代表艺术家。
❷ 觉元.评吴作人画展[J].新艺月刊，1945，1(5): 36-37.
❸ 苏立文.我的人生与艺术收藏[J].陈苹，译.中国美术馆，2012(10): 15.
❹ 许涌彪.大陆近代来华西人旅藏游记的出版与利用研究（2001-2015）[D].福州：福建师范大学，2016: 78.

塔尔寺，❶艺术家记录和描绘了许多庙会场景，庄学本曾拍摄《青海塔尔寺》（见图5.51），注文为："青海西宁塔尔寺为黄教祖师宗喀巴的诞生地，寺院建筑有大小两个金瓦殿，极为壮丽，当时寺内约有喇嘛三千人。解放以后，国家曾拨款整修，列为国家重点文物保护单位之一，现在已开放为旅游参观之地。"❷从其所拍摄的照片及注文可知，塔尔寺建筑本身的恢宏气势及其在民众心中的影响之深。当时俄国科考学家科兹洛夫记载描述的图景："塔尔寺仿佛藏在山里一样，山像半圆形不断增高的露天剧场，把它拥于其间。塔尔寺中具有历史意义的金顶庙宇、白塔及僧侣们的禅房一排排地沿着深深的谷地中的陡坡排开，美丽如画。"❸1932年，《新青海》刊载摄影作品《塔尔寺全景》（见图5.52），❹以上两幅摄影作品和科兹洛夫的文字描述相互印证、相互补充，共同构建出彼时塔尔寺的全貌。

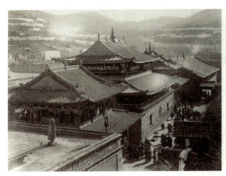
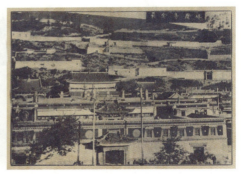

图5.51　庄学本《青海塔尔寺》，摄影，1936年　　图5.52　佚名《塔尔寺全景》，出自《新青海》1932年第1卷第2期，第2页

❶ 塔尔寺，藏语称为"衮本贤巴林"，位于青海省湟中县鲁沙尔镇之南的莲花山中，创建于明洪武十二年（1379年），因藏传佛教格鲁派创始人宗喀巴诞生于此而驰名中外，是青海省和中国西北地区藏传佛教中心和中国藏传佛教格鲁派（黄教）的圣地。
❷ 庄学本.庄学本相册[M].上海：上海文化出版社，2012：62.
❸ 科兹洛夫.亚洲探险之旅：死城之旅[M].陈贵星，译.乌鲁木齐：新疆人民出版社，2001：169.
❹ 佚名.塔尔寺全景[J].新青海，1932，1(2)：2.

1934年的杂志《新亚细亚》曾刊载一组关于塔尔寺的照片,并命名为《黄教圣地之塔尔寺》(见图5.53),包括《塔尔寺之建筑》《菩提树与多宝佛(即宗喀巴)殿》《大殿之屋顶》和《转经筒山》。❶同一年,《新亚细亚》又刊登了《塔尔寺前八塔》《塔尔寺喇嘛之佛经辩论坛》《塔尔寺全景》和《塔尔寺内宗喀巴佛像》等照片,❷以及1936年《蒙藏月报》刊登的《建筑雄伟之青海塔尔寺及大金瓦寺》,❸另有1948年《世界画报》刊载的《塔尔寺倚山而筑的全景》(见图5.54)和《大金瓦寺前景》。❹

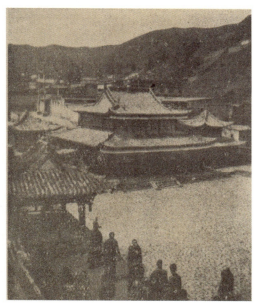

图5.53　佚名《黄教圣地之塔尔寺:塔尔寺之建筑》,出自《新亚细亚》1934年第8卷第5期

❶ 佚名. 黄教圣地之塔尔寺[J]. 新亚细亚, 1934, 8(5): 12.
❷ 佚名. 塔尔寺[J]. 新亚细亚, 1934, 7(6): 6.
❸ 佚名. 建筑雄伟之青海塔尔寺及大金瓦寺[J]. 蒙藏月报, 1936, 4(5): 9.
❹ 佚名. 青海的塔尔寺[J]. 世界画报, 1948(2): 24.

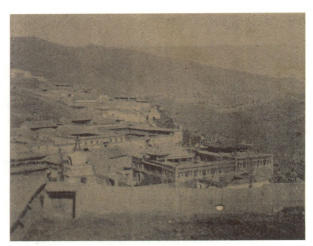

图5.54 佚名《塔尔寺倚山而筑的全景》，出自《世界画报》1948年第2期，第24页

海德格尔在《筑·居·思》一文中讲道："寺庙建筑却以某种方式制造出它们作品本身。"❶塔尔寺的大金瓦殿是藏汉合璧宫殿式建筑，上部为重檐歇山金顶汉式建筑，下部是须弥座加鞭麻墙的藏式建筑，❷此殿居于大经堂、弥勒佛殿、释迦牟尼佛殿、依怙金刚殿等建筑群的中心。❸1937年，王维之在文章《佛教圣地塔尔寺及其习俗》中介绍："其中金瓦寺较其他的寺院更呈现着堂皇富丽的气象……屋顶均镶以金叶之瓦，美丽之宝顶，为纯金做成，价值极钜。"❹因为是塔尔寺的代表建筑主体，因此常出现于摄影家的镜头中，在1934年至1936年间的《新亚细亚》《良友》《中华》《西陲宣化使公署月刊》《西北问题》和《蒙藏月报》等期刊均有登载（见表5.1）。

❶ 海德格尔. 筑·居·思.1951[M]// 孙周兴编. 海德格尔选集. 上海：上海三联书店，1996: 1188-1204.
❷ 杨贵明. 塔尔寺文化：宗喀巴诞生圣地[M]. 西宁：青海人民出版社，2007: 247.
❸ 杨贵明. 塔尔寺建筑艺术史[M]. 北京：民族出版社，2015: 14.
❹ 王维之. 佛教圣地塔尔寺及其习俗[J]. 蒙藏月报，1937, 6(4): 1.

表5.1　1934年至1936年间的期刊登载的"大金瓦寺"照片

摄影家	名称	期刊	时间
佚名	《大殿之屋顶》	《新亚细亚》	1934年第8卷第5期
杨嘉庆	《大金瓦殿全景》	《良友》	1935年第103期
佚名	《青海风光：塔尔寺之金瓦殿》	《中华》（上海）	1935年第37期
刘家驹	《塔尔寺内之大金瓦殿》	《西陲宣化使公署月刊》	1935年第2期
佚名	《青海塔尔寺之正殿》	《西北问题》	1935年第2卷第17/18期
佚名	《青海塔尔寺之大金瓦寺》	《蒙藏月报》	1935年第3卷第6期
佚名	《建筑雄伟之青海塔尔寺及大金瓦寺》	《蒙藏月报》	1936年第4卷第5期
庄学本	《大金瓦殿》	《中华》	1936年第41期

1935年杨嘉庆拍摄的《大金瓦殿全景》，注文介绍："青海喇嘛寺建筑华丽，其屋顶瓦盖，全用金装建：色泽辉煌夺目，图为塔尔寺之大金瓦寺全景，其寺顶系用黄金镀成。"❶1935年，刘家驹拍摄的关于塔尔寺及宗教活动的系列照片，其中《大金瓦殿》图下注文："内系宗喀巴佛祖降生处，所生之白檀香树，全树叶计十万，每叶上均有佛像一尊云。"❷同年，由南京政府发行的记录边疆地区的重要刊物之一《蒙藏月报》载有《青海塔尔寺之大金瓦寺》（见图5.55），并且用汉文、蒙文、藏文和阿拉伯文共同介绍"青海塔尔寺之大金瓦寺乃黄教始祖宗喀巴之产生地"。❸1939年，张沅恒在《塔尔寺晒佛》中也描述"大金殿是全寺中最富丽的一殿，屋瓦全部镀着黄金，在太阳光下发出灿烂的光辉来。"❹

❶ 杨嘉庆.青海之巡礼[J].良友，1935(103)：22.
❷ 刘家驹.塔尔寺内之大金瓦殿，塔尔寺内之小金瓦殿[J].西陲宣化使公署月刊，1935(2)：13-14.
❸ 佚名.青海塔尔寺之大金瓦寺[J].蒙藏月报，1935，3(6)：17.
❹ 张沅恒.塔尔寺晒佛[J].良友，1939(146)：23.

图 5.55　佚名《青海塔尔寺之大金瓦寺》，出自《蒙藏月报》1935年第3卷第6期，第17页

通过20世纪三四十年代的诸多关于塔尔寺的照片，结合俄国科考学家科兹洛夫的记录可知塔尔寺的建筑宏伟特征。此种宏大之感在法国传教士古伯察（Évariste Régis Huc，1813—1860）❶的《鞑靼西藏旅行记》中有所记载：

> 月亮已经落下，但天空非常晴朗，星辰闪闪发光，以致使我们能很容易地辨认出分布在山坡上的喇嘛们的大片僧房，规模宏伟和样式奇特的佛寺如同巨大的幽灵一般矗立在空中。最使我们感到惊奇的是在喇嘛寺中的各居住区中，到处都呈现庄严和隆重的寂静。❷

文中所描述的寺庙便是塔尔寺，可以看出古伯察被塔尔寺的气势所震撼，并且充满敬畏之情。关于青海塔尔寺在甘青地区文化中心的作用，俄国科考学家

❶ 古伯察，本名埃瓦里斯特·雷吉斯·于克（法语：Évariste Régis Huc，1813—1860），法国来华传教士、旅游作家、天主教遣使会神父，1844年至1846年间在清朝游历，他因对中国清朝、蒙古（当时称为"鞑靼"）的描述而闻名欧洲，著有《鞑靼西藏旅行记》等。
❷ 古伯察. 鞑靼西藏旅行记[M]. 耿昇，译. 北京：中国藏学出版社，2012：321-322.

科兹洛夫认为其优越的地理条件"吸引了众多的朝圣者，塔尔寺因此也就成为了贸易集散地，商队来自各地，库伦、喀什噶尔、北京和四川"❶。塔尔寺也因此成为当地宗教信仰的建筑类文化载体，艺术家对于塔尔寺的关注因其重要性而增多。

相较于摄影照片而言，在绘画所描绘的塔尔寺场景中，已经出现世俗化的特征，并没有刻意去强调宗教的严肃性和建筑的宏伟感。如1945年，韩乐然的《青海塔尔寺庙会》，1943年关山月创作的《青海塔尔寺庙会之一》（见图5.56）和1944年创作的《青海塔尔寺庙会之二》（见图5.57），1942年孙宗慰创作的《塔尔寺宗喀巴塔》。韩乐然、关山月和孙宗慰等艺术家对于塔尔寺的描绘，多以表现庙会场景为主，因为西北边区以"庙会吸引人的力量特别大"，并且"最著名的庙会要推青海省属的塔尔寺。"❷1946年，韩尚义在《记塔尔寺庙会》中记载：

> 塔尔寺有盛大的庙会一年三度，算正月里一度再隆重，许许多多四面八方的藏民，骑着毛驴和骆驼，赶着牛车运着货物，在山坡上寺门口搭起临时帐篷，贩卖些布匹、茶药、香烟及各种首饰等，五颜六色，煞是好看。❸

可见在20世纪40年代，青海西宁塔尔寺的庙会影响颇大，吸引聚集了大量人群，形成热闹非凡的人群景观。1943年，关山月所创作的《青海塔尔寺庙会之一》，画面题款"卅二年冬于青海，关山月"，作者没有直接描绘塔尔寺庙会场景，而是重点表现人群携带货物赶赴塔尔寺庙会途中的画面，画面构图中并没有出现标志性的塔尔寺建筑，通过刻画赶赴庙会络绎不绝的人群侧面摹写庙会之盛

❶ 科兹洛夫.亚洲探险之旅：死城之旅[M].陈贵星，译.乌鲁木齐：新疆人民出版社，2001：168.
❷ 佚名.青海的塔尔寺[J].世界画报，1948(2)：24.
❸ 韩尚义.记塔尔寺庙会[J].文汇：半月画刊，1946(3)：12.

大。到了1944年,关山月所绘的《青海塔尔寺庙会之二》,款识为:"卅三初春,于青海塔尔寺写生,岭南关山月",作者处于远处观望的视角,画面中塔尔寺的宗喀巴塔格外引人注目,塔尔寺建筑群的其他建筑也在中景和远景处错落展开,左下角则安排帐篷,帐篷与宗喀巴塔之间的道路上便是庙会的场地,呈"S"形向塔尔寺近前蜿蜒,身处庙会中的人群有骑骆驼的、牵驴的、结伴而行的、攀谈交易的,可谓姿态各异。

图5.56 关山月《青海塔尔寺庙会之一》,纸本设色,44.6cm×34.6cm,1943年,关山月美术馆

图5.57 关山月《青海塔尔寺庙会之二》,纸本设色,47.6cm×58cm,1944年,关山月美术馆

孙宗慰的《塔尔寺宗喀巴塔》描绘了宗喀巴大师罗桑扎巴(1357—1419)的诞生地塔尔寺及来往的藏族人民,画面近景是虔诚的宗教信仰者正在磕长头。❶在画作背后题写"青海塔尔寺宗喀巴大师衣冠塔,宗慰。"此作品曾经在1944年孙宗慰的西北写生画展上展出,引起巨大反响。作者并没有刻意表现朝拜者的磕长头,而是作为整个塔尔寺宗喀巴塔场景中的一部分记录下来,磕长头者与画面中摆摊买卖的人群、行走交谈的人群等没有区别对待,都归属于庙会场景。前文中提到孙宗慰的回忆材料写道,之所以在阴历元宵节前赶到青海塔尔寺,主要为看塔尔寺庙会,因为庙会以元宵节最盛

❶ "磕长头"是藏传佛教信仰者最至诚的礼佛方式之一,朝圣的人五体投地,同时口中不断念咒,心中不断念佛。

大，蒙藏各族信徒都来此朝拜。❶可知孙宗慰记录的是塔尔寺宗喀巴塔附近的庙会景观，重点是表现世俗性。再与刊登在1948年的《世界画报》中的照片相比，照片底下注文"信徒们往塔尔寺进香，一步一拜，状至虔敬。"（见图5.58）❷孙宗慰左下角所描绘的磕长头则更具日常性与世俗性，无刻意强调之感。艺术家此时作为一个旁观者的角色，用画笔记录下来相对真实的场景。孙宗慰所创作的《塔尔寺宗喀巴塔》也被称为《青海塔尔寺庙会》，1944年的《时事新报》记载："那幅《青海塔尔寺庙会》速写虽然运用了大红大蓝，但看起来不但不觉得有丝毫俗气，反因了表现的真实与用笔的生动而增强了画面的分量。"❸韩乐然的《青海塔尔寺庙会》与孙宗慰的《塔尔寺宗喀巴塔》构图相似，画面的视角均使观者仿佛身处庙会中，切身感受庙会的热闹非凡，区别在于孙宗慰作品描绘了大面积蓝天，占据画面近二分之一，整体设色明亮，更使观者感受西北自然的清新通透之感。

图5.58 佚名《信徒们往塔尔寺进香，一步一拜，状至虔敬》，出自《世界画报》1948年第2期，第25页

❶ 参见孙宗慰：《交代我与张大千的关系》，1968年11月22日。见范迪安. 20世纪中国美术之旅：走向西部-中国美术馆馆藏精品展[M]. 北京：中国美术馆，2014: 13.
❷ 佚名. 青海的塔尔寺[J]. 世界画报，1948(2): 25.
❸ 王琦. 中国美术学院画展美术作品观感[N]. 时事新报（重庆），1944-02-20(4).

韩乐然另外一张与塔尔寺相关的作品是1945年创作的《青海塔尔寺前朝拜》，作者重点描写了虔诚的信仰者磕长头的场景，画面背景为塔尔寺的大金瓦寺，磕长头朝拜者被作者和观众凝视，整个画面色调深沉，传达出与前文所论及的"塔尔寺"主题相异的情绪，这种虔诚与严肃兼具的情绪也可在其1945年创作的《向着光明前进的藏民》（见图5.59）中见到，1945年的《西北日报》记录：

> 他以丰富的写生经验，用壮美的自然景色来烘托画面，以背景的衬托来增加主题的明显性。像这次展出的油画《茫茫天野》就是一个例子：迎着将要沉落的夕阳，藏胞夫妇带着他们的子女，背负着全部家产，向着遥远的天涯凄惶地行进。夕阳把他们的影子抛在青草地上。而眼前是无限的苍茫。读这幅画使人感到异样的凄凉、迷茫。同时，更显出一种凝测：藏胞究竟走向何方？乐然是酷爱藏胞的，所以在这幅画上，寄托了无限的同情。❶

文中所提到的《茫茫天野》即为作品《向着光明前进的藏民》。画面上方的天空中布满浓厚的云层，浓厚的云层压着暗山，试图塑造压抑之感，草地为绿色，与远处的暗山形成对比，草原一半处于云影下，一半处于阳光下，处于阳光下的草地开满野花，画中一对夫妇携带女儿，背负行囊在草原上弯腰前行，画面的色彩沉重，给予读者压抑之感，根据三个人物的影子可以判断阳光来自左上角，也正是如同标题一般，藏民向着光明，向着太阳的方向前进，也蕴含

❶ 丘琴. 一年间丰硕的果实：献给乐然第14次画展[N]. 西北日报, 1945-12-07. 见崔龙水. 缅怀韩乐然[M]. 北京：民族出版社, 1998: 237.

着作者革命精神和追寻光明的人生理想。❶《青海塔尔寺前朝拜》与《向着光明前进的藏民》其中的人物所前进的方式一致，均为向画面左上方前行，但不同的是，前者人物的终点是塔尔寺，而后者人物的终点是一个抽象的概念——"光明"。

图5.59　韩乐然《向着光明前进的藏民》，布面油画，80cm×117cm，1945年，中国美术馆

这种虔诚感还体现在韩乐然所创作的另外一幅作品《途中做礼拜（新疆）》（见图5.60），此作品曾刊载在1947年的《天山画报》上，名为《旅途祈祷》。❷在傍晚时刻，人物虔诚地跪坐着做礼拜。通过韩乐然对西北的宗教习俗的描绘所传递的虔诚之感，可知其对他人宗教信仰的尊重。1947年《天山画报》的创刊号，在介绍新疆风光时亦注文道："宗教信仰是新疆同胞精神上最大的寄托，《旅途祈祷》表现出他们对于宗教的虔诚。"❸

❶ 黄丹麾.引进·内化·拓展："捐赠展"油画作品观感[J].中国美术馆，2011(2): 22.
❷ 韩乐然.旅途祈祷[J].天山画报，1947(创刊号): 21.
❸ 佚名.新疆风光[J].天山画报，1947(创刊号): 23.

图5.60 韩乐然《途中做礼拜(新疆)》,布面油画,50cm×65cm,1946年,中国美术馆

第 6 章
风格转向与重塑地域想象

 20世纪三四十年代，随着越来越多的艺术家走进西北，许多艺术家在经历西北之行后完成自身的风格转变，董希文、吴作人、孙宗慰、沈逸千、赵望云、关山月和司徒乔等艺术家几乎均以本土西行为标志，完成了个人艺术风格的转型，虽然各自的风格侧重点不尽相同，但因此而带来的民族化美术实践产生的深远影响，对于中国美术在民族化道路上起到共同谱写的作用，同时其生产的图像逐步构筑出新的西北图景，解构观者对于西北的传统的异域想象，进而在视觉方面形成具有西北典型特征的意象，从而重塑关于西北的民族与国家概念。

 艺术家在西北感受自然，记录风景；考察文化古迹、临摹壁画；深入当地，体验文化习俗。具体采用临摹与写生的方式，其中临摹方式展现传统西北边疆保存丰富的古代视觉形象，尤其在当时抗战的语境中，重现宏伟的汉唐精神。带有民族志性质的写生方式则是记录西北由自然景观与历史景观共同构筑的民族景观，形成生动的西北地域图像志。譬如刻画的西北各族人民的真实形象，解构从未涉足西北地域的观者想象中的异域形象。对于西北的异域想象在自然环境、动物形象和人物形象等方面均有存在，对应的是古代视觉材料中所构建的带有虚幻

性质的景观。20世纪三四十年代,大量丰富的西北视觉材料的出现逐渐打破了对古老西北异域的想象,促成了一个真实的新西北景观的形成。其中绘画、摄影等作品中的西北形象通过展览和报纸得以传播,于是展览和报纸的宣传成为解构异域想象的具体路径。

西北之行的艺术家将其临摹与写生的作品经常展出于兰州、乌鲁木齐、重庆、成都、西安、南京、苏州、上海等地。通过由展览和报纸建立的文化媒体空间,使读者了解和接受在视觉尤其是绘画方面对于西北的认知,从异质异域空间层面转移至国家民族同质的认知文化层面。从结果而言,新西北景观的呈现促进了东部与西北间的认同,激发了人们的民族共同体意识,西部边疆写生作品成为国家与民族的纪念碑的重要载体。

6.1 荒凉、苦寒与寂寥:想象中的西北形象

20世纪之前,关于传统艺术史的书写,西北的民族成为被忽视和遮蔽的"他者",对于其形象的记录与描述,常见于职贡类等作品中。诸多历史类文献著作中曾指出:在古代中国对西北、东夷和海南等胡夷诸国是以"中原中心主义"思想为核心,❶在帝国语境下的"中原"与"边疆"共享一种"自我"与"他者"的状态。西北对于许多人而言具有"异域"的印象特征,并且对于绝大部分没有涉足过西北地域的人而言,西北常与原始、荒凉和苦寒等特征联系在一起,这种"他者"想象的观点甚至延续至20世纪,可以从20世纪30年代曾经西行至青海、

❶ 中国古人的边疆认知多未超出传统的"中原中心主义"范畴,以中原文明为轴心,边疆作为从属的位置。参见冯建勇. 从"无边天下"到"有限疆界":近代中国疆域形态衍变与边疆知识体系生成[J]. 北方民族大学学报(哲学社会科学版),2018(6): 57-67.

四川等地进行过民族志摄影的庄学本的日志中可知：

> 我开始踏上祖国边疆的征途是在1934年的春天，第一次选择去的地方是四川和青海交界的"果洛"藏区，当时听不少人说过，这里的居民是"野番"还要"吃人"呢！很幸运，我从成都出发环游了果洛一周，共化（花）去九个多月，拍摄了近千张照片，并没有被人吃掉。相反的，在荒凉的旅途中还得到他们的护送，而且也常常得到他们热诚的款待。一次我遗失了一副三脚架，他们拾到后还从一千多里外送来。这样淳朴忠厚热情好客的藏族弟兄，而横遭污蔑为"吃人的野番"，实在令人气愤难平。因此使我真心意识到增进民族之间的相互了解是极其重要的工作，同时也更增加了我对旅行的兴趣和信心。❶

在20世纪30年代，对于未踏足过西部的庄学本而言，边疆是充满危险的，甚至还存在当地居民"吃人"的认知，而造成此种认知是源于其没有深入了解，所以庄学本在1934年至1942年间，足迹遍布云南、四川、青海和甘肃等西部地区，深入当地，采取考察与摄影的方法，尤其是以当地的边疆少数民族为记录和拍摄对象，这使其对西部边疆地区有了全面立体的认识，瓦解了其对于西部的"他者"想象。这些内容共同构筑当地的民族景观，许多摄影照片和文字记录刊载在《申报·图画周刊》《良友画报》与《中华》等期刊画报上，其所构建的西北意象，让当时正处于民族危机之下的人们构筑起关于边疆区域的国家想象。❷

不仅从庄学本的日记和当时杂志中可以知晓庄学本在进入西部之前存有的异

❶ 庄学本. 庄学本相册[M]. 上海：上海文化出版社，2012：11.
❷ 董卫民. 边地意象·国家想象·"新媒体"：从三个维度再思考庄学本西部民族志摄影[J]. 西北民族大学学报（哲学社会科学版），2017(6)：44.

族想象，还可以从1940年《福建青年》刊载的一篇文章《〈塞上风云〉读后》材料中知道以汉族为中心对于边地的想象仍旧存在的证据，其中写道：

> 塞外的同胞对外族有着另眼看待的心理，正如有不少的人自以为汉族是高尚的一样，因此我们必须以平等原则去调整民族间的关系，尤应以平等的精神去对待他们，最近中央命令把回族称为回教徒，也无非就是这个意思，在这儿我们不应忘记，国父所训示的民族主义，他所希望的是要中华民族在政治上、经济上、文化上都一律平等，在此抗战的最后阶段，需要全民族更团结精诚的时候，我们更应注意。❶

《塞上风云》是阳翰笙1937年根据画家沈逸千的塞外经历创作的电影剧本，沈逸千本身在20世纪30年代作为《大公报》的"画记者"经常赴西北写生创作，他将画笔作为摄影镜头，记录西北的自然、历史和现实景观，他的写生作品建构西北的民族景观，主要集中于塞北地区，他自己的经历和形象又被导演在电影《塞上风云》中继续谱写和塑造，电影的流行使得他的形象与塞北风光结合，再次成为塑造该地区民族和文化景观的一部分。话剧和电影塑造出爱国的蒙汉两族的青年形象，影响深远。实际上通过这段读后感可知，以汉族为中心的心理意识仍旧存在，这也是造成对于西北异域想象的重要原因，而只有消除这种不平等的心理，遵循平等原则才能达到团结的目的。在没有大量艺术家进入西北之前，对于西北的视觉呈现，如以古代为例，职贡类题材占据较大比重，其中有关于西北诸戎朝贡使者形象的描绘与记录，并且多采取夸张与变异的方法表现。即便到了19世纪末20世纪初，对于西北的自然环境的摄影，也多为记录荒凉的特征。在

❶ 铮铮.《塞上风云》读后[J]. 福建青年，1940, 1(1): 88.

文本的描绘与记载中，古代对于西北边疆的记录亦多为寒苦之地，前文中关于西北"天山"在古史中的描绘可窥见一二。

6.1.1　险峻与贫瘠：西北自然环境的视觉形象❶

按照《梁书》卷五十四列传第四十八《诸夷》著录的胡夷诸国次第，根据空间地域可分为海南、东夷和西北诸戎三大类，其中西北诸戎又包括河南、高昌、滑、周古柯、呵跋檀、胡蜜丹、白题、龟兹、于阗、渴盘陀、末、波斯、宕昌、邓至、武兴、芮芮，❷对应到当今的地理空间区域包括中国新疆、甘肃、四川，以及乌兹别克斯坦附近，❸也基本能对应近代西北所指的新疆、青海、甘肃等地方。在古代绘画中记录西北地域环境特征的内容较少，偶见于绘画中的题跋，以藏于美国弗利尔美术馆，传为李公麟所作的《万方职贡图》为例，作品共绘十国，分别是占城国、浡泥国、朝鲜国、女直国、拂㷩国、三佛齐国、女人国、罕东国、西域国和吐蕃国，并且在每一幅图像旁都题有关于此国的介绍，这是一种"近似民族志的范式来满足帝国对边疆人群划分的需求。"❹其中与西北诸戎相关的有"西域国"（见图 6.1）和"吐蕃国"两段，关于西域国的题款也著录于明陈循等所修的《寰宇通志》和李贤等修的《大明一统志》，但增加内容"本朝宣德中，国王遣其臣沙𤧛等来朝，并贡方物。"❺即在明宣德年间，西域派遣使者向明朝进

❶ 本小节的部分内容曾于 2022 年 11 月 12 日在"美术与传播：第四届昙华林青年学者（国际）论坛"（湖北美术学院）以题目为《姑苏王君甫〈万国来朝图〉的华夷秩序观及明清帝国心理初探》线上公开汇报，并以题为《姑苏王君甫〈万国来朝图〉的华夷秩序观及"本朝"意识》发表于《湖北美术学院学报》2023 年第 2 期。
❷ 姚思廉,撰.中华书局编辑部,点校.梁书:卷五十四列传第四十八:诸夷[M].北京:中华书局,1973:783-817.
❸ 历史上与中国西北地域相关的古代名称包括滑国（今新疆车师）、白题国（唐代称为"白国"，今中国新疆以西及乌兹别克斯坦附近）、龟兹（今新疆库车）、宕昌国（今甘肃南部）、邓至（今四川九寨沟县附近）、周古柯（滑旁小国，在今新疆境内）、于阗（西域古国，今新疆和田地区）、渴盘陀（今新疆塔什库尔干塔吉克自治县一带）和新疆（古代指中国管辖的西域地区，今新疆吐鲁番）等。
❹ 杨肖."职贡图"的现代回响：论 20 世纪 40 年代庞薰琹的"贵州山民图"创作[J].文艺研究,2019(1):118.
❺ 李贤,方志远等.大明一统志[M].成都:巴蜀书社,2017:4054.

贡，明朝君王的著录继续沿用宋朝《万方职贡图全卷》中"西域国"的题跋中所提及的内容。

图6.1 （宋）李公麟《万方职贡图全卷》（局部·西域国），水墨绢本，中国台北故宫博物院

另外，关于吐蕃国部分有题识："吐蕃国，即西番。其先本羌属，散处河湟江岷间，地薄气寒，风俗朴鲁，然法令严整，上下一心。其国君有城郭而不处，联毳帐以居，号大拂庐。君臣为友，岁立小盟，三岁一大盟。君死皆首杀以殉。无文字，刻木结绳，尊释信诅，其乐吹螺击鼓，四时以麦熟为岁首。其官之章饰，贵金，银次之，铜最下。俗重浮屠，政争必以桑门参决，贵壮贱弱，以累世战没者为甲门，不知医药，病唯祭鬼，喜啖生物，茹醢酱，犷好斗"（见图6.2）。

题跋中讲到吐蕃国地薄气寒等特征，是指土地贫瘠和气候严寒的险恶的自然环境特征。画面中群山环绕，地势险峻，并刻画了具有异域风格且夸张的使者形象。以前文谈及古史中西北"天山"常与边疆要塞、险峻恶劣等特征相联为例，西北的天山环境多以严寒荒芜为主，同样在以"本朝"和"天下"等心理规范下所制作的体现华夷秩序观的职贡类作品中，西北的地理环境也被赋予异域、荒凉、险峻与贫瘠等特征。

图 6.2 （宋）李公麟《万方职贡图全卷》（局部·吐蕃国），水墨绢本，中国台北故宫博物院

在近代西方踏查中，西北的视觉形象也多与荒凉冷峻相关，以西北天山为例，斯坦因在《寻访天山古遗址》中的"翻越天山到吐鲁番"有记载：

> 在这座石崖上，路边用大石头和粗糙的石板筑了一道墙。要是不借助这道墙，驮东西的牲畜几乎过不了这段路，甚至马不驮东西也过不去。路旁的这段墙看起来十分古老。如果没有这道墙，这段路除了走人，几乎就没有别的用途。过了这段难走的峡谷后，两侧仍是悬崖，但山谷敞开了一些。然后，从西北过来的一条谷地和这条谷地连在一起了。❶

此外，斯坦因的考察团队还拍摄了天山巴诺帕山口以南约二英里处，顺着谷地望到的景象（见图6.3）。照片画面是一望无际的山脉，粗糙的山体十分具有石质感，远处山峰还有冰雪覆盖，峡谷险峻，近景右下角一人一马，整个画面呈现原始荒凉之感。从斯坦因的文字描述和照片呈现可以看出，斯坦因在中国西北进行考古活动时，天山给他留下了险峻的深刻印象。

❶ 奥莱尔·斯坦因. 寻访天山古遗址[M]. 巫新华，秦立彦，译. 桂林：广西师范大学出版社，2020: 20-32.

图6.3　斯坦因《天山巴诺帕山口以南约2英里处，顺着谷地望到的景象》，黑白照片

同样，西北天山的景观印象也可以在19世纪末由法国探险家加布里埃尔·邦瓦洛（Gabriel Bonvalot，1853—1933）创作的《天山》中可知（见图6.4），作为插图出现在《穿越西藏》一书中，❶作者采取木刻的方式记录天山的自然景观，画面为三段式构图，远景为天空和大雪覆盖的天山，其中天空占据画面的近一半，中景为一排天山上常见的雪松树，整幅画面给人冷峻寂寥之感。同时期的其他探险队伍的摄影作品还有1915年珀西·赛克斯（Percy Sykes，1867—1945）中校爵士为说明中国的新疆、俄罗斯的帕米尔高原和奥什而拍摄的照片《西天山山脉》（见图6.5），这张照片同样也是类似加布里埃尔·邦瓦洛的版画《天山》的构图方式，远景为天空和天山山脉，天空占据照片画面的一半，近景中的沙粒凸显出荒无人烟的质感，中景是一望无际的山坡与山谷，黑白照片记录的是20世纪初的天山景观。

❶ 法国探险家、作家和立法者加布里埃尔·邦瓦洛（Gabriel Bonvalot，1853—1933）在19世纪80年代广泛游历中亚。原著《穿越西藏》为法语，成书于1889年至1890年，后由科尔森·贝尔·皮特曼（Coulson Bell Pitman）翻译为英文于1892年出版，书本记录描述了加布里埃尔·邦瓦洛穿越欧洲和亚洲到达法属印度支那的远征经历。

图6.4　加布里埃尔·邦瓦洛《天山》，19世纪末。出自加布里埃尔·邦瓦洛：《穿越西藏》，科尔森·贝尔·皮特曼，译.纽约：卡塞尔出版社，1892年，第17页

图6.5　珀西·赛克斯《西天山山脉》，黑白照片，1915年

不仅可以从西方考察的摄影镜头中见到西北天山冷峻与荒凉的视觉形象，在1937年庄学本的摄影作品《巴颜喀拉山》中也可知（见图6.6），作者注文为："青海南部在大河堤以南到玉树途中有雪山横亘，名查拉，即地理上的巴颜喀拉山。"❶作者选取巴颜喀拉山的一个侧面，画面显示的是荒无人烟的场景，整个山坡被白雪覆盖，从近景的大面积山体侧面一直延伸至远处的山峰，给予观者压迫

❶ 庄学本.庄学本相册[M].上海：上海文化出版社，2012: 67.

与遥远的认知感觉。加布里埃尔·邦瓦洛1897年创作的一幅描绘天山山脉的博格达山的版画（见图6.7），整个黑白画面中一支探险队伍从天山走来，队伍前段是骑马的考察人员，后段是驮物的骆驼群，队伍绵长，其作为背景的天山具有险峻和气势磅礴的特点，近景处还有零星的树木。以上所举例子均是近代考察者的摄影和版画所记录的天山景观，为观者塑造的是荒凉、险峻与贫瘠的西北形象。

图6.6 庄学本《巴颜喀拉山》，黑白摄影，1937年

图6.7 加布里埃尔·邦瓦洛《天山山脉的博格达山》，版画，1897年

6.1.2 奇谲与夸张：古画中的西北人物形象❶

古代以绘画为代表的视觉文本中，职贡类题材对于西北诸戎使者的描绘多采用夸张与丑化的手法，本质是当时的中原帝国以"天下"概念来构筑华夷秩序，对边疆地区多采取"册封"与"朝贡"手段，以期达到"以承认中原君王为天之骄子"的目的，❷作为异域的边疆地区如果归顺或者拥戴中原君主，功臣通常会被授予诚臣的称号，如唐代李德裕在《异域归忠传序》中写道："归大国，明也；

❶ 本小节的部分内容曾于2022年11月12日在"美术与传播：第四届昙华林青年学者（国际）论坛"（湖北美术学院）以题目为《姑苏王君甫〈万国来朝图〉的华夷秩序观及明清帝国心理初探》线上公开汇报，并以题为《姑苏王君甫〈万国来朝图〉的华夷秩序观及"本朝"意识》发表于《湖北美术学院学报》2023年第2期。
❷ 管彦波.明代的舆图世界："天下体系"与"华夷秩序"的承转渐变[J].民族研究,2014(6): 110.

戴圣君，忠也；去乱邦，智也；执丑虏，义也；具此四美，是谓诚臣。"❶而中原为了记录并且宣扬异域邦国的忠诚，在此"中原中心主义"时期产生了大量以帝国意志为主导的职贡主题的绘画作品。

目前已知现存最早的职贡图可追溯至梁代，即从6世纪上半叶梁元帝萧绎绘制的《职贡图》开始，直至清代，职贡图系列都有着较为清晰的视觉脉络。相较于中原，作为"他者"的胡夷诸国面对政权更加强大的帝国时，被要求以使者的角色向朝廷进贡，其本质是帝国王朝曾对边疆诸地进行武力征服的结果，例如唐朝李延寿在《北史》卷九十七列传第八十五《西域》中记载：

> 粟特国，在葱岭之西，古之奄蔡，一名温那沙。居于大泽，在康居西北，去代一万六千里。先是，匈奴杀其王而有其国，至王忽倪，已三世矣。其国商人先多诣凉土贩货，及魏克姑臧，悉见虏。文成初，粟特王遣使请赎之，诏听焉。自后无使朝献。周保定四年，其王遣使贡方物。❷

作为西域古国之一的粟特国商人曾被北魏族人掠走，至唐朝文成时期，粟特王派遣使者赎回商人。文中记载北周保定四年（564），粟特王派遣使者朝贡物品，即弱势一方向强势一方朝贡以获安稳。受帝王敕令而创作的《职贡图》成为记录四夷来朝的人物形貌的重要载体，中国古代官方创造的大量职贡主题的绘画作品，承担了从视觉角度证明"天下统一"思想的责任。而通常采用纪实和想象相结合的手法表现人物和贡物的面貌及特征，其中纪实性特征体现在"记录

❶ 李德裕,傅璇琮,周建国,等.李德裕文集校笺（上）卷二[M].北京：中华书局,2018: 22.
❷ 李延寿.北史[M].北京：中华书局,1974: 3221-3222.

场景,保存史料"的功能,❶想象性特征则主要体现在对于异族人物形象和动物形象的夸张描绘,尤其把异国人物刻画成变形的"非我族类"。❷涉及此类特征的作品众多,包括《职贡图》《异域来王图》《蛮夷执贡图》《摹梁元帝番客入朝图卷》《五贡马图卷》《摹阎立本职贡图卷》《万方职贡图全卷》《贡獒图轴》《西旅贡獒图》《贡象图》和《万国来朝图》等。(见表6.1)。在整个中国近代之前,"天下"的概念充斥着中国思想史,直到进入近代时期才开始被"国家"概念所逐步替代。❸

表6.1 职贡主题的绘画作品

时期	作者	名称	尺寸	材质	收藏地
南朝梁	萧绎	《职贡图》	26.7厘米×200.7厘米	绢本设色	中国国家博物馆
唐代	阎立本(传)	《职贡图》	61.5厘米×191.5厘米	绢本设色	中国台北故宫博物院
唐代	阎立本	《异域来王图》	28.1厘米×35.4厘米	绢本设色	/
唐代	周昉(传)	《蛮夷执贡图》	46.7厘米×39.5厘米	绢本设色	中国台北故宫博物院
南唐	顾德谦	《摹梁元帝番客入朝图卷》	26.8厘米×531.5厘米	纸本水墨	中国台北故宫博物院
北宋	佚名	《五贡马图卷》	34厘米×400厘米	纸本设色	/
北宋	李公麟(传)	《摹阎立本职贡图卷》	31厘米×405厘米	水墨绢本	美国大都会博物馆
北宋	李公麟	《万方职贡图全卷》	/	水墨绢本	中国台北故宫博物院
元代	佚名	《贡獒图轴》	71.7厘米×86.8厘米	绢本设色	中国台北故宫博物院
明代	仇英	《职贡图》	29.5厘米×580.3厘米	绢本设色	故宫博物院
明代	佚名	《西旅贡獒图》	160.4厘米×102.5厘米	绢本设色	故宫博物院
清代	佚名	《贡象图》	123厘米×51厘米	绢本设色	中国台北故宫博物院
清代	佚名	《万国来朝图》	299厘米×207厘米	绢本设色	故宫博物院

❶ 杨肖.「职贡图」的现代回响:论20世纪40年代庞薰琹的"贵州山民图"创作[J].文艺研究,2019(1): 125.
❷ 葛兆光.思想史研究视野中的图像[J].中国社会科学,2002(4):78.
❸ 约瑟夫·R.列文森.儒教中国及其现代命运[M].郑大华,任菁,译.北京:中国社会科学出版社,2000: 87.

由于存在地理空间的限制和中原中心主义思想，职贡题材的图像往往充满对边疆的异域想象，以对边疆西域的想象为例，西域往往被想象成异质、蛮荒和动荡的空间。❶在中国古代，历朝历代对于边疆地域和民族政策形成了防备的心理状态，如班固所言："是以春秋内诸夏而外夷狄。夷狄之人贪而好利，被发左衽，人面兽心，其与中国殊章服，异习俗，饮食不通，言语不通，辟居北垂寒露之野，逐草随畜，射猎为生，隔以山谷，雍以沙幕，天地所以绝外内也。"❷对于夷狄的理解，冠以贪婪、残忍和偏执等特征，本质是赋予中原防御边疆的政治合理性，且显示华夏的蔑视心理，认为华夏的文化更具文明与优越，比如《史记》记载："臣闻中国者，盖聪明徇智之所居也，万物财用之所聚也，贤圣之所教也，仁义之所施也，诗书礼乐之所用也，异敏技能之所试也，远方之所观赴也，蛮夷之所义行也。"❸可知对于华夏的文化自信，而在面对西域使节的人物刻画方面充满想象。在文学艺术作品中，新疆或者"西域"❹的人物形象多以奇谲异域相貌呈现，如清人徐松《新疆赋》所写："其逢正岁，度大年，骑沓沓，鼓蘦蘦，凹睛突鼻，溢郭充廛。场空兽舞，鲍巨灯圆。兜离集，裘帕联，丸剑跳，都卢缘，奏七调，弹五弦，吹觱篥，挦毛员。"❺从文中可知，作者描绘了新疆维吾尔族岁时节日民俗的庆典图景，指出其人物面貌是具有凹睛突鼻的特征。

❶ 于逢春.边疆研究视域下的"中原中心"与"天山意象"[J].新疆大学学报(哲学·人文社会科学版),2014(1): 42.
❷ 班固,撰.颜师古,注.中华书局编辑部,点校.汉书:卷九十四下:匈奴传[M].北京:中华书局,1962: 3834.
❸ 司马迁.史记:卷四十三:赵世家[M].北京:中华书局,1982: 1808.
❹ 自清朝统一天山南北后，"西域"的称呼逐渐被"新疆"替代，直至1884年，新疆建省，"新疆"取代"西域"称谓，成为一个代表中央政府下辖的地方行政机构名称被固定下来。学者也常用"西疆""西陲"或"天山南北"等指代"西域"和"新疆"。具体分析和转变过程参见马晓娟.《清史稿》"西域：新疆撰述"探析[J].史学史研究,2011(3): 44-52. 田卫疆."西域"的概念及其内涵[J].西域研究,1998(4): 67-73.
❺ 徐松,朱玉麒.西域水道记:外二种[M].北京:中华书局,2005: 534.

在绘画作品中,如前文中提及的传为李公麟的《万方职贡图》,采取图文结合的方式划分边疆人群,其与西北相关的吐蕃国部分,与之相对应的画面人物形象:诡谲变异,鼻头宽大,具有异域风格且夸张的特点,并在题跋中介绍道,他们喜欢祭祀鬼神,嗜肉粗犷好斗。对应关于西域国的人物描绘,头部变形,连鬓大胡,刻画西北异域的"怪"与"奇"的面貌来表达"天下"的自我中心主义意识,通过想象性的夸张描绘歪曲西域的使者形象。明代仇英的《职贡图》,整幅画作类似历史档案一般,描绘的是渤海、南安贺、拂菻、昆仑国、汉儿、契丹国、吐蕃、三佛齐、女王国、渤泥、西夏国和朝鲜等12国进京朝贡的情景。其中与西北诸戎相关的有"西夏国""吐蕃国"和"昆仑国",其中西夏国使者形象:脸部变形,秃顶鼻尖;吐蕃国使者形象:须发虬曲,鼻勾深目;昆仑国使者形象:秃顶奇诡,隆鼻虬髯,均与丑陋、变异和夸张相关(见图6.8和图6.9)。

 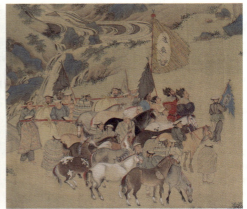

图6.8 (明)仇英《职贡图》,绢本设色,29.5cm×580.3cm,故宫博物院(局部·西夏国和吐蕃国)

第 6 章　风格转向与重塑地域想象　325

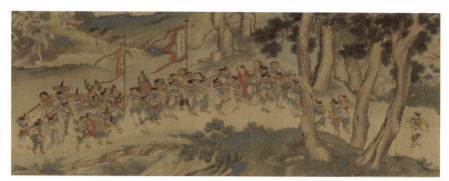

图 6.9　(明)仇英《职贡图》，绢本设色，29.5cm×580.3cm，故宫博物院（局部·昆仑国）

　　直至清代，对西北诸戎各国使节的人物形象的刻画依旧充满异域想象。以清康熙年间，画店姑苏王君甫发行的，现藏于英国大英博物馆的版画作品《万国来朝图》为例（见图 6.10），❶图中人物所举旗帜上写着各个国家的名字，包括回回国❷、交趾国❸、天竺国、老挝国、近佛国、都播国❹、西番国、琉球国、日本、大汉国、贺兰国、西洋、长人国。也包含来自《山海经》中虚构的国名，如小人国、穿心国等。版画的顶端匾额上题字"万国来朝"，中上部城楼上写着"正阳门"，各国使者正在正阳门外等候朝见。其中对于"回回国"使者的刻画❺（见图 6.11），鼻子奇大，面容丑陋。对"贺兰国""老挝国"和"近佛国"等使者的表现亦如此，夸张且丑陋。虚构出来的"穿心国""长人国"等使者形象秃顶、邪魅且恐怖，木棍从其肚子穿过，想象出异域使者的怪诞与惊悚。

❶ 王君甫是姑苏桃花坞的出版名号，以姑苏王君甫名号印刷出版书籍、地图和年画等，存在时间从明末至清乾隆年间。
❷ 回回国为西域国名，又指花剌子模国，因其居民皆信仰伊斯兰教，元朝称伊斯兰教为"回回教"。
❸ 交趾于宋代被封为交趾国，与宋王朝建立宗藩关系，独立初期的交趾以红河流域的中下游为中心，今越南北部红河流域。
❹ 都播国，古代北方部落，曾为铁勒部落之一，隋唐时游牧于北海之南，约为今蒙古国北部唐努乌拉山以东的库苏古尔湖以南。
❺ "回回国"地理位置在河西走廊北部与阿尔泰山南部一带，12世纪初期已经伊斯兰化的龟兹回鹘国，或称黄头回纥国。参见汤开建.西州回鹘、龟兹回鹘与黄头回纥[M]//唐宋元间西北史地丛稿.北京:商务印书馆，2013:201.

图6.10 （清）姑苏王君甫《万国来朝图》，墨版套色敷彩，39.3cm×59.6cm，英国大英博物馆

图6.11 （清）姑苏王君甫《万国来朝图》，墨版套色敷彩，39.3cm×59.6cm，英国大英博物馆（局部，"回回国"使者）

在五代南唐顾德谦《摹梁元帝番客入朝图卷》中对"芮芮国"使者的描绘（见图6.12），同样也是如此。北宋李廌在《德隅斋画品》中关于《番客入朝图》品评记载："梁元帝为荆州刺史日所作粉本，鲁国而上凡三十五国皆写其使者，欲见胡越一家，要荒种落，共来王之职。其状貌各不同，然皆野怪寝陋，无华人气韵。"❶ 即在6世纪上半叶梁元帝萧绎绘制的《番客入朝图》（又名《职贡图》）伊始，对于异域朝贡使者的刻画，野怪丑陋成为一种范式，在众多职贡系列的绘画中可以佐证。

比如传为唐朝阎立本所作的《职贡图》，百蛮诸国前来朝贡，形象魁诡谲怪。《历代名画记》载李嗣真评阎立德、立本云："至若万国来庭，奉涂山之玉帛；百蛮朝贡，接应门之位序。折旋矩度，端簪奉笏之仪；魁诡谲怪，鼻饮头飞之俗。尽该豪末，备得人情，二阎同在上品。"❷ 在《太平广记》中也记载："立德创职贡图，异方人物，诡怪之状。立本画国王，粉本在人间，昔南北两朝名手，不足过

❶ 潘运告，编著．云告，译注．宋人画评[M]．长沙：湖南美术出版社，1999：242．
❷ 张彦远．历代名画记[M]．北京：中华书局，1985：275-276．

也。"❶其中"异方人物,诡怪之状"的论述,通过考察现藏于中国台北故宫博物院传为阎立本所作的《职贡图》中的异族人物形象可知。图中所绘为唐太宗贞观五年(631年)南洋婆利国、罗刹国、林邑国等来华使者携带各类异域珍宝,向大唐帝国进贡方物的历史故事。❷唐太宗时"各夷方入贡珍奇。至命阎立本绘为职贡图。"❸图中共绘二十七人,组成具有情节性的迤逦行列,贡物繁多包括象牙、珊瑚、盆景、奇石、琉璃罐、鹦鹉、长角山羊和孔雀羽毛翣扇等。人物皆为胡貌梵相,高额深目,奇装异服,其中朝贡使节张盖骑马,前后仆役拥护。

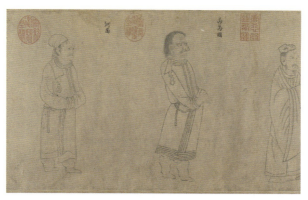

图6.12 (五代南唐)顾德谦《摹梁元帝番客入朝图卷》,纸本水墨,26.8cm×531.5cm,中国台北故宫博物院(局部·芮芮国使者)

根据以上所涉及的图像和文字记载中的西北诸戎使者的众多文本可知,古史中的西北人物是被想象成为奇谲与变异,甚至丑陋的形象。西北诸戎番属国作为朝贡方在视觉表现中,人物形象被夸张与丑化,正常的西北人物形象的表现则是处于"失语"与"缺席"状态。在中国传统的文化认知体系中,"西北"曾被赋予异域的地理空间,甚至还被认为是"未经文明开化的荒蛮之地",时常与边疆

❶ 李昉,等.太平广记[M].北京:中华书局,1961:3950.
❷ 另一种说法是唐高宗永徽二年(651年)大食国(今阿拉伯)使者来唐朝进贡。参见周行道.阎立本《职贡图》是大食使者初来图[J].艺术工作,2021(2):61-67.
❸ 沈德符.万历野获编[M].北京:中华书局,1959:349.

和边地相联系,即西北没有进入主流文化的核心叙事,作为相对于中心而言的边缘空间处于流动的状态。❶西部众多的少数民族生活在汉族文人视野中被遮蔽,尤其明清以来西部在艺术史文本中处于"缺位"的状态。❷而甘肃敦煌莫高窟和新疆克孜尔石窟在西北边疆的重现,其实是改变了以文人画为主体的传统中国美术史观。❸本土西北之行的艺术家们在图像文本方面,提供了丰富的西北人物形象,对比古代的西北人物被想象且丑化处理,在艺术家民族志的行径下,所拍摄和写生的作品有较高的真实形象的再现,在人物形象的图景方面,所呈现的是真实、多样与朴素的形象,而通过展览和报纸的传播,使得越来越多的读者了解西北的真实人物形象,从而解构了作为"他者"想象,而重塑西北合理且真实的地域民族景观。

6.2 自觉、体认与变化:西行后的风格转向

关于20世纪三四十年代中国美术家赴西北考察研究、游历写生等实践行为,与20世纪初美术留学的"西行"相比较,发生在抗战时期的"西行"活动是关注本土和文化内省的艺术实践,深入西北的艺术家大多有留学国外的背景或者学习西方绘画的经历,譬如吴作人1930年赴法,进入巴黎国立高等美术学校西蒙教授画室学习,后又到比利时布鲁塞尔,进入比利时皇家美术学院白思天(Alfred Bastien,1873—1955)教授画室学习,在欧洲留学期间,曾游历法国、奥地利、德国、英国和意大利等国,1935年秋天回国后,任南京中央大学艺术

❶ 彭肜,王永涛.作为美术史叙事话语的"西北":西北艺术与战时美术史叙事[J].文艺研究,2016(7):142.
❷ 黄宗贤.西部民族题材美术创作与中国现代艺术史的建构[J].民族艺术研究,2018(5):71.
❸ 宋晓霞.黄胄与20世纪少数民族题材美术创作[J].美术,2019(2):89.

系讲师。❶另一个例子是1929年秋，在欧洲旅学至法国里昂的韩乐然结交了常书鸿、吕斯百和刘开渠等艺术家，并于两年后（1931年）赴巴黎美院进修求学，新印象派的绘画风格随之对其产生影响，在注重纪实性的同时亦关注光线与色彩的晦明变化。韩乐然学成后又前往荷、瑞、英、意等国旅行写生，直到1937年抗战全面爆发后归国，韩乐然于同年秋季回国任《巴黎晚报》摄影记者，开展反法西斯宣传工作。❷艺术家两次"西行"的叠加对中国现代美术的走向产生了文化结构上的影响，尤其是艺术家在西北写生之后，或多或少地改变了自己的创作风格，融入"西北"元素，有来自古迹敦煌、克孜尔壁画的影响，亦有西北自然风貌与人文风俗的影响。

6.2.1 董希文临摹与他的《哈萨克牧羊女》

1942年起，董希文赴敦煌临摹壁画，对其之后的创作风格的形成产生了重要影响，他在文章《素描基本练习对彩墨画教学的关系》中说道："我以为任何古今中外现实主义画家表现技法的获得，是除了从古代遗产吸取现实主义创作方法和表现技巧的因素外，更重要的是他们能够从生活中来汲取智慧和才能。"❸董希文不仅是从古代艺术遗产中获取创作方法和技巧，还在体验西北生活的过程中获取经验。在油画中国风的实践过程中，1948年董希文创作油画作品《哈萨克牧羊女》（见图6.13），属于其探索性作品之一，创作灵感来源于敦煌附近的阿克塞哈萨克牧区。董希文是在深刻理解民族艺术之后，创作的具有哈萨克民族特征和敦煌壁画风格的油画民族化作品，其创作的时代背景是当时他描写的南疆地区尚没

❶ 郭翔. 中国当代书画家名人大辞典[M]. 郑州: 河南美术出版社, 1993: 317.
❷ 北京语言学院《中国艺术家辞典》编委会. 中国艺术家辞典: 现代第四分册[M]. 长沙: 湖南人民出版社, 1984: 519.
❸ 董希文. 素描基本练习对于彩墨画教学的关系[J]. 美术研究, 1957(2): 73-78.

有解放，心境也较为压抑，所以作品看似在描写哈萨克牧羊女诗意的生活，实际上却有一种淡淡的哀愁。❶其用线具有东方趣味的装饰性特点，采用粗犷冷色线条造型和几何图形平涂的淡色色块做装饰性处理融入油画中，有一种平面构成的意味，借鉴采用敦煌壁画西魏时期的风格。画面上的少女也正是平时哈萨克牧羊人的生活状态，形体具有概括性，淳朴的气质扑面而来，少女身着哈萨克民族服饰，戴着白色头巾，左手提着棕褐色的奶罐，右手抱着一只棕黄色带着白色斑点的小羊羔。画中有一群小羊，中景处有两位牧羊女正在挤奶，远处是毡房和戈壁滩山，还有骑马牧民在自由驰骋，最远处是连绵的雪山和飘着云朵的天空，整幅作品画面层次分明，人、动物与自然和谐共处。❷其中画面远山的简练处理如同敦煌莫高窟西魏时期第285窟南壁关于山体的描绘（见图6.14）。

图6.13　董希文《哈萨克牧羊女》，布面油画，163cm×128cm，1948年，中国美术馆

图6.14　敦煌莫高窟第285窟主室南壁（局部）

❶ 邵大箴. 传统美术与现代派[M]. 北京：人民美术出版社，2016: 38-39.
❷ 秦川，安秋. 敦煌画派[M]. 兰州：甘肃教育出版社，2018: 332.

董希文曾明确指出："油画中国风，从绘画风格方面讲，应该是我们油画家的最高目标。"❶ 他在西北敦煌之行后，对于色彩的理解与接受有了更深层次的理解，认为"任何绘画上的色彩都应该求得调和"，例如"像装饰风的敦煌壁画则完全是在原色的对照中去取得调和，在强烈的对比中去求得整幅色彩在交错中发散出来的色的光辉。"❷ 董希文的《哈萨克牧羊女》正是受敦煌壁画的色彩风格影响，在色彩上追求调和。邵大箴在分析这幅作品时，曾认为其有着"强烈的生活气息，也有浓郁的'绘画味'"，认为董希文是"运用了写实和风格化相结合的手法，组成充满韵律感和节奏感的画面。"❸ 罗世平将画中的牧羊女形象与敦煌第285窟与第249窟西魏时期的两尊菩萨像进行对比，认为牧羊女头上所披的白色头巾，手托羊羔的姿势，均与敦煌壁画中的菩萨服饰和手势姿势一致。❹ 董希文在敦煌有丰富的临摹经验，1942年，董希文在重庆看到"常书鸿敦煌临摹展"深受震撼，1943年，董希文与妻子张琳英从重庆出发，历时3个月到达敦煌。在敦煌研究所期间，董希文的临摹偏爱场面宏大、情节复杂的壁画，且多是属于研究式的临摹，在研究技术和风格的同时，也注重审美情感的比较。

1944年，董希文曾临摹敦煌西魏时期第285窟南壁的《得眼林故事》（见图6.15），原壁画是西魏时期的代表作，大约绘制于西魏大统四年至五年（538—539），横卷式的连续故事画再现1400多年的战争景象（见图6.16）。董希文在创作《哈萨克牧羊女》之前便有丰富的临摹经验，其所临摹的《得眼林故事》亦证明了张彦远《历代名画记》中所讲的"或水不容泛，或人大于山"的特点，追寻

❶ 董希文.从中国绘画的表现方法谈到油画中国风[J].美术,1957(1): 6.
❷ 董希文.从中国绘画的表现方法谈到油画中国风[J].美术,1957(1): 7.
❸ 邵大箴.传统美术与现代派[M].北京:人民美术出版社,2016: 37-38.
❹ 王璜生.中央美术学院美术馆年鉴[M].长沙:湖南美术出版社,2017: 323.

北魏古朴的审美趣味，此种风格倾向也在《哈萨克牧羊女》中有所体现，画面中的牧羊女占据画面近三分之一的空间，人大于山。

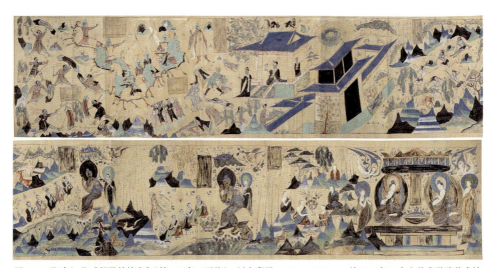

图6.15　董希文 临《得眼林故事》（第285窟，西魏），纸本彩墨，85cm×625cm，约1944年，中央美术学院美术馆

图6.16　敦煌西魏时期第285窟南壁（黄色圈出的部分为《得眼林故事》）

董希文追寻北魏古迹的临摹与创作,还有其1944年临摹的北魏时期的《鹿王本生故事》(见图6.17),作品临摹自莫高窟第257窟的主室西壁(见图6.18),原壁画上绘制天宫伎乐十六身,中间部分绘制千佛,中央有一铺跌坐佛说法图,下南起画《九色鹿王本生故事》一铺、前半部分的《须摩提女因缘》。❶董希文临摹《九色鹿王本生故事》的八个情节,①溺人落水。②九色鹿救起溺人调达。③调达跪地谢恩。④王后要国王捉鹿。⑤调达告密。⑥国王率军捉鹿。⑦乌鸦叫醒九色鹿。⑧九色鹿向国王控诉调达。原壁画《鹿王本生故事》是根据3世纪支谦所译的经文描绘,属于北魏早期的重要遗存,董希文将中亚传统的强烈的明暗对比技巧融入其所临摹的对象。❷董希文对北魏时期的壁画有深入的研究,在他讲到《关于壁画的形式和制作方法》时说道:"敦煌的北魏作品,有的是在涂过细泥之后用土红做墙面,然后再画,土红可以与任何颜色谐和,效果富丽,色彩温暖,降魔变、鹿王本生都用这种画法。"❸他所临摹的《鹿王本生故事》大体上采取复原临摹的手法,在研究原壁画的基础上,竭力复原原初色彩状态。❹

其中,从《九色鹿王本生故事》画面中对于动物的描绘可以看出对《哈萨克牧羊女》画面中所描绘动物的影响,詹建俊对于董希文的《哈萨克牧羊女》的评价亦高,认为其在形式的创造上十分成功,装饰性的概括手法使得整个画面形式鲜明,山峦、草原、衣裙和头巾的线条具有韵律性组合的特点,❺而这种富有形式感的创造离不开董希文在敦煌的临摹经历。敦煌成为艺术家的图像宝库,董希文

❶ 数字敦煌. 莫高窟第257窟 [EB/OL].[2023-02-18]. https://www.e-dunhuang.com/cave/10.0001/0001.0001.0257.
❷ 郭继生. 美术中国 [M]. 上海:锦绣出版社,1982:126.
❸ 董希文,李化吉. 关于壁画的形式和制作方法:1958年12月在中央美术学院油画系壁画工作室的讲课记录 [J]. 美术研究,1990(1):16.
❹ 王明明. 国风境界:董希文画集 [M]. 北京:文化艺术出版社,2009:123.
❺ 詹建俊. 詹建俊谈油画 [M]. 北京:中国电影出版社,2013:98.

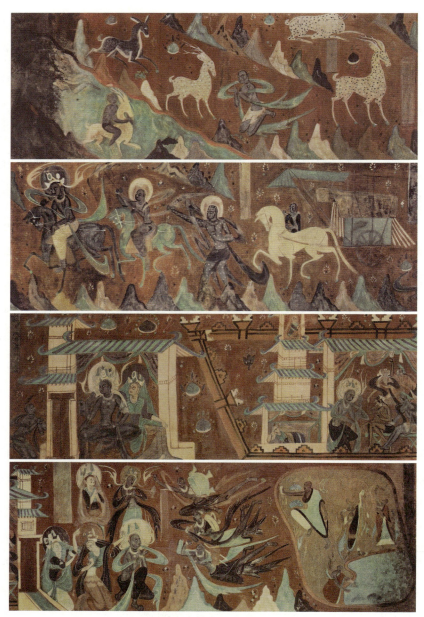

图 6.17　董希文 临《鹿王本生故事》(第 257 窟，北魏)，纸本彩墨，
58.5cm × 588cm，约 1944 年，中央美术学院美术馆

图6.18　莫高窟北魏时期第257窟主室西壁（黄色圈出部分为《鹿王本生故事》）

在谈敦煌艺术问题时讲道："而在千佛洞却有许多从魏、晋、隋、唐、五代、宋、元至清代的壁画、雕塑，数量多，有系统，这是中国丰富的艺术遗产的第一个宝库，与麦积山、丙灵寺相比，是年代最久、最丰富的。这是研究中国古代绘画的特别珍贵的资料。"❶

实际上董希文绘画风格的转变开始于1942年创作的《苗女赶场》，是其明确追求民族形式的开始，用中国风格表现中国人民生活，其人物的肤色采用欧洲传统的油画技法，但是在服饰、道具和景物的表现上采用中国传统线描，是属于其早期的中西融合的作品。董希文敦煌之行的美术实践开始后，其油画作品创造性地融入敦煌壁画的表现手法，如果说《哈萨克牧羊女》和《苗女赶场》是将敦煌壁画的造型等元素借用和转换，那么其1953年创作的《开国大典》则是融会贯通，将敦煌壁画中的云团的画法移置其中。董希文在《从中国绘画的

❶ 邵伟尧. 董希文先生谈敦煌艺术问题[J]. 艺术探索, 1991(2): 11.

表现方法谈到油画中国风》一文中讲道："中国的文化是这样的悠久，美术遗产如此丰富，古代绘画上有无穷的境界，需要我们去发掘。这里面，当然各人的爱好不同，角度不同，体会不同，因之，我们油画家们在共同走向油画中国风的大道上只从如何对待民族绘画遗产这个角度来讲，也必然会有共性底下的各种个性出现。"❶不同的艺术家在西北之行的过程中，对待民族形式与风格的问题共性与个性并存。

6.2.2 吴作人的风格转变与民族性自觉

吴作人的西北敦煌临摹之行，使其"从敦煌美术的视觉系统中借鉴了瑰丽的色彩、独特的章法以及富于创造性的组合变化"，❷启发了其之后绘画风格的转变，具体包括色彩和造型等方面的重新设置与布局，尤其对其本人深入中国画的研究与创作具有重要作用。西北之行之后，吴作人重新审视中国绘画系统并且开始转向国画创作，学界一般认为现藏于法国赛努奇博物馆的《藏传茶》为其第一幅中国画作品，❸画作创作于1945年，是在吴作人西行之后。吴作人1943年9月到达敦煌，在罗寄梅的陪同下走遍莫高窟，❹并在此期间临摹壁画。由于在敦煌临画与学习后，吴作人形成了"中国古代所存下的只有敦煌的部分壁画了，这确实是有价值的存在"的重要认知。❺吴作人认为："隋唐雕塑家对于解剖学之认识，对于比例动态之准确，其观察之精微，表现之纯净，实可与前千年之菲狄亚斯、伯拉克西特列斯等圣手和其后千年之多纳泰罗及米开朗琪罗辈巨匠在世界人

❶ 董希文.从中国绘画的表现方法谈到油画中国风[J].美术,1957(1): 7.
❷ 吴为山.执手同道·大爱大美：吴作人、萧淑芳合展前言[J].中国美术馆,2018(6): 6.
❸ 朱青生,吴宁.西学·西行：早期吴作人（1927—1949）[M].上海：中华艺术宫,2016: 309.
❹ 罗寄梅（1902—1987），湖南长沙人，中央通讯社摄影部主任，1943年6月，应常书鸿聘请来到莫高窟进行摄影及制作工作。
❺ 小鲁.谈谈古代中国美术：吴作人教授学术演讲旁听记[N].西康国民日报,1944-10-13(3).

类的智慧上共放异彩。"❶从认知层面而言，认为在中国隋唐时期的雕塑便能够比肩西方古希腊和文艺复兴时期的作品。此种观念与认知的变化与其在西北之行途中，尤其是敦煌所见的文化遗迹有关，在壁画方面，西北之行使其推知魏晋时期的艺术风格，常用线造型，以线条表现飞天和动物形象，造型洗练，笔力遒劲，粗犷豪放，体现出中国古代民族的雄健生命力。❷吴作人在《谈敦煌艺术》中讲道："所以我们更可以肯定当时中国的文化早已东至于海，西渡大漠。我们的高贵、雄强、勇猛、奋进的民族性，很具体地在艺术上流露着高度的智慧与独特的典型。"❸可知在当时抗战的时代语境下，包括吴作人在内的本土西行的艺术家们认为魏晋与隋唐时期的艺术风格能够代表雄强的民族精神，成为国家与民族需要的精神寄托。

吴作人曾采取临写的方式，通过临写壁画的局部，尤其记录"绝妙的神韵与节奏和色彩"的画面，❹这与张大千的临摹方式有所不同，陈觉玄在1945年的杂志《风土什志》上发文《敦煌莫高窟壁画中所见到的佛教艺术之系统》，文中指出：

> 张氏用还原法，除勾描其现存部分而外，并用想象，将有剥蚀部分加以补充，故其画面完整，色彩鲜明，俨似近代新作。吴氏依现存的残余部分，照原样缩小描写，惜仅二十余幅，每幅也仅有原画面的一部分。关氏就现存的部分，择其中完好的人物，用速写法临摹，凡得八十

❶ 吴作人. 吴作人文选[M]. 合肥：安徽美术出版社，1988：277.
❷ 杨澧. 吴作人和他的画[M]// 吴作人百年纪念活动组委会. 学院与艺术：吴作人百年诞辰纪念展（画册）. 北京：中国美术馆，2008：166.
❸ 吴作人. 谈敦煌艺术[J]. 文物参考资料，1951(4)：64.
❹ 萧曼，霍大寿. 吴作人[M]. 北京：人民美术出版社，1988：139.

余幅。其剥蚀的部分，则略去不绘，是一种折中的办法。❶

从这段话大体可知：张大千是采取复原式的临摹方法，关山月则是速写式的临摹方法，而吴作人则是依现存的残余部分，进行缩小临摹，在原作的基础上，"坚持自己的主观意图"。❷虽然吴作人与关山月均是采用水彩的临摹方式，但是两人之间也存在各自的特点，关山月采取速写法临摹，用寥寥数笔来概括；吴作人则是取原画局部，将其缩小。

吴作人、关山月和韩乐然等人的临摹，相比于张大千团队的"还原法"而言，呈现出较强的主观性，而获得一种书写式的意味。他从整幅壁画作品的三个角度思考，分别是："构图虚实、色彩支配以及形象摆布"，择其中最为优秀部分，如同写生进行临写。❸这种临摹方法与其在欧洲留学时，在巴黎卢浮宫的临写方式有相似之处。吴作人在临摹的过程中，亦体认民族风格，比如临摹莫高窟第285窟的《供养女人》《第84号宋窟壁画》（见图6.19），第156窟的《张议潮统军出行》和第249窟的《天井壁画》等作品，在基于现状临摹的基础上，融入自己的审美感受，技法上采取水彩晕染的方式，所勾勒的线条集中在色块的边缘，在水彩晕染中营造形体的变化，与原壁画的色彩模式相异。

❶ 陈觉玄.敦煌莫高窟壁画中所见到的佛教艺术之系统[J].风土什志,1945,1(5):8-9.
❷ 关山月.关山月临摹敦煌壁画[M].中国香港:翰墨轩出版有限公司,1991:自序.
❸ 萧曼,霍大寿.吴作人[M].北京:人民美术出版社,1988:139.

第6章　风格转向与重塑地域想象　339

图6.19　吴作人《第84号宋窟壁画》，纸本水彩，30.1cm×22.3cm，1943年，中国美术馆

其中吴作人临摹自莫高窟西魏第249窟的主室北披（见图6.20）的水彩作品《莫高窟249窟·天井》（见图6.21），出自北披居中绘的是乘龙车的东王公，现存下部东王公四龙车及前后侍从方士等，龙车上部的部分画面已毁。另外，还绘有乌获、开明、羽人、禺强、飞廉等神怪。在下方的山林中还绘有野牛、黄羊、野猪等动物形象和射虎等狩猎场面。❶ 以对动物的描绘为例子，如骑马射箭的形象和四脚腾空的马的状态。吴作人1943年创作的油画作品《祭青海》获取借鉴了敦煌壁画的造型经验，《祭青海》中所描绘的边疆青海民族在湖边策马扬鞭奔腾的图景（见图6.22），通过对比分析，吴作人临摹了莫高窟第249窟的天井画面中绘制有四脚腾空的马的形象。从临摹到创作，可以看出敦煌图像对吴作人的吸引力。1945年，徐悲鸿在观看了吴作人重庆边疆画展之后写道：

　　三十二年春（1943年），乃走西北，朝敦煌，赴青海，及康藏腹地。

❶ 数字敦煌.莫高窟第249窟[EB/OL].[2023-02-18]. https://www.e-dunhuang.com/cave/10.0001/0001.0001.0249.

摹写中国高原居民生活，作品既富，而作风亦变，光彩焕发，益游行自在，所谓中国文艺复兴者，将于是乎征之夫。其得天既厚，复勤学不倦，师法正派，能守道不阿，而无所成者，未之有也。彼为画商捧制之作家，虽亦颠倒一时，究非吾人之侣也。抑其捧制之方法为吾人所稔，状实可鄙，昧者尤而效之，终亦不能自藏其拙也。作人其安于所守，已亦邦家之光也。❶

从中可知，徐悲鸿对吴作人的西北之行后的风格变化，给予极高的肯定与评价。同时期的杨侘人在观看了吴作人的敦煌艺术临摹作品及其西北写生作品后，在1945年的《新艺》上发表自己的见解，认为：

吴先生漫游西北西南边疆归来，以其作品开个展，还是一件很有意义之举……他的山水油画，以自然主义为基础，采取印象派的光的表现优点，发挥了现代艺术的性能又表现着中国边疆的锦绣河山，给人以一种清新的向往的情感，是新形式与新内容的艺术制作。❷

在杨侘人看来，吴作人西行作品是具有中国气韵，将新内容与新形式结合的中国作风。吴作人本人亦有强烈的民族自豪感，1943年，常书鸿就敦煌第217窟的作品《化城喻品》一图问吴作人，相比于文艺复兴时期乔托（Giotto di Bondone，1267—1337）的《小鸟说法图》如何？吴作人回答认为敦煌的《化城喻品》强于乔托的《小鸟说法图》，可知其对民族艺术的自信。❸

❶ 徐悲鸿.吴作人画展[N].中央日报，1945-12-11(5).
❷ 杨侘人.西洋画中国化运动的进军：为吴作人画展作[J].新艺，1945, 1(5): 24-25.
❸ 吴作人原话回答道："那还用说，我看乔托的画比这幅差多了。面对西方艺术，我们不仅不能妄自菲薄，还应该无比自豪。"见沈左尧.大漠情·吴作人[M].济南：山东画报出版社，2001: 90.

图6.20　莫高窟西魏第249窟主室北披（黄色圈出部分为吴作人所临摹）

图6.21　吴作人《莫高窟249窟·天井（临摹）》，纸本水彩，28.7cm×35.4cm，1943年，中国美术馆（左上）

图6.22　吴作人《祭青海》（局部），木板油画，61cm×80cm，1943年（右）

　　吴作人的另外一件水彩作品《供养女人》（见图6.23）临摹自莫高窟第285窟（见图6.24），该窟凿辟于西魏大统年间，系最早明确开凿年代的敦煌石窟。❶确切地讲，吴作人所临摹的这四位供养人来自莫高窟第285窟的主室东壁，东壁门上绘三佛说法图一铺，说法图的下方绘有男供养人十三身，女供养人十四身（见

❶ 数字敦煌. 莫高窟第285窟[EB/OL].[2023-03-16]. https://www.e-dunhuang.com/cave/10.0001/0001.0001.0285.

图6.25），❶吴作人选取局部的四位女供养人形象，将供养人物的神韵与节奏，用水彩晕染的形式记录下来，兼具现状式临摹与写意式临摹的意味，一定程度上突破了原有壁画的色彩模式，将历史的痕迹记录。通过吴作人的主观化临摹，敦煌壁画传统的艺术样式也在发生改变，将敦煌艺术重新书写，而他的这些临摹经历又为其之后的创作提供了经验。导演郑君里1945年12月17日在《新民报》发表作品《西北采画》，评价吴作人："我看重他的水彩过于他的油彩，虽然水彩是他的新试作。他开始用浓郁的中国笔色来描绘中国的山川人物，这中间可以望见中国绘画民族气派的远景。"❷具体表现之一是色彩明亮纯净，并且其表现语言开始出现民族化倾向。

图6.23　吴作人《莫高窟第285窟·供养女人（临摹）》，纸本水彩，27.5cm×39.5cm，1943年，中国美术馆

❶ 数字敦煌. 莫高窟第285窟 [EB/OL].[2023-03-16]. htps://www.e-dunhuang.com/cave/10.0001/0001.0001.0285.
❷ 郑君里. 西北采画[N]. 新民报(晚刊), 1945-12-17.

第 6 章　风格转向与重塑地域想象　343

图6.24　莫高窟第285窟主室东壁（黄色框中的为女供养人十四身）

图6.25　莫高窟第285窟主室东壁，女供养人十四身（黄色框中的为吴作人所临摹对象）

1946年，吴作人创作的《藏女负水》可窥见其西行之后的风格变化，此幅作品是吴作人在20世纪40年代油画风格转型的代表之作，作者将西北写生的现场感在此画中体现得淋漓尽致，作品成为其油画民族化探索的代表之作。相比之下，吴作人在欧洲时期的作品则造型较为繁复，色彩更加深沉，明暗对比更强烈，譬如吴作人1931年创作的《坐思》（见图6.26）与1932年至1933年在比利时创作的《纤夫》（见图6.27）等作品。电影导演郑君里总结评价吴作人的艺术风格转变，"作人兄以前的作品用纤柔的笔触和灰暗的色彩，正如他是一个善感而

不爱泼辣地表露的人一样——静穆，内蕴，浮现着轻微的感伤。然而，现在我第一次从他的画里感到炽热的色和简勒的线。感伤散去了，潜隐变为开朗，静穆开始流动。"❶ 其风格由灰暗色彩转变为明亮的色彩，细致的笔触转为简勒的线条，这种变化是西部带给作者的。

图6.26　吴作人《坐思》，布面油画，100cm×80cm，1931年，中国美术馆

图6.27　吴作人《纤夫》，布面油画，150cm×100cm，1933年，中央美术学院美术馆

将《藏女负水》与吴作人的《纤夫》对比，以此说明吴作人在西行之后发生的风格变化。吴作人留学欧洲期间创作的《纤夫》受到国内学者及观众的高度认可，在《良友》期刊（1936）❷和《国立中央大学丛刊》（1935）❸上都有刊载和传播（见图6.28）。作品《纤夫》在参加1935年的中国美术会第三届展览会时，受

❶ 郑君里. 西北采画[N]. 新民报（晚刊），1945-12-17.
❷ 吴作人. 艺术家的结晶：纤夫[J]. 良友，1936(117): 49.
❸ 吴作人. 纤夫[J]. 国立中央大学丛刊，1935, 3(1).

到徐悲鸿的高度赞扬："尤其是《纤夫》色调娴雅温和，不故为强烈之趣味，可谓建立了一项新纪录"。❶《藏女负水》和《纤夫》两幅表现劳动人民场景的作品重点在于画面布局和绘画风格两方面，《藏女负水》中的人物形象只占画面的一小部分，而《纤夫》前景的纤夫形象则充满画面，画面颜色呈现出棕褐色，前景中三位健壮的人物形象与深色的主体颜色给观者一种压迫感和崇高感。而《藏女负水》具有设色明快、用笔写意的特点，❷强烈的色彩对比，突出中国西北强烈光照的特点，更具有"西洋画中国化"的风格特征，而《纤夫》则是西式学院派的典型风格，纤夫肌肉紧绷的人物形象被吴作人塑造得十分具体。1945年徐悲鸿在介绍《吴作人画展》时，曾评价吴作人的《纤夫》作品："尔时，作人即有多量可记之产品，受欧洲北派熏陶，色彩沉着，《纤夫》一幅可代表此期作品"。❸艾中信指出吴作人在创作《纤夫》之前，实际上并没有见过列宾的《伏尔加河上的纤夫》，而只是听说过，在其拥有个人画室后，找到一个流亡在比利时的俄国人当作写生模特，模特身材结实，蓄有胡子，并且生长在伏尔加河流域，喜欢谈论伏尔加河，唱伏尔加船夫曲，这促使吴作人创作了油画作品《纤夫》。❹1933年，吴作人在画室与作品《纤夫》合影（见图6.29），通过《藏女负水》和《纤夫》两者的比较，能够更好地理解吴作人本土西行之后所发生的"西洋画中国化"的画风转变过程。

1945年，郭有守在成都《中央日报》撰文评价吴作人的画作时说道："在以往，中国画对于他似乎没有多大影响。但自去敦煌临摹浏览魏隋唐各盛世作品以

❶ 徐悲鸿. 中国美术会第三次展览[N]. 中央日报, 1935-10-13(11).
❷ 侯云汉, 余子侠. 全面抗战时期专门美术教育的民族化转向[J]. 华中师范大学学报(人文社会科学版), 2019(3): 182.
❸ 徐悲鸿. 吴作人画展[N]. 中央日报, 1945-12-11(5).
❹ 艾中信. 吴作人的油画造诣及其风格变迁[J]. 美术研究, 1982(1): 5.

后，中国画影响了他两年多以来在边地所作的速写者，至为明显。"[1]据彼时学者的上述评价可知，本土西行对吴作人风格的变化尤为重要。从其西行之后的作品可知，吴作人找寻传统的方法为追寻敦煌经验，尤其偏好魏隋唐时期的风格，在其20世纪40年代的两次本土西行美术写生与临摹实践中，所总结的绘画经验超越了留学欧洲学习时的学院派油画技巧和风格，从而确立了以敦煌为代表的中国古代艺术传承之路，形成具有民族气派与民族形式的绘画风格。

图 6.28 吴作人《纤夫》，出自《国立中央大学丛刊》1935 年第 3 卷第 1 期

图 6.29 吴作人与其作品《纤夫》的合影，1933 年

6.2.3 韩乐然的临摹经验与写生民族化

韩乐然的壁画临摹包括敦煌莫高窟壁画临摹和克孜尔壁画临摹，其中克孜尔壁画临摹较多。在 1946 年至 1947 年间，韩乐然两次来到库车，对克孜尔千佛洞进行大量考察、发掘、临摹、记录和研究等工作。位于新疆阿克苏地区拜城县克孜尔乡的明屋依塔格山上的克孜尔石窟，始建于公元 3 世纪，至公元 8 世纪下半

[1] 郭有守. 画家吴作人：人和作品[N]. 中央日报(成都), 1945-05-25(4).

叶后逐渐弃置。在其中一窟内，韩乐然留下一篇题记，题记内容讲到韩乐然是因为读到德国中亚考古学家和探险学家勒库克所著的《新疆文化宝库》，❶以及受到英国斯坦因所著的《西域考古记》的影响，当时西方的考古与发现对于中国文化界的影响巨大，题记中所提及的勒库克是20世纪初最早到达新疆库车的克孜尔石窟千佛洞的西方考古学者，在1903年至1913年先后三次到达库车，共割取40多个洞窟壁画，面积近400平方米。❷韩乐然于1946年6月5日来到克孜尔石窟后，看到石窟中的壁画大部分被外国考古队剥去，古迹遭受到破坏，令其心痛不已，深感可惜，认为是文化史上的巨大损失，因此韩乐然开始在此临摹壁画，他留居14天，创作油画数幅。这是韩乐然在克孜尔石窟的第一次考察，在这14天的考察中，他对石窟做初步的编号工作，并且对其中的118窟等壁画拍照并临摹，回到兰州后举办了包括克孜尔石窟壁画临摹的展览。1947年4月19日，韩乐然带领陈天、樊国强、赵宝麒和孙必栋四人，在克孜尔进行了两个多月的考察与临摹工作，此为第二次考察，在题记中所写于1947年6月19日结束，共两个月，❸但也有韩乐然在此留居70天的说法，他在给袁石安的信件中如是记载："此次克孜尔（在库车附近）千佛洞，70天没休息，作画三十余幅，大为世人研究克孜尔千佛洞之助。"❹并且韩乐然及其团队对洞窟进行了系统的编号并拍摄照片，另外还发掘了一个新窟，❺如克孜尔石窟第77窟的主室右侧壁有韩乐然对洞窟的编号，标记有"14"（见图6.30）。

韩乐然在克孜尔石窟临摹壁画的行为，用艺术的方式记录克孜尔残缺的历史

❶ 勒库克（Von-Lecog）现在多称为阿尔伯特·冯·勒柯克（Albert von Le Coq，1860—1930）。
❷ 罗世平.天山南北：艺术在丝路的对话[J].美术，2011(12): 106.
❸ 马海平.韩乐然简表[J].南京艺术学院学报(美术与设计版)，2018(6): 204.
❹ 袁石安.为艺术惜乐然[N].民国日报，1947-10-30.
❺ 陈天白，刘文荣.韩乐然克孜尔石窟美术考古的经过、动机与历史贡献[J].新疆艺术学院学报，2020(3): 74.

景观，目前留存下来的有在克孜尔第15窟临摹的《弦乐飞天》，在第38窟临摹的《骑象佛与猴子献果图》和《摹绘宇宙图（象征日月星辰风火智慧善恶）》，在第63窟临摹的《摹绘佛奘飞天图》和《摹绘群兽听道图》，在第67窟临摹的《摹绘天花板上的三佛像图》，在第80窟所临摹的《摹绘二菩萨像》，在第118窟的《摹绘佛奘乐伎图》，在第163窟临摹的《沉思的佛像》，在第227窟临摹的《摹绘佛像图（树下观耕）》等。❶ 此外，韩乐然还临摹了克孜尔石窟中许多以单个佛像为构图主题的作品，包括《摹绘悲伤的白衣信徒》《摹绘菩萨立像图》《摹绘佛像幅（坐佛）》《摹绘太阳神幅》《摹绘伎乐飞天》和《摹绘献果飞天》等。

图6.30　克孜尔第77窟主室右侧壁韩乐然对洞窟的编号为"14"窟

　　韩乐然采取临摹方式记录洞窟的部分壁画，追寻古迹，韩乐然在临摹克孜尔石窟壁画时，尤为关注人体的色彩和结构，被认为是第一个用油画临摹石窟壁画的中国艺术家，譬如临摹作品《摹绘二菩萨像》（见图6.31），选取自克孜尔第80窟主室正壁上方半圆端的"降伏六师外道"故事题材（见图6.32），具体为佛陀右侧前排靠近佛陀的两位人物，同坐于折叠靠背的长方座上，近佛陀者双手

❶ 中国美术馆,关山月美术馆.热血丹心铸画魂:韩乐然绘画艺术展[M].南宁:广西美术出版社,2007:88-113.

合十向佛，坐姿为游戏坐式，为瓶沙王。瓶沙王的右侧女性为其眷属，着龟兹式胸衣，左手持莲花，右手结听法印。❶ 克孜尔第80窟由于绘制有地狱的情节，佛座前有一个烈火燃烧的釜，釜中有受火刑的四人头，釜的左侧为高举双臂的饿鬼，所以在20世纪初，德国探险队将第80窟命名为"地狱之釜窟"。❷

图6.31　韩乐然《摹绘二菩萨像》，布面油彩，64cm×46.5cm，1946年，中国美术馆

图6.32　克孜尔石窟第80窟，《降伏六师外道》（黄色框中的为韩乐然所临摹对象）

另外还有韩乐然的《摹绘天花板上的三佛像图》（见图6.33），这幅作品是临摹自克孜尔第67窟石窟顶部的西方角隅壁画（见图6.34），中间人物为戎装天人，两侧为龙王，图示的方位和配属，为西方广目天王，以龙王为胁侍。❸ 1906年，格伦威德尔（Albert Grünwedel，1856—1935）曾带队调查过这个石窟，1913年，勒柯克（Albert von Le Coq，1860—1930）所率领的德国第四探险队曾剥取此洞窟的壁画。❹ 韩乐然采取的是现状式临摹的方法，可以看出韩乐然保留了戎装天人身躯所残缺的壁画剥落的痕迹。

❶ 赵莉.克孜尔石窟降伏六师外道壁画考析[J].敦煌研究，1995(1): 148.
❷ 赵莉.克孜尔石窟壁画中的《贤愚经》故事研究[M]//新疆龟兹学会.龟兹学研究：第一辑.乌鲁木齐:新疆大学出版社，2006: 203-204.
❸ 任平山.克孜尔第67窟图像构成[J].艺术设计研究，2020(4): 16.
❹ 赵莉.海外克孜尔石窟壁画复原影像集[M].上海:上海书画出版社，2018: 54.

图 6.33　韩乐然《摹绘天花板上的三佛像图》，布面油彩，48cm×63cm，1946年，中国美术馆

图 6.34　克孜尔第67窟穹顶西角隅❶

克孜尔石窟的第38至第40窟为一组，包括中心柱窟、僧房窟和方形窟，而韩乐然的《摹绘宇宙图》（见图6.35）临摹自第38窟主室券顶中脊（见图6.36），韩乐然所临摹的《骑象佛与猴子献果图》和《摹绘宇宙图》亦出自于此。《摹绘宇宙图》为天相图，整体以蓝色为背景，从里至外（从画面左至右）依次为"月天""立佛""风神""金翅鸟""立佛""日天"，其中，"月天"为弦月，白色小圆围绕一周，四只大雁则位于最外圈；"立佛"共两具，均着黑色袒右袈裟，内着绿色里衬，双赤足并立；"风神"居于椭圆形风袋之中，左手手持风带，嘴巴微鼓，作吹风状；"金翅鸟"为双头双爪鹰形，绿嘴而彩尾，口中衔白蛇，双爪捉蛇身；"日天"为白色圆形，四周亦绘有四只大雁。❷

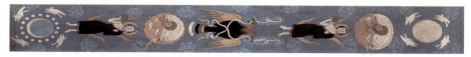

图 6.35　韩乐然《摹绘宇宙图》，布面油彩，324cm×52cm，1946年，中国美术馆

❶ 中国美术研究所，中国外文出版社编. 新疆的壁画・上・キジル千仏洞[M]. 京都：株式会社美乃美，1981，图147.
❷ 苗利辉，谭林怀，肖芸，庞健. 新疆拜城县克孜尔石窟第38至第40窟调查简报[J]. 中国国家博物馆刊，2018(5)：32-33.

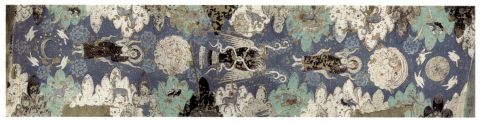

图 6.36　克孜尔石窟第 38 窟主室券顶中脊 ❶

　　韩乐然的临摹作品《骑象佛与猴子献果》（见图 6.37）选自克孜尔第 38 窟中，画面中的"骑象佛"画于菱格之中，菱格周围由向上突起的小山峰组成，大象作飞奔状，骑象之人衣带飞舞，此故事为大光明王本生（见图 6.38），另外一个为"猴子献果"图，也绘于菱格之中，佛禅定坐于树下，面向右侧，佛的右侧有一猿猴，做跪状，手捧一钵做供养状，为猕猴奉蜜缘。这一列棱格，共 8 个因缘故事。

图 6.37　韩乐然《骑象佛与猴子献果》，布面油彩，49cm×65cm，1946 年，中国美术馆　　图 6.38　《大光明王本生》，出自克孜尔石窟第 38 窟主室左侧券腹

　　韩乐然所选取的这两个本生和因缘故事画均位于第 38 窟主室左侧券腹，但并不是紧挨着的，相隔两列。韩乐然所采取的方式是"组合"处理，将两个故事画合并在一起，图中红色圆圈所示分别为"大光明王本生"与"猕猴奉蜜缘"

❶ 苗利辉，谭林怀，肖芸，庞健. 新疆拜城县克孜尔石窟第 38 至第 40 窟调查简报 [J]. 中国国家博物馆馆刊，2018(5): 32.

（见图 6.39）。原壁画有排列多处菱格，绘制有不同的故事，其中有一些被德国考察队剥去，包括昙摩钳本生、萨和檀王本生、❶须阇提本生、船师度佛故事、熊救樵人遇害故事、龟王本生、兔王本生、狮象杀龙济众故事、尸毗王割肉贸鸽故事、须大拏本生、跋摩羯提割乳济人故事等。类似的布局方式还有临摹自克孜尔石窟第110窟的两尊佛陀，其之间相距一个菱形格，韩乐然以装饰图案为链接，将其拼接组合在一起，名为《佛像图》。❷韩乐然用临摹的方式将克孜尔残缺的壁画记录与再现，用以追寻古迹，残缺的遗迹激发艺术家的想象，因为历史原因古迹壁画遭到破坏，因为时间的原因亦有老化脱落和褪色，而正是在历史与时间的交错下，残缺的壁画提供了一种诗意的想象，而韩乐然则是用画笔将其再现，将遗迹转译到布面之上。

图 6.39　克孜尔石窟第 38 窟主室左侧券腹，图中红色圆圈所示分别为"大光明王本生"与"猕猴奉蜜缘"

❶ 格伦威德尔. 新疆古佛寺：1905—1907年考察成果[M]. 赵崇民，巫新华，译. 北京：中国人民大学出版社，2007: 124.
❷ 仇春霞. 韩乐然遗梦龟兹：王永亮访谈录[C]// 北京画院. 大匠之门：7. 广西美术出版社，2015: 61-62.

韩乐然在进行临摹创作时，同时也在当地进行写生活动，并且在其写生中融入其临摹经验，其中描写舞蹈的风俗是韩乐然写生的常见主题。韩乐然1946年创作的《南疆习俗：浪园子》（见图6.40），画面中一位丰腴的女子跳着维吾尔族的舞蹈，韩乐然曾经有临摹克孜尔壁画的经历，画中的女子与克孜尔第38号石窟中的人物形态相似。韩乐然在《古高昌龟兹艺术探古记》中记载："从克孜尔洞庙及敦煌石窟作品中还能看出民族性和民族文化形式之不可分离及初期佛教盛行期佛教信徒们的自信心与乐观态度。"❶ 韩乐然将克孜尔壁画中对人物的刻画特点融入对新疆风俗的写生之中，强调人体的线条感。画面中的维吾尔族少女身着绚丽的服饰，衣服上的花纹为伊斯兰图案中常见的重复的几何图形与植物图案。这幅作品原名为《维吾尔舞》，曾刊登于1947年的《天山画报》上（见图6.41），注文：

> 韩乐然君是西北名画家，专攻西洋水彩画，尤以风景画为特长，近年来复致力描绘西北各地风土民俗，报道国人。本刊创刊号彩页油画，即是他的精心杰作……民国二十六年卢沟桥事变爆发，毅然返国，参加抗战，奔走各地战场，摄绘敌寇暴行，对抗战宣传工作贡献至大。胜利后，韩君足迹遍西北各省，举行画展凡十数次。本年再度西行，旅行天山南北，从事发掘边疆民族艺术，对沟通边疆各族文化，出力尤多。七月三十一日所乘军机于嘉峪关途中失事，韩君同罹此难，噩耗传来，本社同仁至深痛惜，特誌韩君简历，以示悼念。❷

❶ 韩乐然. 新疆文化宝库之新发现：古高昌龟兹艺术探古记（二）[N]. 新疆日报, 1946-7-19(3).
❷ 韩乐然. 维吾尔舞[J]. 天山画报, 1947(2): 19.

图6.40　韩乐然《南疆习俗：浪园子》，布面油画，50cm×65cm，1946年，中国美术馆

图6.41　韩乐然《维吾尔舞》，出自《天山画报》1947年第2期，第19页

注文是为悼念韩乐然罹难事件，同时提及韩乐然致力于描绘西北各地风土民俗，1947年《天山画报》的创刊号的彩页油画选取此幅画作，可见时人对此画的喜爱与认可。画面中五人坐在地毯上，观看跳维吾尔舞的女子，桌子上摆满食物，人们观看舞蹈，享受食物。以董希文、吴作人和韩乐然作为例子来分析艺术家在西北之行后的风格变化，其中与其紧密关联的是他们在敦煌、克孜尔的壁画临摹经历，成为其艺术实践民族化道路的经验积累。

6.3　重塑西北：西北之行的展览与传播

本土西北之行的艺术家经常将其临摹与写生的作品展出于兰州、乌鲁木齐、重庆、成都、西安、南京、苏州和上海等地。安德森指出："18世纪初兴起的两种想象形式——小说与报纸，为重现民族想象的共同体提供了技术的手段，即民

族想象的共同体是通过文字（阅读）来想象的。"❶之所以特别指出报纸，原因是在当时的传播媒介中最为发达的便是各类报刊，艺术家所举办的展览，实际上能够到达现场参观的人数也极为有限，而通过各类报刊的登载和传播，其读者遍布全国。于是通过由展览和报纸建立的文化媒体空间，本土西北之行的艺术家使得图像化的自然、历史和现实景观构筑整个民族国家的"想象共同体"。❷20世纪三四十年代西北之行的艺术家生产的图像所构筑的西北民族图景，最终是通过展览和报纸的记录与传播完成的，即艺术家们所创作的作品在全国各地的展出，从西部到东部，或从西部到南部，通过报纸和期刊使得当时的读者了解和接受在视觉文本尤其是绘画方面对于西北的认知，从异质异域空间层面转移至国家民族同质的认知文化层面。例如，让不可移动的敦煌石窟艺术成为可以传阅的绘画摹本，使众多观者通过作品了解中国西北的自然、历史与现实景观，瓦解对西北的异域想象，构筑一个全新的立体西北民族景观。西行艺术家在许多城市举办展览，其中影响较大的有重庆、兰州和上海，当然，在其他地方所举办的展览产生的影响亦不能小觑。

6.3.1　西北之行展览在重庆

重庆作为中国抗战大后方的中心，也是许多艺术家西北之行的第一站，许多艺术家在完成西北写生之旅后，第一个选择展览的城市便是重庆。20世纪40年代举办过多次介绍西部文化艺术的展览，包括1940年3月由中华自然科学社和边疆问题研究会主办的"西康文物展览"，1940年4月由国民政府教育部举办的"边

❶ 本尼迪克特·安德森. 想象的共同体：民族主义的起源与散步[M]. 吴叡人, 译. 上海：上海人民出版社. 2005: 8-9.
❷ ANDERSON B. R. O. Imagined Communities: Reflections on the Origin and Spread of Nationalism[M]. London and New York. Verso Books, 2006: 2.

疆文物展"，以及1943年1月国民政府教育部组织的西北艺术文物考察团在重庆沙坪坝（中央大学）所举办的"敦煌艺术及西北风俗写生画展"等。❶在1943年至1945年间，艺术家王子云、吴作人、司徒乔、孙宗慰、赵望云和关山月等人，在重庆以参展或者个展的形式展出其西北写生与临摹作品（见表6.2）。

表6.2 重庆的西北写生展览

时间	艺术家	展览名称	展览地点	其他
1943年1月	王子云	敦煌艺术及西北风俗写生画展（西北艺术文物考察团）	重庆沙坪坝（中央大学）	—
1943年1月	赵望云	西北河西走廊写生画展	重庆中苏文化协会	—
1944年	孙宗慰	劳军美展	重庆	参展形式；《仿敦煌菩萨像》《济公活佛像》
1944年	孙宗慰	孙宗慰西北写生画展	重庆	—
1945年1月	关山月	西北纪游展览	重庆	
1945年3月	吴作人	中国现代美术会第二次画展	重庆	参展形式
1945年5月	吴作人	吴作人旅边画展	重庆	吴作人第四次边疆展览；华西边疆研究所和现代美术会联合主办
1945年9月	司徒乔	新疆写生画展	重庆	
1945年12月	吴作人	吴作人旅边画展	重庆浙江同乡会会址	吴作人第五次边疆展览

王子云带领的西北文物考察团，在结束敦煌考察之行的两个月后，首先在甘肃兰州举办敦煌考察的成果展览，后又于1943年1月27日在重庆中央大学筹办敦煌艺术展览，名曰"敦煌艺术及西北风俗写生画展"，此次展览有关敦煌石窟

❶ 黄宗贤. 西部民族题材美术创作与中国现代艺术史的建构[J]. 民族艺术研究, 2018(5): 73.

的照片和摹绘的作品共200幅，比如1942年西北文物考察团拍摄的莫高窟宋代壁画《供养图》，1943年拍摄的敦煌莫高窟的唐代壁画《张仪潮出行图》。展出的作品题材包括北魏的故事画，唐代的佛像、经变画，以及各个朝代的图案画。虽然只有3天的展览时间，但是给重庆带去了强劲的"西北风"。因为受到观众的热烈喜爱，当时的教育部便决定在中央图书馆延长展览一星期，据统计有3万人次观看展览。❶重庆《大公报》讯，"观众自早至晚，拥挤异常，尤以六朝绘画陈列室内观者对我国古代艺术作风气魄之伟大无不惊奇"，从观众格外青睐承汉启唐的六朝风格，便可知敦煌带来的雄伟气息震撼了观者，为重庆带来新风，观众不仅对古物充满兴趣，同样也对西北的风俗及风景绘画饶有意趣，"此足见国人对于西北之重视"。❷此次展览向重庆人民介绍了敦煌艺术的宏伟景观和西北的淳朴风情，❸从心理层面而言，西北给作为抗战大后方中心的重庆带来了信心，来自古代中国雄健风格的艺术气息参与到人们的抗战革命之路中。

　　吴作人在1944年青海之行结束后，在重庆和四川举办了五次关于其边疆旅行的展览。第一次是在1944年吴作人青海之行结束后，应郭有守的邀请回到成都，❹在华西坝的华西大学举办现代美术会的首届美展，❺此次展览属于群体展览性质。❻第二次展览是1944年10月，在四川康定举办的吴作人个展，主要展出吴作人在打箭炉和玉树附近以及沿途所创作的写生作品。第三次画展是在1945年3月，吴作人将其在新疆旅行写生时创作的部分作品送参重庆的现代美术会第二次画展。第四次展览是1945年5月于重庆筹办的"吴作人旅边画展"，此次系吴作人

❶ 李延华. 王子云评传[M]. 西安: 太白文艺出版社, 2005: 120-121.
❷ 中央社讯. 敦煌艺展: 昨日开幕观者踊跃[N]. 大公报(重庆), 1943-01-17(3).
❸ 李永翘. 张大千全传: 上册[M]. 广州: 花城出版社, 1998: 216.
❹ 沈宁. 蓉城八人画展与孙佩苍藏画[J]. 中国美术, 2018(4): 133.
❺ 萧忠永. 现代美术会: 联合美展在成都[N]. 文化新闻, 1945-03-11(2).
❻ 韩靖. 20世纪40年代"走向西部"的艺术写生热[J]. 西北美术, 2017(3): 117-118.

第二次西行写生归来，由华西边疆研究所和现代美术会联合举办，丰富的作品再现了西部民族自然景观和少数民族风情。❶1945年5月"吴作人旅边画展"在重庆举办完之后，文学团体"太阳社"创建人之一的杨邨人撰文，肯定吴作人是"西洋画中国化"杰出代表之一，认为1945年重庆的"吴作人旅边画展"在"西洋画中国化的运动史上，是必须大书特书的一页。"❷徐悲鸿在观看吴作人重庆边疆画展之后发表感慨，谈及吴作人深入西北，奔赴敦煌、青海、康藏等地创作作品，"所谓中国文艺复兴者，将于是乎征之夫"。❸对于吴作人创作风格而言，两次本土西行之旅后，西部自然风光与少数民族的生活为其画面中出现的自然与人文景观提供丰富的视觉素材，绘画风格开始由西式学院派向富含民族形式的风格转变。第五次展览是1945年12月中旬，在重庆浙江同乡会会址大厅举办画展，名为"吴作人旅边画展"，也是个人回顾性画展，展出有吴作人历年习作中的各类精品和其1943年以来旅行写生的水彩、油画和速写作品以及在莫高窟的临摹作品。❹

1943年司徒乔参加了重庆"军事委员会政治部"组织的"西北考察组"进入西北写生，西北考察组的任务结束之后，司徒乔赶赴新疆，在新疆两年时间内，他创作了280余幅作品。❺1945年9月，司徒乔在重庆举办"新疆写生画展"，其对于中国近代新疆题材的表现使观者对新疆有更深入的了解，并且吸引许多艺术家来到新疆写生作画。❻重庆《大公报》对此次展览有所报道，名为《新疆旅行

❶ 韩靖. 中国美术文化百年史[M]. 南京：南京师范大学出版社，2018: 137.
❷ 杨邨人. 西洋画中国化运动的进军：为吴作人画展作[J]. 新艺，1945, 1(5): 25.
❸ 徐悲鸿. 吴作人画展[N]. 中央日报，1945-12-11(5).
❹ 武秦瑞. 西行：吴作人的1943-1945[J]. 美术研究，2017(3): 97.
❺ 何孝清，隋立民，程华媛. 新疆水彩画史[M]. 乌鲁木齐：新疆美术摄影出版社，2013: 5-7.
❻ 何孝清，隋立民，程华媛. 新疆水彩画史[M]. 乌鲁木齐：新疆美术摄影出版社，2013: 7.

写生：画家司徒乔将展览作品》，"名画家司徒乔年前赴新疆作旅行写生，在全疆留一年有余，足迹遍天山南北。"❶《大公晚报》亦有所报道："在我跟前摊开的是无数瑰奇飘逸的风物画，司徒先生用艺术的力量，把我的思想吸引到过去人们认为是□❷一样的新疆。这地方充满了中世纪宗教的狂热，也遍布着现代人制成的如丝的烦恼。"❸通过以上报道记载可知，司徒乔的新疆风俗画逐渐解构了以往人们对于新疆的异域想象。

1945年1月13日，关山月在重庆举办"西北纪游展览"，展览展出其西北写生作品和敦煌临摹壁画，《中央日报》报道：

> 山月此次旅行，先到西安，所绘泰华。崆峒诸山，雄浑壮丽，奇伟夺目，这是由于他的兴到走笔，自然好趣天成，不仅以逼肖山水真境，博得观众的赞赏。再到兰州，写郊外驼队，十百成群，络绎进行于平沙高阜的上面，风云苍莽的气雾之中，意境自然平远。这是利用西画透视和消点的方法。其天空多用彩色烘染，把霞光云彩完全显现在画面上，成为奇观。❹

1944年孙宗慰在重庆举办"孙宗慰西北写生画展"，展品主要是敦煌临摹壁画和以西北少数民族生活为题材的写生创作。1942年9月，孙宗慰结束西北敦煌考察之后，回到中央大学艺术科任教，徐悲鸿在见其西北写生画作之后，十分肯定，聘其为副研究员，并鼓励孙宗慰："尚我青年均有远大企图，高志趣者应勿恋恋于乡帮一隅，虽艺术家亦以开拓胸襟眼界为当务之急，宗慰为其先驱者之

❶ 本报讯. 新疆旅行写生: 画家司徒乔将展览作品[N]. 大公报(重庆), 1945-02-27(3).
❷ 原文模糊难辨，用符号"□"表示。
❸ 敏之. 万里投荒一画家: 司徒乔带来了天山南北的风物[N]. 大公晚报, 1945-03-09(2).
❹ 陈觉玄. 关山月画展[N]. 中央日报, 1945-01-14(4).

一，吾寄其厚望焉。"❶ 1943年，孙宗慰的《蒙藏妇女舞蹈》《塔尔寺庙会》《藏族歌舞》和《梵王赴会图》入选民国第二届全国美术作品展览。❷

1943年至1945年，众多的西北之行的艺术家在重庆举办展览，通过展览作品传播构筑的西北民族景观，如同一股强劲的西北之风在这座山城吹拂，为观者呈现出一幅幅生动的西北图景。

6.3.2　西北之行展览在西北

西北旅行写生的重要城市包括西安、兰州和乌鲁木齐等，西行艺术家也常在此举办展览，譬如两次西行的韩乐然在甘肃敦煌和新疆克孜尔临摹壁画、写生创作，在1943年3月至1947年7月，于兰州、西安、乌鲁木齐、库车等地举办多达21次展览。韩乐然1943年在西安举办第一次西北画展，1944年在兰州举办第二次西北画展。1945年在兰州西北大厦举办第四次展览，所展出的作品是其在河西走廊、敦煌、酒泉、山丹、天水和甘南藏族等地写生创作的作品，兰州西北大厦是韩乐然经常举办展览的地方，《甘肃民国日报》讯："画家韩乐然氏，定于六日起于西北大厦举行西北风光画展三日，共有作品百余幅，包括塔尔寺、拉卜楞、河西走廊、敦煌等地风光景致，伟大建筑，藏氏僧俗生活习惯等写生。"❸《西北日报》报道韩乐然的第十四次画展："此系为西北大厦□❹友离兰后之首次盛会，韩氏此次以河西写生及宝天铁路旅行为题材。"❺西北大厦也曾向韩乐然定制作品，1945年3月，韩乐然从青海塔尔寺写生完回到兰州，便开始在西北大厦整理一幅

❶ 秦川，安秋. 敦煌画派[M]. 兰州：甘肃教育出版社，2018: 13.
❷ 尹文. 东南大学艺术教育史1902—2002[M]. 南京：东南大学出版社，2016: 135-136.
❸ 中央社. 韩乐然定期举行画展[N]. 甘肃民国日报，1945-12-02(3).
❹ 此处模糊不清，用符号"□"表示.
❺ 中央社. 韩乐然画展今日正式揭幕[N]. 西北日报，1945-12-07(3).

长达九尺的油画,《西北日报》载:"该画系为塔尔寺藏胞一圆舞蹈场面,色调明朗,结构圆美也,番地风格跃然布上,殆为韩氏近年来得意之作,该画为西北大厦所定,完成后将挂之大厦客厅。"❶

韩乐然1946年7月在迪化第五中学举办展览时,大受欢迎,原计划只展览3日,但应观众要求,后续展两日。《新疆日报》报讯通知:

> 画家韩乐然将所绘作品自十九日起假第五中心学校展览三天后,参观人士踊跃异常。今日为最后一日,经各方要求,始得韩氏首肯,仍在原址,续展二日至二十三日午后八时闭幕云。❷

观众"当即订购《汲水》《瀚海之舟》等画片四幅",❸可见韩乐然作品受欢迎之程度。黄震遐在《新疆日报》上发文评论:"画家韩乐然从库车千佛洞归来,在迪化市第五中心小学楼上举行第十八次西画展。近年来天气炎热,人心焦躁,在焦热的氛围气中,韩君自南疆带回来一种空气,而暗示人们这世上尚有一种比政治还有深厚、永恒而贞固的力量——艺术的力量。"❹

韩乐然也曾在兰州物产馆举办展览,1946年11月在此展览其新疆写生的作品,"展出作品共九十余幅,新疆风土人情,活跃画上,此为兰中少见画展之一云"。❺1946年11月25日《甘肃民国日报》报道称:"本月二十四日假物产馆正式开幕,韩氏为西画名家,先后展览已有十八次之多,此次为韩氏自今春赴新疆足迹遍天山南北。"❻韩乐然的第十六次画展于1946年4月在新疆迪化的商业银行新

❶ 本报讯.画家韩乐然游塔尔寺返兰[N].西北日报,1945-03-21(3).
❷ 本报讯.韩乐然画应各界要求续展览两天[N].新疆日报,1946-07-21(3).
❸ 本报讯.韩乐然画展盛况空前冠盖云集[N].新疆日报,1946-07-24(3).
❹ 黄震遐.画里新疆:考古与艺术所见的天地[N].新疆日报,1946-07-21(2).
❺ 中央社.韩乐然画展明日开幕[N].甘肃民国日报,1946-11-23(3).
❻ 中央社.韩乐然画展热况空前[N].甘肃民国日报,1946-11-25(3).

大楼举行，《新疆日报》报道："韩乐然第十六次画展，已决定于本月二十五日假商业银行新落成之大楼举行。"❶开展第一日便有"参观者千余人，全部展览品均为西北风光之写生画"。❷韩乐然在西北的最后一次展览在新疆日报社的大礼堂举行，"韩乐然氏此次于南疆归来，拟将临摹所获，举行画展……已定于本月廿六，廿七两日上午九时起至下午六时止，假本社大礼堂举行"。❸

在西北举办的展览还有1946年2月在兰州举办的"董希文敦煌壁画临摹创作展览"，展览展出1943年至1945年董希文在敦煌莫高窟的临摹和创作作品；1943年，王子云在西安的民众教育馆举办"敦煌艺术展"，参观人次逾万。1948年，国立西北大学的西北文物研究室在西安举办"敦煌文物展览会"，《申报》报道："展览品类别相当周全，点数虽不多而精，阅后可使人有整个的概念。入门处的河西走廊地图，莫高窟全景照片和王子云写生的千佛寺全景长轴，显示了莫高窟的轮廓和规模，使观众先有个鸟瞰的印象。"（见图6.42）❹展览为西安的观众呈现敦煌之景，报刊的文章介绍敦煌的雕像、石刻、壁画及临摹作品，其中展览的壁画部分包括"原作照片"和"临摹作品"两类，所涉及的题材包括佛像供养和佛经故事。展览带给未去过敦煌的观者真实感受，使其了解敦煌深厚的历史和精美的艺术，评价甚高，例如关于展览的"雕像塑像"部分，就有褒奖道，"我们拿现代人的眼光和水准去衡量评价，比诸希腊罗马的古代刻像，无不及或甚过之"。❺

❶ 本报讯. 韩乐然画展[N]. 新疆日报, 1946-04-25(3).
❷ 本报讯. 韩乐然画展[N]. 新疆日报, 1946-04-27(3).
❸ 本报讯. 韩乐然氏画展[N]. 新疆日报, 1947-07-24(3).
❹ 本报讯. 敦煌文物：在西安首次展览[N]. 申报, 1948-02-20(5).
❺ 本报讯. 敦煌文物：在西安首次展览[N]. 申报, 1948-02-20(5).

图 6.42　本报讯《敦煌文物：在西安首次展览》，出自《申报》1948年2月20日，第5版

6.3.3　西北新风吹进上海

自1937年淞沪会战结束上海沦陷之后，上海亟须一股强劲的新风吹散人们心中的阴霾，西行艺术家具有生命力与历史感的作品便蕴藏着这种强大的精神力量，在上海举办的与西北相关的展览有吴作人的"吴作人边疆旅行画展"（1946年5月）和司徒乔的"新疆写生画展"（1946年9月）。关于吴作人的展览，1946年6月16日，《申报》报道：

> 吴作人早岁游学法比，历时六载，一九四三年来漫游西北，遍历康、青、甘、陕，描写河西塞外，西藏高原各民族之生活风习，收获至丰。现于十六日起二十三日止，假江西路新康大楼展览，计油画，水彩，素描，速写，共一百余点，其间《戈壁神水》,《雪原奔》，皆为油画力作。此次以门券收入，响应尊师运动。门券售五百元，学生减售三百元。❶

❶ 本报讯. 吴作人画展[N]. 申报, 1946-06-16(5).

报道简要介绍了吴作人的留学经历后，提到他于1943年开始中国西北之行，并说明此次展览的作品类型包括油画、水彩、素描和速写4种，同时提到展览的目的之一是响应"尊师运动"，❶以展览的门票收入来支持尊师运动。

在上海举办画展前，吴作人的边疆题材作品已分别在成都、康定和重庆展出五次。第六次展览便是1946年5月在上海举办的"吴作人边疆旅行画展"，当时众多报纸杂志对此进行刊载报道，例如，《今日画刊》讯，"吴作人画展：名画家吴作人，近年来走遍陕、甘、青、川、康边境，得画甚多，目前在沪展出，颇获好评"；❷期刊《文章》评论，"吴作人的画使人看到西北地域的人情风土，他使得上海人神游于那边塞的黄沙，骏马的境界。吴先生像个采集东西的旅人，他搜了那美的，那令人们向往的"。❸吴作人前五次关于西北之行的展览均开办于西南部的四川与重庆，此次来到东部的上海，展览空间地域的转变给东部的人们带来西北的风光，使上海观众有机会了解西部的风土人情。这次展览的举办，让沦陷多年的上海初见曙光，吴作人的作品像清风一样吹散人们心头的阴霾。❹

在上海举办的此次"吴作人边疆旅行画展"，为观众呈现的作品不仅有来自曾于重庆画展展出的作品，还增加了《负水女》《太庙白鹤林》和《萧淑芳像》等其他作品。❺当时新闻报刊、文艺期刊对1946年上海"吴作人边疆旅行写生"画展的作品选取刊登（见表6.3），体现了吴作人画风亦变，寻求"西洋画中国化"的创作特点，比如期刊《新星》所刊载的《蕃民舞蹈》和《哈萨克人》，❻画

❶ 尊师运动是指在1946年3、4月间，由于物价上涨，教师待遇菲薄，教师要求提高教育经费，改善待遇。
❷ 佚名.吴作人画展[J].今日画刊,1946(3): 3.
❸ 佚名.两个展览会[J].文章,1946,1(4): 73.
❹ 贺嘉.但替山河添色彩-大师吴作人[M].兰州：敦煌文艺出版社,2019: 78.
❺ 郑经文,商玉生.吴作人文选[M].合肥：安徽美术出版社,1988: 433.
❻ 吴作人.绘画：蕃民舞蹈[J].新星,1946(3): 19.

面描绘的是着传统服饰的藏族和哈萨克族人民舞蹈的场景；期刊《上海图画新闻》所刊载的系列速写作品《青海玉树猎户》《敦煌新来渠马又仁像》和《青海竹庆妇女盛装》，❶描绘了许多青海、甘肃人民的肖像，使杂志读者得以了解更真实的西北民族形象。

表6.3　报纸杂志对"吴作人边疆旅行画展"作品刊载（1946—1947年）

作品名称	类型	杂志/期刊名称	时间	图片
《蕃民舞蹈》	水彩	《新星》	1946年第3期	
《哈萨克人》	水彩	《新星》	1946年第3期	
《原始游牧民族遗风》	速写	《上海图画新闻》	1946年第13期	
《青海玉树猎户》	速写	《上海图画新闻》	1946年第13期	
《敦煌新来渠马又仁像》	速写	《上海图画新闻》	1946年第13期	

❶ 佚名. 吴作人教授漫游西北速写[J]. 上海图画新闻, 1946(13): 19-21.

续表

作品名称	类型	杂志/期刊名称	时间	图片
《青海竹庆妇女盛装》	速写	《上海图画新闻》	1946年第13期	
《青海石渠牧场所见》	速写	《上海图画新闻》	1946年第13期	
《玉隆姑娘之背影》	速写	《上海图画新闻》	1946年第13期	
《青海雷音寺易喇嘛》	速写	《上海图画新闻》	1946年第13期	
《海拔四千四八百之哈察寺》	速写	《上海图画新闻》	1946年第13期	
《洽察寺前景色》	水彩	《艺文画报》	1946年第1卷第3期	
《沙漠中之风餐》	水彩	《艺文画报》	1946年第1卷第3期	

续表

作品名称	类型	杂志/期刊名称	时间	图片
《宰牦牛之屠夫》	水彩	《艺文画报》	1946年第1卷第3期	
《西藏之负贩者》	水彩	《艺文画报》	1946年第1卷第3期	
《甘肃玉门油矿》	油画	《艺文画报》	1946年第1卷第3期	
《川中农民》	速写	《文章》	1946年第1卷第3期	
《番人像》	素描	《雍华图文杂志》	1946年第1期	
《马》	素描	《月刊》	1946年第2卷第1期	
《藏人之舞》	素描	《雍华图文杂志》	1947年第2期	

《艺文画报》所刊载的吴作人的水彩作品有《洽察寺前景色》《沙漠中之风餐》《宰牦牛之屠夫》和《西藏之负贩者》，油画作品有《甘肃玉门油矿》，❶描绘西藏人民的劳动场景，记录西藏和甘肃的自然与建筑景观。还有期刊《文章》刊载的《川中农民》，❷《雍华图文杂志》刊载的素描《番人像》❸和《藏人之舞》，❹《月刊》刊载的《马》等画作。❺众多期刊对于吴作人边疆旅行写生作品的推介，构筑出关于西部的景观，涉及西部人物形象、动物形象、自然风景和人文景观等各方面，成为考证研究吴作人"西洋画中国化"特征的重要材料，而在建构西北民族景观方面，吴作人的西北写生作品提供了丰富材料。吴作人边疆旅行展览在上海开幕，"将战时大后方进步文化的西北新风吹进了沦陷多年的上海滩"。❻

1946年9月22日至30日，司徒乔的新疆画作在上海湖社进行展览，❼从西部到东部，司徒乔新疆猎画时期的作品为观者提供了丰富的图像文本。比如1946年9月22日，上海的《大公报》在报道司徒乔展览讯息的同时，还刊载了其作品《新疆舞蹈》并注文，"舞蹈生活为新疆生活重要之一部，春秋佳日，男女宴集，固不能无舞；即平时家人围坐，或市集初散，红毡启处，乐声四起，舞即随之"。❽由于时间久远的原因，画面已经不太清晰，但司徒乔以文图结合的方式再现了新疆生活中的舞蹈场景。在新疆写生期间，司徒乔所创作的水彩作品被认为是富有真实感，对于物象真实再现，❾是偏重民风民情的艺术民族志的纪实性

❶ 裏予. 吴作人教授之西画（附图、照片）[J]. 艺文画报, 1946, 1(3): 38.
❷ 吴作人. 川中农民[J]. 文章, 1946, 1(3).
❸ 吴作人. 番人像[J]. 雍华图文杂志, 1946(1): 16.
❹ 吴作人. 藏人之舞[J]. 雍华图文杂志, 1947(2): 9.
❺ 吴作人. 马[J]. 月刊, 1946, 2(1): 1.
❻ 周昭坎. 人生无我, 艺术有我的吴作人[J]. 海内与海外, 1998(9): 63.
❼ 本报讯. 本市简讯[N]. 申报, 1946-09-20(4).
❽ 司徒乔. 新疆舞蹈[N]. 大公报（上海）, 1946-09-22(10).
❾ 李春艳. 司徒乔新疆时期水彩画探究[J]. 美术, 2019(8): 140-141.

再现，也是记录20世纪三四十年代新疆自然、历史与现实景观的重要图像文献资料。

从西部到东部的展览还有董希文1946年4月分别在苏州美专和上海举办的"董希文敦煌壁画临摹创作展览"，向美术界介绍其临摹壁画的心得。1948年，南京国立中央研究院举办"敦煌艺展"，董希文共有10件作品参加此次展览，包括4件临摹作品和6件创作作品，其中6件创作作品分别是《敦煌人》《昆明收豆》《苗区山水》《云贵驮马》《马喇嘛像》和《垓下闻歌》。❶ 另外还有关山月于1946年4月在南京举办展览，《建康日报》报道："关山月今日举行画展，此次展来作品大部作于西北敦煌，均为国画中上乘作品。"❷

20世纪30年代的中国开始出现边疆写生，通过纪实性的写生，开始打破古代《职供图》类型的作品对西部的异域想象，❸ 在民族志纪实的同时，再现民族国家身份的象征性景观。由古代的帝国视域开始转变为现代的民族国家视域，吴作人在1943年4月至1945年2月间所创作的关于西部的作品，建立在他实地行走西北并考察体验的基础上，走出斋房，走进西部，写生记录西部景观。西部独特的自然风景，如雪山、沙漠、草原等，代表性的动物，如骆驼、牦牛等，历史感厚重的寺庙遗迹，西部人民的形象，独特的人文风俗，共同构建吴作人画笔下的西北民族景观。这些作品在1946年上海"吴作人边疆旅行画展"中呈现，具有西北特征的景观共同塑造民族身份，在民族国家视域下凝聚西北力量，在从西部到东部的展览中追寻国族认同，构建民族想象。

❶ 韩靖.20世纪40年代"走向西部"的艺术写生热[J].西北美术,2017(3): 120.
❷ 本报讯.关山月今日举行画展[N].建康日报,1946-04-28(4).
❸ 盛葳.去塞求通:民族国家视阈下的《大公报》塞北边疆写生[J].文艺理论与批评,2019(2): 134.

第7章
结语

艺术研究的"西北"话语空间的生成与中国近代民族危机有着密切联系，20世纪三四十年代西北之行的美术实践是发生在内外交织的原因之下，亦回答了在19世纪末东方学热潮时代背景中，于西方的考古与探险活动的刺激与推动下，20世纪30年代以来西北作为文化载体如何回到美术视野的问题。从鲍尔写本的发现、"中亚与远东历史、考古、语言和人种考察国际协会"等规范化学会的成立、斯文·赫定的考察、斯坦因与伯希和的踏查等角度分析，作为外部的力量，将西北从自然地域层面转向文化空间层面，以具有丰富性、多样性和象征性为特点的形象呈现。

又因1931年"九一八"事变之后，许多知识分子和艺术家普遍存在文化焦虑之感，担心中国的文化遗产会因为战争而遭受不可挽回的破坏。日本日益增长的侵略行为，使得中国政界和学界逐步意识到西北史地研究的意义和价值，需要更多的有识之士去论证有关"国家"和"边界"的合法性问题，关于西北边疆杂志的纷纷创办，或者设置专栏公议西北开发等相关问题。于边疆文艺而言，1943年《康导月刊》刊载的文章《谈边疆文艺》指出边疆文艺需要发挥促进民族认同的

作用，在民族与国家的视域下，文艺应该起到启蒙之用，暗示"边地和整个国家不可分性"。❶爱国之士奔赴边疆、研究边疆成为潮流，从而掀起一场艺术家在自觉与内省中的本土西行运动，使得战时的边疆地区成为活跃的文化区域。

西北本身蕴含丰富的自然、历史与人文景观，是历史上东西方文化的交会之地，但因为近代以来其地理位置的偏僻及交通状况的落后，致使西北许多地区并未受到足够重视。20世纪30年代伊始，艺术家陆续走进西北进行考察与写生活动，具有趋同性的集体抉择，是对当时沉寂的文化氛围进行反抗，也是对战争时期的艺术家所遭受的文化心理创伤的弥合，更是在中国面临民族危机的时代背景下产生的追求民族艺术精神的内觉与自省。进入西北的艺术家采取带有民族志性质的方法进行美术实践，通过摄影、绘画及临摹等方法记录西北图景，留存当时文物遗存的珍贵资料，通过报纸和展览的传播引起强烈反响，与此同时，亦唤醒同胞的抗战与革命热情。

艺术家进入西北后，西北风格别具的自然景色给予艺术家们全新的感触，曾两赴西北和青康藏地区写生的吴作人便作诗道，"无边的夏季碧草，寒冬雪夜，千山在广漠尽处探出银峰，银峰后面停着几抹白云，一片沉寂。没有一株树，不见一只飞鸟，可是自然并不曾死灭，灵魂就这样在渺茫中生息"，❷文字描写出西北寂寥冷清、空旷高远却又隐隐透出生机的独特景观。当然，西北不仅只有辽阔高远的空间，还有松林、山川在四时变幻中所呈现出的生命力与观者共鸣共振，吴作人在谈及风景画时就曾言，"大自然的景色是变化无穷的。峻山丛林、长河浩海、风雨明晦，尤其是人和大自然的拼搏与合一，这种种都无不使易感的人在

❶ 呆公. 谈边疆文艺[J]. 康导月刊, 1943(5): 80.
❷ 艾中信. 吴作人的油画造诣及其风格变迁[J]. 美术观察, 1982(4): 8.

心情上激动,增强了对祖国大好河山的热爱。"❶

在中国古代文化中,"江山"这一概念承载着丰富的文化意蕴,既指自然的江河与山岭,也象征着国家疆域与政权。刘勰在《文心雕龙·物色》篇中有言:"若乃山林皋壤,实文思之奥府。略语则阙,详说则繁。然则屈平所以能洞监《风》《骚》之情者,抑亦江山之助乎?"❷作者指出自然之物如楚地的山川景物对屈原的诗词创作的启迪作用,思考诗歌艺术与自然的关系,反映了中国古代文人对于自然与文化、艺术之间关系的深刻理解。江山作为地理与国家的指代由来已久,《赤壁之战》中记载:"荆州与国邻接,江山险固,沃野万里,士民殷富,若据而有之,此帝王之资也。"❸走进西北的艺术家们的实践充分体现了"江山之助"的现代诠释,他们采用具有民族志特征的方法开展美术实践,通过写生、摄影及临摹等艺术形式写实性地记录西北山川、戈壁、沙漠和草原的图景,描绘历史遗址、寺庙建筑、道路交通和壁画遗迹,记录西北民族民俗生活等现实场景,留存珍贵图像资料,塑造西北视觉形象,从而构筑自然、历史与现实的西北景观,形成自然与人文的江山之景。观者观看这些作品,了解西北的过程实质上也是中华民族对西北"祖地"(homeland)感知程度逐步增强的过程。❹而其中的临摹作品对汉唐雄强风格的表现、写生或摄影作品中对肖像与民俗生活描摹则有助于中华民族共同历史语言与文化体系的塑造。胡安·诺格提出的观点亦可佐证上

❶ 吴作人. 谈风景画: 1956年9月在全国油画教学座谈会上讨论风景画教学问题的发言[J]. 美术研究, 1957(2): 53.
❷ 刘勰, 陆侃如, 牟世金. 文心雕龙译注[M]. 济南: 齐鲁书社, 2009: 588.
❸ 司马光. 资治通鉴[M]. 北京: 中华书局, 1956: 2087.
❹ 安东尼·史密斯在其《民族主义: 理论、意识形态、历史》一书中对"民族"概念的界定:"具有名称,在感知到的祖地(homeland)上居住,拥有共同的神话、共享的历史和与众不同的公共文化,所有成员拥有共同的法律与习惯的人类共同体"。见安东尼·史密斯. 民族主义: 理论、意识形态、历史[M]. 叶江, 译. 上海: 上海人民出版社, 2011: 13.

述解读，"民族领土拥有的自然资源，确实常常出现在民族主义的诉求之中"，❶在民族危亡的时代语境下，有着民族主义情怀的艺术家称颂本民族的山川河流、湖泊草原等自然风景的共同行为，自觉体现了民族与家国观念。他们对西北辽阔壮丽之自然景观的描绘寄托着深厚情感，通过赋予其国家意识和中华民族精神，使西北区域性的民族景观升华为具有国家象征意义的整体性民族景观，而又通过报纸和展览传播构建观者的国家与民族身份认同。

在艺术史视野中，艺术家们走进西北开展写生实践，实际上也是在"书写"西北，即在艺术史范畴中建构西北的话语空间。20世纪30年代之前，在艺术史的叙事脉络与模式中，西北通常被作为塞外边疆之地而仅被给予些许零散的记载，长期处于"缺席"与"失语"的状态，直到20世纪三四十年代，在抗战的特殊环境中，西北话语被诸多艺术家和学者所推崇并构建，❷以敦煌为代表的存于西北的文化遗产成为增强艺术家民族自信的重要源泉，在西北艺术话语的建构中承载重要作用。借用1945年郑君里导演的话语，20世纪40年代中国西北艺术考察的三个出发点分别是找寻"中国民族固有的雄伟厚朴的天性"，祈望"追回久已失去的古中国艺术底（的）节奏"，找到"中国绘画艺术底（的）合适形式与内容"，❸具体可以解释为：①西北的人民保存有自信、刚劲与雄强的汉唐精神；②西北的空间保存有历史深厚的文化古迹；③应该通过西北找寻中国艺术的民族化道路，产生中国式的文艺复兴，从西北学习以通俗易懂的形象化方式传达宗教主题和寓意的方法，向世界呈现可与西方文艺复兴媲美的艺术与文化。❹

❶ 胡安·诺格.民族主义与领土[M].徐鹤林，朱伦，译.北京：中央民族大学出版社，2009：69-70.
❷ 彭肜，王永涛.作为美术史叙事话语的"西北"：西北艺术与战时美术史叙事[J].文艺研究，2016(7)：151.
❸ 郑君里.西北采画[N].新民报（晚刊），1945-12-17.
❹ 彭肜，王永涛.作为美术史叙事话语的"西北"：西北艺术与战时美术史叙事[J].文艺研究，2016(7)：146.

回望20世纪三四十年代的西北写生，许多艺术家在经历西北之行后完成了自身的风格转变，同时也在艺术史中补充了以往西北所"缺席"的内容。艺术家们在西北写生实践中所创作的作品，很多是以民族志的形式还原了西北的真实风貌，这些作品通过展览或报纸的传播使观者了解真实的西北形象，历史上长久以来西北作为"他者"荒凉、苦寒的异域想象逐渐被解构并重塑，以民族情感认同、民族历史认同和地域自然环境认同等维度为基础的西北民族景观得以构建，此时的西北不再仅是地理上的区域，而是这个场域中具有民族文化与精神意义的话语空间。以吴作人的西北之行为例，他将西行途中所见到的山岭、沙漠、骆驼、戈壁和草原等景观记录为艺术图像，用民族志的方法将西北的自然、历史和现实景观组合构筑西北的民族景观，图像化的民族景观经展览传播转化为整个民族的想象共同体。❶立于更加宏观的维度，西北各族人民的集体经验为艺术家构建西北历史与现实景观提供了方法与素材，而"民族性格也是由其所生存的地理环境决定的"，❷客观自然环境的写实性描绘亦为观者理解西北的民族性提供了基础，自然、历史与现实景观在艺术家的写生作品中得以叙述化呈现，综合形成多层次、立体化的西北民族景观，进而被纳入近代民族国家的叙事范畴，自我、集体与西北之间的联系逐渐凝聚，国家与民族的身份认同在丰富的西北图像中得到了扩展与接纳。

20世纪三四十年代西北写生的影响绵延至今，"西北"作为艺术与文化场域的特征愈发显著，在整个20世纪的中国艺术史叙事中留下了浓墨重彩的一笔。20世纪三四十年代的西北写生是战争与民族危机中艺术家们的自觉与内省之旅，

❶ ANDERSON B. R. O. Imagined Communities: Reflections on the Origin and Spread of Nationalism[M]. London and New York. Verso Books, 2006: 1.
❷ WILSON W A. Herder, Folklore and Romantic Nationalism[J]. Journal of popular culture, 1973, 6(4): 819-835.

中华人民共和国成立后，20世纪五六十年代，在建设国家、开发西北的时代语境中，为促进新社会建设和民族团结事业，艺术家们在国家的主导下再次本土西行，赴新疆、青海和西藏等地，参与当地民主改革，体验生活，写生创作。❶到改革开放初期，西北再次成为文化寻根的空间，与20世纪三四十年代所面临的民族生存危机不同，20世纪八九十年代的西北美术实践面对的是西方现代文化与观念的冲击，相较于20世纪五六十年代偏社会化叙事的西北写生，此阶段的语言和观念呈现多样化，偏向个人化叙事。进入21世纪后，改革开放向纵深推进，传统的社会观念遭到前所未有的挑战，探索并发扬西北所留存的文化遗产再次为民族文化自信的构建提供有力支撑。

　　无论是从国家民族的宏观视野，还是从个人的微观角度，西北总是以其独特的自然环境和丰富的文化传统为文化艺术界提供养料，即便如今的信息技术的便利已极大程度上增加了人们即时获知西北图景的可能性，但仍有许多艺术家亲身赴西北写生创作，发现、探寻并重构自我，他们的作品源源不断地构建新的西北景观，并在民族景观的基础上逐步形成全球性的景观，这些西北美术实践的影响与意义都值得学界持续关注并研究。

❶ 范迪安. 20世纪中国美术之旅：走向西部-中国美术馆馆藏精品展[M]. 北京：中国美术馆，2014：95.

参考文献

第1章

[1] 张占斌, 蒋建农. 毛泽东选集大辞典[M]. 太原: 山西人民出版社, 1993.

[2] 何应钦. 开发西北的重要性[J]. 新亚细亚, 1932, 4(1).

[3] 王金绂. 西北之地文与人文[M]. 上海: 商务印书馆, 1935.

[4] 朱敩春. 我们的西北[M]. 重庆: 国民图书出版社, 1943.

[5] 戴季陶. 开发西北的重要与其下手[J]. 新亚细亚, 1931, 2(4).

[6] 刘家驹. 开发西北者应该怎样准备[J]. 开发西北, 1934, 1(2).

[7] 汪昭声. 西北建设论[M]. 北京: 青年出版社, 1943.

[8] 杨建新, 闫丽娟. 中国西北少数民族通史·民国卷[M]. 北京: 民族出版社, 2009.

[9] 汪民安. 文化研究关键词[M]. 南京: 江苏人民出版社, 2020.

[10] 方李莉. 重塑"写艺术"的话语目标: 论艺术民族志的研究与书写[J]. 民族艺术研究, 2017, 30(6).

[11] 俞剑华. 中国画论类编·上[G]. 北京: 人民美术出版社, 2016.

[12] 岳仁. 宣和画谱[M]. 长沙: 湖南美术出版社, 2010.

[13] 陶明君. 中国画论辞典[M]. 长沙: 湖南出版社, 1993.

[14] 俞剑华. 国画研究[M]. 上海: 上海书店出版社, 1948.

[15] 达·芬奇. 达·芬奇笔记[M]. 杜莉, 译. 北京: 新星出版社, 2010.

[16] 达·芬奇. 芬奇论绘画[M]. 戴勉, 译. 北京: 人民美术出版社, 1981.

[17] 阿兰·巴纳德. 人类学历史与理论[M]. 王建民, 刘源, 许丹, 等译. 北京: 华夏出版社, 2011.

[18] SMITH A. D. The Cultural Foundations of Nations: Hierarchy, Covenant and Republic[M]. Newark: John Wiley & Sons, Incorporated, 2008.

[19] SMITH A. D. Myths and Memories of the Nations[M], Oxford: Oxford University Press, 1999.

[20] SMITH A. D. Nations and Nationalism in a Global Era[M], Cambridge: Polity Press, 1995.

[21] DELLA DORA V., LORIMER H., DANIELS S. Denis Cosgrove and Stephen Daniels (eds) (1988) The Iconography of Landscape: Essays on the Symbolic Representation, Design and Use of Past Environments. Cambridge: Cambridge University Press[J]. Progress in human geography, 2011, 35(2).

[22] LILLEY K. D. Denis E. Cosgrove, 1948-2008[J]. Social & cultural geography, 2009, 10(2).

[23] DANIELS S. Fields of Vision: Landscape Imagery and National Identity in England and the United States[M], Cambridge: Polity Press, 1993.

[24] 胡安·诺格. 民族主义与领土[M]. 徐鹤林, 朱伦, 译. 北京: 中央民族大学出版社, 2009.

[25] 科斯格罗夫. 景观和欧洲的视觉感: 注视自然[M]//凯·安德森, 莫娜·多莫什, 史蒂夫·派尔, 等. 文化地理学手册. 李蕾蕾, 张景秋, 译. 北京: 商务印书馆, 2009.

[26] MURRAY C. J. Encyclopedia of the Romantic Era, 1760–1850[M], London: Taylor & Francis, 2004.

[27] MITCHELL T. Caspar David Friedrich's Der Watzmann: German Romantic Landscape Painting and Historical Geology[J]. The Art bulletin (New York, N.Y.), 1984, 66(3).

[28] SAUER C. O. The morphology of landscape[M]//The cultural geography reader, London: Routledge, 2008.

[29] ARETXAGA B. MADDENING STATES[J/OL]. Annual review of anthropology, 2003, 32(1). DOI:10.1146/annurev.anthro.32.061002.093341.

[30] 安德森. 想象的共同体: 民族主义的起源与散布[M]. 吴叡人, 译. 上海: 上海人民出版社, 2005.

[31] 马歇尔·萨林斯. 历史之岛[M]. 蓝达居, 张宏明等, 译. 上海: 上海人民出版社, 2003.

[32] 索尔所. 认知心理学[M]. 邵志芳等, 译. 上海: 上海人民出版社, 2008.

[33] 梁启超. 汤志钧, 汤仁泽. 梁启超全集(第5集)[M]. 北京: 中国人民大学出版社, 2018.

[34] 费孝通. 论人类学与文化自觉[M]. 北京: 华夏出版社, 2004.

第2章

[1] 韩靖. 20世纪40年代"走向西部"的艺术写生热[J]. 西北美术, 2017(3).

[2] 葛兆光. 宅兹中国: 重建有关"中国"的历史论述[M]. 北京: 中华书局, 2011.

[3] 荣新江. 敦煌学十八讲[M]. 北京: 北京大学出版社, 2001.

[4] BOWER H., HOERNLE A. F. R. The Bower Manuscript[Z]. Bombay: Printed at the British India Press Mazgaon, 1914.

[5] 韩莉, 李林安. 俄国驻喀什领事彼得罗夫斯基与新疆文物外流[J]. 甘肃社会科学, 2020(3).

[6] SANDER L. Origin and date of the Bower Manuscript, a new approach[R]//YALDIZ M., LOBO W., eds. Investigating the Indian Arts: Proceedings of a Symposium on the Development of Early Buddhist and Hindu Iconography Held at the Museum of Indian Art Berlin in May 1986. Museum für Indische Kunst: Staatliche Museen Preussischer Kulturbesitz, 1987: 313-323.

[7] 韩莉, 李忠宝. 俄国驻中国喀什噶尔领事彼得罗夫斯基与近代英俄大博弈[J]. 俄罗斯学刊, 2022, 12(1).

[8] 彼得·霍普科克. 丝绸之路上的外国魔鬼[M]. 杨汉章, 译. 兰州: 甘肃人民出版社, 1983.

[9] 王冀青. 库车文书的发现与英国大规模搜集中亚文物的开始[J]. 敦煌学辑刊,

1991(02): 64.

[10] COTTON J. S. The Weber MSS: Another Collection of Ancient Manuscripts from Central Asia[J]. Journal of the Asiatic Society of Bengal, 1893:(1).

[11] VOGEL C. A History of Indian Literature[M], Wiesbaden: Otto Harrassowitz Verlag, 1979.

[12] 王新春. 西域考古时代：列强争霸与学术探索的双重奏[J]. 国家人文历史, 2017(5).

[13] 贾建飞. 19世纪西方之新疆研究的兴起及其与清代西北史地学的关联[J]. 西域研究, 2007 (2).

[14] Proceedings of the XII Congress of Orientalists[A/OL]. vol. 1. 1902 [2023-02-18]. http://idp.bl.uk/4DCGI/education/orientalists/index.a4d.

[15] The Twelfth International Congress of Orientalists. Rome, 1899[J]. Journal of the Royal Asiatic Society of Great Britain & Ireland, 1900.

[16] 香川默识. 西域考古图谱[M]. 北京: 学苑出版社, 1999.

[17] 伯希和. 伯希和敦煌石窟笔记[M]. 耿昇, 译. 兰州: 甘肃人民出版社, 2007.

[18] 耿昇. 伯希和西域探险与中国文物的外流[J]. 世界汉学, 2005(1).

[19] 张九辰.《斯文赫定中亚地图集》：跨越半个世纪的测绘与出版[J]. 中国科技史杂志, 2021(2).

[20] 斯文·赫定. 丝绸之路[M]. 江红, 李佩娟, 译. 乌鲁木齐：新疆人民出版社, 2013.

[21] WEINBER R. F, GREEN O. R. The Central Asiatic (Tibet, Xinjiang, Pamir) Petrological Collections of Sven Hedin (1865–1952)—Swedish Explorer and Adventurer[J]. Journal of Asian Earth Sciences, 2002, 20(3).

[22] BERGWIK S. Elevation and Emotion: Sven Hedin's Mountain Expedition to Transhimalaya, 1906–1908[J]. Centaurus, 2020, 62(4).

[23] 邢玉林, 林世田. 探险家斯文·赫定[M]. 长春: 吉林教育出版社, 1992.

[24] 王忱主. 高尚者的墓志铭：首批中国科学家大西北考察实录(1927-1935)[M]. 北京：中国文联出版社，2005.

[25] 李学通. 西北科学考察团组建史事补证[J]. 中国科技史杂志, 2014(3).

[26] 邢玉林, 林世田. 西北科学考察团组建述略[J]. 中国边疆史地研究, 1992(3).

[27] 杨镰. 发现西部[M]. 乌鲁木齐: 新疆人民出版社, 2000.

[28] 罗桂环. 中国西北科学考察团综论[M]. 北京: 中国科学技术出版社, 2009.

[29] 佚名. 西北消息: 斯文赫定携京新疆古物[J]. 西北问题, 1935(9).

[30] 本报讯. 西北考察团在平欢迎斯文·赫定[N]. 申报, 1935-03-15(4).

[31] 斯文·赫定. 亚洲腹地探险八年（1927-1935）[M]. 徐十周, 等译. 乌鲁木齐: 新疆人民出版社, 1992.

[32] 斯坦因. 西域考古记[M]. 向达, 译. 北京: 商务印书馆, 2013.

[33] 斯坦因第二次中亚考察（1906-1908）[EB/OL]. [2023-01-18]. http://stein.mtak.hu/zh/08b-2nd-centralasian.htm.

[34] 王冀青. 斯坦因第三次中亚考察期间在敦煌获取汉文写经之过程研究[J]. 敦煌研究, 2016(6).

[35] 曾红, 慕占雄. 斯坦因中亚考察报告中的帕米尔研究资料述评[J]. 国际汉学, 2021(4).

[36] 斯坦因第三次中亚考察（1913-1916）[EB/OL]. [2023-03-09]. http://stein.mtak.hu/zh/08c-3rd-centralasian.htm.

[37] 孙波辛. 斯坦因第四次来新之经过及所获古物考[M]. 中国边疆史地研究, 2003(1).

[38] STEIN A. Serindia: Detailed Report of Explorations in Central Asia and Westernmost China, Vol. II [M]. Oxford: Clarendon Press, 1921.

[39] 陈旭. 图像、古物与话语: 敦煌美术的发现及其现代书写（1900-1940年）[J]. 艺术设计研究, 2022(2).

[40] 王冀青. 1913年狩野直喜、泷精一调查英藏斯坦因搜集品之经过考补[J]. 敦煌学辑刊, 2021(1).

[41] 王慧敏.《英藏敦煌社会历史文献释录》第十、十一卷补正[D]. 保定: 河北大学, 2017.

[42] 王冀青. 伯希和1909年北京之行相关事件杂考[J]. 敦煌学辑刊, 2017(4).

[43] HONEY D. B. Incense at the Altar: Pioneering Sinologists and the Development of Classical Chinese Philology[M]//American Oriental Series. Vol. 86. New Haven. CT:

American Oriental Society, 2001.

[44] Paul Pelliot. Diaries of a French explorer and sinologist（伯希和：一个法国探险家和汉学家的日记）[A/OL]. [2022-09-10].http://idpuk.blogspot.com/2016/02/paul-pelliot-diaries-of-french-explorer.html.

[45] 张德明. 伯希和集品敦煌遗画目录[C]// 四川大学中国藏学研究所.藏学学刊（第11辑）. 北京：中国藏学出版社，2014.

[46] 王冀青. 清宣统元年（1909）北京学界公宴伯希和事件再探讨[J] 敦煌学辑刊，2014(2).

[47] 救堂生. 敦煌石室中の典籍[J]. 燕尘，1909(11).

[48] 罗振玉. 杂纂：敦煌石室书目及发见之原始[J]. 东方杂志，1909,6(10).

[49] 陈垣. 陈垣集[M]. 北京：中国社会科学院出版社，2000.

[50] 鲁迅. 不懂的音译[M]//鲁迅全集·第1卷. 北京：光明日报出版社，2015.

[51] 陈寅恪，陈美延. 陈寅恪集·金明馆丛稿二编[M]. 北京：三联书店，2001.

[52] 高屹，张同道. 敦煌的光彩：池田大作与常书鸿对谈、书信录[M]. 北京：中国社会科学出版社，1991.

[53] 常书鸿. 巴黎中国画展与中国画前途[J]. 艺风，1933, 1(8).

[54] 池田大作，常书鸿. 敦煌的光彩：池田大作与常书鸿对谈录[M]. 中国香港：三联书店，1994.

[55] 常书鸿. 敦煌艺术与今后中国文化建设[J]. 文化先锋，1946, 5(24).

[56] 吴作人. 吴作人文选[M]. 合肥：安徽美术出版社，1988.

[57] 马海平. 韩乐然简表[J]. 南京艺术学院学报（美术与设计版），2018(6).

[58] 罗世平. 天山南北：艺术在丝路的对话[J]. 美术，2011(12).

[59] 韩乐然. 和（克）孜尔考古记[N]. 新疆日报，1947-05-31(4).

[60] 李丁陇. 略论敦煌壁画的临摹方法[J]. 文物周刊. 合订本，1947-1948(41-80).

[61] 海珊. 青海概况[J]. 新青海. 1932,1(1)创刊号.

[62] 全国报刊索引，《新青海》简介[EB/OL]. [2023-02-18]. https://www.cnbksy.com/literature/literature/9182aa328723755f33526b98db8f6518.

[63] 佚名. 缺藏寺全景[J]. 新青海, 1932, 1(1).

[64] 佚名. 塔尔寺全景[J]. 新青海, 1932, 1(2).

[65] 杨文炯. 边疆人的边疆话语:《新青海》校勘影印全本的"边疆学"价值[J]. 中国边疆史地研究, 2020(2).

[66] 全国报刊索引,《天山画报》简介[EB/OL].[2023-02-18]. https://www.cnbksy.com/literature/literature/f903ee376250bc2d667e9a8856118bb6.

[67] 韩乐然. 韩乐然遗作[J]. 天山画报, 1947(2).

[68] 郑福源. 普及西康教育之我见[J]. 边事研究, 1934,1(1).

[69] 邵元冲. 开发西北之重要[J]. 开发西北特刊, 1932, 创刊号.

[70] 呆公. 谈边疆文艺[J]. 康导月刊, 1943(5).

[71] 《开发西北》简介[EB/OL]. [2023-02-18]. https://www.cnbksy.com/literature/literature/0d366880a338283418315e604d772a1f.

[72] 马鹤天. 开发西北的几个先决问题[J]. 开发西北, 1934(1).

[73] 佚名. 天山学会成立经过[J]. 天山月刊, 1947(1).

[74] Reuter's Pacific Service. DEVELOPING CHINA'S NORTHWEST–Free Railway Travel for Farmer Immigrants[N]. The North-China Herald and Supreme Court & Consular Gazette (1870-1941), 1925-03-28.

[75] 汪昭声. 西北建设论[M]. 重庆: 青年出版社, 1943.

[76] 思慕. 中国边疆问题讲话[M]. 上海: 生活书店, 1937.

[77] 凌纯声, 胡焕庸, 张凤岐, 等. 中国今日之边疆问题[M]. 南京: 正中书局, 1934.

[78] 李潇雨. 国家·边疆·民族:一个跨越三十年的视觉样本[J]. 开放时代, 2021(1).

[79] 王衍祜. 西北游记[M]. 广州：清华印务馆, 1936.

[80] 《禹贡》简介[EB/OL].[2023-02-18] https://www.cnbksy.com/literature/literature/0bd7b5d7908a88b1125adde6743cf1eb.

[81] 庄学本. 羌戎考察记[M]. 上海: 良友图书公司, 1936.

[82] 韩从耀, 赵迎新. 中国影像史·第七卷[M]. 北京: 中国摄影出版社, 2015.

[83] 马晡辉, 等. 尘封的历史瞬间: 摄影大师庄学本20世纪30年代的西部人文探访[M].

成都：四川民族出版社，2005.

[84] 李媚，王璜生，庄文骏.庄学本全集[M].北京：中华书局，2009.

[85] 邵大箴.融入中华民族的血液：中国油画100年[J].美术，2000(8).

[86] 彭肜，王永涛.作为美术史叙事话语的"西北"：西北艺术与战时美术史叙事[J].文艺研究，2016(7).

[87] 王忠民.李丁陇与敦煌壁画[J].敦煌研究，2000(2).

[88] 李富华，姜德治.敦煌人物志[M].兰州：甘肃人民出版社，2009.

[89] 胡世祯.往事杂记[M].广州：暨南大学出版社，2013.

[90] 本报讯.中大写生团今晚赴前线，收集抗战资料[N].申报，1938-09-16(2).

[91] 周琳.革命与艺术之间：民国艺术家韩乐然研究[D].哈尔滨：哈尔滨师范大学，2016.

[92] 吴为山.丝路飞虹：韩乐然诞辰120周年中国美术馆藏韩乐然作品展作品集[M].北京：文化艺术出版社，2019.

[93] 黄丹麾.引进·内化·拓展："捐赠展"油画作品观感[J].中国美术馆，2011(2).

[94] 崔龙水.缅怀韩乐然[M].北京：民族出版社，1998.

[95] 水天中.中国油画百年[J].艺术家，2000(1).

[96] 李超.中国现代油画史[M].上海：上海书画出版社，2007.

[97] 杨佽人.西洋画中国化运动的进军：为吴作人画展作[N].中央日报·副刊，1945-05-05.

[98] 故宫研究院学术讲坛第四讲：胡素馨（Sarah E. Fraser）《关于张大千临摹敦煌壁画的历史考察》[EB/OL].(2015-04-22) [2022-04-05]. https://www.dpm.org.cn/learing_detail/237876.html.

[99] 黄宗贤.西部民族题材美术创作与中国现代艺术史的建构[J].民族艺术研究，2018(5).

[100] 陈锦云.美术大事记[J].天下月刊，1938(2).

[101] 敦煌研究院.常书鸿文集[M].兰州：甘肃民族出版社，2004.

[102] 冯丽娟.走进敦煌：20世纪西行美术家的寻源与拓新[J].内蒙古艺术学院学报，2021(3).

[103] 刘开渠.敦煌石室壁画[N].晨报副刊，1925-06-09(6-7).

[104] 张继.中华民族之复兴：发挥固有文明继续汉唐精神[N].大公报（天津），1931-03-20(7).

[105] 吴作人. 谈敦煌艺术[J]. 文物参考资料, 1951(4).

[106] 胡适, 著. 景冬, 记录. 中国文艺复兴[J]. 人言周刊, 1935,1(49).

[107] 贺昌群. 学术论著：汉唐精神[J]. 读书通讯, 1944(84).

[108] 佚名. 沙漠中的艺术宝库：敦煌壁画介绍[J]. 新中国画报, 1948(12).

[109] 邓圆也. 民族志影像对中华民族形象的塑造：以20世纪30年代至50年代庄学本的民族摄影实践为例[J]. 青海民族大学学报（社会科学版）, 2022(3).

[110] 东平. 历史遗珍：《教育部艺术文物考察团西北摄影集选（1940—1944）》的发现[J]. 文博, 1992(5).

[111] 王苨. 1941年王子云率团考察敦煌石窟[J]. 敦煌研究, 2001(1).

[112] 赵大旺. 向达与夏鼐：以敦煌考察及西北史地研究为线索[J]. 考古, 2021(2).

[113] 石璋如. 莫高窟形[M]. 中国台北："中央研究院"历史语言研究所, 1996.

[114] 李鹏, 常静. 学术史视野下的北碚中国地理研究所（1940-1947）[J]. 中国历史地理论丛, 2014(2).

[115] 胡素馨. 寻找敦煌艺术的中古源泉：从张大千与热贡艺术家的合作来审视艺术的传承[J]. 抽印本. 史物论坛（台湾）, 2010(10).

[116] 杨肖. 从"别求新宗"的探索到"跨文化"的自觉：20世纪以来敦煌临摹影响下的中国现代绘画语言探索[G]//中国艺术研究院. 2017 "一带一路"文化艺术交流合作国际学术研讨会论文集. 2017.

[117] 李永翘. 张大千全传·下册[M]. 广州：花城出版社, 1998.

[118] 郑弌. "预流"：重访西北考察语境中的张大千[J]. 中国国家博物馆馆刊, 2018(2).

[119] 范迪安. 20世纪中国美术之旅：走向西部：中国美术馆馆藏精品展[M]. 北京：中国美术馆, 2014.

[120] 李慧国, 唐波. 自省与回归：抗战时期敦煌艺术考察现象的集体意识：以张大千西行敦煌为例[J]. 苏州工艺美术职业技术学院学报, 2019(3).

[121] 薛扬. "敦煌的发现与20世纪中国美术史观和美术语言的发展"研讨会纪要[J]. 美术观察, 2005(11).

[122] 陕西省文史研究馆, 陕西长安画派艺术研究院. 赵望云研究文集·上卷[M]. 北京：人

民美术出版社, 2012.

[123] 章绍嗣, 田子渝, 陈金安. 中国抗日战争大辞典[M]. 武汉：武汉出版社, 1995.

[124] 蒋含平, 汪娜娜. 从速写画到新闻画：《大公报》赵望云"写生通信"的生成与发展[J]. 新闻春秋, 2021(2).

[125] 陕西省政协文史资料委员会. 国画大师赵望云[M]. 西安：陕西人民美术出版社, 1994.

[126] 程征. 从学徒到大师：画家赵望云[M]. 西安：陕西人民美术出版社, 1992.

[127] 赵望云. 赵望云西北旅行画记[M]. 成都：东方书社，1943.

[128] 赵望云, 程征. 赵望云[M]. 石家庄：河北教育出版社, 2002.

[129] 宋岚. 漫议专科辞典条目的信息值：以辞典中的"沈逸千"条目为例[J]. 辞书研究, 2005(4).

[130] 宋岚. 外师造化中得心源：论沈逸千西部题材绘画[J]. 华夏文化, 2013(3).

[131] 本报讯. 上海国难宣传团蒙边西北展览会开幕[N]. 申报, 1933-12-2(15).

[132] 盛葳. 去塞求通：民族国家视阈下的《大公报》塞北边疆写生[J]. 文艺理论与批评, 2019(2).

[133] 吴为山. 赤子之心：20世纪中国油画名家司徒乔[M]. 北京：文化艺术出版社, 2017.

[134] 司徒乔. 新疆猎画记[N]. 大公晚报, 1945-10-22、24、25、27、28、29、30、31(2).

[135] 王春法. 司徒乔、司徒杰捐赠作品集[M]. 北京：北京时代华文书局, 2018.

[136] 冯伊湄. 未完成的画：司徒乔传[M]. 北京：人民文学出版社, 1999.

[137] 何孝清, 隋立民, 程华媛. 新疆水彩画史[M]. 乌鲁木齐：新疆美术摄影出版社, 2013.

[138] 本报讯. 新疆旅行写生：画家司徒乔将展览作品[N]. 大公报（重庆）, 1945-02-27(3).

[139] 曾敏之. 万里投荒一画家, 司徒乔带来了天山南北的风物[N]. 大公晚报, 1945-03-09(2).

[140] 邓明. 韩乐然西北之行考述[J]. 档案, 2021(8).

[141] 中国美术馆, 关山月美术馆. 热血丹心铸画魂：韩乐然绘画艺术展[M]. 南宁：广西美术出版社, 2007.

[142] 本报讯. 韩乐然往新长期写生, 高昌发现壁画[N]. 甘肃民国日报, 1946-03-08(3).

[143] 本报讯. 韩乐然敦煌临摹归来[N]. 甘肃民国日报, 1946-10-22(3).

[144] 本报讯. 韩乐然抵迪将赴吐鲁番等地考古[N]. 新疆日报, 1947-03-14(3).

[145] 本报库车讯. 韩乐然在库车[N]. 新疆日报, 1947-07-01(3).

[146] 北京语言学院《中国艺术家辞典》编委会. 中国艺术家辞典·现代第四分册[M]. 长沙: 湖南人民出版社, 1984.

[147] 石亦舟. 文化润疆: 用美的形式让人认识新疆、热爱新疆[N]. 中国民族报, 2021-07-07.

[148] 韩乐然. 从兰州到永昌: 西行散记之一[N]. 甘肃民国日报, 1946-04-13(3),14(3),15(2).

[149] 韩乐然. 新疆文化宝库之新发现: 古高昌龟兹艺术探古迹(一)[N]. 新疆日报, 1946-07-18(3).

[150] 韩乐然. 新疆文化宝库之新发现: 古高昌龟兹艺术探古迹(二)[N]. 新疆日报, 1946-07-19(3).

[151] 商宏. 西行悟道: 记吴作人先生于二十世纪四十年代的西北之行[J]. 荣宝斋, 2014(1).

[152] 吴作人百年纪念活动组委会. 学院与艺术: 吴作人百年诞辰纪念展(画册)[M]. 北京: 中国美术馆, 2008.

[153] 艾中信. 西北行脚: 吴作人教授漫游西北速写[J]. 上海图画新闻, 1946(13).

[154] 关山月, 陈湘波, 梁慧鸣. 乡心无限[M]. 南京: 江苏文艺出版社, 2008.

[155] 戴榕泽. 图绘文化的疆域: 关山月二十世纪四十年代西北纪游写生略论[J]. 书与画, 2020(9).

[156] 陈湘波. 关山月的早期临摹、连环画及其他[J]. 美术学报, 2012(6).

[157] 耿杉. 新山水画中非地域性的"岭南"时空: 从两幅新山水画长卷的时空叙事展开的分析[J]. 南京艺术学院学报(美术与设计版), 2017(3).

[158] 贺万里, 杜环. 新疆山水画"前史"[J]. 南京艺术学院学报(美术与设计版), 2014(4).

[159] 曾科. 论抗日战争时期关山月民族主义思想的演变[J]. 深圳职业技术学院学报, 2019(4).

[160] 关山月. 关山月论画[M]. 郑州: 河南美术出版社, 1991.

[161] 蒋经国. 伟大的西北[M]. 重庆: 天地出版社, 1943.

[162] 刘乐. 关山月: 细腻而恢弘的艺术旅程[N/OL]. 2020-08-29. [2023-03-02]. http://shuhua.

anhuinews.com/system/2020/08/28/011815633.shtml.

[163] 董一沙. 一笔负千年重任: 董希文艺术百年回顾[M]. 北京: 文化艺术出版社, 2014.

[164] 龙红, 廖科. 抗战时期陪都重庆书画艺术年谱[M]. 重庆: 重庆大学出版社, 2011.

[165] 王伯勋. 油画中国风: 董希文艺术思想源流与实践[M]. 北京: 北京大学出版社, 2014.

[166] 吴洪亮. 求其在我: 孙宗慰百年绘画作品集[M]. 北京: 人民美术出版社, 2012.

[167] 李垚辰. 孙宗慰: 找到油画的中国味儿[J]. 收藏, 2016(7).

[168] 赵昆. 孙宗慰研究[C]//北京画院. 大匠之门 2. 南宁: 广西美术出版社, 2014.

[169] 徐悲鸿. 孙宗慰画展[N]. 中央日报（重庆）, 1946-01-12(5).

[170] 王子云. 从长安到雅典: 中外美术考古游记·上册[M]. 长沙: 岳麓书社, 2005.

[171] 南京中国第二历史档案馆藏. 教育部艺术文物考察团考察西北三年工作计划[A]. 全宗号五, 案卷号12043.

[172] 重庆二十五日中央社电. 要闻简报[J]. 大公报（香港）, 1940-07-26(3).

[173] 黄孟芳. 王子云与西北艺术文物考察[J]. 学海, 2021(4).

[174] 张新英. 无声的庄严: 敦煌与20世纪中国美术[J]. 敦煌研究, 2006(1).

[175] 韩红, 谢长英. 从档案记载看国立敦煌艺术研究所早期聘任人员[J]. 档案, 2013(6).

[176] 王子云. 中国雕塑艺术史[M]. 北京: 人民美术出版社, 1988.

[177] 刘淳. 论王子云艺术史研究方法的当代启示[J]. 西南民族大学学报(人文社会科学版), 2013(9).

[178] 胡安·诺格. 民族主义与领土[M]. 徐鹤林, 朱伦, 译. 北京: 中央民族大学出版社, 2009.

第3章

[1] 胡安·诺格. 民族主义与领土[M]. 徐鹤林, 朱伦, 译. 北京: 中央民族大学出版社, 2009.

[2] ANDERSON B. R. O. Imagined Communities: Reflections on the Origin and Spread of Nationalism[M]. London and New York: Verso Books, 2006.

[3] 凯·安德森, 莫娜·多莫什, 史蒂夫·派尔, 等. 文化地理学手册[M]. 李蕾蕾, 张景秋,

译，北京：商务印书馆，2009.

[4] 潘超.江山之助：国家景观视域下的天山意象重构[J].美术，2023(12).

[5] 吴任臣，栾保群.山海经广注[M].北京：中华书局，2020.

[6] 于逢春.边疆研究视域下的"中原中心"与"天山意象"[J].新疆大学学报（哲学·人文社会科学版），2014(1).

[7] 成湘丽.风景的"发现"与20世纪国人游记中天山形象的建构[J].石河子大学学报（哲学社会科学版），2021(6).

[8] 胥惠民.现代西域诗钞[M].乌鲁木齐：新疆人民出版社，1991.

[9] 司马迁.史记[M].北京：中华书局，2013.

[10] 班固，撰.颜师古，注.汉书[M].北京：中华书局，1964.

[11] 赵尔巽，等.清史稿[M].北京：中华书局，1977.

[12] 王建新，王茜."敦煌、祁连间"究竟在何处?[J].西域研究，2020(4).

[13] 李艳玲.西汉祁连山考辨[J].敦煌学辑刊，2021(2).

[14] 岑仲勉.汉书西域传地里校释[M].北京：中华书局，1981.

[15] 余太山.西域通史[M].郑州：中州古籍出版社，2003.

[16] 魏源.圣武记[M].北京：中华书局，1984.

[17] 黄达远.区域史视角与边疆研究：以"天山史"为例[J].学术月刊，2013(6).

[18] 松田寿男.古代天山历史地理学研究[M].陈俊谋，译.北京：中央民族学院出版社，1987.

[19] 彭定求，等.全唐诗(点校本)[M].北京：中华书局，1980.

[20] 何休，解诂，徐彦，疏.春秋公羊传注疏[M].上海：上海古籍出版社，2014.

[21] 梁治平."天下"的观念：从古代到现代[J].清华法学，2016(5).

[22] 朱圣明.现实与思想：再论春秋"华夷之辨"[J].学术月刊，2015(5).

[23] 吴蔼宸.历代西域诗钞[M].乌鲁木齐：新疆人民出版社，2001.

[24] 阳光，关永礼.中国山川名胜诗文鉴赏辞典[M].北京：中国经济出版社，1992.

[25] 李彩云.论清代西域诗中的天山意象[J].喀什师范学院学报，2011(5).

[26] 张还吾.锦绣中华历代诗词选[M].北京：西苑出版社，1999.

[27] 齐浩滨. 庭州古今诗词选[M]. 乌鲁木齐：新疆人民出版社，1994.

[28] 杨丽. 清代天山诗赏析[J]. 新疆大学学报（哲学社会科学版），1997(2).

[29] 袁行云. 清人诗集叙录·第2册[M]. 北京：文化艺术出版社，1994：1690.

[30] 天明社. 现代最流行歌曲选：中外名歌三百首[M]. 上海：中国出版社，1936.

[31] 故宫博物院. 中国宫廷绘画研究[M]. 北京：紫禁城出版社，2015.

[32] 杨新. 新罗山人的：《天山积雪图》[J]. 紫禁城，1982(1).

[33] 杨丽丽. 华嵒天山积雪图轴[EB/OL].[2023-01-11]. https://www.dpm.org.cn/collection/paint/228220.html.

[34] 刘文西，陈斌. 中国明清写意画谱[M]. 西安：三秦出版社，2014.

[35] 冯伊湄. 未完成的画：司徒乔传[M]. 北京：人民文学出版社，1999.

[36] 吴为山. 赤子之心：20世纪中国油画名家：司徒乔[M]. 北京：文化艺术出版社，2017.

[37] 张伟. 重新定义民族认同：1943—1945年司徒乔的新疆之行[J]. 美术学报，2019(4).

[38] BERGWIK S. Elevation and Emotion: Sven Hedin's Mountain Expedition to Transhimalaya, 1906–1908[J], Centaurus, 2020, 62(4).

[39] 周建朋. 走进新疆的山水画家与20世纪中国美术探索[C]//殷会利. 中国民族美术发展论坛文集：第3集. 石家庄：河北美术出版社，2016.

[40] 金通达. 中国当代国画家辞典[M]. 杭州：浙江人民出版社，2001.

[41] 程征. 中国名画家全集·赵望云[M]. 石家庄：河北教育出版社，2002.

[42] 《户县文物志》编纂委员会. 户县文物志[M]. 西安：陕西人民教育出版社，1995.

[43] 襄予. 吴作人教授之西画[J]. 艺文画报，1946,1(3).

[44] 佚名. 吴作人教授漫游西北速写[J]. 上海图画新闻，1946(13).

[45] 颜谦吉. 新疆畜牧[J]. 天山画报，1948(5).

[46] 马贵斌，张树栋. 中国印钞通史[M]. 西安：陕西人民出版社，2015.

[47] 敖惠诚，贺林. 中国名片·人民币[M]. 北京：中国金融出版社，2010.

[48] 顾雷. 女拖拉机手梁军[N]. 人民日报，1950-01-17(6).

[49] 赵国春，郭亚楠. 北大荒文艺史略[M]. 哈尔滨：哈尔滨工程大学出版社，2019.

[50] 徐炳昶. 西游日记[M]. 兰州：甘肃人民出版社，2002.

[51] 谢彬,著.杨镰,张颐青,整理.新疆游记[M].乌鲁木齐:新疆人民出版社,2001.

[52] 安东尼·史密斯.民族主义:理论、意识形态、历史[M].叶江,译.上海:上海人民出版社,2011.

[53] 佚名.天山歌舞[J].天山画报,1947(3).

[54] 陈晨曦.韩乐然在新疆的艺术活动与艺术创作研究[D].西安:陕西师范大学,2019.

[55] 周琳.革命与艺术之间——民国艺术家韩乐然研究[D].哈尔滨:哈尔滨师范大学,2016.

[56] 马海平.韩乐然简表[J].南京艺术学院学报(美术与设计版),2018(11).

[57] 佚名.新疆景色[J].艺文画报,1946,1(6).

[58] 佚名.天山风景:天池之滨[J].新疆文化,1947(1).

[59] 青野.天池风光[J].联合画报,1948(220).

[60] BRAHAM A. Goya's Equestrian Portrait of the Duke of Wellington[J]. Burlington magazine, 1966, 108(765).

[61] 冯远尧,何蔚文.哈萨克人骑驰之雄姿[J].天山画报,1948(6).

[62] 人民美术出版社编辑室.司徒乔画集[M].北京:人民美术出版社,1980.

[63] 天山画报[J].1947(1),创刊号.

[64] 全国报刊索引,《天山画报》简介[EB/OL].[2023-01-11]. https://www.cnbksy.com/literature/literature/f903ee376250bc2d667e9a8856118bb6.

[65] 佚名.写在前面[J].天山月刊,1947(1):1.

[66] 陈声远.起来,天山的儿女们[J].天山月刊,1948(2).

[67] 梅公.南天山的风光[J].天山月刊,1948(2).

[68] 段义孚.恋地情结:环境感知、态度和价值观研究[M].志丞,刘苏,译.北京:商务印书馆,2019.

[69] 冯远尧,何蔚文.沙漠之舟[J].天山画报,1948(6).

[70] 燨.绥远之驼运业概况[J].史地社会论文摘要月刊,1935,1(4).

[71] 中国边疆研究资料文库·边疆史地文献.西北边疆:第1辑[M].北京:中央编译出版社,2011.

[72] 中国科学院新疆综合考察队. 新疆畜牧业[M]. 北京：科学出版社，1964.

[73] 贺新民. 中国骆驼资源图志[M]. 长沙：湖南科学技术出版社，2002.

[74] 李佳佳. 因运而生：抗战时期西北驿运再研究[J]. 抗日战争研究，2017(3).

[75] 绥远通志馆. 绥远通志稿：第10册[M]. 呼和浩特：内蒙古人民出版社，2007.

[76] 丝绸之路的隐藏宝藏[EB/OL].[2023-02-15]. http://dunhuang.mtak.hu/index-en.html.

[77] 穆建业. 青海风俗[J]. 新青海，1932, 1(1).

[78] 韩乐然. 从兰州到永昌：西行散记之一[N]. 甘肃民国日报，1946-04-13(3).

[79] 佚名. 迪化市内之现代化建筑[J]. 天山画报，1947，创刊号.

[80] 佚名. 迪化情调[J]. 天山画报，1947，创刊号.

[81] 式农. 发刊词[J]. 骆驼，1939(1).

[82] 娄静. 骆驼歌[J]. 骆驼，1939(1).

[83] 龚产兴. 董希文[M]. 南宁：广西美术出版社，2001.

[84] 张丽. 难忘的教诲[M]//北京画院. 董希文研究文集. 北京：文化艺术出版社，2009.

[85] 艾中信. 画家董希文的创作道路和艺术素养[J]. 美术研究，1979(1).

[86] 张绍敦. 油画写意性研究[M]. 北京：文化艺术出版社，2016.

[87] 齐振杞，艾中信. 检讨自己[N]. 华北日报，1947-04-03(6).

[88] 水天中. 董希文绘画艺术浅论[M]//水天中. 中国现代绘画评论. 太原：山西人民出版社，1990.

[89] 李超. 中国现代油画史[M]. 上海：上海书画出版社，2007.

[90] 徐悲鸿. 介绍几位画家的作品[N]. 益世报（天津），1948-05-07(6).

[91] 王子今. "瀚海"名实：草原丝绸之路的地理条件[J]. 甘肃社会科学，2021(6).

[92] 刘子凡. 重塑"瀚海"：唐代瀚海军的设立与古代"瀚海"内涵的转变[J]. 中国史研究，2022(2).

[93] 杨建新，闫丽娟. 中国西北少数民族通史·民国卷[M]. 北京：民族出版社，2009.

[94] 佚名. 瀚海驼群[J]. 天山画刊，1947，创刊号.

[95] 陈觉玄. 关山月画展[N]. 中央日报，1945-01-14(4).

[96] 本报讯. 关山月画展：明日起在中苏文协举行[N]. 大公报（重庆），1945-01-12(3).

[97] 郭沫若. 题关山月画[J]. 美术家, 1945, 创刊号.

[98] 曾小凤. 战时、现代性书写及关山月"敦煌临画"的再解读[J]. 文艺理论与批评, 2021(4).

[99] 丁澜翔. 从"塞外生客"到"中华民族象征"的骆驼形象：关山月《塞外驼铃》与驼运图像的新观念[J]. 文艺理论与批评, 2021(3).

[100] 郭沫若. 题关山月画[N]. 新华日报（重庆）, 1945-01-13.

[101] 关山月. 我与国画[J]. 文艺研究, 1984(1).

[102] 吴作人百年纪念活动组委会. 学院与艺术：吴作人百年诞辰纪念展（画册）[M]. 北京：中国美术馆, 2008.

[103] 罗愿, 撰. 石云孙, 校点. 尔雅翼[M]. 合肥：黄山书社, 2013.

[104] 印泉. 大漠明驼（照片）[J]. 艺林月刊, 1935(7).

[105] 曾蓝莹. 边疆与内地的互置：吴作人画中的西北意象[C]// 区域与网络研究国际学术研讨会论文集编委会. 区域与网络：近千年来中国美术史研究国际学术研讨会论文集. 中国台北：台湾大学艺术史研究所, 2001.

[106] 李树声. 中国现代美术史上的吴作人[J]. 美术研究, 1986(1).

[107] 萧曼, 霍大寿. 吴作人[M]. 北京：人民美术出版社, 1988.

[108] 吴洪亮. 求其在我：孙宗慰百年绘画作品集[M]. 北京：人民美术出版社, 2012.

[109] 王芃生. 题孙宗慰所作塞上归驼图[N]. 世界晨报, 1946-01-14(2).

[110] 吴为山. 丝路飞虹：韩乐然诞辰120周年中国美术馆藏韩乐然作品展作品集[M]. 北京：文化艺术出版社, 2019.

[111] 尹文. 东南大学艺术教育史（1902-2002）[M]. 南京：东南大学出版社, 2016.

[112] 政协成都市成华区委员会. 华城记：历史记忆中的千年成华[M]. 桂林：广西师范大学出版社, 2020.

[113] 范晔, 撰. 李贤, 等. 后汉书[M]. 北京：中华书局, 1965.

[114] 王钦若, 周勋初, 等. 册府元龟[M]. 南京：凤凰出版社, 2006.

[115] 曾枣庄, 刘琳. 全宋文[M]. 上海：上海辞书出版社；合肥：安徽教育出版社, 2006.

[116] 张华, 著. 唐子恒, 点校. 博物志[M]. 南京：凤凰出版社, 2017: 102.

[117] 徐光冀. 中国出土壁画全集·2（山西）[M]. 北京: 科学出版社, 2011.

[118] 山西省考古研究所, 太原市文物管理委员会. 太原市北齐娄睿墓发掘简报[J]. 文物, 1983(10).

[119] 瞿萍. 论宋前蚕桑图像叙事主题的嬗变[J]. 南京艺术学院学报（美术与设计版）, 2020(1).

[120] 洛阳市文物管理局, 洛阳古代艺术博物馆. 洛阳古代墓葬壁画[M]. 郑州: 中州古籍出版社, 2010.

[121] 杨志强. 洛阳唐代安国相王孺人唐氏墓壁画探析[J]. 中国国家博物馆馆刊, 2016(12).

[122] 郎绍君, 蔡星仪, 水天中, 等. 中国书画鉴赏辞典[M]. 北京: 中国青年出版社, 1988.

[123] 沈逸千. 察北写生通信（四）：察哈尔八旗巡礼之四[N]. 大公报（天津）, 1936-06-02(10).

[124] 沈逸千. 绥中写生通信（四）：由托县至绥垣之四：雪夜归驼[N]. 大公报（天津）, 1936-08-29(10).

[125] 沈逸千. 绥南写生通信: 挺在西新地外的沙漠舟[N]. 大公报（天津）, 1936-10-21(10).

[126] 林咏泉. 沙漠与驼铃：塞外故事追忆之一[J]. 诗, 1942(2).

[127] 沈逸千. 绥蒙写生通信: 绥西的钱袋[N]. 大公报（天津）, 1936-11-19(10).

[128] 沈逸千. 察蒙写生通信（十四）：自德王府至加卜寺之三：从滂江去外蒙的骆驼队[N]. 大公报（天津）, 1936-06-19(10).

[129] 全国报刊索引,《新西北》简介[EB/OL] [2023-01-18]. https://www.cnbksy.com/literature/literature/90bcab3868790a144da321840c7eed54.

[130] 崔龙水. 缅怀韩乐然[M]. 北京: 民族出版社, 1998.

[131] 任继周. 放牧, 草原生态系统存在的基本方式: 兼论放牧的转型[J]. 自然资源学报, 2012(8).

[132] 郭沫若. 从灾难中像巨人一样崛起[J]. 清明, 1946(4).

[133] 常任侠. 司徒乔画展与中国新艺术[N]. 新华日报, 1945-09-16(4).

[134] 佚名. 戈壁与草原[J]. 新疆文化, 1947(1).

[135] 苏北海. 徜徉天山俯瞰亚洲[J]. 瀚海潮, 1947, 1(10).

[136] 韩靖. 20世纪40年代"走向西部"的艺术写生热[J]. 西北美术, 2017(3).

[137] 宁梅（伦珠旺姆）. 藏族"鲁母化生型"神话的大传统传承[J]. 内蒙古大学学报（哲学社会科学版），2020(3).

[138] 赵力, 余丁. 中国油画五百年Ⅱ[M]. 长沙: 湖南美术出版社, 2014.

[139] 王志通. 从帝制到共和: 青海湖祭祀历史变迁的政治内涵[J]. 青海民族研究, 2016(1).

[140] 佚名. 西北要闻: 青海: 青海祭祀[J]. 西北论衡, 1935(20).

[141] 佚名. 青海祭河礼: 总裁派朱主席致祭[N]. 边疆通信报, 1939-09-09(2).

[142] 佚名. 青省祭海大典[J]. 西北导论, 1936, 2(2).

[143] 关山月美术馆. 别有人间行路难[M]. 长沙: 湖南美术出版社, 2013.

[144] 吴作人. 吴作人速写[M]. 天津: 天津人民美术出版社, 1991.

[145] 觉元. 评吴作人画展[J]. 新艺月刊, 1945, 1(5).

[146] 北京语言学院《中国艺术家辞典》编委会. 中国艺术家辞典: 现代第一分册. 长沙: 湖南人民出版社. 1981.

[147] 庄学本, 李媚, 王璜生, 等. 庄学本全集: 下册[M]. 北京: 中华书局, 2009.

[148] 庄学本. 青海旅行记[N]. 申报, 1936-05-10(11).

[149] 海珊. 青海概况[J]. 新青海, 1932, 1(1).

[150] 佚名. 青海蒙藏人民牧畜帐房[J]. 新青海, 1933, 1(3).

[151] 庄学本. 庄学本相册[M]. 上海: 上海文化出版社, 2012.

[152] 章绍嗣, 田子渝, 陈金安. 中国抗日战争大辞典[M]. 武汉: 武汉出版社, 1995.

[153] 赵望云, 程征. 从学徒到大师: 画家赵望云[M]. 西安: 陕西人民美术出版社, 1992.

[154] 沈逸千. 商都牧场—马管[N]. 大公报（天津），1936-06-08(10).

[155] 沈逸千. 四子部落的黄羊群[N]. 大公报（天津），1936-06-09(10).

[156] 沈逸千. 来自达里冈厓的马群[N]. 大公报（天津），1936-06-16(10).

[157] 沈逸千. 我家有满山满沟的羊群[N]. 大公报（天津），1936-06-17(10).

[158] 沈逸千. 风吹草低见牛羊[N]. 大公报（天津），1936-06-27(10).

[159] 斐迪南·滕尼斯. 共同体与社会: 纯粹社会学的基本概念[M]. 林荣远, 译. 北京: 商务印书馆, 1999.

第4章

[1] 巫鸿. 废墟的故事: 中国美术和视觉文化中的"在场"与"缺席"[M]. 肖铁, 译. 巫鸿, 校, 上海: 上海人民出版社, 2017.

[2] 本杰明•宾斯托克. 阿洛瓦•里格尔, 丰碑式的废墟: 我们为什么还要读《视觉艺术的历史语法》[M]//阿洛瓦•里格尔. 视觉艺术的历史语法. 刘景联, 译. 上海: 上海三联书店, 2017.

[3] 汪毅. 张大千与中国文艺复兴[J]. 成都大学学报（社会科学版）, 2010(4).

[4] ZUCKER P. Ruins—An Aesthetic Hybrid[J]. The Journal of aesthetics and art criticism, 1961, 20(2).

[5] 丘琴. 一年间丰硕的果实: 献给乐然第14次画展[N]. 西北日报, 1945-12-07.

[6] 崔龙水. 缅怀韩乐然[M]. 北京: 民族出版社, 1998.

[7] 黑水城朝东的伊斯兰教墓正面[EB/OL]. [2023-02-17]. http://stein.mtak.hu/zh/large/149.htm.

[8] 黄震遐. 画里新疆: 考古与艺术所见的天地[N]. 新疆日报, 1946-07-21.

[9] 彼得•伯克. 图像证史[M]. 杨豫, 译. 北京: 北京大学出版社, 2018.

[10] 韩乐然. 新疆文化宝库之新发现: 古高昌龟兹艺术探古迹（一）[N]. 新疆日报, 1946-07-18(3).

[11] 韩乐然. 古高昌龟兹艺术探古记[N]. 中央日报, 1946-08-28(8).

[12] 奥雷尔•斯坦因. 寻访天山古遗址[M]. 巫新华, 秦立彦, 译. 桂林: 广西师范大学出版社, 2020.

[13] STEIN M. A. Ruins of Desert Cathay: Personal Narrative of Explorations in Central Asia and Westernmost China, Vol. 2[M]. Cambridge Library Collection-Archaeology, Cambridge: Cambridge University Press, 2014.

[14] 柏孜克里克遗址南部的石窟寺和佛龛[EB/OL].[2023-02-18]. http://stein.mtak.hu/zh/large/154.htm.

[15] 佚名. 新疆古城与佛洞[J]. 天山画报, 1948(5).

[16] VAUGHAN W. Friedrich[M]. Oxford Oxfordshire. Phaidon Press, 2004.

[17] 关山月美术馆. 别有人间行路难：二十世纪四十年代庞薰琹、吴作人、关山月、孙宗慰西南西北写生作品集[M]. 长沙：湖南美术出版社, 2013.

[18] 韩靖. 20世纪40年代"走向西部"的艺术写生热[J]. 西北美术, 2017(3).

[19] 庄学本. 千佛洞之九层楼[J]. 开发西北, 1935, 3(6).

[20] 贡沛诚. 游千佛洞记[J]. 开发西北, 1935, 3(6).

[21] 范烟桥. 中国艺术之宫：敦煌[J]. 中美周报, 1948(291).

[22] 佚名. 敦煌附录[J]. 今日画报, 1948(敦煌艺展特辑).

[23] 史勇. 敦煌莫高窟标志性建筑九层楼保护维修工程竣工[N]. 中国文物报, 2013-12-25(1).

[24] 李江, 杨菁. 盝顶建筑发展沿革研究[J]. 古建园林技术, 2016(1).

[25] 丁淑君. 敦煌石窟张大千题记调查[J]. 敦煌研究, 2019(5).

[26] 高琦. 拉卜楞寺建筑历史研究[D]. 西安：西安建筑科技大学, 2017.

[27] 林烈敷. 甘肃拉卜楞：拉卜楞全景（照片）[J]. 中华（上海）, 1930(2).

[28] 穆建业. 塔尔寺及其灯会[J]. 新青海, 1932, 1(2).

[29] 杨贵明. 塔尔寺文化：宗喀巴诞生圣地[M]. 西宁：青海人民出版社, 2007.

[30] 班禅额尔德尼. 西陲宣化使公署月刊[J]. 1935(创刊号).

[31] 张海云. 贡本与贡本措周：塔尔寺与塔尔寺六族供施关系演变研究[M]. 北京：民族出版社, 2012.

[32] 谷人, 邝光社. 塔尔寺四千喇嘛祝祷抗战胜利[J]. 良友, 1940(153).

[33] 西宁讯. 马步芳军长赴塔尔寺参观观经大会[J]. 人道月刊, 1934, 1(6/7).

[34] 邝光社. 抗战后方的青海省[J]. 东方画刊, 1940, 3(2).

[35] 《西陲宣化使公署月刊》简介[EB/OL].[2023-11-10]. https://www-cnbksy-com-s.qh.yitlink.com:8444/literature/literature/3de34a4a0f596f2598eccebb3d94834a.

[36] 调查科. 黄教圣地塔尔寺略史[J]. 西陲宣化使公署月刊, 1936, 1(4/5).

[37] 吴作人. 敦煌的艺术[N]. 申报, 1946-07-14(6).

[38] 陈中. 高原祥云：美术经典中的藏区题材绘画[J]. 东方收藏, 2021(23).

[39] 吴长江. 中国美术家眼中的玉树选辑：感受玉树之大美是美术家一生的精神财富[J].

美术, 2010(6).

[40] 吴作人. 吴作人速写[M]. 天津: 天津人民美术出版社, 1991.

[41] 沈左尧. 画家吴作人的西行漫旅[J]. 民国春秋, 1999(5).

[42] 晓风. 玉树民情[J]. 西北通讯（南京）, 1948, 3(5).

[43] WOLF W. Metareference across Media: The Concept, its Transmedial Potentials and Problems, Main Forms and Functions[M]// WOLF W. ed. Metareference across Media: Theory and Case Studies, Brill Rodopi, 2009.

[44] 王荣华. 国民政府时期的西北考察活动与西北开发[J]. 宁夏大学学报（人文社会科学版）, 2005(5).

[45] 徐旭. 西北建设论[M]. 上海: 中华书局, 1944.

[46] 斯文·赫定. 亚洲腹地探险八年（1927—1935）[M]. 徐十周, 等译. 乌鲁木齐: 新疆人民出版社, 1992.

[47] 杨建新, 主编, 闫丽娟. 中国西北少数民族通史: 民国卷[M]. 北京: 民族出版社, 2009.

[48] 罗文幹. 开辟新省交通计划[J]. 开发西北, 1934, 1(1).

[49] 陈佩瑜. 开发西北与中国国防问题[J]. 广大西北考察团月刊, 1935(4-5合刊).

[50] 胡焕庸. 我国西部地理大势与公路交通建设: 二十九年二月二日在公路总管理处演讲[J]. 抗战与交通, 1940(48).

[51] 唐润明. 抗战时期大后方经济开发文献资料选编[M]. 重庆: 重庆出版社, 2012.

[52] 刘晨. 西北之陆路交通[J]. 西北论衡, 1940, 8(14-15合期, 暨16期).

[53] 魏锦萍, 张仲. 敦煌史事艺文编年[M]. 兰州: 甘肃文化出版社, 2012.

[54] 王子今. "瀚海" 名实: 草原丝绸之路的地理条件[J]. 甘肃社会科学, 2021(6).

[55] 刘子凡. 重塑 "瀚海": 唐代瀚海军的设立与古代 "瀚海" 内涵的转变[J]. 中国史研究, 2022(2).

[56] 洪涛. 瀚海奇景[J]. 中国公论（北京）, 1939, 2 (1).

[57] GOMBRICH E H. Topics of our time: twentieth-century issues in learning and in art[M]. London: Phaidon Press Ltd., 1991.

[58] 陈肇民. 瀚海[J]. 黑白影集, 1936(3).

[59] 洪亮吉.瀚海赞[J].边铎月刊,1947(12).
[60] 佚名.西北将摄"瀚海情血"[N].前线日报,1947-07-06(8).
[61] 车守同."国立敦煌艺术研究所"史事日志:下册[M].中国台北:擎松图书出版有限公司,2013.
[62] 本会巡回文化工作队.南疆的公路[J].天山画报,1949(7).
[63] 何一民,王立华,赵晓培.清代至民国初年内蒙古农牧交错带区位变化与城镇发展[J].陕西师范大学学报(哲学社会科学版),2015(5).
[64] 辉军,冀云洁,冬雨.60年风雨兼程,60年成就辉煌[N].中国交通报,2009-11-17(5).
[65] 沈逸千.察蒙写生通信(一):从察哈尔八旗至德王府之一:左翼牧场所见[N].大公报(天津),1936-06-05(10).
[66] 佚名.锡盟乌珠穆沁盐湖产盐丰富,所以牛车载运络绎不绝(照片)[J].新亚细亚,1936,11(4).
[67] 沈逸千.察北写生通信(三),察哈尔八旗巡礼之三,厢白旗总管府[N].大公报(天津),1936-06-01(10).
[68] 沈逸千.察蒙写生通信(八),从察哈尔八旗至德王府之八,德王府前瞻[N].大公报(天津),1936-6-12(10).
[69] 沈逸千.察蒙写生通信(二二),自加卜寺至张家口之二,察绥孔道的大青沟[N].大公报(天津),1936-07-01(10).
[70] 沈逸千.察蒙写生通信(二三),自加卜寺至张家口之三,白城子下的张库路[N].大公报(天津),1936-07-02(10).
[71] 沈逸千.绥南写生通信(七):晋绥的喉管[N].大公报(天津),1936-08-16(10).
[72] 朱德.朱德军事文选[M].北京:解放军出版社,1997.
[73] 沈逸千.五台山写生通信(一):五胡乱华古战场[N].大公报(天津),1936-07-06(10).
[74] 沈逸千.绥蒙写生通信(五):塞外的粮库[N].大公报(天津),1936-07-25(10).
[75] 佚名.经济动态:交通[J].贵州经济建设月刊,1946,1(2,3合刊).
[76] 马陵合.凌鸿勋与西部边疆铁路的规划与建设[M]//中国近代铁路史资料.北京:中华

书局, 1963.

[77] 王钰. 宝天铁路殉职民工纪念堂略考[C]//中国近现代史史料学学会. 中国近现代史料专题研究. 北京: 中国言实出版社, 2011.

[78] 马永锡. 宝天铁路的修建[M]//天水市政协文史资料委员会. 天水文史资料: 第1辑. 天水: 天水新华印刷厂, 1986: 82.

[79] 本报讯. 宝天路写生完毕, 韩乐然返兰[N]. 西北日报, 1945-06-06(3).

[80] 凌鸿勋. 宝天铁路赶工应有之认识[J]. 宝天路刊, 1942, 1(1).

[81] 王展意. 我国公路桥梁建设的回顾与展望[C]//中国公路学会桥梁和结构工程分会, 厦门路桥股份有限公司. 中国公路学会桥梁和结构工程学会一九九九年桥梁学术讨论会论文集. 北京: 人民交通出版社, 1999.

[82] 吴作人. 西行日记手稿: 青康公路验收团[M]// 中华人民共和国文化部, 中国文学艺术界联合会, 中国民主同盟中央委员会. 学院与艺术: 吴作人百年诞辰纪念展（画册）. 北京: 中国美术馆, 2008.

[83] 常书鸿. 九十春秋: 敦煌五十年[M]. 兰州: 甘肃文化出版社, 1999.

[84] 王子云. 从长安到雅典: 中外美术考古游记[M]. 西安: 陕西人民美术出版社, 1992.

[85] 胡素馨. 接近国家山水的边界: 图绘边疆1927-1948[C]//上海书画出版社. 二十世纪山水画研究. 上海: 上海书画出版社, 2006.

[86] 赵俊荣. 敦煌石窟艺术临摹的发展与变迁[J]. 艺术评论, 2008(5).

[87] 李富华, 姜德治. 敦煌人物志[M]. 兰州: 甘肃人民出版社, 2009.

[88] 李丁陇. 略论敦煌壁画的临摹方法[J]. 文物周刊. 1947-1948(41-80合订本).

[89] 杜武杰. 敦煌壁画临摹的开拓者: 李丁陇的临摹观念与方法[J]. 文化月刊, 2022(7).

[90] 季羡林. 敦煌学大辞典[M]. 上海: 上海辞书出版社, 1998.

[91] 阎超. 野人·怪人·奇人: 李丁陇[M]. 北京: 大众文艺出版社, 2001.

[92] 李永翘. 张大千年谱[M]. 成都: 四川省社会科学院出版社, 1987.

[93] 管小平. 张大千临摹敦煌壁画系年录[J]. 敦煌研究, 2021(2).

[94] 李永翘. 张大千全传: 上册[M]. 广州: 花城出版社, 1998.

[95] 叶浅予. 张大千临摹敦煌壁画画册序[M]//宁夏回族自治区政协文史资料研究委员会.

张大千生平和艺术. 北京：中国文史出版社，1999.

[96] 谢家孝. 张大千的世界[M]. 中国台北：时报文化出版事业有限公司，1983.

[97] 张大千. 莫高窟记·自序[M]//辽宁省博物院，四川博物院. 大千与敦煌. 四川博物院藏张大千绘画精品集. 沈阳：辽宁人民出版社，2012.

[98] 李永翘. 张大千全传：下册[M]. 广州：花城出版社，1998.

[99] 胡素馨. 寻找敦煌艺术的中古源泉：从张大千与热贡艺术家的合作来审视艺术的传承[J]. 抽印本. 史物论坛（台湾地区），2010(10).

[100] 张大千，欧阳哲生. 张大千画语[M]. 长沙：岳麓书社，2000.

[101] 段文杰. 临摹是一门学问[J]. 敦煌研究，1933(4).

[102] 郑弌. "预流"：重访西北考察语境中的张大千[J]. 中国国家博物馆馆刊，2018(2).

[103] 张新英. 无声的庄严：敦煌与20世纪中国美术[J]. 敦煌研究，2006(1).

[104] 佚名. 介绍名画家张大千临抚敦煌壁画展览启事[N]. 西北日报，1943-08-14(3).

[105] 杨肖. 从"别求新宗"的探索到"跨文化"的自觉：20世纪以来敦煌临摹影响下的中国现代绘画语言探索[C]//中国艺术研究院，敦煌研究院，敦煌市政府. 2017"一带一路"文化艺术交流合作国际学术研讨会论文集. 北京：文化艺术出版社，2017.

[106] 刘开渠. 唤起中国文艺的复兴[M]//张大千敦煌壁画展览特集. 重庆：西南印书局，1944.

[107] 梁旭澍，王海云，盛海. 敦煌研究院藏王子云、何正璜夫妇敦煌资料目录[J]. 敦煌研究，2017(3).

[108] 数字敦煌，莫高窟第257窟 [EB/OL].[2023-02-18]. https://www.e-dunhuang.com/cave/10.0001/0001.0001.0257.

[109] 数字敦煌，莫高窟第217窟 [EB/OL].[2023-02-19]. https://www.e-dunhuang.com/cave/10.0001/0001.0001.0217.

[110] 陈湘波. 关山月敦煌临画研究[M]//关山月美术馆. 石破天惊：敦煌的发现与20世纪中国美术史观的变化和美术语言的发展专题展. 南宁：广西美术出版社，2005.

[111] 陈湘波. 关山月的早期临摹、连环画及其他[J]. 美术学报，2012(6).

[112] 何如珍，何鸿. 穿越敦煌·美丽的粉本[M]. 杭州：西泠印社出版社，2015.

[113] 李增. 华兹华斯的《丁登寺》与"想象的共同体"的书写[J]. 外国文学评论, 2019(1).

第5章

[1] 佚名. 新疆风光[J]. 天山画报, 1947(创刊号).

[2] 冯伊湄. 未完成的画: 司徒乔传[M]. 北京: 人民文学出版社, 1999.

[3] 冯伊湄. 新疆写生[M]// 黄绳. 当代散文选读. 广州: 广东人民出版社, 1983.

[4] 常任侠. 司徒乔画展与中国新艺术[N]. 新华日报, 1945-09-16(4).

[5] 吕斯百. 司徒乔的人与画[N]. 中央日报（重庆）, 1945-11-08(6).

[6] 文怀沙. 四部文明: 隋唐文明: 卷50[M]. 西安: 陕西人民出版社. 2007.

[7] 吴作人. 素描与绘画漫谈[J]. 美术研究, 1979(3).

[8] BAGHDIANTZ MCCABE I. Orientalism in Early Modern France: Eurasian Trade, Exoticism, and the Ancien Régime[J] Journal of the Economic and Social History of the Orient, 2009, 52(02): 331-361.

[9] 杨建新, 闫丽娟. 中国西北少数民族通史: 民国卷[M]. 北京: 民族出版社, 2009.

[10] 艾姝. 现代图像语境与司徒乔创作中图文结合的探索[J]. 文艺研究, 2016(6).

[11] 韩乐然. 一对夫妇[J]. 天山画报, 1947(创刊号).

[12] 吴为山. 丝路飞虹: 韩乐然诞辰120周年中国美术馆藏韩乐然作品展作品集[M]. 北京: 文化艺术出版社, 2019.

[13] 丘琴. 一年间丰硕的果实：献给乐然第14次画展[N]. 西北日报, 1945-12-07.

[14] 崔龙水. 缅怀韩乐然[M]. 北京: 民族出版社, 1998.

[15] 沈逸千. 察蒙写生通信（十五）: 自德王府至加卜寺之五: 内蒙古的迎娶[N]. 大公报（天津）, 1936-06-20(10).

[16] 沈逸千. 察北写生通信（五）: 察哈尔八旗巡礼之五: 正白旗少妇[N]. 大公报（天津）, 1936-06-03(10).

[17] 沈逸千. 绥蒙写生通信: 从绥北到绥西: 熬奶人[N]. 大公报（天津）, 1936-11-16(10).

[18] 沈逸千. 绥蒙写生通信（十一）: 六口之家[N]. 大公报（天津）, 1936-08-02(10).

[19] 沈逸千. 绥蒙写生通信（十三）: 从平地泉到陶林之三: 后山的爱神[N]. 大公报（天

津），1936-08-04(10).

[20] 沈逸千. 五台山写生通信（二）：日暮时分的代县街头[N]. 大公报（天津），1936-07-07(10).

[21] 沈逸千. 察蒙写生通信（九）：自察哈尔八旗至德王府之九：德王府的侍女[N]. 大公报（天津），1936-06-13(10).

[22] 沈逸千. 五台山写生通信（十）：有家归未得的关东人[N]. 大公报（天津），1936-07-18(10).

[23] 沈逸千. 察蒙写生通信：从绥北到绥西：外蒙话旧[N]. 大公报（天津），1936-11-13(10).

[24] ROSALDO M. Z., LAMPHERE L.Woman, culture and society[M]. Stanford: Stanford University Press, 1974.

[25] 沈逸千. 察蒙写生通信（十九）：自德王府至加卜寺之九：女骑士[N]. 大公报（天津），1936-06-28(10).

[26] 李熏风. 北平旧妇女生活纪实[J]. 实报半月刊, 1936(10).

[27] 汉斯·贝尔廷. 脸的历史[M]. 史竞舟, 译. 北京：北京大学出版社, 2017.

[28] 鲁迅. 南腔北调集[M]. 南京：译林出版社, 2018.

[29] 刘曦林. 司徒乔与新疆[J]. 美术研究, 2003(2).

[30] 佚名. 荒淫·无耻·饥饿·死亡[N]. 时事新报, 1946-07-02(3).

[31] 刘曦林. 血染丹青路：韩乐然的艺术里程与艺术特色[J]. 中国美术馆, 2005(6).

[32] 戚明. 论20世纪40年代西藏题材绘画[J]. 西藏艺术研究, 2008(4).

[33] 李京擘. 吴作人《过雪山》研究初探[J]. 艺术品, 2020(5).

[34] 沈左尧. 画家吴作人的西行漫旅[J]. 民国春秋, 1999(5).

[35] 西瓜（笔名）. 吴作人：西行之旅[J]. 西藏人文地理, 2022(1).

[36] 吴作人. 西康打箭炉少妇[J]. 清明, 1946(2).

[37] 龚伯勋, 郭昌平. 康定古今诗词选[M]. 北京：中央民族大学出版社, 2014.

[38] 艾中信. 吴作人的油画造诣及其风格变迁[J]. 美术研究, 1982(1).

[39] 襄予. 吴作人教授之西画[J]. 艺文画报, 1946, 1(3).

[40] 吴作人百年纪念活动组委会. 学院与艺术：吴作人百年诞辰纪念展（画册）[M]. 北京：

中国美术馆,2008.

[41] 曹庆晖. 主线、主流及其他:看中央美术学院藏北平艺专西画作品想到的[J]. 东方艺术,2013(7).

[42] 吴作人. 艺术与中国社会[J]. 艺风,1935(4).

[43] 素颐. 民国美术思潮论集[M]. 上海:上海书画出版社,2014.

[44] 刘淳. 中国油画名作100讲[M]. 天津:百花文艺出版社,2006.

[45] 敦煌研究院. 敦煌研究院美术创作集[M]. 上海:上海古籍出版社,2006.

[46] 韩乐然. 维吾尔舞[J]. 天山画报,1947(创刊号).

[47] 中国美术馆,关山月美术馆. 热血丹心铸画魂:韩乐然绘画艺术展[M]. 南宁:广西美术出版社,2007.

[48] 付瀛莹. 从泰西之法到油画民族化:由藏品看中国早期油画的发展[J]. 美术观察,2014(9).

[49] 黄丹麾. 引进·内化·拓展:"捐赠展"油画作品观感[J]. 中国美术馆,2011(2).

[50] 周琳. 革命与艺术之间:民国艺术家韩乐然研究[D]. 哈尔滨:哈尔滨师范大学,2016.

[51] 韩乐然. 现代艺术的要素[N]. 盛京时报,1925-01-01(3).

[52] 范迪安. 20世纪中国美术之旅:走向西部:中国美术馆馆藏精品展[M]. 北京:中国美术馆,2014.

[53] 吴洪亮. 漫道寻真:庞薰琹、吴作人、孙宗慰、关山月20世纪30、40年代西南、西北写生及其创作[J]. 美术学报,2013(6).

[54] 庄学本,李媚,王璜生,等. 庄学本全集:上册[M]. 北京:中华书局,2009.

[55] 朱靖江. 圣者的行踪:庄学本与九世班禅的归藏之旅[J]. 读书,2021(9).

[56] 孙宗慰. 藏女舞[J]. 综艺,1948,1(9).

[57] 庄学本. 西陲之民族[J]. 良友,1936(123).

[58] 庄学本. 从兰州到拉卜楞[J]. 良友,1936(123).

[59] 齐振杷,艾中信. 检讨自己[N]. 华北日报,1947-04-03(6).

[60] 关山月美术馆. 别有人间行路难:二十世纪四十年代庞薰琹、吴作人、关山月、孙宗慰西南西北写生作品集[M]. 长沙:湖南美术出版社,2013.

[61]　杨建. 大后方的美术建设：以20世纪三四十年代艺术家对西部地区的考察为中心[J]. 艺海, 2015(8).

[62]　杨曦帆. 康巴藏区民俗乐舞考察与研究[J]. 南京艺术学院学报（音乐与表演版）, 2007(3).

[63]　佚名. 跳弦子[J]. 康导月刊, 1942, 3(10/11合集).

[64]　康游吟. 看康人歌舞俗谓跳弦子[J]. 蒙藏旬刊, 1938(156-158合集).

[65]　佚名. 快乐的人生：番人的歌舞与戏剧[J]. 良友, 1940(158).

[66]　庄学本. 庄学本相册[M]. 上海：上海文化出版社, 2012.

[67]　嘉雍群培. 论藏族弦子（谐）艺术的形成与类别[J]. 中国音乐学, 2003(2).

[68]　李亦人. 西康综览[M]. 铅印本. 南京：正中书局, 1941.

[69]　丁世良, 赵放. 中国地方志民俗资料汇编：西南卷·下[G]. 北京：国家图书馆出版社, 1991.

[70]　邵俊敏. 近代直隶地区集市的空间体系研究：兼论施坚雅的市场结构理论[J]. 清华大学学报（哲学社会科学版）, 2020(6).

[71]　李建国. 试析自然和人文环境对西北近代商贸经济的影响[J]. 中国边疆史地研究, 2012(4).

[72]　王理堂. 国内大旅行记[M]. 上海：大东书局, 1926.

[73]　徐悲鸿. 介绍几位作家的作品[N]. 益世报（天津）, 1948-05-07(6).

[74]　觉元. 评吴作人画展[J]. 新艺月刊, 1945, 1(5).

[75]　苏立文. 我的人生与艺术收藏[J]. 陈莘, 译. 中国美术馆, 2012(10).

[76]　许涌彪. 大陆近代来华西人旅藏游记的出版与利用研究（2001—2015）[D]. 福州：福建师范大学, 2016.

[77]　科兹洛夫. 亚洲探险之旅：死城之旅[M]. 陈贵星, 译. 乌鲁木齐：新疆人民出版社, 2001.

[78]　佚名. 塔尔寺全景[J]. 新青海, 1932, 1(2).

[79]　佚名. 黄教圣地之塔尔寺[J]. 新亚细亚, 1934, 8(5).

[80]　佚名. 塔尔寺[J]. 新亚细亚, 1934, 7(6).

[81] 佚名. 建筑雄伟之青海塔尔寺及大金瓦寺[J]. 蒙藏月报, 1936, 4(5).

[82] 佚名. 青海的塔尔寺[J]. 世界画报, 1948(2).

[83] 海德格尔. 筑·居·思.1951[M]//孙周兴. 海德格尔选集. 上海: 上海三联书店, 1996: 1188-1204.

[84] 杨贵明. 塔尔寺文化: 宗喀巴诞生圣地[M]. 西宁: 青海人民出版社, 2007.

[85] 杨贵明. 塔尔寺建筑艺术史[M]. 北京: 民族出版社, 2015.

[86] 王维之. 佛教圣地塔尔寺及其习俗[J]. 蒙藏月报, 1937, 6(4).

[87] 杨嘉庆. 青海之巡礼[J]. 良友, 1935(103).

[88] 刘家驹. 塔尔寺内之大金瓦殿, 塔尔寺内之小金瓦殿[J]. 西陲宣化使公署月刊, 1935(2).

[89] 佚名. 青海塔尔寺之大金瓦寺[J]. 蒙藏月报, 1935, 3(6).

[90] 张沅恒. 塔尔寺晒佛[J]. 良友, 1939(146).

[91] 古伯察. 鞑靼西藏旅行记[M]. 耿昇, 译. 北京: 中国藏学出版社, 2012.

[92] 韩尚义. 记塔尔寺庙会[J]. 文汇: 半月画刊, 1946(3).

[93] 王琦. 中国美术学院画展美术作品观感[N]. 时事新报（重庆）, 1944-02-20(4).

[94] 韩乐然. 旅途祈祷[J]. 天山画报, 1947(创刊号).

[95] 佚名. 新疆风光[J]. 天山画报, 1947(创刊号).

第6章

[1] 冯建勇. 从"无边天下"到"有限疆界": 近代中国疆域形态衍变与边疆知识体系生成[J]. 北方民族大学学报（哲学社会科学版）, 2018(6).

[2] 庄学本. 庄学本相册[M]. 上海: 上海文化出版社, 2012.

[3] 董卫民. 边地意象·国家想象·"新媒体": 从三个维度再思考庄学本西部民族志摄影[J]. 西北民族大学学报（哲学社会科学版）, 2017(6).

[4] 铮铮.《塞上风云》读后[J]. 福建青年, 1940, 1(1).

[5] 潘超. 姑苏王君甫《万国来朝图》的华夷秩序观及"本朝"意识[J]. 湖北美术学院学报, 2023(2).

[6] 姚思廉,撰.中华书局编辑部,点校.梁书[M].北京:中华书局,1973.

[7] 杨肖."职贡图"的现代回响:论20世纪40年代庞薰琹的"贵州山民图"创作[J].文艺研究,2019(1).

[8] 李贤,方志远,等.大明一统志[M].成都:巴蜀书社,2017.

[9] 奥雷尔·斯坦因.寻访天山古遗址[M].巫新华,秦立彦,译.桂林:广西师范大学出版社,2020.

[10] 管彦波.明代的舆图世界:"天下体系"与"华夷秩序"的承转渐变[J].民族研究,2014(6).

[11] 李德裕,傅璇琮,周建国,等.李德裕文集校笺(上)卷二[M].北京:中华书局,2018.

[12] 李延寿.北史[M].北京:中华书局,1974:3221-3222.

[13] 葛兆光.思想史研究视野中的图像[J].中国社会科学,2002(4).

[14] 约瑟夫·R.列文森.儒教中国及其现代命运[M].郑大华,任菁,译.北京:中国社会科学出版社,2000.

[15] 于逢春.边疆研究视域下的"中原中心"与"天山意象"[J].新疆大学学报(哲学·人文社会科学版),2014(1).

[16] 班固,撰.颜师古,注.汉书[M].北京:中华书局,1962.

[17] 司马迁.史记[M].北京:中华书局,1982.

[18] 马晓娟.《清史稿》"西域:新疆撰述"探析[J].史学史研究,2011(3).

[19] 田卫疆."西域"的概念及其内涵[J].西域研究,1998(4).

[20] 徐松,朱玉麒.西域水道记:外二种[M].北京:中华书局,2005.

[21] 汤开建.西州回鹘、龟兹回鹘与黄头回纥[M]//唐宋元间西北史地丛稿.北京:商务印书馆,2013.

[22] 潘运告.宋人画评[M].云告,译注.长沙:湖南美术出版社,1999.

[23] 张彦远.历代名画记[M].北京:中华书局,1985.

[24] 李昉等.太平广记[M].北京:中华书局,1961.

[25] 周行道.阎立本《职贡图》是大食使者初来图[J].艺术工作,2021(2).

[26] 沈德符.万历野获编[M].北京:中华书局,1959.

[27] 彭彤, 王永涛. 作为美术史叙事话语的"西北": 西北艺术与战时美术史叙事[J]. 文艺研究, 2016(7).

[28] 黄宗贤. 西部民族题材美术创作与中国现代艺术史的建构[J]. 民族艺术研究, 2018(5).

[29] 宋晓霞. 黄胄与20世纪少数民族题材美术创作[J]. 美术, 2019(2).

[30] 郭翔. 中国当代书画家名人大辞典[M]. 郑州: 河南美术出版社, 1993.

[31] 北京语言学院《中国艺术家辞典》编委会. 中国艺术家辞典: 现代第四分册[M]. 长沙: 湖南人民出版社, 1984.

[32] 董希文. 素描基本练习对于彩墨画教学的关系[J]. 美术研究, 1957(2).

[33] 邵大箴. 传统美术与现代派[M]. 北京: 人民美术出版社, 2016.

[34] 秦川, 安秋. 敦煌画派[M]. 兰州: 甘肃教育出版社, 2018.

[35] 董希文. 从中国绘画的表现方法谈到油画中国风[J]. 美术, 1957(1).

[36] 王璜生. 中央美术学院美术馆年鉴[M]. 长沙: 湖南美术出版社, 2017.

[37] 数字敦煌. 莫高窟第257窟[EB/OL].[2023-02-18]. https://www.e-dunhuang.com/cave/10.0001/0001.0001.0257.

[38] 郭继生. 美术中国[M]. 上海: 锦绣出版社, 1982.

[39] 董希文, 李化吉. 关于壁画的形式和制作方法: 1958年12月在中央美术学院油画系壁画工作室的讲课记录[J]. 美术研究, 1990(1).

[40] 王明明. 国风境界: 董希文画集[M]. 北京: 文化艺术出版社, 2009.

[41] 詹建俊. 詹建俊谈油画[M]. 北京: 中国电影出版社, 2013.

[42] 邵伟尧. 董希文先生谈敦煌艺术问题[J]. 艺术探索, 1991(2).

[43] 吴为山. 执手同道·大爱大美: 吴作人、萧淑芳合展前言[J]. 中国美术馆, 2018(6).

[44] 朱青生, 吴宁. 西学·西行: 早期吴作人(1927-1949)[M]. 上海: 中华艺术宫, 2016.

[45] 小鲁. 谈谈古代中国美术: 吴作人教授学术演讲旁听记[N]. 西康国民日报, 1944-10-13(3).

[46] 吴作人. 吴作人文选[M]. 合肥: 安徽美术出版社, 1988.

[47] 吴作人百年纪念活动组委会. 学院与艺术: 吴作人百年诞辰纪念展(画册)[M]. 北京: 中国美术馆, 2008.

[48] 吴作人. 谈敦煌艺术[J]. 文物参考资料, 1951(4).

[49] 萧曼, 霍大寿. 吴作人[M]. 北京: 人民美术出版社, 1988.

[50] 陈觉玄. 敦煌莫高窟壁画中所见到的佛教艺术之系统[J]. 风土什志, 1945, 1(5).

[51] 关山月. 关山月临摹敦煌壁画[M]. 中国香港: 翰墨轩出版有限公司, 1991.

[52] 数字敦煌. 莫高窟第249窟[EB/OL]. [2023-02-18]. https://www.e-dunhuang.com/cave/10.0001/0001.0001.0249.

[53] 徐悲鸿. 吴作人画展[N]. 中央日报, 1945-12-11(5).

[54] 杨伩人. 西洋画中国化运动的进军: 为吴作人画展作[J]. 新艺, 1945, 1(5).

[55] 沈左尧. 大漠情·吴作人[M]. 济南: 山东画报出版社, 2001.

[56] 数字敦煌, 莫高窟第285窟[EB/OL]. [2023-03-16]. https://www.e-dunhuang.com/cave/10.0001/0001.0001.0285.

[57] 郑君里. 西北采画[N]. 新民报(晚刊), 1945-12-17.

[58] 吴作人. 艺术家的结晶: 纤夫[J]. 良友, 1936(117).

[59] 吴作人. 纤夫[J]. 国立中央大学丛刊, 1935, 3(1).

[60] 徐悲鸿. 中国美术会第三次展览[N]. 中央日报, 1935-10-13(11).

[61] 侯云汉, 余子侠. 全面抗战时期专门美术教育的民族化转向[J]. 华中师范大学学报(人文社会科学版), 2019(3).

[62] 艾中信. 吴作人的油画造诣及其风格变迁[J]. 美术研究, 1982(1).

[63] 郭有守. 画家吴作人: 人和作品[N]. 中央日报(成都), 1945-05-25(4).

[64] 罗世平. 天山南北: 艺术在丝路的对话[J]. 美术, 2011(12).

[65] 马海平. 韩乐然简表[J]. 南京艺术学院学报(美术与设计版), 2018(6).

[66] 袁石安. 为艺术惜乐然[N]. 民国日报, 1947-10-30.

[67] 陈天白, 刘文荣. 韩乐然克孜尔石窟美术考古的经过、动机与历史贡献[J]. 新疆艺术学院学报, 2020(3).

[68] 中国美术馆, 关山月美术馆. 热血丹心铸画魂: 韩乐然绘画艺术展[M]. 南宁: 广西美术出版社, 2007.

[69] 赵莉. 克孜尔石窟降伏六师外道壁画考析[J]. 敦煌研究, 1995(1).

[70] 赵莉. 克孜尔石窟壁画中的《贤愚经》故事研究[M]//新疆龟兹学会. 龟兹学研究: 第一辑. 乌鲁木齐: 新疆大学出版社, 2006.

[71] 任平山. 克孜尔第67窟图像构成[J]. 艺术设计研究, 2020(4).

[72] 赵莉. 海外克孜尔石窟壁画复原影像集[M]. 上海: 上海书画出版社, 2018.

[73] 苗利辉, 谭林怀, 肖芸, 等. 新疆拜城县克孜尔石窟第38至40窟调查简报[J]. 中国国家博物馆馆刊, 2018(5).

[74] 格伦威德尔. 新疆古佛寺: 1905-1907年考察成果[M]. 赵崇民, 巫新华, 译. 北京: 中国人民大学出版社, 2007.

[75] 仇春霞. 韩乐然遗梦龟兹: 王永亮访谈录[C]//北京画院. 大匠之门: 7. 南宁: 广西美术出版社, 2015.

[76] 韩乐然. 新疆文化宝库之新发现: 古高昌龟兹艺术探古记（二）[N]. 新疆日报, 1946-7-19(3).

[77] 韩乐然. 维吾尔舞[J]. 天山画报, 1947(2).

[78] 本尼迪克特·安德森. 想象的共同体: 民族主义的起源与散布[M]. 吴叡人, 译. 上海: 上海人民出版社. 2005.

[79] ANDERSON B. R. O. Imagined Communities: Reflections on the Origin and Spread of Nationalism[M]. London and New York. Verso Books, 2006.

[80] 李廷华. 王子云评传[M]. 西安: 太白文艺出版社, 2005.

[81] 中央社讯. 敦煌艺展: 昨日开幕观者踊跃[N]. 大公报（重庆）, 1943-01-17(3).

[82] 李永翘. 张大千全传: 上册[M]. 广州: 花城出版社, 1998.

[83] 沈宁. 蓉城八人画展与孙佩苍藏画[J]. 中国美术, 2018(4).

[84] 萧忠永. 现代美术会: 联合美展在成都[N]. 文化新闻, 1945-03-11(2).

[85] 韩靖. 20世纪40年代"走向西部"的艺术写生热[J]. 西北美术, 2017(3).

[86] 韩靖. 中国美术文化百年史[M]. 南京: 南京师范大学出版社, 2018.

[87] 武秦瑞. 西行: 吴作人的1943-1945[J]. 美术研究, 2017(3).

[88] 何孝清, 隋立民, 程华媛. 新疆水彩画史[M]. 乌鲁木齐: 新疆美术摄影出版社, 2013.

[89] 本报讯. 新疆旅行写生: 画家司徒乔将展览作品[N]. 大公报（重庆）, 1945-02-27(3).

[90] 敏之. 万里投荒一画家: 司徒乔带来了天山南北的风物[N]. 大公晚报, 1945-03-09(2).

[91] 陈觉玄. 关山月画展[N]. 中央日报, 1945-01-14(4).

[92] 尹文. 东南大学艺术教育史1902-2002[M]. 南京: 东南大学出版社, 2016.

[93] 中央社. 韩乐然定期举行画展[N]. 甘肃民国日报, 1945-12-02(3).

[94] 中央社. 韩乐然画展今日正式揭幕[N]. 西北日报, 1945-12-07(3).

[95] 本报讯. 画家韩乐然游塔尔寺返兰[N]. 西北日报, 1945-03-21(3).

[96] 本报讯. 韩乐然画展应各界要求续展览两天[N]. 新疆日报, 1946-07-21(3).

[97] 本报讯. 韩乐然画展盛况空前冠盖云集[N]. 新疆日报, 1946-07-24(3).

[98] 黄震遐. 画里新疆: 考古与艺术所见的天地[N]. 新疆日报, 1946-07-21(2).

[99] 中央社. 韩乐然画展明日开幕[N]. 甘肃民国日报, 1946-11-23(3).

[100] 中央社. 韩乐然画展热况空前[N]. 甘肃民国日报, 1946-11-25(3).

[101] 本报讯. 韩乐然画展[N]. 新疆日报, 1946-04-25(3).

[102] 本报讯. 韩乐然画展[N]. 新疆日报, 1946-04-27(3).

[103] 本报讯. 韩乐然氏画展[N]. 新疆日报, 1947-07-24(3).

[104] 本报讯. 敦煌文物: 在西安首次展览[N]. 申报, 1948-02-20(5).

[105] 本报讯. 吴作人画展[N]. 申报, 1946-06-16(5).

[106] 佚名. 吴作人画展[J]. 今日画刊, 1946(3).

[107] 佚名. 两个展览会[J]. 文章, 1946, 1(4).

[108] 贺嘉. 但替山河添色彩: 大师吴作人[M]. 兰州: 敦煌文艺出版社, 2019.

[109] 郑经文, 商玉生主编. 吴作人文选[M]. 合肥: 安徽美术出版社, 1988.

[110] 吴作人. 绘画: 蕃民舞蹈[J]. 新星, 1946(3).

[111] 佚名. 吴作人教授漫游西北速写[J]. 上海图画新闻, 1946(13).

[112] 襄予. 吴作人教授之西画(附图、照片)[J]. 艺文画报, 1946, 1(3).

[113] 吴作人. 川中农民[J]. 文章, 1946, 1(3).

[114] 吴作人. 番人像[J]. 雍华图文杂志, 1946(1).

[115] 吴作人. 藏人之舞[J]. 雍华图文杂志, 1947(2).

[116] 吴作人. 马[J]. 月刊, 1946, 2(1).

[117] 周昭坎. 人生无我: 艺术有我的吴作人[J]. 海内与海外, 1998(9).

[118] 本报讯. 本市简讯[N]. 申报, 1946-09-20(4).

[119] 司徒乔. 新疆舞蹈[N]. 大公报（上海）, 1946-09-22(10).

[120] 李春艳. 司徒乔新疆时期水彩画探究[J]. 美术, 2019(8).

[121] 本报讯. 关山月今日举行画展[N]. 建康日报, 1946-04-28(4).

[122] 盛葳. 去塞求通：民族国家视阈下的《大公报》塞北边疆写生[J]. 文艺理论与批评, 2019(2).

第7章

[1] 呆公. 谈边疆文艺[J]. 康导月刊, 1943(5).

[2] 艾中信. 吴作人的油画造诣及其风格变迁[J]. 美术观察, 1982(4).

[3] 吴作人. 谈风景画：1956年9月在全国油画教学座谈会上讨论风景画教学问题的发言[J]. 美术研究, 1957(2).

[4] 刘勰, 陆侃如, 牟世金. 文心雕龙译注[M]. 济南：齐鲁书社, 2009.

[5] 司马光. 资治通鉴[M]. 北京：中华书局, 1956.

[6] 安东尼·史密斯. 民族主义：理论、意识形态、历史[M]. 叶江, 译. 上海：上海人民出版社, 2011.

[7] 胡安·诺格. 民族主义与领土[M]. 徐鹤林, 朱伦, 译. 北京：中央民族大学出版社, 2009.

[8] 彭彤, 王永涛. 作为美术史叙事话语的"西北"：西北艺术与战时美术叙事[J]. 文艺研究, 2016(7).

[9] 郑君里. 西北采画[N]. 新民报(晚刊), 1945-12-17.

[10] ANDERSON B. R. O. Imagined Communities: Reflections on the Origin and Spread of Nationalism[M]. London and New York. Verso Books, 2006.

[11] WILSON W. A. Herder, Folklore and Romantic Nationalism[J]. Journal of popular culture, 1973, 6(4).

[12] 范迪安. 20世纪中国美术之旅：走向西部：中国美术馆馆藏精品展[M]. 北京：中国美术馆, 2014.

附录 A
20世纪三四十年代走进西北的美术家

时间	艺术家	目的	地点
1932年	沈逸千	随陕西实业团考察	西北地区
1933年	赵望云	担任《大公报》写生记者,进行写生报道	北方农村
	沈逸千	旅行写生,宣传抗战	河北、内蒙古
1934年	沈逸千	组织国难宣传团宣传抗战,后又多次组织抗战写生队赴西北、西南进行宣传	从上海、北京、河北北部出发至内蒙古
	赵望云	担任《大公报》写生记者,进行写生报道	从唐山出发,北上至内蒙古
1936年	沈逸千	担任《大公报》《星洲日报》《星报》写生记者,作为画记者进行写生报道	晋北(山西北部)、察哈尔和绥远等
1938年	李丁陇	1938年冬至1939年6月,在敦煌临摹壁画	敦煌
1939年	鲁少飞	担任《新疆日报》漫画记者	新疆
1940年	王子云	担任国民政府教育部成立的西北艺术文物考察团团长,赴西北考察寺庙和石窟遗迹	从河南、陕西至西北
	关山月	写生创作	从广东韶关出发,途经桂林至贵州、云南、四川等地
	焦心河、朱丹	随陕甘宁边区政府西北工作委员会、陕北公学文艺工作队、"鲁艺"、蒙古文化促进会组织文化考察团,宣传革命、宣传抗日	绥德、内蒙古

续表

时间	艺术家	目的	地点
1941年	张大千	考察、临摹、文物整理	从四川出发、途经永登、武威、金昌、张掖、酒泉至敦煌千佛洞
	孙宗慰	经吕斯百推荐,协助张大千赴敦煌考察,临摹壁画、整理敦煌艺术与文物	从四川出发、途经永登、武威、金昌、张掖、酒泉至敦煌千佛洞
1942年	张大千	考察、临摹、文物整理	敦煌榆林窟、西千佛洞和青海塔尔寺等地
	孙宗慰	担任张大千助手,考察、临摹、文物整理	敦煌榆林窟、西千佛洞和青海塔尔寺等地
1942年	赵望云	从成都启程,赴河西、祁连山一带写生	河西、祁连山、兰州、嘉峪关
1943年	司徒乔	1942年归国后担任重庆军委会政治部设计员,1943年随"重庆军委会政治部前线视察团"的"西北视察组"赴西北进行考察	从重庆出发赴西北,至山西、甘肃、青海、新疆等地
	吴作人	在重庆遭受丧妻之痛,个人忧患和民族危亡交织一起,辞去"中央大学"教职,开始西北旅行艺术考察与写生	成都、兰州、青海西宁、酒泉、敦煌、玉门、西康、甘孜、玉树等
	关山月、赵望云	1943年夏,关山月夫妇、赵望云与张振铎赴西北写生,前往莫高窟临摹壁画	从西安至兰州、敦煌,后又赴青海塔尔寺
	董希文	旅行写生,临摹敦煌壁画,期间兼职南疆公路工程处的绘画工作,表现筑路工人生活	从重庆出发至西北
	常书鸿	担任"国立"敦煌艺术研究所所长,致力于敦煌艺术的整理、研究和保护,期间曾兼职南疆公路工程处的绘画工作	敦煌
	韩乐然	艺术考古、写生创作	西北

续表

时间	艺术家	目的	地点
1944年	韩乐然	在共产党的安排下,以绘画和考古为掩护,做国民党高级将领和要员的统战工作	以甘肃兰州为据点,足迹遍及西北
	黄胄	随老师旅行写生	西北
	黎雄才	写生创作	陕西、甘肃、青海、宁夏
	潘絜兹	与韩乐然一道写生创作、艺术考古	青海塔尔寺、甘肃拉卜楞寺、河西走廊、敦煌
1945年	叶浅予	叶浅予和戴爱莲、彭松赴西康,考察西北舞蹈、绘画、音乐	从重庆出发,取道成都,赴西康、川西和康定等川藏一带
1948年	赵望云	旅行写生	甘肃、青海、新疆
	黄胄	随赵望云旅行写生	甘肃、青海、新疆

附录B
20世纪三四十年代与西北边疆相关的期刊

刊名	创刊时间	停刊时间	创刊人/撰稿人	创刊地点	期刊数量	主要内容
《新青海》	1932年10月	1937年6月	岚汀、穆建业、李积新、刘宗基等	南京	5卷54期	介绍青海政治、经济、教育实况,人民生活、社会风俗习惯,地形历史,以及西北地区的计划等
《西北论衡》	1933年11月	1942年8月	北京西北论衡社	北平	10卷百余期	详细介绍西北地区的社会情况、政治沿革及经济建设等方面,常设有固定栏目国际评论、中国问题、西北社会、论著、调查、通讯等
《西北公论》	1933年5月	1934年4月	张得善、原佑人、翰青、梅青等	南京	1卷11期	刊登西北地区的政治局势、教育等文章,也刊载有文学作品
《拓荒》	1933年9月	1935年1月	拓荒杂志社	南京	3卷10期	分析西北的政治、经济、农业、工商业、文化教育现状,提出建设西北的建议和措施

续表

刊名	创刊时间	停刊时间	创刊人/撰稿人	创刊地点	期刊数量	主要内容
《边事研究》	1934年	1942年	张觉人、邱怀瑾、刘文敷、品金梁等	南京	13卷53期	载文介绍边地政治、法制、军事、文化、宗教、社会等情况,考察边地实际,考证地理历史
《禹贡》	1934年3月	1937年7月	顾颉刚、张维华、于省吾、白寿彝等	北平	7卷82期	研究重点开始以中国地理沿革史为主,后来逐渐转向中国民族史及边疆史地,再后来增添了地方游记、国内地理界消息、通讯专栏等栏目
《西北评论》	1934年6月	1935年10月	关中哲等	南京	3卷16期	刊登关于西北各类论文与研究、调查与游记、有关描述西北社会之文艺通讯与诗歌、西北社会各类照片等
《西北问题季刊》	1934年10月	1936年7月	郭维屏等	上海	2卷5期	对甘肃、宁夏、青海三省的土地制度、农业经营和农业金融等方面的情况进行详细的调查与研究,刊载会员调查研究心得,内容涉及西北地区的政治、国防、经济、外交、教育、宗教、社会情况、地方灾难等多个方面
《新西北》	1939年1月	1945年9月	任承统、寿昌、郑西谷、宗琳等	兰州	7卷(期数不明)	发表西北建设开发意见,国内外时事评述,抗战建国方面的理论、政策、计划、方案等内容
《西北晨钟》	1939年12月	1944年9月	冷少颖、温槐三、马霄石、马建中等	西安	6卷(期数不明)	刊载关于建设西北及抗战建国大业等方面的文章。内容涉及政治、经济、教育、交通和文艺等方面

续表

刊名	创刊时间	停刊时间	创刊人/撰稿人	创刊地点	期刊数量	主要内容
《边政公论》	1941年8月	1948年12月	徐益棠、张西曼、李景汉、李安宅等	巴县	7卷58期	主要介绍边疆政治、经济、交通、教育、民族、宗教、语言和史地情况，也刊载专著及考古调查报告
《中国边疆》	1942年1月/1947年3月复刊	1944年8月停刊/1948年6月停刊	黄奋生、顾颉刚	重庆	3卷36期	民国时期中国边疆学会出版的专业学术刊物，内容多为边疆地区的研究论著，涉及边疆地区的政教、史地和社会诸多方面
《天山画报》	1947年6月	1949年1月	张进德、胡白华、罗敬浩等	上海	7期	载文涉及西北的政治、经济、文化和教育等多方面，刊有生活情形报道、教育文化措施、政治和科学新闻、艺术摄影等
《天山月刊》	1947年10月	1948年7月	安文惠、广禄、涂乐干等	南京	3期	主要研究和报道新疆的民族政治、经济状况、社会历史、文化教育、文物遗址和风俗习惯等